知道了！故宮

國寶，原來如此

目次

故宮離我們很近，但卻離我們很遠

記得那是一個炎熱的夏天，雖然已經夏末，但是外雙溪的清晨還依稀可以聽到蟬鳴，也在這裡開啟了一段令我一輩子難忘的回憶。

這是三十年前的事了。

每個禮拜總有幾天，一早起床就得到這裡報到，在停車場附近與三五個同學會合後，就往老師家出發。國立故宮博物院（「國立故宮博物院」是這座中華民國國家博物館的正式名稱，但以下為了方便行文，簡稱為「台北故宮」或「故宮」。）在外雙溪的小山坡上，從至善路的小叉路進入，會先進入一條龍柏參天的環形道路，然後才會抵達這間保存了中國古代文化精華的偉大博物館的大門。一九六五年故宮從台中霧峰北溝搬遷到這裡以後，成為台灣的文化指標，曾到訪參觀故宮的人很多，每天熙熙攘攘的遊客、車來車往一定得經過這條環狀道路，但卻很多人不知道在道路兩側的房子就是員工的宿舍。

這些房子和故宮一樣老了，在蓊鬱的樹叢間，幾幢老式的混凝土建築爬滿了各種綠色的植物，高大的樹木吞沒了人為的建築，灰色的水泥牆面只有各種深深淺淺的綠意。這些古舊沒有任何裝飾的房舍，就這樣三三兩兩座落在環形道路旁不起眼的小小步道的兩側自成一個個小小聚落。

靠近故宮本館的左側，有一座不太大的停車場，大概是因為故宮搬遷到這裡的時間點，當時大部分的人都還買不起汽車，所以當初規劃故宮時沒想到有一天家家戶戶都能有幾輛車的景象。每天開放參觀的時間，這裡的停車位總是一位難求。我們幾個才二十多歲的小毛頭，清晨即起，匆忙梳洗之後就在這裡先行會合，由於約定抵達的時間在故宮每日開放參觀之前，所以停車場裡只有鳥叫蟲鳴，迴盪在清晨的空氣裡。

人數到齊後再到老師家門口等候，不可以遲到也沒人敢遲到，沒有點名也不需要點名，請假是沒有的事，雖然這是要算學分的課堂，沒人敢躲懶不來，我總覺得這裡是私塾是書院。老師們像是古代的山長教諭，讓古老的傳統在這個現代世界裡依然流淌。

幾位老師的習慣都不一樣，有位老師就在宿舍的客廳裡講課，桌椅沙發都撤了，小小的客廳僅能擠進幾個人，擺起一張老老的木板長條桌，坐在桌旁還得背頂著陳年壁癌白華的水泥牆面，常蹭了滿衣服都是點點粉粉屑屑。幾個小毛頭就這樣圍著老師聽課，沒有講義、沒有現代教室裡的電腦影音投影設備，只有聊天，陳毅子爛芝麻，聊北海聊廠甸，聊古董店舊書攤，聊紫禁城頤和園，一肚皮的老北京故事。

老先生講到老北京的回憶時，比講授這些古文物更興奮，北京城門的駱駝隊、夫子廟廟會的大姑娘大嬸婆、信遠齋的酸梅湯，北海公園攤座的杏仁豆腐。一邊講一邊帶著笑，彷彿手裡就端著青花碗裝著滿滿的冰鎮酸梅湯，滿鼻子的桂花飄著香味在這外雙溪的空氣裡，還有一粒粒的現磨新鮮杏仁從書頁中掉出來。

老先生不但是老北平了，還是個旗人，年紀大了但真的是充滿童心。他愛種花，滿園子各種

香花，尤其又愛種蘭花，台灣的蝴蝶蘭、樹蘭、素心蘭、虎頭蘭都喜歡，宿舍前的小小花園裡種了各式的蘭花。但不知道怎了總是不開花，老先生無可奈何，只好把每次出席甚麼學術研討會、演講活動時主辦單位給他戴的絨花、紙花都留了下來，一年累積下來裝了滿滿的一大盒。每到過年時，把這些絨花紙花通通一口氣給滿園子都別了上去。

真是漂亮啊！遠遠望去有一園子的姹紫嫣紅，蝴蝶蘭花頭頂上長出玫瑰、樹蘭旁長出了百合，紅的白的黃的一大片好不熱鬧。大家都誇讚滿園子花開得好，老先生也笑得燦爛。

實物資料要上手，這位老師的講桌抽屜裡總是一堆的藏品樣本，就裝在老式的鐵製廣式月餅盒裡。他一邊聊一邊拿出來給大家摸摸看看。他堅持上手是必要的功課，光是看書本資料那是遠遠不夠的。但如此珍貴的東西，在我們這幾個小毛頭面前就這樣蹦了出來，一時間大家面面相覷，沒有人敢伸出手接過來。

「不要怕！拿在手上才是真的。」

「握在手裡！用手掌心。摸摸看它的皮殼，這個沁色要很久才會生成。」

老師一邊示範，一邊笑咪咪地用字正腔圓的北京腔說：「你們拿拿看，這個手感重量感才是對的。」

老先生是個很風趣的人也很謙虛，他不愛人家叫他專家之類的頭銜，即便他真的是個權威。每在舉辦研討會大型演講時，主辦單位總會想辦法邀請他到場以增風采，而且也總會請老先生上台講幾句話以增加這場活動的重要性。

「噯呦！我每次胸口都撲通撲通地跳。」老先生帶著動作，摸自己的胸口：「這個我也拿不

準。考古資料這麼多，這是你們年輕人的世界了。」

在老師的宿舍上課時，快到下課時間總會叫我們其中一個先到門口張望一下，看看門口有沒有人堵在那兒等？

債主嗎？當然不是。這些人都是一些藏家，捧著多年收藏的心頭寶，但還是拿不準所以就找上這位泰斗老先生，希望他可以看一眼說二句話，經過老先生品鑑過總是可以加分不少。老先生被搞到煩了，所以下課後要出門前，總得我們去探探風，看是不是又有人堵在門口，讓他又出不了門。

「都是真的！」

等在門口的藏家們喜出望外，捧在手中多年的寶貝果真是寶貝。

「又不是塑膠灌的，石頭哪有假的。」老先生心腸好不願意傷人心，轉頭對我們嘟囔著說：「但年代就不對了！」

另外有位老師帶我們進故宮，就在展廳裡逛啊逛走啊走，邊聊邊上課。但上課日的早上我們都得先起個一大早，伴著清晨的鳥叫蟲鳴到老師的宿舍門口集合，等老先生出門再陪著他一起慢慢地散步到故宮展館。不是老師不讓我們進門，老先生很嚴謹的，上課前得先拜師，雖然沒有三跪九叩行大禮，但拜師的形式總是要的，就在這屋子裡。而每次上完課，有時陪老先生回家休息，總會在那個小小的客廳裡聊個幾句話，偶而得陪他吃吃飯，喝杯水才告辭而歸。

還記得那天的那場拜師，想來真的是令人汗顏，還真是不知道天高地厚的小毛頭。開學第一天，所長帶著幾位年輕的師長與助教，再帶著我們這幾個小蘿蔔頭，由學校安排九人座公務車，帶

著簡單的束脩，專程前往老先生家拜師。

記得當天一到老先生的宿舍，幾個人魚貫而入。老先生已經穿戴整齊，西裝筆挺在客廳等

了，一看我們到了，當下就說：「來來來！你們坐！」

我們幾個小鬼一聽到坐，就大喇喇地坐下了。老先生也坐著跟我們聊個幾句，大概就是問些

姓名年齡住哪兒之類的話。但此時，帶著我們去拜師的師長們卻沒人敢坐，一個個蕭立在老師身

後，表情蕭穆、眼神蕭穆、儀態也蕭穆，帶著點緊張，只差額頭沒有冒出汗水而已。

「你們也都坐啊！」老先生轉頭對師長們說了。

還記得所長大概是這樣回答的：「沒關係！你們聊，我們站著就好了。」

老先生也不搭理他，繼續和我們閒聊幾句，就這樣所長與其他幾位師長助教站到拜師結束。場

面帶點尷尬，因為連我們幾個小蘿蔔頭即便再遲鈍，都感受當天的凝重氣氛。

直到老先生端茶，所長立刻帶著我們告辭，離開老先生的宿舍。在走出大門時，彷彿看到所

「端茶送客」這也是在老先生這兒第一次看到這樣的場面，我們這些年輕人哪知道這是甚麼禮

數。

長與幾位年輕師長長，長地吁了一口氣，好似完成一件偉大而艱困的任務一樣。

不到一個禮拜，就開始上課了。當然不在學校，就在故宮。

早上太早，老先生大概也剛起床不久，所以要我們先在門口的小院子等一下。他都是準時開

門，一分一秒都不差，就是那麼準時。即便已經退休許久，但總是西裝筆挺，戴著一頂老式的氈

帽、提著更老式的皮質公事包，不管晴雨冬夏總拿著一支彎把的黑色大傘，這把傘是他的手杖

吧？其實我也覺得這還挺像是私塾裡的籐條教鞭。

我們幾個小蘿蔔頭就在門口等，老先生一出門我們立刻上前幫老師提著這個不知道裝了什麼寶貝的沈重公事包，跟隨著他沿著環形道路的小徑往故宮本館出發，雖然老先生的個性比較嚴肅不健談，但面對我們這些像是他的孫子年齡的小小學生，他還是一路走一路聊，指著在清晨裡散發清香味道的大樹：「這龍柏是我說要種的，當初他們嫌貴，現在不是挺好的？」

老師年紀也大了，不經站也不能久站，一進故宮就先到他的辦公室，幫他先扛張椅子，他的祕書也幫他用老式的保溫杯先泡好了一杯茶，我們總有人要抱著老師的公事包，一人拿著杯子，另一個扛著椅子，然後就開始一整個上午的課程。

這位老師的課堂就比較嚴格點，進了故宮走到了展場，面對這些掛在展覽櫃裡的作品，他總是第一句就問：「來，上面的字唸出來！」

中國古典書畫，詩書畫相倚。詩歌與繪畫像是孿生兄弟般緊密地連結在一起，所以要看畫前得先讀詩。讀詩之前得先搞定書法，書法不會看，詩歌搞不懂，畫就甭提了。

但是啊！才二十多歲的小鬼頭那懂得這麼多。這簡直是個殘酷大考驗，即便是在課前做再多的準備，但面對浩如煙海的故宮書畫藏品，哪能件件都知道，是楷書是行書那倒還好，不懂詩的意思，但至少字也還勉強看得懂，來個小和尚念經有口無心就成了。但是面對草書就沒轍了，尤其是一些大師的草書，根本就不按牌理出牌，滿紙龍飛鳳舞，美則美矣，但就是看不懂。古代哪來的標準草書可言，經常就是面對這些作品發楞，認識的字就唸出來，不認識的就吱吱嗚嗚的混猜瞎說。

記得以前讀到前人講古代的私塾，塾師遇到這種瞎混摸魚的背書，總是會抽出長板藤條，颼

的一聲來一鞭，學童的哭喊聲、塾師的痛罵聲，書本裡描述的古代私塾場面夠淒厲夠嚇人。還好，當時已經是廿世紀的尾端了，教育已經不流行又打又罵的，老先生也不答腔，就這樣皺著眉頭聽我們瞎混，也不打斷我們，就等著我們稀哩呼嚕的讀完自己也莫名其妙的詩。

總記得老先生對我們沒有斥責，也沒有責罵碎念。只是自言自語低聲地說個幾句：「這樣不行啊！這樣不行啊！」

然後，老先生自己會把詩一字一句地慢慢讀出來，帶著鄉音音節有點重，但倒也挺有味道的。之後他會再說：「來，你們再試試看。帶點感情，讀讀看體會一下。」

一年好景君須記，正是橙黃橘綠時。

荷盡已無擎雨蓋，菊殘猶有傲霜枝。

這是一首寫在宋代畫家趙令穰（活躍於西元一○七○—一一○○年）的扇面〈橙黃橘綠〉上的題詩（原畫已裝裱為冊頁），原詩來自蘇東坡的《贈劉景文詩》，因此詩作與畫作都叫做「橙黃橘綠」。但題在扇面上的詩有個字與原詩不同，已被改過了。「正」與「最」一字之差，意境不同，感覺也不同。

〈橙黃橘綠〉的行草書題跋，據說有可能是南宋高宗的親筆題字，趙構的書法很好，以宋代書法來說，他的書藝不在父親北宋徽宗趙佶之下，甚至有青出於藍的氣勢，但可惜趙佶實在是太有名了，他的人生大起大落，再加上他在位時期邁入極盛的宣和畫院，以及他那手極具特色的瘦金

體，所以兒子被老爸的鋒芒給掩蓋，知道他的人並不多。

不過，這件作品上題跋的字跡還是柔弱了點，比起趙構的幾件經典書法來說，氣勢就是差了一口氣。所以，即便這是趙構的書法，但也未必是佳作。

至於這張畫作的作者趙令穰，以宋代畫院巔峰時期的職業畫家水準來看，趙令穰的筆墨也並不是十分好。但這樣比較對趙令穰並不公平，因為他並不是畫院裡的那些從全國各地海選招募而來的職業畫家，真實的身分是宋代的皇族成員趙氏家族之一，宋太祖趙匡胤的五世孫，只是因為雅好文藝，所以能寫字能畫畫，而畫作也還可以就是了。

所以，〈橙黃橘綠〉在台北故宮大量的扇面冊頁畫作收藏中，並不是很起眼的一件。

但這件作品，卻是讓我真正踏入古典世界的開始。

記得就在那年輕的歲月裡，某天看到這件〈橙黃橘綠〉正在展出。小小的一張冊頁，在老故宮還沒重新裝修改建前，有點擁擠陳舊的玻璃櫃裡靜靜地躺著，千年的歷史在這裡安安靜靜的等待。

在那天，老先生拄著他的雨傘手杖，帶著我們幾個小鬼頭慢慢地踱步到這張畫前。最後停在展覽櫃前。但這次，很反常的沒有要我們先讀出畫作上的詩，而是在畫作前沉默了很久。

故宮是個很安靜的地方，在那天更是安靜。一陣的靜默，無聲，彷彿時間都已凍結。

老先生突然自己開始讀起了畫作上的題跋，帶著鄉音，濃厚的鄉音，一字一句慢慢地唸了出來。不像是對我們說話，而更像是讀給自己聽，專注而且投入。

當時我並不懂〈橙黃橘綠〉的典故，更不知道劉景文的故事。只知道這首詩的感覺很美，語意直白易懂，「一年好景君須記，正是橙黃橘綠時」大概也能知道這是勉勵人要活在當下的意思。但

是，畢竟是太年輕了，〈橙黃橘綠〉的意境不止於此，當下沒能懂，也不知道這詩除了美之外還能有些甚麼？

在這幾個學生中，大多都是由我來擔任扛椅子的任務，老先生年紀大了不經久站，所以講課時不時得坐著，我就搬著那張沉重的木頭椅子在他身旁跟著，適時請老師坐下免得老師累著。當時我們只有幾個同學，一個幫老師拿著杯子、一個拿公事包、我就搬著椅子，戲稱為「持杯門生、執包門生、執椅門生」。

扛著椅子的我，離老師最近。當下看到老先生專注地讀完了詩，臉上彷彿一時間有了光芒，一種說不出來的感覺，在這張歷經了人生歲月的臉上，有種神奇的魔力。

是淚光嗎？可能是故宮的光線太暗了，我眼花了吧？

但是我真的看到了，這位一生奉獻給故宮文物的老先生，對詩對畫的感動，與對生命的感慨。相隔千年，蘇東坡、劉景文、趙構、趙令穰，在台北外雙溪裡與老先生的相遇。

但是，當下我還是不太明白，為何這張不起眼的畫，筆墨技巧只能說是尚可，而題字的書法也不是很高明到讓人耳目一新。整體來說，這畫看起來還挺普通的，灰灰暗暗的又小小一張，真的沒啥讓人一眼吸引的地方，台北故宮那一堆宋畫收藏裡，隨便找個幾件都比這幅作品好。那又為何老先生要感動成這個樣子？

當天下課後，回到學校的圖書館，忍不住好奇開始查找〈橙黃橘綠〉的背景資料，在那個沒有電腦沒有網路的年代裡，一切都得回到讀書的本質，到書海當中梳耙尋找原始的來源。當然，這現代人習慣在估狗大神輸入關鍵字，找資料的習慣截然不同，網路資訊也不能說不好，它確實在

這個資訊爆炸的時代裡，可以方便迅速地查詢到相關的資訊，但資料往往太過單一，而且電腦是很笨的東西，你得告訴它要找甚麼？而且你沒告訴電腦要找甚麼，它甚麼也不會告訴你。但過去那種到圖書館翻查書本的老方法，也不能說是笨，反倒是在如煙浩瀚的典籍尋找資料來源的過程中，可以意外地找到更多更有趣的訊息，讀書的趣味也就在這裡，在達成目標的過程當中，永遠會有柳暗花明另闢蹊徑的樂趣。

在幾天的時間裡，在關渡的圖書館的小研究室裡堆滿了宋史的相關資料，找找劉景文看到米元章，翻翻趙令穰看到蘇東坡。哎呀！原來這幾個人根本是玩在一掛的好朋友。

然後開始讀這幾位宋代文友之間的贈答詩，讀他們寫的文章，讀他們的生活，讀當時的時代。那個中國歷史上最早的黑名單〈元祐黨人碑〉原來與他們有關，然後大奸臣蔡京也牽涉到其中，他們雖然已經過世千年之久，原來是冰冰冷冷的文字，但讀了它把一切一點一滴的串聯在一起之後，他們不再是歷史上的一個名字，原來他們是活著的人，會哭會笑有血有肉的人。

在那個平常很少人的圖書館裡，我突然有個感覺〈贈劉景文詩〉不是寫給後人讚美欣賞的，蘇東坡大概也沒有想到千年之後，會在台北故宮裡出現他的詩。雖然古人說「沒有遠慮必有近憂」，但蘇劉等人應該不會如此聰明地預想到，他們倆人的贈答詩會被畫在扇面上，然後再流傳千年被人讚美。

蘇東坡寫的是他的感慨，在面對人生無常的一種文人式抵抗，發出小小的抗議，一點點無奈，更多的希望期許而已。他的詩，文字美意境美，這是一首好詩，但這是他自己的詩，送給朋友的詩，在那個飄搖的時代裡。

在那一瞬間，突然間我懂了！

書畫藝術的本質究竟是甚麼？

文人與文人的生活才是根本的所在，這些古人根本就不在乎他們的「藝術」是甚麼？他們也沒有想要為萬世立心，為生民立命的那種野心。這些都只是文人生活的一種型態，就像是今天我們上館子、看電影一樣的稀鬆平常。即便某位書法家寫了范仲淹的〈岳陽樓記〉，也不是因為要推廣「先天下之憂，而憂後天下之樂而樂」，他們沒有想要當另一個范仲淹，而僅是喜歡這篇文章，或者就只是接受某位友人的委託寫下來而已。

當天，老先生自己一個人靜靜地看完了〈橙黃橘綠〉，他也沒說甚麼，單只說我們回去吧！就離開了故宮。

在離開時，他自言自語地說了：「味道好極了！味道好極了！」

「味道好極了！」

「味道好極了！」

多年後，我也開始踏上了教職一途，雖然現在不用再吃粉筆灰，教室有了電腦有了投影機，一切的科技化設備都有了，但是內容還是老東西，用的還是老方法。「味道好極了」成為我在上課時常講的一句話，這大概在我心目中就是最好的意思吧？來自老先生的一句話，但我終生受益於這句話，也是對老先生的感念與記憶。

「味道好極了」這句話究竟是甚麼意思？一時之間很難解釋得明白，這需要時間的累積，經驗

的沉澱，年輕時是無法懂得。年輕人愛的是春暖花開，但世事無絕對的美好，還是有春夏秋冬花開花謝的一刻。有人說，某些東西年紀還沒有到是不會懂的，就像是某電視台播放的日本旅遊節目，常看到日本人在吃某些種類的壽司生魚片時，會用一句話形容：「這是大人的味道！」

大人的味道，意思是說它可能不是甜美的，但帶點苦、帶點澀，三分無奈七分感慨，以及一肚皮的不合時宜。但是以上的這些通通綜合在一起，這就是真實的人生啊！

在十九世紀西方美學裡，英國曾經出現用「品味」二字來描述一件「好的」藝術品，但是好的未必是美的，所以他們用品味二字來替代。雖然品味的定義人人不同，但這倒也是符合藝術的真正本質，因為藝術品未必都是美好的，它綜合了各種人生經驗，除了美好的那一面之外，還呈現出各種面向，醜惡、暴力、流

〈元祐黨人碑〉搨本。

血、嗜殺這些東西都是人類本性的一部份，我們的血液基因裡就有這樣的特質存在，所以藝術也會出現這樣的內容。

雖然現今已經很少用「品味」二字來作為評價的標準了，大概是因為在某些強迫症的研究者，認為它太過於寬廣而無法定義吧？但我倒是覺得挺好的。因為它可以解釋一些現象，比如說為何創作？以及它到底是甚麼的根本問題。

味道好極了，這是人生的味道，大人的味道。如人飲水冷暖自知，沒有經歷過的人可能也很難理解究竟是甚麼味道。

「荷盡已無擎雨蓋，橘殘猶有傲霜枝。」

如果把這兩句詩對比那份黑名單〈元祐黨人碑〉（原碑已消失，但台北故宮還保有一個後刻的搨本），看到蘇軾等二十「朋黨」全部列名其上，名字被刻在碑上當作國家的敵人昭告天下。就會知道這兩句究竟是甚麼意思了！

在趙令穰的畫作中，他只畫了一河兩岸，河岸的樹叢是橘子樹，有綠橘子黃橘子橙黃橘綠，幾隻水鴨在河上飄蕩，幾叢蘆葦，一縷遠山，清清淡淡，沒有吶喊沒有呻吟，沒有慷慨激昂，只有一抹回憶兩行輕煙，連兩岸的人家行人都沒有。劉景文與蘇東坡君子之交淡如水，在畫面中就這樣呈現出來。

難道，這不就是「味道好極了」嗎？

藝術品或是藝術家的風格是甚麼？這是甚麼流、那是甚麼派的？我幾乎從不提它，也很少講它。或許是因為我一直認為這些分門分派的藝術分類法，幾乎都是後人為了方便整理，才幫這些

古人安放上的頭銜吧？藝術史又不是武俠小說，幹嘛沒事幫古人華山論劍搞派別呢？

雖然這不是中國藝術史的例子，但這件發生在西方藝術史的案例倒是挺有趣味的。畢卡索我想大家都應該聽說過吧？這位「被」某些藝術史書籍劃分在立體派的當代藝術大師，在他晚年曾經有個出版社想要幫他出本回憶錄，所以派個編輯幫他做口述記錄。據說，當這位編輯做完功課，興沖沖地帶著錄音機去拜訪畢卡索時，在訪談的過程中問了畢卡索，有關於身為立體派畫家的一些看法，希望他可以談談立體派一些不為人知的典故故事之類的，以作為出版時的內容。

結果，畢卡索聽到這位編輯問他身為立體派畫家的看法時當場暴怒，當下開始用西班牙國罵回答，三字經五字經七字經全出口，劈哩啪啦一串砲火全開，罵得這位編輯灰頭土臉而歸。

後來，這位編輯痛定思痛檢討自己的疏失之後，再度前往拜訪畢卡索，這次他學乖了不再問立體派，而是改問繪畫風格的問題。結果，當這位編輯問到某件作品的用筆筆觸，為何大師要這樣畫時。畢卡索又暴怒了，當下這樣回答：

「香蕉你個芭樂，你他媽的管我怎麼畫？」

請讀者原諒我引用蔬菜水果作為髒話的代用字，也請原諒我這麼直白地把問候別人父母的話寫出來。但是，我深深覺得畢卡索的回應既直接又有力，這就是創作者本人對於「風格分析」的看法。畢卡索的反應，忠實地呈現出創作的行為，其實是很難用那些「分析技法的「風格」來解釋。而且，即便風格能夠分析又如何呢？難道分析了風格，就可以像是電腦複製一樣，再複製另外一個

畢卡索的暴怒是可以理解的，因為他不是立體派畫家，他認為立體派是他發明的，因為他的生命中只有一小段時間屬於立體派。畢卡索不屬於立體派，立體派屬於畢卡索。

「相同」的藝術家嗎？再複製一樣的藝術品那又有何意義？

創作的行為是一種「當下的感覺」，過了那個當下，創作者本人也無法再複製一樣的作品，畫家無法再畫下那一筆，詩人也寫不出同一句的詩。當然要擁有那樣的當下，需要一些環境與情境的配合，比如說創作者本人有那樣的天賦，有卓越的技巧，再加上情境的引導，在種種機緣的湊合之下，碰撞的火花誕生出最後的傑作。

元代大畫家也是大書法家趙孟頫（字子昂），在大德五年（西元一三〇一年）曾經提出一段非常著名的繪畫理論叫做「古意說」，內容是這樣寫的：

「作畫貴有古意，若無古意雖工無益。今人但知用筆纖細、傅色濃豔便自謂能手，殊不知古意既虧，百病橫生，豈可觀也？吾所作畫，似乎簡率，然識者知其近古，故以為佳。此可為知者道，不為不知者說也。」

這段文字的內容與文人藝術的「擬古、仿古、摹古」的理論基礎有很深的淵源。「古意說」是很重要的，這是古典審美品味的主要來源之一，發思古之幽情是文人們追尋的目標，宋代的大文豪歐陽修他是這樣說的：

古畫畫意不畫形，梅詩詠物無隱情；
忘形得意知者寡，不若見詩如見畫。

「古」這個字對於這些文人來說一直都是一種指標，從這個字再衍伸出來的「古意」從北宋以

後始終都是最高指導原則。

但是，究竟甚麼是古意？這兩個字在歷史上歷朝歷代都有人試圖加以解釋。而且從這兩個字出發，後來又被連接到「士氣、士大夫氣」的說法，與文人畫正式接軌。

但是在以上那段趙孟頫的說法當中，我覺得最有趣的一句話是「吾所作畫，似乎簡率，然識者知其近古，故以為佳。」看樣子趙子昂是認為，要達成所謂的古意這個目標，在外在的風格上要「簡率」，簡就是簡單，率就是率直，兩個字合起來大概的意思是「就這樣簡簡單單的隨意畫畫就好了」。

大畫家趙孟頫說他自己是隨便畫畫，這我是不信的？畫家的自謙之詞，只是人家在跟你客氣，我們可別當真啊！

趙孟頫一直都是藝術史上的大師，不管是繪畫或是書法都有他的大師地位，他寫了一手好字，從王羲之蘭亭系統而來的趙氏行書堪稱

故宮藏〈鵲華秋色〉複製品，翻攝於捷運台北車站。

一絕，論字的美形、字間行距、字體大小的掌握，趙孟頫比王羲之可說是更上一層樓，後世許多人練行書都是拿趙孟頫作為範本，據說清代的乾隆皇帝學的就是趙孟頫。

台北故宮有幾件很重要的趙孟頫的書跡與畫作，也有他的夫人管道昇的。這些作品整體呈現出來的感覺，不管是筆墨功夫，以及文人底蘊，都是經典中的經典，佳作中的佳作，楷模中的楷模。而他的繪畫作品當中，似乎有兩種路線並存，一種是極度的筆墨技巧展現，像是〈調良圖〉就最好的範例，這張作品畫了一人一馬，白描的技法簡直是出神入化，畫面中一陣清風從左側而來，人物的鬚眉，馬匹的鬃鬣隨著風聲冉冉而飄，趙孟頫控筆的技巧令人讚嘆，他自稱第二，大概也沒人敢說是第一。

但是，與〈調良圖〉這類技巧卓越的畫作相對的，趙孟頫還有另一類型的作品存在，畫面看似呆版，筆墨技巧看似笨拙，但卻是趙孟頫「簡率」主張的經典範例。〈水村圖〉（北京故宮）與〈鵲華秋色〉（台北故宮）就是最著名的代表。

〈鵲華秋色〉現今是台北故宮評定為國寶級的展品，這件作品被認為是趙孟頫一生的代表作，由於年代久遠紙質脆弱，為了避免受損所以限制展出，大概每幾年才會展出一次，每次也只展出四十天左右而已。

這件作品的好，就好在笨，好在拙。記得當年老先生這樣評價這件作品，他笑笑地說：「〈鵲華秋色〉啊！它笨得很可愛。」

一件作品笨，被認為可愛？

一件作品拙，被認為是傑作？

我想現代人大概很難理解，像這樣的一張畫作，怎會被稱為傑作？甚至曾親眼看過這張畫的觀眾，心中或許有個很大的疑問，覺得自己讀小學時美勞課的塗鴉都比這張畫來得好。這張畫到底是在好甚麼呢？

其實，〈鵲華秋色〉的「笨拙」就是文人繪畫的精髓之所在了。趙孟頫不是自己都說了，我的畫作看似簡簡單單隨便畫畫，但知道的人就會知道這是以古人為師的畫作，所以這種畫才是好的畫作。

笨拙不是笨拙，那是因為趙孟頫所認定的古代畫作相對技巧不好，所以看起來比較笨拙，雖然笨笨的，但重點不在外在的表象，而是內在的精神性。趙孟頫在自己的另一張畫作裡這樣說：

「余自少小愛畫，得寸練尺楮，未嘗不命筆模寫，此圖是初傅色時所作，雖筆力未至，而粗有古意。」

在以上的這段話裡，他先踩明白了說：別說我不會畫畫喔！我是從小就開始畫畫的，而且非常用功，只要一拿到紙筆就拼命地寫啊畫的。然後，再說自己的這張畫，他又來個自謙一下，說自己畫得不太好「筆力未至」。古人都是這樣的，我們隨便聽聽就好，也別太當真了。

最後一句話，趙孟頫終於露出他真正的本意，他說自己的這張畫作是「粗具古意」。大概的意思是說，我這張畫雖然畫得不太好，但是還是有點古意的。短短的三十七個字，這個大文學家趙孟頫還安排了起承轉合，先聲明、再自謙，最後峰迴路轉敘述自己作畫的真正目的。

在趙孟頫創造的藝術世界裡，他的主張都環繞在文人藝術的目標「古意」二字之上，而他認為要達成這種目標，刻意追求笨拙技法的「簡率」成為一種手段，而最終的成品就是像〈鵲華秋

色〉這樣的作品了。

笨拙只是一種手段而已，看到畫作時能夠思古人而發思古之幽情，才是真正的目標。在這種定義之下，這類型文人畫家的作品，就像是一座橋樑一樣，作品本身不是目的，而是一種與古人溝通的手段。「識者知其近古，故以為佳。」這是趙孟頫對觀眾看畫時應有的心態的建議。

藝術的流派，在這些藝術家的生命中其實並不重要，趙孟頫終其一生也沒搞出個「趙派」出來，事實上他也從未有這樣的野心與企圖。至於他的作品呈現出來的，也只是他對甚麼是「好的藝術」的看法而已。

最重要的是，以〈鵲華秋色〉來說，這件作品的誕生，根本是一件「贈品」，這是趙孟頫送給好友周密的禮物，而且是讓周密睹畫思鄉，懷念家鄉以解鄉愁之用。不管是周密還是趙孟頫他們兩人壓根都沒想到，最終這張畫會成為台北故宮的國寶級展品，然後被擺在玻璃櫃裡讓路人甲乙評頭論足。

趙孟頫一生到底畫了多少畫？

趙孟頫一生的畫作到底呈現出甚麼樣的樣貌？

像是〈鵲華秋色〉這樣的作品，到底在趙孟頫終其一生的作品當中又代表甚麼樣的意義？其實，現存確定為趙孟頫真跡的畫作也只有那少少的幾件而已，只從這少數的幾個樣本數，就要定義趙孟頫這個人，而且還要為他分門分派。我想這對藝術家本人來說是不公平的，對藝術品來說也不客觀。

所以，既然如此。那麼我們為何就不能單純點，就畫而論畫。

「它笨得很可愛！」

簡簡單單一句話，就道盡了這件作品本質。沒有那些嘮嘮叨叨的風格分析，繁繁複複的技法討論，不需要把一件原本是很簡單的事搞得很複雜，這樣不是很好嗎！

古人說，盡信書不如無書。又有人說，言多必失。

藝術史研究經常會看到有些很著名的大學問家、大學者大人……在做研究時搞出來的一些烏龍案例。

以書法史來說，文獻資料都說漢代有個很重要的習字帖叫做〈急就章〉，它和秦代就已經出現的〈蒼頡篇〉與未來的〈千字文〉、〈百家姓〉有前後繼承關係。這種習作帖不但是練習書法的基礎，也是蒙童學習認字的開始，所以它雖然不是甚麼經典文學，但在歷史上有很重要的價值。

〈急就章〉與〈蒼頡篇〉和稱為「篇章」，所以古代的學童常會被問讀了幾個篇章，就是來自於以上這兩個習字帖。

但是〈急就章〉雖然只是古代剛開始學識字的學童啟蒙書與習字帖，但它起首的第一句就難倒了漢代以後的學者了。

「急就奇觚與眾異。」

「觚」到底是甚麼？還有，下個問題是為何要「急就奇觚」？第一句是這樣寫的：

大概是因為古代的文人各個都要學寫字，寫了一手好字在科舉考試派得上用場，但未必得學畫畫吧？所以，書畫雖然並稱，但書法史的研究比繪畫史更早更古老，著作也比繪畫史多得多。

「觚」個字在過去就有很多人試圖作解釋，唐代的大學者、經學大師，博覽群書而且從小就是

個神童的顏師古就曾經這樣說：

「言學僮急當就此奇好之觚，其中深博，與眾書有異也。」

但是啊！以上這段文字寫了半天，繞來繞去的，到底甚麼是「觚」，顏師古有講等於沒說。

清末民初的章太炎，也對「觚」作了解釋：

此政體者，謂之共和，斯諦實之共和矣，謂之專制，亦奇觚之專制矣。

章炳麟這位大學者也是史學家、思想家、樸學大師，他對「觚」解釋更神奇，居然拉上了共和與專制政體，把政治都扯上了邊。但到底什麼是觚？他越說越模糊，讓人一點都搞不清楚明明只是漢代的啟蒙習字書，和政治有何關聯？

翻攝於中央研究院文物陳列館的「觚」。

直到廿世紀的三十年代，「觚」的具體真相才逐漸地明朗。瑞典學者貝格曼帶領了西北科學考察團的支隊，在經過內蒙古的額濟納河流域時，發現了漢代的居延烽隧線遺址，在三十多個遺址中出土了一萬多支的漢簡，這些簡牘現今命名為「居延漢簡」，現在都收藏在中央研究院歷史語言研究所的歷史文物陳列館。

終於在這一萬多支的居延漢簡當中看到了「觚」的真實樣貌，也看到寫在「觚」上面的秦漢習字帖〈蒼頡篇〉、〈急就章〉到底是甚麼。現在已經知道，所謂的「觚」根本就只是一根剛剛從樹幹砍下的小樹枝，剝去樹皮後，拿刀把小木棒稍微削平整平，讓原本是圓的小樹枝，變成一個圓柱多面體，然後拿這個木棒來練習寫字。而且練完字之後，拿刀削掉剛剛寫的字跡，還能重複回收多次再使用，一直到這支「觚」被削到越來越細無法再使用為止。

簡單的說，如果說〈急就章〉是習字帖的話，那麼「觚」就是用來練習寫字的習字本。

顏師古與章太炎的解釋是錯的，但他們的錯處只是因為當時沒有考古資料可以佐證，所以就只好自己用想像的完成了「觚」的描述。但由於這兩位都是大師，所以他們的解釋對後來的研究者影響深遠，就這樣一錯再錯錯了千年，直到西元一九三

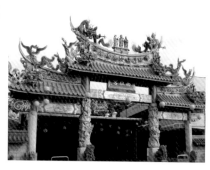

南嶽宮的「回廟誌」匾額。　　　　　南嶽宮。

〇年大家才恍然大悟「觚」到底是甚麼。

藝術史的研究其實像「觚」這樣的案例還不少，有時過多解釋是不必要的多餘，顏師古與章太炎的解釋，反倒把事情都搞複雜了。回歸到藝術的本質，或許這樣大家都可以鬆一口氣，真相有時真的是很簡單的。

大概很少人知道，元代大畫家大書法家趙孟頫在台灣有寺廟在祭拜，新北市就有全台唯二的兩座廟宇在祭拜趙孟頫：三重大仁街的南聖宮、八里下罟子的南嶽宮。但這兩座廟宇其實是同一個，因為另一所寺廟是分宮，只是時經多年後兩座廟宇兄弟分家，也就各自獨立發展了。

這兩座廟宇的主神都是「南嶽聖侯」（有時稱為南嶽佛公），原本來自福建的汪姓家族移民時帶來的同安祖廟分靈。但是南嶽聖侯究竟是誰？歷來說法紛雜，有典籍記載指出，他就是關聖帝君。但現今廟方卻認為是趙孟頫，因為廟方在廿多年前回同安祖廟進香時，獲得神靈降旨，還寫下一塊匾額，現今就懸掛在廟裡：

「南嶽聖侯，趙孟頫，回廟誌，松雪道人。」

趙孟頫號松雪道人，根據這塊匾額內容的指示，趙孟頫就是南嶽聖侯。這位元代的大書法家大畫家，因此升格為神明之一，廣受信徒奉祀。

南聖宮與南嶽宮，由於奉祀趙孟頫的緣故，所以每年五月廟慶時節，除了傳統的節慶儀軌之外，也會同時舉辦書法比賽。廟宇的慶典與書法比賽同時進行、宗教與藝術同時呈現，這確實很罕見，但也因此讓廟宇顯得更有特色。

大約在十年前，由於工作的需要，我曾到這兩座廟宇做些簡單的田野調查。廟宇牆上掛著趙

孟頫的那幅粉紅色紙寫的「回廟誌」，旁邊還有一幅大大的「龍」字，傳說也是降靈當天所寫的。上面的落款是趙孟頫的名字，而且那一天趙孟頫還記得帶印章，也順便蓋了書畫印，雖然蓋得有點糊。但書法字體不佳，很明顯沒有這位大書法家最得意的蘭亭行書風格，看樣子降靈的當天趙孟頫狀況不太好，或是酒喝高了手抖了，所以字也寫得不好。

同一面牆上還有〈鵲華秋色〉的複製畫。另外還有一幅書法，也是趙孟頫的落款，上面的字跡是篆書大字，寫了五個字「清明上河圖」，帶有一行落款是趙孟頫親題「翰林院學士趙孟頫」。

〈清明上河圖〉（北京故宮）原作是北宋的張擇端，明清時期又出現過幾件複製的版本，現今在台北故宮就有好幾個不同的版本，但都是明清時期繪製。〈清明上河圖〉的原作在流傳過程中，雖然一度出現在元代祕府，卻又被裝裱工匠偷換出宮流落民間，一直在江南地區流傳。

趙孟頫在杭州一帶待過很長的時間，在這裡他與許多江南文人與收藏家都有來往，或許在地緣關係上，他可能與〈清明上河圖〉有關連，也有可能他曾看過，所以留下那幾個大字篆書「清明上河圖」。但實際上這種情況是不會發生的，因為趙孟頫任職高官，在元代對宋代皇族成員優遇的情況下，他先後任職刑部主事、翰林承旨，死後還被封為魏國公。所以身為官員的趙孟頫，借給他天大的膽子，不敢也不會在這件從皇宮中偷竊出來的畫作上簽名蓋章，可是會全家一起掉腦袋的大事。所以，廟方牆上張掛的〈清明上河圖〉上面的趙孟頫簽題，應該是不對的！

故宮離我們很近，但卻離我們很遠。

南嶽聖侯的趙孟頫書跡，有它應有的宗教信仰價值，我們也無須質疑。但事實上，真正的趙

孟頫書跡就在台北故宮，就在距離這兩座廟宇的不遠處。

趙孟頫的真跡與相關的作品，大多都收藏在外雙溪的國立故宮博物院，故宮有一大批元代書畫精品的收藏，不定期常會看到這些作品輪流展出，大約每三個月就會輪展換展一次。這些大師名作其實離我們很近，每天上午八點半準時開放對外展出。

但是，似乎他們又離我們很遙遠。即便近在咫尺，但卻又很陌生，如同天涯。

故宮都在，每天都在那兒。但大部分的人對這裡的認知與了解，大概就只是那個白菜與那塊肉吧？大家都知道〈翠玉白菜〉與〈肉形石〉，但除了這兩件之外就不知其所以然了。

最有趣的是，即便知道〈翠玉白菜〉，但對它的認知也是一知半解。比如說台北故宮的文物分級當中，這白菜歸屬於「重要文物」，但媒體報導一直到現在還是叫它「國寶」，故宮再三澄清它不是國寶，但好像也無人理會。而即便連故宮也不敢打包票說白菜是清代晚期光緒的妃子瑾妃的嫁妝，唯一的記載只知道它是西元一九三三年紫禁城搬遷時從永和宮裡找出來的，清宮檔案包山包海記載一大堆內容，但就是沒提到這顆白菜，連一個字都沒有。永和宮是瑾妃住的地方沒錯，但事實上這裡曾有一堆妃子住過，不是只有瑾妃一人，永和宮也不是瑾妃專屬的。但走進故宮還是一堆人圍著白菜信誓旦旦地說這是瑾妃的嫁妝，並引申出各種民間傳說故事，最後還把老佛爺慈禧陪葬品的白菜給聯繫在一起。

台北故宮各類收藏都有，清宮檔案文獻資料的數量是最多的，但說起精品的話，大概就是指乾隆時期「三希堂」建立的那些書畫收藏，雖然西元一九二四年溥儀被逐出紫禁城的一小段時期，曾有一批文物或夾帶或偷竊而流出皇城之外。但大致上，清宮文物的書畫精品收藏大多都在

台北故宮的庫藏之中。

書畫精品大多在台北。但是，似乎離我們很遙遠！那就更不用說故宮那一大批清宮檔案與奏摺文書了，這批這麼重要的文獻就在台北，但對它們的認知就更少了。

最遙遠的距離，不是物理上的距離而是心理的距離。但要跨過這個距離其實是很簡單的，坐上捷運公車就會到了，台北說大不大，開車騎車很快就會抵達外雙溪。

〈橙黃橘綠〉都在，〈鵲華秋色〉也在，當然大家最愛的白菜也不會缺席。趙孟頫與蘇東坡還活在那兒，趙構與岳飛還在互相通信！

走進故宮吧！

故宮沒有離我們很遠，就在那兒，它一直都在。

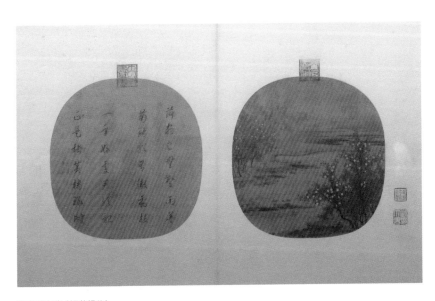

南宋趙令穰〈橙黃橘綠〉。

前言

中華民國說好的錢沒給，你能怪溥儀嗎？

——故宮「國寶沉浮記」

台北故宮文物的藏量，據說約占了兩岸故宮文物的百分之二十二，但真是如此？紫禁城的精華文物，如今大部份都已經在台北故宮？或是台北故宮裡的文物，其實只是當年溥儀精挑細選，「賞賜後」剩下來的？

當年紫禁城的文物，是由乾隆皇帝蓋了章蒐藏，但卻讓嘉慶皇帝給裝箱封存，時遷季移，到底都發生了些什麼，讓溥儀在時代動盪之際，重啟了箱子？西元一九三三年日軍侵華，文物遷運到上海、南京，之後兵分南、中、北三路，輾轉又到了四川、重慶，之後搭船來到台灣，倉皇的搬遷旅程中又都遭遇了什麼？

風雨飄搖之際，是否真數得清、算得明，故宮文物到底流失了多少？這故事，得要從西元一九一二年說起……

說好的清室優待條件呢？

歷經八國聯軍和甲午戰爭，清朝急於變法圖強，立憲派和革命派爭鬥了一番，北洋軍閥於是與南方革命軍達成協議，由袁世凱代表北洋軍閥，與當時垂簾聽政的隆裕皇太后協商政權轉移。

袁世凱在獲得臨時大總統孫中山的辭職讓位保證後，加緊了與清廷議和的進程；他先遊說、買通慶親王奕劻與大臣那桐，同時又賄賂隆裕皇太后身邊受寵的太監張蘭德（小德張），去威嚇隆裕皇太后，清王朝大勢已去，如果革命軍攻進北京，皇室可能被滅族，但若是同意退位，就可以享有優待條件。

西元一九一二年二月十二日，隆裕皇太后接受了〈關於大清皇帝辭位之後優待之條件〉簡稱〈清室優待條件〉，頒佈〈清室退位詔書〉，歷時二百六十八年的大清帝國正式終結。

◎ 大清皇帝辭位之後，尊號仍存不廢。中華民國以待各外國君主之禮相待。

◎ 大清皇帝辭位之後，歲用四百萬兩，俟改鑄新幣後，改為四百萬元，此款由中華民國撥用。

◎ 大清皇帝辭位之後，暫居宮禁，日後移居頤和園，侍衛人等，照常留用。

——一九一二年二月十二日，〈清室優待條件〉（摘錄）

據說隆裕皇太后在〈清室優待條件〉上簽了名後，將筆一扔，掉頭往屋裡走，邊走邊大哭：

「祖宗啊！祖宗啊！」淚奔而出⋯⋯

然而，說好的每年給予退位皇族四百萬兩，中華民國政府根本無力支付，據《太監談往錄》的記載：

入民國後，皇室優待費年年銳減，內府大臣極力羅掘供應皇上、后妃及四位皇阿娘之經費，漸感支絀。

清朝皇室退位後，帝制雖然被廢除，但溥儀及后妃家人、皇室大臣們……，仍然居住在紫禁城裡，維持著小朝廷的運作模式。皇宮中龐大的日常開銷，但又沒有穩定的收入來源，這讓被逼辭位的溥儀備感壓力，他的英文老師莊士敦在回憶錄中提到：「內務府是吸乾王朝血液的吸血鬼。」

◇　　◇　　◇

紫禁城的總管：內務府的壓力與貪婪

關於內務府，在北京城的胡同裡、巷弄間，百姓們口耳傳流有這麼些小故事……

一天，道光皇帝發現綢褲的膝蓋上破了個小洞，就讓內務府去縫補一下。補完了，道光皇帝問花了多少錢，內務府回答：「三千兩銀子。」

道光皇帝一驚：「為何要三千兩銀子？」

內務府解釋：「皇上的褲子是有花的湖綢，剪了幾百匹綢緞才找到對應相配的圖案，所以貴了。」（當時買個家奴只要五兩銀子。）

一般的補丁，如果不需要配對的圖案，只需要五兩銀子就好了。

一次，道光皇帝看到軍機大臣曹文正朝服的膝蓋上打著塊醒目的補丁，突然問他：「外面給破衣服打個補丁需要多少銀子啊？」

曹文正一愣，看看周圍的太監，發現太監們都不懷好意地瞪著他。曹文正硬著頭皮虛報價錢：「外面打一個補丁需要三錢銀子。」（其實，三錢銀子當時可以買整套普通衣服。）

道光皇帝驚嘆：「外面就是比皇宮裡便宜，我打個補丁需要五兩銀子呢！」

❈ ❈ ❈

光緒皇帝早餐要吃四顆雞蛋，內務府管理的御膳房報價三十四兩銀子，平均每個雞蛋耗銀八兩多。

清代規定一兩銀子折新錢一千文，舊錢則可折一千四到一千六百文不等。當時北京市價，一個雞蛋大約兩文錢，一兩銀子可買五百個雞蛋，也就是說，御膳房浮報的蛋價是市價的四千倍以上！

如果用這個標準來換算一下，光緒皇帝每年耗費在購買早餐的雞蛋，就要花掉一萬兩千三百零八萬兩白銀。

❈ ❈ ❈

內務府這樣花錢，皇帝壓力能不大嗎？

莊士敦，蘇格蘭人，是牛津大學的文學碩士，一九一九年進入紫禁城內教授溥儀英語、數學、世界史、地理，對溥儀竭誠盡忠、傾囊相授，也因此備受溥儀敬重，師生情誼極為深厚。在

他的回憶錄《紫禁城的黃昏》一書中，莊士敦對溥儀的處境有這樣的描述：

民國建立後滿洲之所以接受既成事實和服從袁世凱領導，乃是因為清朝皇帝接受民國的優待條件而發布退位詔書之故。

溥儀很清楚知道自己當時的處境，他面臨的最大困難是紫禁城根本無法維持開銷，中華民國政府答應要給他的每年四百萬兩白銀，不僅從未完全支付，就連西元一九一六年國民政府另外購買熱河行宮及瀋陽故宮的文物，更是連一毛錢都沒有支付，皇室隨時面臨著破產的命運。

要節省開銷，溥儀首先想到的是解散內務府，但莊士敦認為在紫禁城財產清點尚未完成之前並不適合，溥儀對宮中到底有多少財產，其實也完全不清楚。

因此，為了支應日常開銷，內務府偶爾會在溥儀的授意下將宮中物品拿去典當，以彌補財務赤字，國民政府對此也從未干涉。莊士敦表示，國民政府除了不把這些財寶當國家財產外，對於因為不能履行退位優待條件，導致皇室財政困難也感到歉意。

記得嗎？優待條件還提到：皇室成員可暫居紫禁城，但永久居住地是頤和園。

莊士敦認為搬入頤和園有許多好處，不但可以避免成為別人控訴的把柄，生活也會比在紫禁

城簡樓，順便還可裁撤內務府的官員，又可藉著轉變環境，讓溥儀身心能健康發展。

但內務府官員自然不願意丟了肥差！一直拖延搬遷的時間，他們用以抵抗搬遷的藉口，就是建議要把紫禁城所有的物品都搬到頤和園，而這當然無法在短時間內達成。

西元一九二二年十二月一日，溥儀與婉容大婚，雖然距清帝退位已經十一年，但這場婚禮仍依清室祖制，以滿族傳統進行，各地的軍閥、王公貴族、滿蒙王公、寺院喇嘛……等都送了禮。據莊士敦的說法，大婚收到的各方厚禮，除了各色禮品外，還有一百萬銀元現金。但是，溥儀被趕出宮後，馮玉祥沒收了所有禮物，僅把自己送的白玉如意歸還給溥儀。

婚禮中，莊士敦被賞為一品頂戴，之後更兼任「修繕頤和園大總管」。就在莊士敦被任命全權處理頤和園事務的當天，溥儀和婉容一起去頤和園遊玩，本該負責安排溥儀行程的內務府官員卻百般拖延，還找了國民政府官員出面阻止，最後溥儀車隊只有六輛摩托車護駕。莊士敦在回憶錄中表示，內務府官員們只要溥儀還活著，讓他們有錢拿，可以合理的偷偷中飽私囊，至於皇室的處境如何，根本就不在乎。就連頤和園的修繕費用，事後發現內務府工匠的估價，都比市價要多出了六倍。

❖ ❖

❖

❖

一九二三年十一月二十五日，建福宮花園的靜怡軒、延春閣、敬勝齋以及花園南側的中正殿等建築在火災中焚毀，建福宮花園連同收藏的珍寶悉數變成灰燼。打更太監馬來祿是第一個發現

火災的人，但太監對消防知識一無所知，對如何滅火更是一竅不通，只能搶救物品。

義大利公使館的消防隊於城外發現火災，立即開著救火車趕到紫禁城，但卻被擋在皇宮門口，因為城內仍遵照清朝宗法規定，沒有皇帝的旨意，任何外人都不能踏進皇宮內苑一步。內

建福宮——清朝皇室的收藏庫房

「建福宮」是一個狹長的院落，南北長約一百二十尺，東西寬約二十一公尺，建築群位於紫禁城西北，坐北朝南。乾隆七年時（西元一七四二年）利用明代就已修建的「乾西五所」的其中四所及五所，以及南側的狹長地帶修建成建福宮及花園。

本來是乾隆皇帝「備慈壽萬年之後居此守制」之用（意即：預備做為皇太后駕崩後的守孝居所），後來因故沒有執行。但是乾隆很喜歡建福宮，常來這裡遊玩吟詩作樂。嘉慶四年（西元一七九九年）乾隆死後，嘉慶皇帝將建福宮收藏的珍寶、文玩全部原樣封存，後來的幾位皇帝也都沒有再啟封，更沒有清查。直到清末，建福宮一帶的宮殿房舍，已經成為清宮庫房，專門用來收藏皇家的珍寶。以建福宮花園為中心的周邊樓閣，平時也作為供奉佛像、法器、佛經的地點。清代九位皇帝的畫像，歷代名人字畫、古玩等都存放在這裡，甚至溥儀大婚時收到的禮品，也一併存放在這裡。

溥儀在《我的前半生》一書中描述

「我十六歲那年，有天由於好奇心驅使，叫太監打開建福宮那邊一座庫房。我看見滿屋都是堆到天花板的大箱子，箱皮上有嘉慶年的封條，裡面是什麼東西，誰也說不上來。我叫太監打開了一個，原來全是手卷字畫和非常精巧的古玩玉器。後來弄清楚了，這是當年乾隆自己最喜愛的珍玩。」

務府大臣紹英阻止消防隊進宮的同時，派人報告溥儀，但找到溥儀時，大火已經延燒了一個多小時。溥儀命令內務府官員打開紫禁城東牆側門，讓義大利與荷蘭的消防隊進宮救火，但東牆的入口距離建福宮花園將近一點六公里，從東郊民巷聞訊趕來的各國使館消防隊，雖急忙入宮救火，但紫禁城內沒有自來水，消防車與消防水管無法使用，後來只好把所有的水管接在一起，取紫禁城外護城河的河水來撲救，但完全無濟於事。無奈之下，義大利消防隊指揮大家拆除宮中尚未被波及的房屋，試圖隔斷火道，才終於將大火撲滅。最後，靜怡軒、慧曜樓、吉雲樓、碧琳館、妙蓮花室、延春閣、積翠亭、廣生樓、凝輝樓、香雲亭……等完全燒毀。自此，建福宮花園長達八十年，都在廢墟瓦礫堆中。

事後調查，有一說，失火是人禍？

──西元一九二三年，溥儀聽說北京街上新開了多家古玩鋪，許多珍品疑似從宮內被盜出販賣。因此，溥儀決定要全面清點存放歷代皇室收藏的庫房──建福宮。但是，就在清點的前一夜，建福宮失火。對失火原因有這樣的描述：「建福宮大火後，根據消防隊說，他們初到宮中救火時，還聞到煤油氣味很大。溥儀聽說，就更認為是看守自盜而故意放火了。」

另一說，則是因為……天災？

第一個可能性：「電線走火。」內務府為了平息溥儀和外界的猜測，對外界通電並登報說明，建福宮失火的起因，來自神武門電線短路走火，造成建福宮德新殿起火。

第二個可能性：「油燈失火。」紫禁城雖已採用電燈照明，但許多房間和院落仍採用油燈照

明，油燈掛在木柱上，天長日久，極易引發火災。

官方最後對外發布的正式說法是「電線失火」。負責保護清室安全的國民政府步軍統領聶憲藩親自在現場指揮，事後發布通電：「本月二十六日夜十二時，神武門電線走火，由德日新齋（敬勝齋內懸掛區額的題字為德日新，所以又稱「德日新」齋）內延燒。」當時，紫禁城經常放電影消遣，電影機、電燈房就設在德日新齋，負責管理的太監缺乏用電常識，漏電失火也有可能。

溥儀在《我的前半生》中回憶：「內務府後來發表的帳本裡，說燒毀了金佛二千六百六十五尊，字畫一千一百五十七件，古玩四百三十五件，古書幾萬冊，這個數字究竟是怎麼計算出來的，只有天曉得。」

溥儀當時正想找塊空地建網球場，這片火場正好派上用場，於是命令內務府馬上清理。整理場地時，發現許多被燒熔的金銀銅錫，數量不少，內務府於是找了城裡的各家金店來投標，最後某金飾店以五十萬銀元買下灰燼的處理權，在灰燼裡撿出熔化的黃金一萬七千多兩。在金飾店把值錢的東西都揀走之後，內務府又把剩下的灰燼裝了許多麻袋，分贈給屬下的官員。

後來還有個謠傳，內務府的某位官員子孫說，叔父施捨給北京雍和宮和柏林寺每廟各兩座黃金壇城，直徑和高度均有一尺上下，這些黃金就是用麻袋裡的灰燼提煉出來的。

國寶流浪記：靠變賣文物維生的末代皇帝

西元一九二四年十月二十三日，第二次直奉戰爭爆發，馮玉祥前往前線的途中突然折返北

京，發動「北京政變」取得政權後，就打定主意要驅逐溥儀出宮。十一月五日上午九點，馮玉祥的參謀官鹿鍾麟，突然率軍包圍紫禁城，勒令皇室三小時內必須離開紫禁城，同時以國民政府的名義，拿出《清室優待條件》之「修正版」，要求溥儀無條件接受；最後，溥儀與家人只被允許帶走可以帶得動的隨身物品，與一兩個宮人雙手所能帶走的東西，隨即在軍隊戒護下，由神武門倉皇離開紫禁城，自此展開流亡生涯。

◎ 大清宣統帝從即日起永遠廢除皇帝尊號，與中華民國國民在法律上享有同等一切之權利。

◎ 自本條件修正後，國民政府每年補助清室家用五十萬元⋯⋯。

◎ 清室應照原優待條件第三條，即日移出宮禁⋯⋯。

——《修正清室優待條件》（摘錄）

溥儀離開了紫禁城後，國民政府成立清室善後委員會，西元一九二五年開始查點清宮遺物時，發現許多文物遺失！委員會依據《賞溥傑單》、溥傑手書的《收到單》的記載，編印出《故宮已佚書笈書畫目錄四種》，在序言中提及：

⋯⋯皆屬琳琅祕笈，縹緗精品，天祿書目所載，寶笈三編所收，擇其精華，大都移運宮外。

國寶散失，至堪痛惜！

據記載，裡頭包含了書畫手卷一千兩百八十五件，冊頁六十八件，宋元善本二百零九種，計五百零二函（現在台北故宮的繪畫類收藏，也才三千多件呀）。

西元一九二五年二月，溥儀逃往天津，定居於日租界。他的財源收入來自出宮前存入銀行的款項、莊園和房產的收入，直到西元一九三二年逃離天津前，國民政府於《修正清室優待條件》內承諾的「每年補助清室家用五十萬元」分文都未曾支付。身為皇帝，溥儀必須照顧一大家子的人，由於財源支絀，他透過鄭孝胥、陳寶琛、寶溪等人，靠變賣文物維持日常開支。溥儀在天津的幾年中，究竟賣出多少法書名畫已無案可稽，可知的只有溥儀離開天津時還擁有的數量。

溥儀如何由紫禁城運出國寶

將國寶運出紫禁城的動機，還是由莊士敦提點了溥儀，時局已太亂了，勸溥儀要做好準備，先行移走一部分物品。而莊士敦的預言果然成真！

皇宮內各宮所存放的物品，都是由各宮太監負責保管，如果溥儀想要把某宮的物品賞人，不但在某宮的帳簿上要記載清楚，還要拿到司房載明某種物品賞給某人，然後再開一張條子，才能把物品攜帶出宮。溥儀便以賞賜名義，將文物賜予入宮伴讀的弟弟溥傑、堂弟溥佳，由他們放學時帶出宮外。

為了避免引起民國步兵統領所指揮的內城守備隊產生疑竇，招致輿論，他們選擇與課本大小一致的冊頁、書畫用黃綾包袱包裹隨太監帶出。

溥佳於《一九二四年溥儀出宮前後瑣記》曾描述：

這些書籍、字畫，共裝了七、八十口大木箱。體積既大，數目又多，在出入火車站時，不但要上稅，最害怕的是還要受檢查。恰巧當時的全國稅收督辦孫寶琦是載掄（慶親王載振胞弟）的岳父，我找了載掄，說是醇親王府和我們家的東西要運往天津，請他轉托孫寶琦辦一張免驗、免稅的護照。

護照果然很順利地辦妥，之後就由溥佳把這批古物護送到了天津，全部存在十三號路一六六號樓內。

關於溥儀運出的國寶，比如〈賞溥傑單〉的一千三百多件中，有哪些目前知道下落呢？兩件文物流傳的小故事：

文物大清點中發現的〈賞溥傑單〉，記載著《出師頌》的流向。西元一九四五年日本天皇宣布無條件投降，溥儀再次退位，此時這件文物早已失去它的蹤影，何時賣出？流落何方？都不得而知，直到西元二〇〇三年，《出師頌》再次出現在中國嘉德徵集拍品的過程中，隨即轟動整個文物界，北京故宮還特別在拍賣前派了專家去鑑定。最終，北京故宮行使「優先購買權」以二千二百萬人民幣（約一億一千萬台幣）的成交價購得。

歷代記載的〈出師頌〉有兩個版本，宣和本有宋徽宗手書及年號「宣和印」；紹興本則是因為曾收藏於南宋紹興內府，有米友仁的鑑題「隋賢書」。現今一般認為是紹興本較優，因為上面蓋的

章、手書題跋都比宣和本多，此帖流傳有序，入唐以後，經皇室太平公主、李約等人收藏，南宋紹興年間進入宮廷，明代再由大收藏家王世懋收入，乾隆皇帝更將其刻入〈三希堂法帖〉，直到一九二二年，溥儀以賞賜溥傑的名義，將此卷攜帶出宮。

另一件，目前已知最早版本的〈清明上河圖〉，是由北宋徽宗朝的翰林圖畫院畫家張擇端所作，歷經十年完成後，收藏於北宋宮廷。靖康之恥時流入金國，爾後歷經各大藏家及元明兩代皇室輾轉收藏，最終在嘉慶年間，第四度重入宮廷當中，嘉慶皇帝更將其編入《石渠寶笈三編》。這幅名畫西元一九二四年跟著溥儀一同出宮，之後又被帶到長春等地，目前則是由北京故宮買回收藏。

長春「小故宮」：滿洲國皇宮內的「小白樓」

西元一九三一年，日軍在瀋陽發動九一八事變，短短三個月就迅速佔領了東北三省，但當時的國際輿論普遍譴責日本關東軍，這使得日軍不敢冒然併吞滿洲全境，因此考慮建立傀儡政權，他們便把腦筋動到溥儀身上。西元一九三二年，在日本人的幫助下，溥儀從天津市日租界的住所潛逃往東北，由於要通過國民黨軍隊的駐紮地區，為避免引人注目，必須得輕車簡行，因此無法帶走他之前從北京運往天津的所有珍寶文物。當時溥儀僅隨身攜帶少量的珠寶玉器，而剩下的那些法書名畫則是由醇親王載灃、溥傑等人留在天津看守著，等到溥儀安全抵達長春後，再由日軍將領吉岡安直安排船隻，將這些文物運到新成立的滿洲國皇宮內的小白樓（你可以把小白樓想成「小故宮」，因為從紫禁城千里迢迢運出的許多珍貴文物，都暫時存放在此處，但後來這批文物失散

的情況很慘重）。

這件〈五王醉歸圖〉便是其一。這件作品出自元代水利官任仁發之手，描繪的是唐玄宗登基前與他的四個兄弟（宋王李成器、申王李成禮、岐王李範、薛王李業）出遊飲酒，醉酒後騎馬賦歸的情景。乾隆年間被收入皇宮中，編入《石渠寶笈》，乾隆、嘉慶、宣統皇帝都在上面蓋有收藏印。西元一九四五年滿洲國覆滅，原本存放在小白樓的文物流入民間，其中就包含這卷〈五王醉歸圖〉，此卷在民間收藏家手中幾經輾轉，西元二〇一六年北京保利秋季拍賣時，以近十五億台幣的價格成交！

日本戰敗，小白樓文物流向

西元一九四五年八月十日日本戰敗，溥儀十三日從長春逃到通化大栗子溝，危急慌亂中，僅能攜帶挑選過的晉、唐、宋、元的法書名畫出逃，為了多帶一點，甚至不惜把原有的楠木盒及所有的花綾包袱皮都扔掉後，再塞進木箱，雖然這對國寶會造成損傷，但此時的溥儀已自顧不暇。除了書畫外，溥儀也精選了一些珠寶翠玉隨身帶走，因為這些高價的珠寶玉石，更易於變賣換得好價錢，珠寶不像書畫，裝運體積又大又重，是逃亡時最利於隨身攜帶的高價物品（這也是為什麼，現存於台北故宮的紫禁城文物中，珠寶藏品極少）。

溥儀在大栗子溝只短暫停留了三天，就匆忙趕往瀋陽，打算從瀋陽逃往日本。此時，從長春小白宮帶出來的珍寶，又再經過一次篩選，溥儀這次僅精選出少量的寶石書畫隨身帶走，把大部份的珍寶文物都留在了大栗子溝。這些遺留在大栗子溝的書畫珍寶，最終有的被偷盜、哄搶、瓜分，有的在混亂中被撕毀或燒毀，大量國寶流散民間，文物浩劫莫甚於此。

西元一九四五年八月十七日，溥儀在日本人的安排下由大栗子溝搭乘小型軍機前往瀋陽，企圖在瀋陽轉機逃往日本，但就在瀋陽逃難時遭到了逮捕，溥儀及其隨從人員由蘇聯軍機押往西伯利亞赤塔樓看管，之後又移往撫順的戰犯監獄。隨身攜逃的書畫及珠寶玉翠，最後則由人民部隊上繳，交由人民銀行代為保管。在蘇聯期間，溥儀將藏於行李箱夾縫中的珠寶交獻出來，向蘇聯政府以支援經濟建設為由，表明希望留居蘇聯的心意，這些珠寶目前多由俄羅斯冬宮美術館收藏。

據《國寶沉浮錄》記載，西元一九六〇年代初期，某位住在通化大栗子溝的老先生去北京琉璃廠探聽古畫行情，因此說出了當年大栗子溝之事：溥儀西元一九四五年逃難至該地，一行人數眾多，日用浩繁，只好變賣隨身的珠寶名畫。但當時一沒有懂珍寶的人，二來也沒有大財主願意承認這些文物的價值，出重金收購，溥儀無奈只能以最低廉的價格換取一群人的生活消費，這也是為什麼後來大栗子溝這個小村子出現了大量的故宮文物。這位老先生更表明了他手上藏有趙孟頫最好的畫之一──〈水村圖〉，之後北京故宮設法以八千元購得。

國寶厄運不止於此，在溥儀逃離小白樓後，一位國軍派駐的看守士兵因好奇進入小白樓，起初因為不懂書畫所以興致索然，只是順手拿幾卷回到警衛室，但終究開始引起其他人注意，消息傳開後，警衛室的看守兵都在換班前進入小白樓裡大肆搜刮：開始只是拿幾卷，後來演變成財寶

爭奪，甚至為了爭奪一件寶物，而將其一分為二、三、四⋯⋯，更有人因為沒搶到喜歡的而撕毀或焚燒文物。

北京的古玩市場當屬琉璃廠最具代表性，幾百年的文化沉澱，造就了琉璃廠古玩行業的良好傳統，凡是大的古玩商，往往具有深厚的人文學識涵養，絕對不只是一介商人。西元一九一一年至一九二七年是北京古玩市場的「黃金時代」，這時期大批文物從紫禁城陸續流出；一九二七年以後，內外戰爭不斷，北京古玩市場便開始走向蕭條；直到一九四五年，溥儀離開居住的長春帝宮，小白樓的文物流出至長春的古董店，引發了琉璃廠的搜購熱，為北京古玩行帶來短暫的繁榮。

因滿洲國的建立，溥儀與昔日的皇族親貴、遺老遺少等也陸續來到長春，他們帶來了大量的珍寶，因此長春古玩店舖便逐漸增多；在此同時，因為日本政府推行日本人移居滿洲國的政策，有更多的日本人也來到了長春，當時在長春的日本人約有十萬人，他們熱衷於中華文物，是古玩店最主要的顧客，其次是滿洲國官吏，普通老百姓的玩家很少。

話說回小白樓的文物流向，在搶奪撕毀文物的事件發生之後，小白樓裡剩餘的一批宋元善本圖籍，就由國民黨張嘉璈派助手凌志斌負責清點整理，隨即點交由當時瀋陽博物院院長金毓黻先生典藏，又有一部份運往北京故宮博物院，但在小白樓內被損毀的部份文物，已經無法修復了。據記載，被搶奪破損的米芾《苕溪詩帖》李東陽篆書的引首「米南宮詩翰」五字被撕去，內文殘缺破損：好懶難辭友，知窮「豈念」通。貧非理生拙，病覺「養心功」。小圃能留客，青「冥不厭」鴻。秋帆尋賀老，「載酒」過江東。豈念、養心功、冥不厭、載酒、總計有十字殘缺。

西元一九四九年之前的古玩界，一般都把由溥儀帶出宮且最終流失於東北民間的清宮文物稱為

「東北貨」一九四五年滿洲國政權垮台，軍隊搶劫大批珍寶文物後，到市場廉價出售，近水樓台先得月的是在長春開設古玩店的商家，由於他們知道這批文物的來歷，收到後就帶到北京的琉璃廠轉售。長春市場自此便開始陸續出現從小白樓散出的歷代珍寶書畫等物品，這也成為各地古玩商及收藏家爭相競購的標的。

當時許多東北客商來到京津地區，持手卷待價而沽，古玩業界眼見價格從幾十兩黃金迅速飆升到幾百兩，但同業仍不斷競購哄抬，於是幾家古玩店家便聯合起來買下一件珍品，這在當時是很平常的事情。這是為了避免競爭大傷元氣，古玩店家臨時組織起來出資合作，約定將價位壓到一定價格以內，不論最終是由哪家收購到物品，所得的利潤都是均分。幸運的是，小白樓所流出的珍貴文物，歷經幾番輾轉，最後大多數仍出售給了北京故宮、瀋陽故宮。而上海博物館的藏物則比較特殊，和台北有關；當時日軍侵華，文物一路輾轉要運到台灣之前，先到了上海，但船實在裝不下了，只好把部份文物先存放在碼頭邊的倉庫裡，但很遺憾的是，再也沒有機會回來再運一趟了。

因為這些輾轉，讓清宮文物四散各處，到了這會兒，我們可以總結並合理的推論：文物離開紫禁城時，溥儀就先精選了一批；到了天津之後，又被賣掉一批；剩下的東西，又從天津運到長春，放到了小白樓裡；在滿洲國垮台後，溥儀離開長春，又挑選一批帶到大栗子溝；剩下的則留在小白樓，再被監守自盜的警衛們搶奪變賣──所以，現今無論是北京故宮、瀋陽故宮、台北故宮，還是上海博物館……等各大博物館中所看到的故宮文物，都還是紫禁城文物中的精華嗎？說實話，可能泰半都是剩下的文物，因為好東西，都被拿走了。

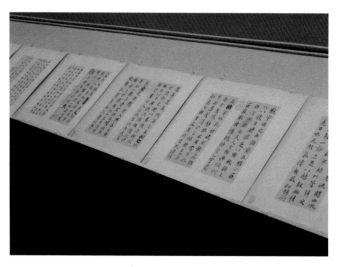

台北故宮的觀賞人潮。

元代陸繼善〈摹禊帖〉，禊帖指的就是〈蘭亭集序〉。根據陸繼善自己的說法，這個摹本是來自兄長所收藏的〈蘭亭集序〉；仔細觀察這個摹本，還留有雙鉤的痕跡。

溥儀帶出宮的文物，以手卷和冊頁為最多，不好帶的大型書畫類最少，溥儀的〈賞溥傑單〉裡一千三百多件文物多半不見了，只剩下名稱還在而已，所以我們現在踏進台北故宮欣賞各式文物的同時，萬萬別忘了這段「溥儀精選」的坎坷輾轉。

文青速成術：讚越多，作品越棒棒！不要再亂蓋章了！

——關於乾隆的印章以及其他

縱使清宮文物在離開紫禁城後，歷經了多次輾轉流散，但不可否認的是，現今台北故宮所收藏的紫禁城文物，其數量之豐、質量之精舉世公認。若是對藝術史不那麼熟悉的人，去故宮看畫，到底要如何分辨哪些作品比較好？其實有個取巧的訣竅——看哪件作品上的印章蓋得愈多，或題跋多，八九不離十，你就押對寶了！原則上，代表那件作品比較受重視。

當然這只是簡單的大原則，並不適用在故宮的所有藏品，因為還是有一部分的文物，由於一些特殊的緣故，並未經過許多歷代收藏家之手，所以上面的印章或題跋就沒那麼多。

「詩書畫印」四合一，時間性的藝術

在中國古典藝術的鑑賞領域內，印章本身也是一個鑑賞的對象。中國藝術講究詩書畫三者合一，但後來璽印興起之後，又加了一項「印」，成了「詩書畫印」，四者共同構成藝術品的整體，這也是東方藝術與西方藝術很大的不同點。

西方的畫家完成畫作後，作品通常便完整了，但在東方的藝術世界裡，無論書法家或是畫家，將作品創作出來後，還要加上歷代收藏家的題跋，以及歷代的收藏璽印蓋上去，其完整性就

會與日俱增，所以這些印章和題跋，讓東方藝術成了一種——時間性的藝術。

故宮書畫印章分三大類

中國古代的水墨畫，通常用色只有黑白二色，而印泥是朱紅色的，在畫上蓋印就有如畫龍點睛，好似畫了亮點，可幫畫面本身增輝不少。

故宮書畫印章原則上分成三大類，其中第一類為「創作者的印章」，比如唐伯虎、文徵明、沈周……等，他們通常在作品完成後，都會蓋上自己的章，而這類印章又有私章和閒章之分。

私章，是個人的姓名章，為了搭配不同的畫作，也為了怕印章損壞，書畫家們通常會多準備幾顆私章，如明四大家之一、吳派的領導人文徵明，就有一兩百顆私章，比較常在他的作品中看見的有「徵、明、文璧之印、文璧徵明、徵明之印、徵明印、徵仲、文徵仲、徵仲父、衡山……」等。

至於閒章，也稱佈局章，內容就非常多樣通常可分成兩類：畫家們多半都有自己的畫室，例如文徵明的「停雲館印」，就是以自己的畫室為名，所刻的印章；文徵明還有另一顆更有趣的閒章，叫做「惟庚寅吾以降」，這句話出自於《離騷》，翻譯成白話文，意思就是「庚寅日那一天，我文徵明出生了」。

另一類閒章為「歷代收藏家的收藏章」，也可分成兩種：一是收藏了以後，還找人來做題跋，題跋的人也蓋了章，稱為「題跋章」；另一種則是收藏家自己蓋的「收藏章」。

此外，還有「收藏地點章與典藏章」，收藏家東西收多了，有時就會蓋個藏書樓來存放收藏品。東西放在哪裡，收藏家就會以收藏的地點，刻個印章，蓋在作品上。

比如明代中晚期很重要的鑑藏家項元汴，他的家族經營典當業，因此收藏有各式各樣古代書畫一千多件，光是宋元時期的作品便有五百多件。他的收藏地點名為天籟閣，所以有一顆「天籟閣章」。另外，清代的乾隆皇帝收藏的東西就更多了，御書房、重華宮、乾清宮、養心殿……乾隆根據藏品儲存或張掛的地點也都刻有印章，蓋在作品上。

由清代皇室的收藏地點章，就可以用來初步辨別皇室怎麼認定這件作品的好與壞；認為不錯的作品，通常會放在離皇帝比較近的地方，如：御書房、乾清宮；若是認為作品還好或稍次，可能就放在比較不重要的宮殿。

至於典藏章，則是收藏的作品很多之

明代書畫家陸師道（文徵明的弟子）以小楷書法題在仇英〈仙山樓閣圖〉上方的仙山賦。而中間上方的乾隆皇帝鑒藏章「乾隆御覽之寶」，就是蓋在裝裱的接縫處。

後，將收藏品編輯成目錄以供查找，如乾隆皇帝就幫自己琳瑯滿目的收藏編了目錄，於是就又多了一種目錄章蓋在作品上。清代常見的編目章有「石渠寶笈」、「寶笈重編」、「寶笈三編」，這是屬於書法繪畫類；至於佛像畫，則有專門的編目章，名為「祕殿珠林」。

只要作品被編入收藏品目錄《石渠寶笈》裡，乾隆便會大手一抬，在作品上蓋下「石渠寶笈」章，代表這件作品已被編進了目錄。但很有意思的是，我們可以發現許多在《石渠寶笈》內登錄的作品，並不存在於故宮現有的藏品內，那或許是在乾隆、嘉慶之後，因某個意外讓這些作品失蹤了、或是被偷運出宮、甚至也有可能是被拿來賞賜給大臣⋯⋯。由此可知，目前兩岸故宮的收藏，自然不是原本清宮收藏的全部。

另外，要特別介紹兩顆由中華民國教育部所蓋的印章，台北故宮幾乎每件藏品上都可以看到這兩枚印章！這兩枚印章一般都蓋在故宮藏品左下角的裝裱上，但如果是器物類，則是蓋在盛裝的盒子上。若盒子不方便直接蓋章，就會先把章蓋在紙上，再將蓋有印章的紙，黏貼在盒子上。

這兩顆比乾隆更厲害、比項元汴更全面的印章幾乎蓋遍所有故宮藏品，即使只是蓋在裝裱上，但很多都是清代，甚至更早之前的作品，也因此它的裝裱本身早就已經是文物的一部分了。以前文人曾經譏諷這種亂蓋印章的行為是「美人臉上刺字」，是藉有錢人重金迎娶美人，但卻在她臉上刺字，怕她再嫁人的故事，來諷刺這種亂蓋印章的行為。

教育部的這兩枚章，一顆是故宮文物遷台之前，在民國二十三年至二十六年期間進行文物大清點時，所蓋的「教育部點驗之章」；另外一顆是民國七十八至八十年間，故宮進行全院藏品大清點時，所蓋的「中華民國七十九年度點驗之章」。

據說，故宮以前一向是直屬總統府，但後來移交給教育部代管，而教育部的官員在七十八年度作「財務（物）清點」時，居然到故宮來蓋印章。但故宮不肯蓋，認為這是破壞文物的行為，但教育部卻自己刻了印章來蓋了（以上這段文字，是依據當年讀書時與老師對話的記憶，所記錄下來的）。

所以現在那兩顆章，就這樣絕無僅有、空前絕後地蓋在故宮藏品上……以前我一直想寫這兩顆章的故事，但苦無圖片可用，現在故宮開放拍照，終於拍到它了！

雖然它不難見到，但卻很容易被人忽略。畢竟故宮所收藏的書畫作品上，大多蓋滿印章，這兩顆小章就這樣躲在歷代印章當中，極力想要隱藏自己的身影。

朕就是喜歡這麼多印章，怎樣？你咬我啊！

兩岸故宮都一樣，書畫作品上蓋的皇帝印章，不是皇帝的「玉璽」，而是閒章，是平常拿來蓋好玩的。因為真正的皇帝玉璽，不可能出現在書畫作品上。

這兩枚是中華民國教育部所蓋的印章：「中華民國七十九年度點驗之章」、「教育部點驗之章」。台北故宮的藏品，只要經過八〇年代點驗的，都蓋有這兩枚章。

先來說「璽」。「璽」代表國家的身分，最早出現在秦代，秦始皇統一六國後，刻了「六璽」，用以代表皇帝的身分，是頒發詔書等公文書時的正式官方用印。到了唐代武則天時改稱「璽」為「寶」，而原本秦代的六顆玉璽，隨著時代的推延，為因應不同場合，需要用上不同的印章，玉璽也就越來越多，到了清代總數量已經有二十五顆，都是用在正式的公文書上，成了乾隆最重視的「二十五寶」。

而清代正式的玉璽，一定是「左滿右漢」，即蓋出的印文，左邊是滿文，右邊是漢文，滿漢對照，是乾隆時定下的規矩。而玉璽存放的地點，則是在紫禁城的交泰殿。交泰者，取自「陰陽交泰」一印一房，一顆印章放在一個房間內，有專責的太監管理；所以二十五顆印章，交泰殿應該就有二十五個房間。

而這二十五顆印章中，最重要的便是「皇帝之寶」。但實際上「皇帝之寶」有兩顆印，一顆不太使用，一顆很常用：不太常用的是清兵入關前，皇太極所刻的章，材質為青玉，唯一老滿文篆書，以布詔敕；而清代最常用的「皇帝之寶」璽印，則是檀木刻的，寬約十五公分，用於正式的公文書上，它從來沒出現在故宮的書畫收藏品上。

「二十五寶」內還有一顆「皇帝親親之寶」，是白玉刻成的，用於滿清皇族、宗室的內部家書往來等，宗族相關事務時所用的印，因為是跟宗室、宗族，或盟友彼此往來時使用，稱「以展宗盟」，故自然也不會出現在故宮的書畫收藏品上。

故宮藏品上蓋的清代皇帝印章，一般我們認為是皇帝的閒章。所謂閒章，就是皇帝沒事拿來蓋著好玩的東西。但畢竟是皇帝，就算是賞玩時拿來蓋印，也是有一定的規則和方法的。就以清

代的皇室來說，有一本印譜，把皇帝所有使用的印章，彙整蓋在上面，編成一本書，稱「寶藪」。

清代的歷任皇帝，人人都有一大堆印章啊！曾有人統計清代皇帝用過的私人閒章：順治有二十多顆；康熙一百二十多顆；雍正二百零四顆（乾隆清點過）；乾隆則暴增到一千八百多顆，到了嘉慶剩五百多顆（部分沿用乾隆的）；道光一百多顆（部分沿用），咸豐三十多顆，同治二十多顆，光緒八十多顆，宣統五十顆左右。從以上數據可知，約一半的清代皇帝，私章數目不超過百顆。僅康熙、雍正、乾隆，到嘉慶，印章之多真是嚇死人，此時也正是清代國勢較強大的時期。

清代皇室收藏，只有乾隆是在收藏及鑑賞中蓋的印，嘉慶則是對於皇帝老爸的收藏不太有興趣，等到當家作主之後就通通收進倉庫，在進倉庫前蓋個章。而宣統（溥儀），則是在搬離紫禁城前，打開倉庫，揭開了當年嘉慶的封條，變賣東西換現金之前蓋的章，這是最常往書畫作品上蓋印的三位清代皇帝。而道光、同治、咸豐這三位皇帝，幾乎沒在作品上看過他們的章。

乾隆皇帝熱愛蒐藏書畫，並習慣要題跋、寫詩，最後還要蓋章，所以需要各式印章來滿足需求。乾隆的印章，很多是別人送給他的，如大臣和珅就送過一套印章給乾隆。乾隆的一千八百多顆印章中，有使用過的約一千顆，其中比較常用的大概有五百顆。據說現今約有七百餘顆流散至世界各地，西元二〇一六年十二月，法國就曾拍賣一顆乾隆的「九龍壽山石」印章，蓋出的印文為「乾隆御筆之寶」，成交價二千一百萬歐元，約七億多台幣，但這顆章還算不上乾隆的愛章，排不進乾隆爺「常用印前五百名排行榜」呢，其餘印章目前大多藏於北京故宮。

乾隆愛用且常用的章有，「乾隆御覽」、「三希堂」、「宜子孫」、「乾卦印」、「古稀天子」、「五福五代堂古稀天子寶」、「八徵耄念之寶」、「天恩八旬」……等，雖然章很多，但乾隆並非漫無目

的亂蓋，而是有一套自己的標準：即「三璽」、「五璽」的等級之分。「三璽」、「五璽」約略可算是乾隆認定作品好壞的標準，只要是他認為好一點的作品，有五顆印章是一定要蓋上去的，稍次的作品，可能就只蓋三顆印章；這就像是學校裡老師蓋的「再加油啦」、「再加強啦」、「再努力啦」之類的意思。

「三璽」對於乾隆來說，是基礎的三顆印章，可說乾隆把東西收進來時，就奠定了等級分類的基礎：第一顆是「乾隆鑑賞之寶」（意思是，我看過了，朕知道了）下一顆印章是「石渠寶笈」或是「寶笈重編」等目錄章（我把這東西編進目錄了噢）。第三顆則為「收藏地點章」（這件東西要放哪裡？乾清宮、御書房、重華宮……），所以故宮裡的清代皇室收藏，我們都很確定知道原本東西收哪裡，就是因為上面都有「收藏地點章」。「三璽」之上還有「五璽」，甚至聽說還有「七璽」、「九璽」，但這應該只是傳說，總之基本上就是蓋越多越好的意思。

現在故宮的書畫收藏作品上蓋有大量印章的，除了乾隆外，不惶多讓的就是明代大收藏家項元汴，舉例來說，馮承素的神龍本〈蘭亭集序〉上，就蓋了五十多顆項元汴的印章；北京故宮的〈中秋帖〉，原本王獻之只寫了三十多字，但蓋章狂乾隆卻蓋了八十多顆印章。適度蓋印，可以是一種美，但蓋太多，就太花俏不好看了。

至於項元汴為何要這樣大量蓋印章呢？其實中國歷代書畫輾轉流傳的過程中，會因為題跋的關係需要不斷的補紙，若作品是手卷就會越來越長，若是掛軸則越來越大張，但從前因為技術的關係，裝裱很脆弱，有時候讓蟲啃了，有時因為濕氣而受潮，有時是髒污破損了……，因此一段時間之後，常需要重新裝裱，在裝裱的過程中，某些裝裱店的老闆或是藏家本人，看某些人不

順眼，便會刻意在裝裱時，將原本上面的題跋或是印章挖掉、修掉，所以或許項元汴等藏家要蓋這麼多章在作品上，是要確保自己蓋在作品上的印章不會被挖光光。

但「在美人臉上刺字」漫天蓋印的壞習慣，我們必須理解其中的道理；因為清代的皇室收藏章，原則上有個大重點，我常開玩笑，如果哪天走在路上，有人向你兜售說：「這是清宮流出的寶貝，是我祖傳的珍藏寶貝，要不是因為家裡急需用錢，才忍痛讓出，錯過可惜啊！」這時你打開一看，若上面是「道光御覽之寶」、「同治御覽之寶」十之八九這玩意兒應該是假貨，還記得前面說過的，只有乾隆、嘉慶、宣統愛往作品上蓋章呀。

皇帝往作品上蓋收藏章，並不是乾

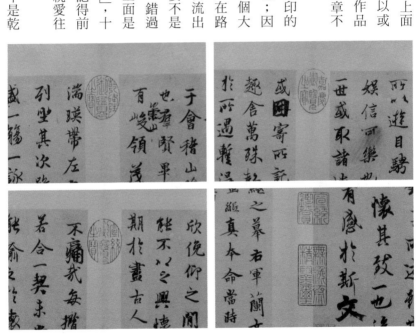

清代皇帝的鑑藏章（閒章）：
左上：乾隆御覽之寶｜右上：嘉慶御覽之寶｜左下：宣統御覽之寶｜右下：宣統鑑賞、無逸齋精鑑璽

隆起的頭，據說從唐代開始，歷代皇帝都有自己的收藏章，較早期的有唐太宗的「貞觀印」和唐玄宗的「開元印」，但這兩印的真偽討論也沸沸揚揚，而且主張有問題的占了多數。目前公認比較可能是真的皇帝收藏章，則是唐中宗的「神龍印」（王羲之〈蘭亭集序〉的神龍本上，便蓋有這顆印），但還是有人質疑它的真偽。

唐代的這些收藏印章為何真實性都存疑？其實和中國人用印的習慣有關，印章並不是單獨的存在，要沾染印泥後，才能蓋出印文，雖然秦代就有印章了，但還沒製作出現代的印泥。

直到魏晉南北朝，都在使用「封泥」（那時候尚未有紙張，是使用竹簡，因此拿條布繩子將一卷竹簡綁起來，但又為了怕被打開偷窺內容，便會在打結的地方，塞上一塊泥土，用印章一蓋，這有點類似封蠟的作用）。宋之前，是使用「蜜印」（硃砂加一些蜂蜜，蓋出來的印在書畫作品上會糊糊的，不好看），或是「墨印」（印章直接沾墨汁蓋印），直到宋代以後，製作印泥的技術才漸臻成熟，蓋出的印文才精美，印章也是在此時才開始被大量使用。北宋徽宗和南宋高宗都有自己的收藏章，宋徽宗常見的有「宣和印」、「政和印」等，宋高宗常用的則有「紹興印」、「內府書印」、「內府圖書印」等。

「冏」字印。其實是篆體的「公」這個字，外面加了一個框，所以讓這顆印章看起來像「冏」（通「囧」）。

這顆印章是耿昭忠的印章，耿昭忠是耿精忠的弟弟，滿清漢軍正黃旗人，字信公，「公」字印其實就是「信公」的意思，還有另一個「信公珍賞」印章，會與「公」字印同時出現。

福建耿氏家族是清初三藩之一，是被封為南靖王的耿仲明家族，駐地就在福建。為了籠絡和控制三藩，清朝讓藩王的子孫與皇室公主聯姻，並住居在北京，美其名為額附，其實就是人質。耿昭忠就是耿氏家族押在北京的人質，康熙時「三藩之亂」，耿精忠造反，耿昭忠自願請死，但康熙饒了他：說造反的不是

明代仇英〈仙山樓閣圖〉局部，這枚「冏」字印，其實是篆書的「公」字；通常在「公」字印章的下方，都會有另一枚篆書的「信公珍賞」印章。這印章的主人是清代的書畫鑑藏家耿昭忠，字號信公（是清三藩之一耿精忠的弟弟）。

你啊。

耿昭忠和吳三桂、尚可喜家族被押在北京的子孫們一樣，雖然是被軟禁的人質，但吃好穿好，又有公費可領，還有很多錢可閒花，福建的家族也會定時送錢過來，所以這種娶公主，當駙馬爺的人質，應該可算是「爽缺」嗎（真的囧）？當官不用上班，每天無事可幹還有錢有閒，耿昭忠於是就在家裡搞起了收藏，還成了清代著名的書畫大鑑藏家。

另一顆乾隆的「孔顏樂處誰尋得」印章就蓋在乾隆三希堂的收藏裡，如《快雪時晴帖》，乾隆一收到就蓋上「孔顏樂處誰尋得」，這句話是說：「孔子和顏回都崇奉安貧樂道的簡樸生活，他們感到的快樂之處，不是你們可以想像的啊！」

乾隆為何要刻這印呢？一開始並沒有所謂「三希堂」，當時只是養心殿旁邊不起眼的小房間，乾隆占用後開始搞起了收藏大業，收到了王珣的〈伯遠帖〉、王羲之的〈快雪時晴帖〉、王獻之的〈中秋帖〉，便把小屋取名為「三希堂」；三希者，三件稀奇的寶貝是也。

三希堂很小，小到兩三個人進去後就轉不過身，乾隆幹嘛要這麼搞自閉呢？因為乾隆認為「房間雖小，五臟俱全」，身為皇帝，天天身邊跟著一堆人，想獨處幾乎不可能，所以只有八平方公尺這麼小的三希堂，閉了門關了窗，除了皇帝本人外，沒人進得去，真是個理想的個人遊戲間。

而連接在三希堂後的「長春書屋」，則是乾隆的個人書房，房間大小和三希堂差不多，兩房之間有暗門可通，乾隆可暫時甩開人群，在兩個房間中優游往返。曾有人勸諫：「這是泱泱大國耶，你是皇帝呢，自己悶著頭關在小房間搞一些小玩意兒，傳出去不好聽吧？況且若你在房間裡出事了，臣子們誰擔得起責任？」乾隆不直接回應，刻了這顆「孔顏樂處誰尋得」蓋在書畫收藏

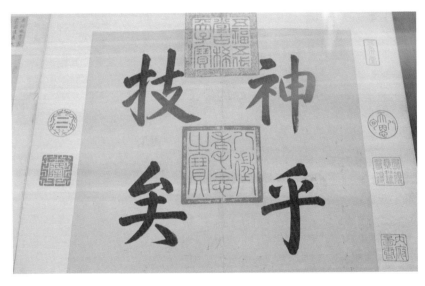

三希堂所收藏的三件珍寶之一：王羲之〈快雪時晴帖〉
乾隆皇帝不僅以行楷書題引首「神乎技矣」，還蓋滿了自己的藏書章，如：「三希堂」、「天恩八旬」、
「孔顏樂處誰尋得」、「五福五代堂古稀天子寶」、「八徵耄念之寶」、「乾」、「隆」……。

上，算是用印章宣告：「房間雖小，能在這地方念書，看自己喜歡的東西，搞收藏，這就是我的樂趣所在。」其實乾隆就是拿這印章來抗議，大白話就是：「你們這些人別廢話來煩我了！我就喜歡效法孔子和顏回的精神，這樣也不行嗎？怎麼樣，咬我啊！」但其實這顆章乾隆也只有在設立三希堂的早期使用過。

帋篇中悵悵真帖少

力与寳重民二物

□起郡薛莒迎瓦便

黃山自李瑋賣民老田帋

嬃于任公家一年揚州送

書法

根據典籍記載，書法脫離文字載體而成為一種藝術，大約在東漢開始成形，傳說中的草聖張芝是東漢的代表人物之一，直到魏晉南北朝時期王羲之出現之後，書法開始邁入極盛時期，自此成為中國藝術史之中數量最多，且最興盛的一種藝術形式。

但是，書法的真正推廣，其實不是東漢的張芝也不是魏晉的王羲之，而是唐代的唐太宗李世民。李世民由於喜好書法，他自己本人也是一個書法家，所以用國家的力量推廣書法。李世民在長安城創辦了第一個書院「弘文館」（集賢殿書院），把官員子弟以及喜好書法的文人集中在這裡，並且聘請了三位書法家負責教授書藝：歐陽詢、虞世南、褚遂良。自此書法成為一種廣泛在文人間出現的藝術形式，再加上唐代科舉考試邁入成熟期，大概是因為考場作答考卷的需求吧？文人與書法密不可分的關係，一直持續到清代。

書法藝術不管是「篆隸草楷行」的哪一種字體，除了文字線條美感的講究之外，與繪畫相同也都很注重文字載體的內容。好的書法作品，除了書法線條本身，還要加上文字內容的搭配，如此才是一件優美的作品。

我過去常半開玩笑地說：「寫遺書和寫情書是不一樣的！」這說法雖然戲謔，但也反映出歷史上被評價為極品的書法作品的某些特質。書法不是字寫得漂亮就是好的字，漂亮但沒有靈魂的字，只會被認為俗氣而已。王羲之《蘭亭集序》、顏真卿《三稿》這些作品的文字內容與書法的完美搭配，完全顯露出文字本身的情感張力，這才是一件好的書法應該有的特質。

梁實秋在《雅舍小品》曾說：「書法是一生的事業。」寫一手好字，是一個文人應有的基礎，但這不只是民國時期的文人而已，其實古今皆然。

耍廢是一種時尚，其實很療癒

——王羲之〈蘭亭集序〉

如果你以為有史以來最悲慘的石頭，是紅樓夢裡無材可去補蒼天的五彩石，那麼你一定要聽聽這塊「五字缺損宋拓本」石碑的悲涼故事。這故事，就要從所謂的「文青」耍廢大叔集團說起⋯⋯

什麼是「文人雅集」？如何耍廢？怎樣集團？

不只法國有沙龍，中國古代的文人圈，從三國時期的魏國開始，就已經有藝文沙龍的存在。即使時代更迭，組成份子不同，但總有源源不斷的「耍廢大叔（主要是大叔）集團」世代交替，這些集團有個相當有高度又正派的統稱——「文人雅集」；聚會有時「十日一會，或月一尋盟」，但有時也會選在特別的節日舉行。

最早是赫赫有名的曹氏父子，用「以文會友」的名義，發起名為「鄴下雅集」的文人聚會。

文人呀，多半是宅宅，平日最拿手的，就是吟詩、鬥鬥嘴炮，寫寫文章什麼的，聚在一起時，除了「切磋文藝」，也會一起遊山玩水，然後又繼續喝酒、吟詩、寫文章，當然又會接著上演嘴炮無數回，雖美其名為「無所求但求適意而已」，其實說起來，就是耍廢到一個極致啊！

據傳，曹植的〈箜篌引〉便是鄴下雅集這個文人聚會中，所產生的代表作之一。〈箜篌引〉的典故來自於《樂府詩集》，古辭又稱〈公無渡河曲〉，其中知名的句子：「公無渡河，公竟渡河，墮河而死，將奈公何！」，說的是：「渡河是很危險的，有可能會面臨死亡，所以才勸你不要渡河，但你卻非要渡河，果然就真的淹死在河裡了，究竟是為什麼？！該如何是好呢？」，短短幾句，訴說了一個深刻的千古無解謎題：常被用來警告已經身處險境，但卻苦勸不聽、執迷不悟的行為。

曹植當時正參加曹丕在鄴城舉辦的「鄴下雅集」集會，曹丕對曹植的各種猜忌和逼迫，讓曹植心裡苦啊，因此當下便借用〈箜篌引〉為題，作詩吟詩抒發心中的感觸：

置酒高殿上，親友從我遊。
中廚辦豐膳，烹羊宰肥牛。
秦箏何慷慨，齊瑟和且柔。
陽阿奏奇舞，京洛出名謳。
樂飲過三爵，緩帶傾庶羞。
主稱千金壽，賓奉萬年酬。
久要不可忘，薄終義所尤。
謙謙君子德，磬折欲何求。
驚風飄白日，光景馳西流。
盛時不可再，百年忽我遒。
生存華屋處，零落歸山丘。
先民誰不死，知命亦何憂？

到了西晉，石崇的「金谷園雅集」就更不得了了！也就是因為這個聚會，給了後來的王羲之舉

辦「蘭亭雅集」的靈感。

石崇，富可敵國，是生活奢靡的世家公子哥兒，他在都城洛陽有一座豪宅，引來了金谷河的河水直貫注到園中，名之為「金谷園」。酈道元在《水經注》中，曾對金谷園有這樣的描述：「清泉茂樹，眾果竹柏，藥草蔽翳。」在金谷園裡，石崇仿效前人，也辦了個文人雅集，這個文人集團裡，有陸機、陸雲、左思、潘岳……等二十四人結成詩社，號稱「金谷二十四友」。但這個聚會似乎並不單純，後來還被發現石崇藉機拉攏權臣賈謐（晉惠帝的侄子），謀求政治利益，終致遭禍！

而談到石崇的遭禍，就不能不提一段令人傷感的紅顏薄命的故事。

《晉書·石崇傳》裡提到，絕世美女綠珠，是石崇的寵妾，被奸臣孫秀看上，但石崇拒絕把綠珠讓給孫秀。於是孫秀假傳聖旨，帶兵團團圍住金谷園，而在那當下，石崇正在和綠珠飲酒作樂，聽得外面人聲哄鬧馬蹄雜沓，心知大事不妙，對綠珠說：「我因為妳而獲罪啊！」綠珠淚如雨下，對石崇深深一拜說：「當效死於君前！」說罷，便縱身朝欄杆一躍而下，血濺金谷園。

到了唐代時，金谷園已然荒廢成為古蹟。詩人杜牧春遊金谷園，看到荒煙蔓草即景生情，寫下了這首獻給綠珠的詠春弔古之作：「繁華事散逐香塵，流水無情草自春。日暮東風怨啼鳥，落花猶似墮樓人。」好個「落花猶似墮樓人」啊，果然是人面不知何處去，此情只能成追憶了。

江山代有才人出，各領風騷數百年──文人雅集在東晉時，首推王羲之舉辦的蘭亭雅集最強大。但蘭亭雅集不屬於常態性的聚會，而是選在特別的節日（上巳日）舉行；到了唐代，引領風騷的則是由自稱香山居士的白居易帶頭，號召八個文友組成了「香山九老會」的香山雅集；北宋神宗皇帝的駙馬王詵，也發起文會結交文友，包含當時文壇赫赫有名的蘇軾、蘇轍、黃庭堅、秦觀、米

芾……等人，成就了詩畫唱和的「西園雅集」；到了南宋，由於偏安江南，政治的不穩定，導致隱逸思想發展到極致，耐得翁《東京夢華錄》補遺《都城記盛》描述，首都臨安（杭州）有個很受歡迎的文人雅集，名為「漁父習閒社」；元朝仁宗時的「皇姊魯國大長公主」祥哥刺吉，在天慶寺主辦的雅集則被視為有政治目的；至於明代中晚期，文人聚集太湖流域一帶，尤其以蘇州為集散地，其中又以文氏家族的集會為代表，參與文徵明雅集的文友，大多是他的弟子門人，有時唐寅、祝允明等人也會參與……之後有機會，再分別來聊聊這些文人集團的精采故事。

丟雞蛋棗子到水裡噢！「蘭亭集會」其實鬧鬧的、臭臭的

王羲之的〈蘭亭集序〉，破題就點明聚會的時間、地點、以及目的。

時間：永和九年，歲在癸丑，暮春之初。

地點：會於會稽山陰之蘭亭。

目的：脩禊事也。

❖　　❖　　❖

東晉穆帝永和九年（西元三五三年），家大業大的王羲之，想起當年石崇「金谷園雅集」奢華浮誇的壯舉，決定見賢思齊焉，但他還想要更文青、更脫俗些，思來想去於是選定在三月三日

「上巳」舉辦聚會。

「上巳」這個節日的起源，不僅多元更是錯綜複雜。有時稱「三月三、重三」，文人叫它「祓禊、修禊」；而民間則稱為「射兔節、踏青節、蟠桃節、王母娘娘壽誕」，在每年三月三日舉行，是春遊戲水的節慶。王羲之參照祭典的精神與程序，號召四十二個朋友在會稽（紹興）山陰，舉辦蘭亭聚會，以「修（完成）」其事，也寫下著名的〈蘭亭集序〉。

書法寫得極好，除了帥沒什麼好說的天人合德的宣示祭典，到了漢代之後，發展出也是在同一天舉行的「祓禊」活動。「禊（燥）」是「穢氣」，「祓」是巫師進行的降神儀式，俗稱「扶（乩）」。「祓禊」就是「掃除不祥之氣」，這種儀式在魏晉之前盛極一時，唐代之後才逐漸消失。

「上巳日」，原本是由統治階級舉行的天人合德的宣示祭典，參照的是祭典的哪些精神與程序呢？

根據典籍記載，祓禊舉行的方式，是到河邊洗滌沐浴，以掃除穢氣。《周禮春官‧女巫》以及鄭玄注：

（女巫）掌歲時祓除釁浴。

歲時祓除，如今三月上巳，如水上之類。釁浴謂以香薰草藥沐浴。

可見祓禊活動，最重要的是要到河邊沐浴滌除穢氣。至於為何要選在此時到河邊沐浴？可能是當時的衛生環境不佳，趁著春暖花開、氣溫適宜，剛好可到河邊洗澎澎，主要洗的是自身的氣味，而不是外在的穢氣。

還有上巳日著名的春遊活動，《詩經‧鄭風‧溱洧》是最早記載古人如何春遊的典籍，可知春遊活動不但與河邊戲水有關，還是個男女約會的好日子⋯

樂。維士與女，伊其相謔。贈之以芍藥。

溱與洧，方渙渙兮。士與女，方秉蕑兮。女曰觀乎？士曰既且。且往觀乎？洧之外，洵訏且

帥哥：「剛剛去過了呀！」

小靚妹：「再去一次嘛，河邊多好玩、多有意思啊！」

小靚妹撒嬌放電波：「葛格，到溱河那邊去啦！」

於是帥哥和小靚妹，手持著香蘭結伴出遊。

溱河與洧河，水流渙渙。帥哥和小靚妹，又到了溱河邊打情罵俏（以下省略三千字，你知道的⋯⋯）後，相親相愛地互贈一枝勺藥。

被褉的活動後來與上巳日的春遊合一，演變為文人雅集式的春遊集會。魏晉以後，在典籍中還可以看到在上巳日要去「臨水浮卵、浮棗於江」的記載。

西晉文學家張協〈褉賦〉：

夫何三春之令月，嘉天氣之氤氳，⋯⋯於是縉紳先生，嘯儔命友，攜朋接黨，冠童八九，⋯⋯

南朝梁代文學家庾肩吾〈三日待蘭亭曲水宴〉：

遂乃停輿蕙渚，稅駕蘭田。朱幔虹舒，翠幕蜿連，⋯⋯浮素卵以蔽水⋯⋯

在上巳日還有灑酒祭水的記載，張協、庾肩吾，也都共同描述了灑酒祭水的儀式。

⋯⋯禊川分曲洛，帳殿掩芳洲，踴躍赬魚出，參差絳棗來。

灑玄醪于中河。

百戲俱臨水，千鍾共逐流。

現在，線索蒐集全了！是的，你我曾以為的，文青味十足的蘭亭集會，開始還原現場⋯

群賢畢至，少長咸集。此地有崇山峻嶺，茂林修竹；又有清流激湍，映帶左右，引以為流觴曲水，列坐其次。雖無絲竹管弦之盛，一觴一詠，亦足以暢敘幽情。

——東晉穆帝永和九年（三五三）王羲之，〈蘭亭集序〉

漫長的冬日悠悠流逝，春光瀲灧，一群好久沒洗澡的文青們，接受了當時文壇大老王羲之的邀請，在永和九年三月三日「上巳」這一天，來到了會稽山陰的蘭亭邊——洗澡。

洗澡？！是的，但文青的洗澡儀式，當然跟一般平民小老百姓你我不同。

他們邊吟詩：「右將軍司馬太原孫承公等二十六人，賦詩如左。前餘姚令會稽謝勝等十五人，不能賦詩，罰酒各三斗。」總共四十二位，卻只有二十六人交出作品？！有十五位寫不出來，各被罰酒三斗。三斗耶！應該是故意寫不出來，打算騙酒來喝吧？

無論如何，各位可以想像當時的畫面，文青們在河邊鬧哄哄的作詩吟唱，身旁有裝著美酒的酒杯「曲水流觴」順水漂流，任人取用，河邊有人往河中拋擲著雞蛋呀棗子……等應景的食物，還有可愛的帥弟美眉在河邊……，嗯，你才讀過的，好不熱鬧啊。

王羲之也沒閒著，他彙整那些繳交出來的詩文，拿著鼠鬚筆、蠶繭紙，咻咻咻的抄錄，就撰寫出了名震千古的天下第一行書〈蘭亭集序〉，但之後又再重新抄寫了許多遍，這也是為什麼現存的蘭亭，很難推論是哪個版本。

為書法癡迷，朕是皇帝我騙我驕傲——「蕭翼賺蘭亭」

「賺」，就是「騙」。

王羲之五十歲寫蘭亭，五十八歲過世，時光悠悠，倏忽過了快三百年，蘭亭再次出現是在唐代。

唐太宗酷愛書法，登基後四處徵購王羲之的真跡，但一直沒能找到〈蘭亭集序〉。後來聽說在僧侶辯才的手上，又經歷了一段「蕭翼賺蘭亭」的曲折離奇過程，蘭亭才歸於唐太宗的收藏行列。

這則故事，分別被唐代的劉餗、何延之所記載，其中又以何延之《蘭亭始末記》的敘述較為詳

盡可信。據傳，王羲之對〈蘭亭集序〉太滿意了，囑咐王家子孫要好好珍藏，代代相傳到了第七代孫智永禪師，智永後來將它傳給了弟子辯才和尚。辯才乃名門之後，書畫素養甚高，視若至寶，在屋內的樑上鑿了一個洞來祕藏〈蘭亭集序〉，只在無人時才敢取下把玩臨寫。

〈蘭亭集序〉在辯才手中之事，終於傳到了唐太宗耳裡。太宗派人將辯才召入宮中供養，重加賞賜。一日，召見辯才，言談中太宗不經意提起〈蘭亭集序〉下落⋯

太宗：「聽說〈蘭亭集序〉在你家？」

辯才：「皇上誤會了！絕對沒有這回事。當年侍奉智永和尚時，雖有幸曾得見，但很可惜，已在戰亂中不知所終。」

太宗東拐西繞，卻怎麼都問不出所以來，只好訕訕然放辯才回越州。

太宗相當惆悵：「右軍之書帖，一向是朕的心中至寶，最遺憾的就是得不到〈蘭亭集序〉啊。辯才這老和尚也真是，年紀這麼大了，書帖留在身邊也沒用，怎麼就不肯放手！誰能想個辦法，替朕取得呢？」

主上求之不得的苦，臣子們看在眼裡，時刻不敢或忘。尚書左僕射房玄齡靈光一閃⋯「臣推薦監察御史，蕭翼。蕭翼是梁元帝的曾孫，才華洋溢，智計多端，能說又擅書畫，一定可以達成這次任務。」

既然辯才不吃皇帝循循善誘這一套，蕭翼決定微服，假扮成潦倒的山東賣蠶種的商人，又跟太宗借了幾帖二王的書法，跟太宗打包票，一定會把〈蘭亭集序〉弄回來。

蕭翼打扮成潦倒商人，到了越州辯才所在的寺中，佯作觀賞壁畫，徘徊流連不去，一直到辯

才終於注意到他，讓弟子請來一談，先是閒話寒暄，之後蕭翼談文吟詩說史、圍棋撫琴、投壺握

樂，投辯才所好，辯才大感性情相投，相見恨晚，天天約蕭翼暢談，引為知己。

某日，蕭翼拿祖傳——梁元帝蕭繹繪製的〈職貢圖〉來與辯才鑑賞，辯才大讚，聊著聊到

了書法，又聊到了二王，蕭翼評論道，論畫而言王羲之（父）不如王獻之（子），但父子兩人都是

畫不如書法。

辯才：「你對二王書法相當了解啊。」

蕭翼：「弟子雖落魄，當初也讀了此書，奈何十年寒窗一事無成，不得不改做生意，但手上

還有幾件家傳的珍稀二王楷書書帖。」

辯才大樂：「二王書帖啊，明天帶來看看吧！」

隔日，蕭翼出示了他借自唐太宗處的二王書帖，辯才一看精神了！與蕭翼熱烈討論，爭辯其

中的優劣真假。

辯才：「你我既有這個緣分，實不相瞞，我有王羲之〈蘭亭集序〉的真蹟，你這些書帖確實不

錯，但無論如何都不能和〈蘭亭〉相提並論吧。」

蕭翼大驚：「不可能！〈蘭亭〉早已在無數戰亂後失蹤，哪可能還有真蹟！」

辯才：「你明天來看。」

隔日，辯才從屋樑洞裡取出祕藏的〈蘭亭集序〉。

蕭翼：「這是？」

辯才：「〈蘭亭〉啊！」

蕭翼不以為然輕笑：「不可能！一定是偽作！假的假的！」

辯才激動不服氣：「這是吾師智永禪師臨終之際，親手交給我的，怎麼可能是假的。一定是現在天色昏暗，你眼花了，明天再來看吧！」

從這天開始，辯才焦躁地將〈蘭亭〉和蕭翼帶來的二王書帖，就這麼並置在桌上，沒藏回屋頂的樑上。

某日，趁辯才外出，蕭翼來辯才處，假裝是要取回遺忘在屋內的物品。寺中之人這些天來看慣了蕭翼，一點也沒起疑，蕭翼輕易取走了桌上的〈蘭亭集序〉。待辯才回來，發現〈蘭亭集序〉被竊，大叫暈倒，良久才甦醒，又得知蕭翼的真實身分，驚怒不已。

〈蘭亭集序〉被快馬加鞭地送到了太宗手上，蕭翼也加官進爵。太宗原本很氣辯才，但想到他年紀這麼大，就不處罰了，還賜予財物。辯才怎敢私藏這些財物，於是拿來蓋了精美華麗的三層寶塔。但委屈悲憤的辯才，吃不下睡不好，一年多後就病逝了。

這就是鼎鼎大名「蕭翼賺蘭亭」的故事。傳說唐太宗臨終前，吩咐太子李治將真蹟陪葬在昭陵。

唐太宗的「三台影印機」

沒有了真跡，幸好還有太宗的三台影印機，讓我們今日至少還能看到〈蘭亭〉的摹本。

〈蘭亭〉一得手，太宗便欣喜若狂地下令三位當時的書法名家：歐陽詢、褚遂良、虞世南，臨摹蘭亭數本以為流傳。

歐陽詢的書體以峻拔取勝，為初唐的基本教材，影響力一直持續到現代；虞世南書體則遒媚見長，現存的虞世南行草書只有五件，都被收錄到《淳化閣帖》；褚遂良則是兼容兩者之長，太宗當時蒐集到的王羲之作品，也都是由褚遂良負責鑑定。

據說唐太宗認為，歐陽詢臨摹最精，所以命搨書人：馮承素、趙模、諸葛貞（神力）、韓道政，刻為法帖以為流傳，並公告給弘文館的學生作為官定版本。至於褚遂良的臨摹，因多參酌了己意，列為別冊。所以，一般都把刻本當作是歐摹本，而墨跡本則當作褚摹本看待。

身世坎坷飄零的公認最佳版本——〈定武蘭亭五字缺損本〉

定武本（定武蘭亭）全名〈定武蘭亭五字缺損本〉，傳說來自歐陽詢摹本的刻石本。

此版本的〈蘭亭〉被歷代書法家認定是最忠實的臨摹版本，而且是由太宗皇帝親自選定，刊刻上石並公布於「學士院」，以供「弘文館」的學生臨摹學習之用，可見在唐代就認為定武本是最好的版本。但刊刻上石後，歐陽詢的手寫墨跡本就不見了，現在只剩下石刻版本。這石刻本有一段很坎坷的經歷，從唐未開始，定武蘭亭因戰亂輾轉流傳，出現了幾個不同但相類似的版本，〈定武蘭亭五字未損本〉便是其一，但現今已經證實，缺損本才是真跡！

唐玄宗天寶十四年（西元七五五年），爆發「安史之亂」，安祿山叛變，長安城淪陷，唐玄宗到郭子儀在硝煙四起的長安發現了這塊石頭，並在隔年（至德元年，西元七五六年），將刻石運送到靈武（寧夏銀川）保存，此後一直到五代時期，都保存在此地。

到了五代梁的朱溫（西元九○七─九一二年）時期，定武蘭亭從靈武被移至梁的首都汴都（河南開封），作為太學生學習臨摹之用。整個五代時期，定武蘭亭刻石都一直在開封城內，直到後晉時期為止，前後約四十年。

（契丹）遼太宗耶律德光會同四年（西元九四四年），由於後晉出帝石重貴拒絕稱臣，遼軍大舉入侵，圍攻汴都，耶律德光圍城五年後破城。會同十年（西元九四九年）耶律德光在汴都稱帝，但隨即因新立的政策激起民變，遼軍北返，但卻在離開汴都前大肆劫掠，定武蘭亭也在這時被帶走，遼軍北返經過灤城（河北石家莊），在一個叫做「殺虎林」的地方，耶律德光病重死亡——契丹人的葬禮：「破其屍，摘去腸胃，以鹽沃之，載而北去。」

而定武蘭亭，就這樣被遺棄在殺虎林沒帶走，從此再也沒人提起這塊石頭。

直到北宋仁宗慶曆元年（西元一○四一年），定武蘭亭在真定（也就是殺虎林），被當地農民發現，地方官員確認這塊石頭的身分後，買下並置於縣學保存。唐代在真定設置「義武軍」，宋代改為「定武軍」，就是因為這樣一路下來的輾轉過程，自此後「定武蘭亭」因此得名。

北宋皇室得知定武蘭亭刻石出世的消息後，立刻要求真定縣官，將定武蘭亭送回首都開封。

但不知縣官薛師正哪兒借來的膽子，居然敢監守自盜，竟連夜聘僱石匠，翻刻定武蘭亭，將翻刻本送回開封，自己保存原石。為區別兩者不同還留下暗記，被破壞保留下來的原石，便是〈定武蘭亭五字缺損本〉，而送回開封的翻刻本，則是〈定武蘭亭五字未損本〉。

約過了六十年後，北宋徽宗大觀（西元一一○七—一一一○年）年間，喜好書法的佞臣，也是大書法家的蔡京，在內庫臨摹定武蘭亭時，察覺有異（應是薛師正當時聘用的石匠，功力不夠強，逃不出行家蔡京的法眼，發現了翻刻本刻石上的字跡和墨跡版本不大一樣）。蔡京隨即派遣官員至真定，要求薛家後代將定武蘭亭原石繳回，薛師正之孫薛嗣昌不敢隱瞞，隨即將定武蘭亭進奉，置於宣和殿。

蔡京對比之後發現，兩塊定武蘭亭除了字跡不同外，真品還有額外的損傷。真的定武蘭亭刻石上，有五個字——「湍、帶、流、右、天」被部分損毀。但為何會被損毀？據說是當時製作複製品的石匠下的手，目的是為了區分真品與複製品，而薛嗣昌也承認，此為薛師正所授意！〈定武蘭亭五字缺損本〉從此被定名。

北宋積弱不振，靖康二年（西元一一二七年），金兵破首都汴京（開封），大肆劫掠，這一回，定武蘭亭未受損毀。當時，宋軍有兩名大將留守，一為岳飛，一為宗澤。宗澤在金兵撤退後進

入汴京，尋獲定武蘭亭，將這塊石頭運至揚州，當時南宋高宗趙構正在此地避難，還親自臨摹了蘭亭。高宗無子，從皇族子孫中選出了孝宗來繼位，熱愛書法的高宗覺得孝宗的字不夠高明，在臨摹了蘭亭後，還把自己的摹本交給孝宗，並諄諄囑付：「需依此臨五百本。」

南宋高宗建炎三年（西元一一二九年），金兵進逼揚州，高宗在逃難前，把定武蘭亭交付給內臣（太監），但在兵荒馬亂中，太監也搬不動這塊石頭，只好祕密投入揚州石塔寺的古井中。自南宋高宗之後，長達三百年之久的期間，無人知道定武蘭亭的下落。

明宣宗宣德四年（西元一四二九年），揚州石塔寺的僧侶在掏井時，發現了這塊定武蘭亭。當時的兩淮鹽運使何士英，一聽到這個消息，立刻以重金購入，將它進貢給明宣宗。宣宗收到定武蘭亭後，除了嘉賞何士英的清廉，同時也做了幾件拓本分贈給大臣與皇族（藏於台北故宮的「定武蘭亭，五字缺損本」，有可能就是其中一件），並將原石發還給何士英，之後何士英將它帶回東陽（浙江金華）祖宅保存。

明神宗萬曆年間，東陽縣令黃文炳至何氏祖宅觀賞定武蘭亭，欣賞讚嘆間突起貪婪之心，強行要把定武蘭亭帶走，何氏宗族不肯，起而反抗，在爭奪中定武蘭亭摔落地面，碎為三大塊與若干小塊。之後，何氏宗族的三大房各收藏一大塊，當地的權貴則蒐集小塊，後因家族紛爭自此無法合拓，直到民國，部分定武蘭亭殘塊，在一九五〇年代文物大清點後，歸浙江省博物館收藏，但已不完整，部分殘塊不知所終。

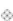

〈蘭亭集序〉如此的重要，關鍵人物就是唐太宗，引領了書風的轉變；而之所以轉變的關鍵點，或許就是始於「蕭翼賺蘭亭」。

貞觀年間（西元六二七─六四九年），酷愛書法的李世民，對王羲之推崇備至，不但親自撰寫王羲之的傳記，還為此出金帛，不惜巨資收集二王書跡，甚至還旁及魏晉名家諸如張芝、鍾繇……等人。唐太宗所蒐羅的王羲之真蹟有二千二百九十紙，據說當時裝裱為十三帙一百二十八卷。

「蕭翼賺蘭亭」後，太宗皇帝不但命書法家們臨摹蘭亭，自己也臨寫蘭亭，此時李世民的書法風格開始有了轉變，越趨於晚年則越傾向行草書，尤其是蘭亭系統。上之所好下必效焉，時尚的風向轉了，原本以楷書為主的初唐書風，自此也有了新的轉變，逐漸轉向了行草書系。

乾隆，有一千個印章的男人

——王羲之〈快雪時晴帖〉

名聲僅次蘭亭的〈快雪時晴帖〉，其實只是一張比 Ａ４ 紙還小的短信，以行草書書寫於白麻紙上。

這封信的收信人是「山陰張侯」，但此人真實身份迄今不明。全信只有四行，共二十八字。若扣除收信人四字，就只剩二十四個字，再去除頭尾稱謂，更是只剩下十五字了。

〈快雪時晴帖〉一直到唐代才第一次被記載下來，屬於太宗皇帝的收藏，而且被製作了複製版本。現今的快雪時晴帖僅存一個版本，但事實上過去曾經出現至少三個不同的版本，而且內容也不太一樣，十五個字的斷句，曾有以下三種斷法：

一、快雪時晴，佳想安善，未果為結，力不次。（台北故宮版）

二、快雪時晴佳，想安善，未果為結，力不次。（日本版）

三、快雪時晴，佳，想安善，未果為結，力不次。

此帖原始篇幅如此之小，卻被蓋章狂乾隆皇帝擴展了裝禎篇幅，成為現今看到的二十八開，還用「地方包圍中央」的手法，見縫插針地蓋上各式收藏璽印。在總計八十六則歷代題跋中，絕大多數都出自乾隆之手，可見得乾隆皇帝對它的珍愛程度有多深了。

王羲之〈快雪時晴帖〉，23cm×14.8cm。——**圖像授權**：國立故宮博物院

想買嗎？此刻拍賣至少要七十二億才能成交的〈快雪時晴帖〉！

〈快雪時晴帖〉最早出現在唐代的典籍記載，這也證實了此帖在唐太宗時期，便已是藏品了。

褚遂良編定的《王右軍書目》，行草第五十八卷：「羲之頓首，快雪時晴。六行。」奇怪的是，褚遂良的記載，這個字帖原本有六行，但現今在台北故宮的版本是四行？

褚遂良弄錯了嗎？應該不可能。因為褚遂良本身是大書法家，又是奉太宗之命編纂書目，而根據典籍記載，此帖為唐代的雙鉤摹搨本，唐太宗曾賜給魏徵，之後又流傳到褚遂良手中，褚遂良在帖上蓋上收藏章「褚」，並且褚遂良自己還臨摹過書帖，所以誤記行數的機會微乎其微，但此謎至今無解，只能推測或許流傳過程中，被誤剪了兩行？

宋代初期，〈快雪時晴帖〉成為大藏家蘇易簡家族的收藏，之後由蘇易簡的孫子蘇舜元、蘇舜卿兄弟共同擁有。蘇易簡寫過《文房四譜》，對書畫收藏很有興趣，〈蘭亭〉也曾是他的收藏之一。

蘇家的收藏記錄裡，就同時出現過三件不同版本的〈快雪時晴帖〉，這也是目前無解的一個謎，現僅存台北故宮一件，那麼另外兩個版本的下落呢？

記錄裡的三個版本為：一、有褚印，轉讓給米芾收藏（應該就是台北故宮的版本）；二、無褚印，轉讓給劉涇，後又轉為皇室收藏；三、第三個版本沒有說明。

米芾收藏後，褚印本轉送為北宋皇室收藏，蓋有北宋皇室收藏印「宣和」。北宋滅亡，又再進入金章宗的收藏。後來，高宗將褚印本賞賜給佞臣賈似道，賈似道書法精妙，帖上亦蓋有賈似道的收藏章知下落。南宋初期，高宗收藏褚印本，但另外一件北宋宣和內府的無褚印本，此時已不知下落。

「秋壑珍玩」。元代，褚印本又成為皇室收藏，皇室讓趙孟頫鑑定，趙孟頫認定是王羲之真跡，在帖上留下題跋：「今乃得見真跡，臣不勝欣幸之至。」

元代滅亡後，褚印本流落民間，在收藏家之間輾轉流傳。明代萬曆年間王穉登記載，他把〈快雪時晴帖〉賣給另一個藏家劉承禧的價格是「三百鍰。」三百鍰是明代的三百兩白銀，而當時的一品官，年俸也不過二十兩啊。

此帖賣畫者盧生攜來吳中，余傾橐購得之，欲為幼兒營負郭，新都吳用卿以三百鍰售去，今復為延伯所有……

——（明）王穉登快雪時晴帖題跋

《神宗實錄》：「御前有成化彩雞缸杯一雙，值錢十萬。」十萬錢是一百兩，所以一個雞缸杯是五十兩，換算下來，當時〈快雪時晴帖〉便已是雞缸杯的六倍價格了。而在西元二〇一四年蘇富比拍賣會上，明成化「鬥彩雞缸杯」才以約十一億台幣的天價被拍出，依此換算〈快雪時晴帖〉若此刻拍賣，至少要七十二億才能成交！

明末清初，褚印本成為馮銓的收藏。馮銓為明萬曆年間的進士，後來依附九千歲魏忠賢而飛黃騰達，官至東閣大學士、太子太保。明思宗崇禎年間，魏忠賢倒台，馮銓被認定是「閹黨」免官，閑居北京，以收藏書畫自娛。

順治元年（西元一六四四年），攝政王多爾袞攻陷北京，順治登基，馮銓隨即投降清朝，以中

和殿大學士任用，康熙十一年過世，康熙十八年（西元一六七九年），馮銓之子馮源濟，為了當官，將〈快雪時晴帖〉進貢，馮源濟當上了小官，〈快雪時晴帖〉也自此成為清代皇室收藏，進了故宮收藏的開始，但雍正皇帝對藝術品興趣不大，之後便傳到了關鍵人物乾隆皇帝手上。

關鍵人物乾隆一手打造的三希之首

三希的典故，來自周敦頤《通書・志學》：「士希賢，賢希聖，聖希天。」

乾隆把紫禁城養心殿當做自己的辦公室長達四十六年，他在這裡簽署公文，接見大臣。養心殿旁的「溫室」，面積非常小，僅有八平方公尺，本來是用來當做值班軍機（或太監），在冬天保暖用的小房間。乾隆十一年（西元一七四六年），重新裝潢改建為皇帝儲存個人書法收藏的地點，南北向，用木板門分隔為二小間，後室開有二門，改名為「三希堂」。至乾隆十五年，總計收藏有書法名家一百三十四人，作品三百四十件，拓本四百九十五種，自此奠定了清代皇室收藏的基礎。

故宮的收藏裡，書法比繪畫更精，因為收藏的開始是建立在書法之上，之後才旁及繪畫。在這些收藏當中，乾隆認為最好的三件：一、王羲之〈快雪時晴帖〉；二、王獻之，桃葉渡〈中秋帖〉；三、王珣，〈伯遠帖〉。乾隆將這三件藏品定為三希：先有三希，才有三希堂。

〈快雪時晴帖〉原本是卷軸，大約在明代改裝為冊頁，到了清代乾隆皇帝又再重新裝禎，把之前歷代藏家的題跋等，都挪到後面去，自己的則放在前面，唯有在正文左邊的大書法家趙孟頫的

題跋，不好意思更動。乾隆皇帝不僅增加了頁幅，還製作了專門用來盛裝的盒子，自此它有自己獨立的收藏空間，成為現今的二十八開盒裝本。

說到乾隆自己的題跋，每年冬天，尤其是新年除夕初一初二，這些不用上朝的日子，乾隆都會把這帖「三希之首」拿出來賞玩，再寫下長短不一的「心得感想」，最出名顯眼的，就是大大地「神」這個字。年復一年，帖上東一個西一個，下一個上一個，大大小小蓋了數百方收藏璽印。現今的〈快雪時晴帖〉，總計有七十四則歷代題跋，但其中就有五十二則是出自乾隆之手，但有三則是乾隆晚年手抖，命令大臣代題。年復一年的玩賞題字，題啊題的，直到某一年發現實在沒地方可題了，才在「神」字下方，題了「以後展玩亦不復題識矣」一行字。

而這些歷代題跋都有個共同特徵，大都是王羲之書體（小楷、行草），為的當然是向王羲之致敬。

◆　◆　◆

乾隆皇帝在帖上，寫了大大地「神」字，這是有特別原因的，源自於古人對書畫作品的品評標準。

自從唐代開始，就試圖對書畫創作做出一套品評方法，當時發明了四個字「神妙能逸」自此開啟了一個全新的紀元。

早在唐代的書法理論中，張懷瓘《書斷》就提出評價書法的三個等級：「神、妙、能。」後來神

妙能三等級，也被運用在張懷瓘評價繪畫的《畫斷》。稍後，唐代的朱景玄《唐朝名畫錄》中又再加上逸品。

活躍於唐睿宗永昌年間的書畫家李嗣真，字承胄，官至御史中丞、知大夫事，其所著的《書後品》中敘述自秦至唐的書法名家八十二人，並將之分為「十等」以定優劣，其中的九等來自南北朝庾肩吾《書品論》的九品分類，但李嗣真又在九品之上另外加上「逸品」為首：「作書評而登逸品數者四人。……雖然，若超吾逸品之才者，亦當窮絕終古，無復繼作也。張芝、鍾繇、王羲之、王獻之。右四人之跡，神合契匠，冥運天矩……」

宋代初期，黃休復在《益州名畫錄》延續唐代的說法，並把品題的順序做了更正，從此被定為：「逸神妙能」四格。這是四格的首度確立，對後來的中國藝術史影響深遠，直到現代。

但是，這種標準並非人人採用，少數的改變是在宋徽宗、清高宗時期，當時講究「專尚寫實不得自專」。宋徽宗的《宣和畫譜》，把逸格放到神格之下，而成為「神逸妙能」四品。宋徽宗刻意貶低逸格，成為「神逸妙能」是有原因的，因為逸格一般都認為是不拘常法。宋徽宗時期由宮廷藝術風格主導的圖畫院，畫院畫家們被要求「專尚法度、妙在賦色、用筆纖細。」，宮廷藝術顯然與逸格有所抵觸，所以唯獨有宋徽宗時期，逸格的地位稍有變動。但這只是短暫的現象，宋代基本上還是以「逸神妙能」為品評的標準。

「逸神妙能」四格的分類法，北宋初期的黃休復之後就已經確立，自此沿用七百年之久，直到清高宗乾隆時期又被短暫打破。

到了清代，乾隆皇帝雖然雅好書畫，但他的藝術品味有自己的取捨標準。例如，他蒐羅很多

吳派作品，但獨缺唐寅，因為乾隆認為他的生活太過於放縱，不適合作為皇室典藏。因此，四格又回到張懷瓘的原始定義，「神妙能逸」成為乾隆的品評標準。

真相只有一個！「雙鉤廓填法」露出了破綻

雙鉤又稱影書、響搨，全名「雙鉤廓填法」，這是利用硬黃紙防水的特性，沿筆跡兩邊用細線鉤出輪廓，再填墨：

六朝人尚字學，摹臨特盛，其曰廓填者，即今之雙鉤。曰影書者，如今之響搨。

——（明）楊慎，《字學·影書》

雙鉤法的侷限性，在於筆劃的轉折處，以及鉤、撇的筆劃會出現不流暢的狀況，或是比較慢速的筆劃，就不會出現積墨的效果。從唐代開始，《快雪時晴帖》就被認定是雙鉤摹本，因為它的筆劃出現破綻。

雖然，《快雪時晴帖》被認為是雙鉤摹本，但是它是很忠實的摹本。這是因為筆劃出現「破折」，這種情況來自摺紙寫字的習慣。唐代以前，桌椅使用並不普及，大部分的人都是席地而坐，桌子則是矮几。寫字時先把紙折成窄長條，一手拿紙，一手寫字，這種書寫方式，來自竹簡的寫字方式，魏晉時期尚處於簡紙並用階段，所以許多書法的書寫方式與竹簡相同。

要想富挖古墓，一夜成為萬元戶——昭陵盜墓傳說

這是一個盜墓賊的故事。賊，是溫韜；盜的墓則是傳說中唐太宗在臨終前，吩咐太子李治將王羲之的真蹟全部陪葬的昭陵。

❖　❖　❖

太宗在昭陵前親自書碑：

王者以天下為家，何必物在陵中乃為己有。今因九嵕山為陵……，不藏金玉，人馬器皿皆用土木，形具而已，庶幾奸盜息心，存沒無累，當使百世子孫奉以為法。

但事實上，昭陵並沒有薄葬，並且還是唐代的關中十八陵中規模最大的陵墓，光是陪葬墓就高達一百九十多座，成為後世覬覦的主要對象。

唐昭宗天佑四年（西元九〇七年），唐帝國滅亡，進入五代時期。關中地區群雄並起，而盤據於關中原西部的梟雄以溫韜為首。溫韜以賊帥的名義，同時與東西兩側的西府王李茂貞、後梁皇帝朱溫交好，並先後成為兩人的義子，且改名為李彥韜、溫昭圖、李紹沖，還被任命為統領關中平原西部的義勝軍節度使。

傳說，溫韜從土賊搖身一變成為重臣，依靠的就是來自於盜取關中十八陵的財富，一路施賄權貴的結果。

《宋會要》記載，北宋開國之初曾清點唐陵，直指昭陵被盜，但疑點至今仍在爭論！因為昭陵所在的九嵕山並不在溫韜的耀州轄區，而是在李茂貞的領地，溫韜不可能為一個昭陵去冒犯義父李茂貞。更何況，如果昭陵已被盜取，那為何五代至北宋時期都未聽聞有王羲之真蹟傳世？

北宋的米芾還作了〈無題詩〉：「翰墨風流冠古今，鵝池誰不愛山陰，此書雖向昭陵朽，刻石猶能易萬金。」

那一年，不捨得的五十萬銀元；今日，聚不了首的三希國寶

乾隆三希堂的三希，僅〈快雪時晴帖〉現藏於台北故宮，另外兩件在北京故宮。之所以會分散的原因，傳說是與民國初年紫禁城文物的流失有關。但失散的兩件文物，其實曾經來過台灣，但卻無緣相聚，至今分散海峽兩岸。

一般的說法是，三希堂的另外兩件寶貝：〈中秋帖〉與〈伯遠帖〉在民國初年被盜出了紫禁城，流落至香港，後由中國國務院出資買回，目前典藏於北京故宮。

普遍認為，溥儀當年將兩件文物攜出紫禁城，滿州國時期被溥儀賣出而流散民間，之後被抵押借款於香港的外國銀行。一九五一年典當期滿，英國有意蒐購，中共國家副主席周恩來聞訊，指示有關部門向香港贖回。

◆　◆　◆

據曾任職兩岸故宮的前輩老師描述：

「民國十三年溥儀出宮時，三希堂的三帖都被攜帶出宮，但是主使者並非溥儀，而是宮中為謀一己私利的太監。當時它們被分批夾帶在太監的個人行李中打算偷運出宮，幸好在檢查行李時〈快雪時晴帖〉被搜了出來，但另外二希〈中秋帖〉與〈伯遠帖〉就沒那麼幸運，早已被偷運出宮，並在北京就地找買家出售，最後落在瓷器藏家郭葆昌手中。」

郭葆昌精於瓷器鑑定，負責官窯監燒，居然趁亂在北京大肆購買從王公貴族處流出的各種古玩。他喜歡瓷器，後來成為瓷器鑑定收藏專家，北京故宮在建立初期也聘請他為『瓷器審查委員』，當時郭葆昌常邀宴故宮同仁，在某次宴飲的場合裡，郭葆昌在酒酣耳熱時談到三希，當時他親口承認流出去的二希就是在他手中，並表示將來他去世後，要把這二希贈與故宮博物院，使三希能夠重聚。但郭葆昌去世後，並未留下遺囑將二希贈與故宮，故宮自然也無法向他的後人索取。

民國三十八年（西元一九四九年）郭葆昌的兒子曾把這二希帶到台灣，並有意出售給當時的故宮——在台中的故宮北溝，這就是三希曾同時出現在台灣的時期。為了鑑定真偽，故宮當時還

取出了〈快雪時晴帖〉，來比對這二希，眾專家一起細細核對了三件寶貝上面同樣的印章，確定二希都是正品，於是讓郭葆昌的兒子開價，郭的兒子開口索價五十萬銀元，故宮於是行文到教育部，教育部將函文轉到總統府，總統府再將此函轉給中央銀行，中央銀行又轉給中央信託局，但最後居然不了了之，中央信託局不肯拿出五十萬銀元！

雖然五十萬銀元的確是一筆大數目，但以國家的力量，能以這個價錢將國寶買回來其實相當合理，真是可惜了！郭葆昌的兒子眼看生意做不成，只好帶著二希回香港，當時有英國人想出五十萬銀元買，但郭葆昌的兒子想想不大對勁，若賣給英國人自己可能揹上一個「叛國賊」、「盜賣文物」的罪名，跳到黃河一輩子都洗不清啊。因此乾脆自己託人找了當時的中共國家副主席周恩來，周恩來一聽，立刻指示上海銀行開倉庫拿出五十萬銀元，買回了這兩件國寶。

而不願拿出五十萬銀元的中央信託局，後來幾百萬的銀元放在倉庫直到民國八十七年（西元一九九八年），竟標售這批堆在倉庫裡已經不值錢的銀元，秤重以銀價賣出。那一年，不捨得的五十萬銀元，今日成了三希國寶聚不了首的遺憾啊！

寫遺書和寫情書是不一樣的

——顏真卿〈祭姪文稿〉

什麼是「好的書法」？一般人認為，就是字寫得規規矩矩、美美的。然而走進故宮，看到某些大師作品，很多人滿頭問號……究竟好在哪裡？既不規矩工整、筆畫也不那麼漂亮？

唐代書法大家顏真卿的〈祭姪文稿〉正是如此，一般人左看右瞧，怎麼看都像是隨便寫寫的速寫本，並且這件看來像信手塗鴉的作品，居然出自大師之手！還號稱「天下行書第二」，排名僅次於王羲之的〈蘭亭集序〉。

什麼是好的書法？就是帶有個人感覺的書法

在討論「好的書法」前，先來聊一個書法史上，赫赫有名的一代宗師——晚明四大家之一董其昌的故事。

據說董其昌當年參加科舉考試，鄉試中了第二名。後來得知，其實原本董其昌的文章最好，但松江府知府衷貞吉認為董其昌的字太醜了，當場就把他從第一名降為第二名，這事被傳為笑談，董其昌相當生氣，覺得太沒面子了，從此發憤寫書法。不但自己練書法，還逼著家裡的傭人也一起苦練，之後若有人敢笑董其昌的書法不好，董其昌就讓僕人展示僕人自己的作品給嘲笑的人看，意

思是：你字寫的好，來顯擺嗎？我家連僕人的字都寫的這麼好看呢。這是當年的一個趣談。

這件事情說的是，書法會如此重要，是因為在科舉考試的時代，書法是讀書人的基本要件，以明代科舉考試的標準來看，「好的書法」，就是當時用來考試的書法字體：館閣體（或稱「臺閣體」）。

館閣體，是從王羲之、鍾繇的小楷書變化出來的，是考試用的字體；所以，館閣體又稱為「鍾王字體」。大家都為了考試，練習寫這種字體，造成了「千人一面」。你寫的漂亮，他也寫的漂亮，但拿起來一看，大家都長得差不多。

在書法演進的過程中，從魏晉南北朝開始，到了唐太宗時期的弘文館，開始推廣王羲之的書法，曾一度成為唐代到北宋的書法標準。但王羲之的書風獨大、大家一窩蜂學寫的結果，書法家們開始感覺無聊無趣，不希望「千人一面」了，因此就開始出現一些反動的趨勢。唐代中晚期之後，逐漸地若不是為了考試，而是自己平時寫字，書法家們開始追求個人的情調、個人的風格、個人的筆態、個人的筆勢；追求一些特色與變化性，甚至帶有強烈個人特質的字體開始出現了，越到後期的書法家，這種現象就越明顯。

「寫遺書和寫情書是不一樣的」，我們在欣賞歷代大師作品時，應該要記得這句話。因為在唐代中晚期之後，好的書法被認為應該要帶有「很強烈的個人情緒特徵」，你今天是高興的，你今天是難過的、你今天是快樂的，那你的書法筆調和意態，你寫出來的字，就應該是符合你在寫書法那個當下的情緒。

換句話說，你在寫〈將進酒〉「人生得意須盡歡，莫使金樽空對月」的時候，是什麼樣的感覺？又或者你在寫〈與妻訣別書〉「意映卿卿如晤，吾今與汝永別矣……」的時候，你又應該是

什麼樣的感覺？你在寫與妻訣別書、一定和寫人生得意盡歡的時候，很明顯是完全不一樣的情緒！可是，如果你用館閣體，那不管寫什麼內容，看起來就會都是一樣的。「寫遺書和寫情書是不一樣的」大概指的就是這個意思，而顏真卿的〈祭姪文稿〉，便是符合這種追求，具有個人情調、個人感覺的一件很好的作品。

剛剛提到的董其昌，年輕時為了參加科舉考試，苦練臺閣體，後來一路高升，最後退休時官至南京禮部尚書。董其昌能寫字會畫畫，是華亭派領導人（董其昌住華亭），是當時畫壇、書法界的領頭羊級人物。雖然董其昌年輕時，學得是館閣體，但現在故宮裡看到的董其昌都不是館閣體，而是董其昌自己的字體，有一句話形容董其昌的書法──「不蹈前人」，即不依循前人的路來走，他走的是自己的路，這是個人化書法的開始。

「好的書法，就是帶有個人感覺的書法。」

對這句話有基本的理解後，可以開始來看為何歪歪扭扭、塗塗抹抹，像草稿一般的〈祭姪文稿〉，大家會說好的不得了。

一塊鐵板顏真卿，顏氏家族一門忠烈

顏真卿的家族，在歷史上來頭不小，《顏氏家訓》的作者顏之推，是顏真卿的祖先，顏之推大約生活在魏晉南北朝梁武帝的時代，從《顏氏家訓》看得出顏家家教甚嚴，全書七卷二十篇，通篇諄諄教誨，怎麼教子、兄弟怎麼相處、怎麼娶老婆、怎麼治家，甚至你的操守要怎麼樣……，諸

如此類，鉅細靡遺。

《顏氏家訓》中某一則寫到，顏之推有個士大夫朋友，女兒十七歲了，他教他女兒學鮮卑語、學彈琵琶（因魏晉南北朝時，鮮卑族是北方主要的政治勢力），打的如意算盤就是，等女兒學會了，便可送她去服侍公卿，若能獲得公卿的寵愛，這位士大夫的為官之路，便可望平步青雲。

顏之推告誡子姪：這人如此教子，但若因此官越做越大，即使做到公卿士大夫，我也不願意你們效法啊。

魏晉南北朝時戰亂頻仍，有句話「時窮節乃現」，指的就是一個人的品格德行，平時不容易看出真貌，但在面臨危難挑戰時，就會顯現出來。顏之推自律治家甚嚴，《顏氏家訓》便是顏之推殷殷叮囑其子姪，即使身處戰亂，也當堅持保守的品行，顏氏一門後來之所以有那樣的表現，顏真卿之所以成為那樣的一號人物，或許根源於此一顏家的傳統。

顏真卿（西元七○九年─七八五年），從小就喜歡讀書，立志要考科舉，因為家裡窮，沒有紙筆可練習，據說他就拿竹枝、木棒，在黃土牆上練字，後來顏真卿果然很爭氣，在開元二十二年（七三四）考上了進士。做官後的顏真卿，不但自律甚嚴，對人也嚴格要求，因此一直無法和諧地融入當時的官場陋習，強烈的個人人格特質，就像是一塊硬邦邦的鐵板，常常得罪人！因此官宦之途一路都不順遂，這和顏真卿即將寫出的〈祭姪文稿〉、〈祭伯文稿〉、〈爭座位帖〉都有關係，顏

顏之推是顏真卿的高曾祖父，傳到第六代孫顏真卿時，約為中唐時期，顏氏家族雖歷代為官，但官越做越小，父親顏惟貞在顏真卿幼年時便過世了，顏真卿由母親撫養長大，家境並不富裕，因此顏氏其他家族的長輩也會幫忙照顧顏真卿一家。

真卿的字被認為相當剛烈，字如其人、人如其字，正氣完全表現在書法上，而這正氣可能來自於一門忠烈；文天祥〈正氣歌〉裡，「為顏常山舌」，說的就是顏氏一門可歌可泣的故事。

顏常山，便是顏真卿的堂哥顏杲卿，唐玄宗安史之亂時，任常山（今河北正定）太守，顏真卿當時擔任平原（今山東德州）太守。兄弟倆商議戰局，認為常山、平原互為犄角之勢，共同起兵定可重挫叛軍。安祿山派史思明攻打常山，顏杲卿苦戰六日不敵，常山陷落，被擒獲的顏杲卿堅決不降。史思明用刀架在顏杲卿的小兒子顏季明的脖子上，威嚇：「快投降，否則就殺了你兒子！」顏杲卿面無表情，不理不應，於是顏季明與顏真卿派來常山助陣的外甥盧逖一起被殺。

史思明押著顏杲卿，去見坐鎮在洛陽的安祿山。顏杲卿一見安祿山便破口大罵，痛責其不忠不義，安祿山惱羞成怒，命人將顏杲卿綁在橋柱上，一刀一刀割下顏杲卿的肉，凌遲處死，邊行刑，安祿山還在一旁生吃其肉。顏杲卿顧不上劇痛，圓睜雙目，不絕口地一件件怒斥安祿山的罪狀，安祿山狂怒下令鉤斷他的舌頭，說：「沒了舌頭，我看你怎麼罵！」沒想到，被割斷舌頭的顏杲卿，即便話都說不清楚了，還是邊噴血邊含糊大罵叛賊，直到失血過多命絕才止，這是何等的氣魄、何等的膽識、何等的壯烈！

顏真卿想為堂哥爭取褒揚，卻被專權誤國的奸相楊國忠的手下張通幽進讒言一手擋下，顏真卿悲憤不平，跑到皇宮，以頭猛撞台階求見，才得到機會越級見到當時的太子李亨（後來的唐肅宗），顏真卿哭訴顏杲卿為國捐軀死難的真相，才讓顏杲卿最終得以獲得應有的褒贈。平亂之後過了三年，顏真卿和顏杲卿的兒子顏泉明，到洛陽收屍，顏真卿傷痛萬分寫下了鼎鼎大名的〈祭姪文稿〉。

〈祭姪文稿〉全名〈祭姪贈贊善大夫季明文文稿〉，有時又稱〈祭姪帖〉，或〈祭姪稿〉，在書法史上被認為是一件非常重要的作品，元代時的大書法家鮮于樞，稱之為天下行書第二。不只鮮于樞推崇，歷代書法家也都認為不但書法好，文章也好，目前是台北故宮國寶級的收藏，極少展出，被喻為限展國寶。

〈祭姪文稿〉寫於肅宗元年，只有二十三行，總共二百三十四字，一開始第一行字，筆觸還算平穩，但寫到了第七行之後，字跡開始變快，凌亂，較散漫，邊寫邊改，塗改越來越多——

維乾元年，歲戊戌，九月，庚午朔，三日壬申，第十三叔，銀青光祿（大）夫，使持節，蒲州諸軍，蒲州刺史，上輕車都尉，丹揚縣開國侯真卿，以清酌庶羞祭于亡侄贈贊善大夫季明之靈曰：惟爾挺生，夙標幼德，宗廟瑚璉，階庭蘭玉，每慰人心。方期戩穀，何圖逆賊間釁，稱兵犯順。爾父竭誠，常山作郡，余時受命，亦在平原。仁兄愛我，俾爾傳言，爾既歸止，爰開土門。土門既開，凶威大蹙，賊臣不救，孤城圍逼，父陷子死，巢傾卵覆。天不悔禍，誰為荼毒？念爾遘殘，百身何贖？嗚呼哀哉！吾承天澤，移牧河關，泉明比者，再陷常山。攜爾首襯，及茲同還，撫念摧切，震悼心顏。方俟遠日，卜爾幽宅，魂而有知，無嗟久客。嗚呼哀哉！尚饗。

全文前三分之一，敘述祭拜的時間地點，誰來祭拜誰，敘述這些人事時地物時，相對平穩許多（第六行前，筆畫還大致平穩），但進入到下一段，真正的祭文文體本身時，開始描述到當時發生之事，「賊臣不救，孤城圍逼」，寫顏季明是怎樣的一個人、顏季明如何與父親顏杲卿一起守常

山，又提到自己當時駐守平原，而沒有去救援被安祿山手下圍困的孤城常山，「父陷子死，巢傾卵覆。天不悔禍，誰為荼毒？」，覆巢之下焉有完卵，到底是誰在荼毒天下？

前面說到，好的書法的要件，是要把情感的力量寫進去；這裡寫到「賊臣不救，孤城圍逼，父陷子死」時，筆勢在紙面上顯得相當的激動！「父陷子死」，墨特別地黑，顏色特別重，顯見下筆時心情特別地凝重，激動的情緒完全呈現在紙面上，一邊寫一邊痛哭流涕，在那個當下，顏真卿不是在寫一篇書法，而是個人心情的記錄，你可以想像，他一邊寫一邊改⋯⋯。你可以想像，寫到「天不悔禍，誰為荼毒？」時，內心激動的情緒已經到達頂點了，寫到結論「攜爾首襯，及茲同還」，我呢從常山找到你的首級，帶了回來（據說顏季明是被斬首處死，三年後顏真卿派人去亂葬崗找，找不到顏季明的身軀，只能帶回頭顱安葬）。「撫念摧切，震悼心顏」。你可以想像顏真卿的心情，他在想著怎麼措辭，如何表達內心的感受，所以到了最後一段，是相當紊亂的。讀到這兒，你再回頭去想像顏呆卿和顏季明當時面臨的情況，史思明逼誘他說：你只要投降，我就繼續讓你當太守，還讓你升官當刺史（二州之長），用高官厚祿來誘惑顏呆卿，可顏氏家族自從顏之推開始，一門忠烈，他們的性格無法接受這種事情，於是死得這麼慘烈！死了這麼多人！

顏真卿的心裡有一股怒氣在，這股強烈的悲愴之情，從內心迸發力貫於紙筆之上。

向草聖張旭求筆法，苦練五年，草書和楷書於焉大成

據說顏真卿曾與唐代中晚期的大書法家張旭學習書法，張旭擅長草書和楷書，是杜甫〈飲中

八仙歌〉「張旭三杯草聖傳，脫帽露頂王公前，揮毫落紙如雲煙」所敘述的赫赫有名的奇人「草聖」，張旭最有名的作品，應該便是〈肚痛帖〉了，「忽肚痛不可堪，不知是冷熱所致，欲服大黃湯，冷熱俱有益。如何為計，非臨床」。草書運筆間，鮮活可見張旭暢快的情緒。據說張旭寫字時，必須先大叫三兩聲，喝了酒之後再寫書法，便可「醒而自視，以為神也」。

年輕時，顏真卿立志學寫書法，學的是是初唐時期的三位大書法家之一褚遂良的風格。還記得嗎？之前提過的，當年唐太宗蒐得王羲之的〈蘭亭集序〉等作品時，欣喜若狂找來了當時的三台影印機──歐陽洵、虞世南和褚遂良，臨摹出各種版本。褚遂良的代表作〈雁塔聖教序〉，現在都還被保存在西安的大雁塔裡。

之後，顏真卿想換風格，轉換路線了，據說曾於天寶二年（西元七四三年）和天寶五年（西元七四六年），兩次前往河南洛陽拜訪張旭。傳言說，當時太多人去向張旭求教寫好書法的法門，但張旭對他們都沉默不言，笑而不答，被逼得緊了，張旭頂多拿出幾張紙，寫字示範給大家看，但大家看了大師示範，也只是有看沒有懂啊。

顏真卿先跑去找張旭的學生裴儆探聽消息，裴儆想了半天，對顏真卿說，張旭只跟他說過一句話：「惟言倍加工學臨寫，書法當自悟耳。」大白話就是說：只有努力用功學寫書法，才能寫好字（這真是有說跟沒說一樣）。

顏真卿初見張旭時，張旭也不大搭理，但顏真卿不死心，跟著張旭在屋子裡轉悠轉悠，跟到東呀又跟到西，一直跟著張旭走到屋子院東的一個竹林小院，院裡有個小涼亭，張旭看到顏真卿還跟著，並沒被他氣跑（覺得這年輕人很有毅力耐心？），於是和顏悅色拉他坐在旁邊，終於

張旭採用和顏真卿一問一答的方式，傳授怎樣寫才是好書法的筆法要訣，即《述張長史筆法十二意》，自此顏真卿書法功力大進，這也是顏真卿師承張旭的說法之原由。之後，顏真卿回家苦練，五年之後草書和楷書於焉大成。

《述張長史筆法十二意》裡，有一段顏真卿的領悟很重要：

自茲乃悟用筆如錐畫沙，使其藏鋒，畫乃沉著。當其用筆，常欲使其透過紙背，此功成之極矣。

意思是：跟張旭師父談過後，我終於領悟了，想寫好書法，用筆的時候，筆在紙面上畫過的感覺，應該像是拿錐子在沙地上很有力地──「唰！」畫過去的感覺一樣！錐子的尖是藏在沙子裡的，好的書法要「藏鋒」，就像錐子藏在沙子裡，但動作一樣有力；這樣書法的筆畫才會沉著、有力量，寫出來的字就會力透紙背。「力透紙背」在書法裡，被認為是一個好的要件；拿筆用筆若能如此，顏真卿認為便是一等一的高手了。

「如錐畫沙」、「藏鋒」、「力透紙背」等項目，都被後代的書法家認為拿筆，要「中鋒直下」寫字的好書法標準，所以《述張長史筆法十二意》在書法史中有其重要性。

天下行書第二〈祭姪文稿〉，為什麼好？好在哪裡？

顏真卿苦練草書和楷書筆法大成之後，代表作也分成此兩種不同的字體，楷書作品中〈顏勤

禮碑〉、〈顏氏家廟碑〉，和〈麻姑仙壇記〉，都相當有名。

早期較偏向褚遂良風格，字體較為硬瘦硬挺些；到了唐代中晚期發展趨勢轉為較流暢，「中

鋒直下，如錐畫沙」，字體就顯得略為肥厚些，所謂「顏肥」後來成為顏真卿書法的風格之一。

〈顏氏家廟碑〉、〈顏勤禮碑〉都是常被大家拿來練習的書法，除了字寫得好外，這兩篇都是顏

真卿懷念自己的祖先，或是對於自己的家族感念所寫下的文字，所以下筆莊重凝厚，不敢放逸，而

這樣的字體，很適合作為年輕人學寫書法的範本；至於〈麻姑仙壇記〉寫成的年代稍晚，便已稍微

放鬆些，是另一種顏氏的字體。

另外還有文稿性質的行草書「三稿」——〈祭姪文稿〉、〈祭伯文稿〉，和〈爭座位帖〉，文稿是指

邊寫邊想邊改，有點類似草稿。這三稿都是行書字體，但帶有一些草書風格，在書法史上占有極重

要的地位，很可惜現在僅〈祭姪文稿〉存有真跡，〈祭伯文稿〉和〈爭座位帖〉只有摹本和刻本。

〈爭座位帖〉是一封信，又名〈與郭僕射書〉，被譽為「顏書第一」。僕射是官名，這封信是顏

真卿寫給尚書右僕射郭英義的書信手稿，內容是爭論百官在朝廷宴會中的座次問題，當時郭僕射

是負責安排宴會中百官的座次，但卻為了諂媚當時權傾天下的大宦官魚朝恩，屢次將魚朝恩的座

位排在其他更高階的官員之前，眾人看了敢怒不敢言，但顏真卿這塊忠義正直的鐵板，終於忍無

可忍寫了一封數千字的長信〈爭座位帖〉，痛責郭英義舉止不合國家禮儀，兩年後顏真卿突然被調

職，外放為淪陷區地方首長，肯定和這封信脫不了關係。

〈祭姪文稿〉、〈祭伯文稿〉都是祭文，兩篇字體很像。〈祭姪文稿〉祭拜的是輩分離為叔姪，但

卻情同手足的姪子顏季明。而安史之亂平息後，顏真卿做了官，又走回他一塊鐵板的老套路，立

刻得罪人又被貶官。顏真卿自幼喪父，由伯父顏元孫撫養長大，這回貶官路經伯父墓地所在的洛陽，所以祭拜伯父時寫了祭文〈祭伯文稿〉；內容述及顏元孫一族，除了顏泉明之外，皆因安祿山之亂而斷了血脈，伯父的兒子顏杲卿去世了，伯父的孫子顏季明也去世了，寫到此處，筆觸變快而放肆，顯得相當激動，但顏真卿一再請伯父放心，承諾會繼續爭取表揚殉難親族，也會好好照顧顏氏家族的成員。

另外一篇是和寫祭文心情完全兩極的〈劉中使帖〉，這是寄給劉中使的草書尺牘，現存於台北故宮，內容也與安史之亂有關，是顏真卿寫聽聞叛將吳希光已降、盧子期被擒獲的捷報心情。這篇寫來相當暢快圓滑，並未特意求工整嚴謹，寫到「耳」字時，只剩一行，一個字，但從前人寫字的慣例是「單字不成行」，那怎麼辦呢？顏真卿靈機一動，刻意將筆畫從上往下拉，長筆直下，如錐畫沙，補滿整行的空間。顏真卿寫這個「耳」字的習慣，從此也被後來的書法家學習仿效。

近聞劉中使至瀛州，吳希光已降，足慰海隅之心耳。又聞磁州為盧子期所圍，舍利將軍擒獲之。吁！足慰也。

〈劉中使帖〉寫在藍色的寫經紙上，唐代佛教興盛，一般人要供俸僧侶時，常找書法家為其抄經寫經，送到寺院當供養之物。但佛經內容很長，為了分辨卷別，就會使用不同顏色的寫經紙來分卷。

在回頭了解〈祭姪文稿〉為什麼好？好在哪裡之前？我們必須先了解「什麼是行書」？

「行書」在書法的發展字體中，是較晚出現的字體。一般說「篆隸草楷行」，「篆書」較早出

現，秦代「書同文、車同軌」時，李斯將大篆統合成小篆；但篆書字體較圓，寫在竹簡上不好操作，所以後來字朝橫向發展成為「隸書」，隸書於是在漢代成為主軸。

草書算是比楷書和行書，更早出現的字體，是為了配合隸書，因為隸書的隸，有官隸、小官員的意思，是從前小官員記載公文書時使用的字體，但有時為求快速，會把一些隸書的筆劃做橫向的簡體，或是減筆，所以早在漢代時就已出現原始的草書了，草書是由隸書演化成比較簡化的文字，目的是為了快速書寫使用。

楷書的出現，則是在魏晉南北朝時期，有一說是因為紙張的出現，導致了書寫工具的改變，從竹簡寫字，改成紙張，字體開始可以往正方、或是長方發展，後來就形成楷書的誕生。楷書寫起來，一筆一點一畫算是規規矩矩，工工整整，雖然字體好看也好閱讀，但實在太費時了，如果只想寫封信、寫張便條時，應該不會想用楷書寫字，所以這時行書也就同時發展出來了。行書可說是楷書的一種演進字體，而草書則是隸書的演進字體，所以在書法的演進史裡，草書與隸書是屬於同一種字體，而楷書和行書也是屬於同一種字體。

而行書逐漸成為書法的主軸，甚至成為書法家的最愛，是因為相較於楷書來說，行書更具變化性，但又不像草書般難以閱讀，因此唐代之後，就成為日常裡最常使用的字體。行書在書法史上應用也相當廣泛，可以用來寫借據、寫遺書、寫情書，適合用來寫各式各樣的東西，因此誕生的作品也是最多的。而這麼大量的作品中，有所謂的天下三大行書，公認排行第一的是王羲之〈蘭亭集序〉，第二為顏真卿〈祭姪文稿〉，排行第三則是蘇東坡〈黃州寒食詩帖〉，這三件作品各有所長。

王羲之〈蘭亭集序〉大家認為「韻味」很好，味道好極了，一筆一劃間可感受到微妙的感覺，整個畫面間氣韻生動的氣勢在整個書法空間內呈現出來，所以一般來說，歷史上都認為〈蘭亭集序〉以「韻」勝。

顏真卿〈祭姪文稿〉，是以「氣」勝，因寫字時情緒相當激動，內心的感覺完全發揮到筆墨空間上。

蘇東坡〈黃州寒食詩帖〉，則是以「意」勝，蘇東坡寫此帖時，又逢被貶官，明明是春天的寒食節，卻淒風苦雨的像秋天一樣蕭瑟，連回家掃墓都不可得，住在破屋中的蘇東坡，心中抑鬱之情達到極點，這又是另一個故事了。總之這麼悲慘的心情下，蘇東坡寫出的字「意態」非常的低迷，非常的消沉。

其實無論是以「韻」勝、以「氣」勝，或是以「意」勝，所謂的三大行書，講的都是「感覺」的問題，就是一開頭說的，過去書法好壞評比的標準，不在於字本身要好看這麼簡單而已，而是在能不能體現出文字和內容筆劃的配合，在於能將「感覺發揮出來」，才算是好的書法作品。

最後，我們再回頭來看〈祭姪文稿〉的好。〈祭姪文稿〉好在氣勢縱橫，但運筆不亂，顏真卿的心裡有一股怒氣在，對於時代、對於整個氛圍，他內心有一股氣，顏氏一門忠烈，但卻死了這麼多人，他的一股氣從內心灌輸到紙筆之上，一個人生氣時很難平穩的寫字，雖然〈祭姪文稿〉猛一眼看似乎凌亂，但細看〈祭姪文稿〉每個單字，顏真卿還是運筆不亂的，這個部份很厲害。

〈祭姪文稿〉的另一好，在於讀整篇文稿時，隨著內容的描述，你會感受到顏真卿的內心情緒起伏不定，也因此顏真卿邊寫，隨著內容的發展，以及他情緒的起伏，字體從一開始的平穩，漸

顏真卿〈顏氏家廟碑〉局部（西安碑林）。

次轉為快速，到後面憤怒的情緒積累到頂點時，所有的內心情緒完整在筆劃上體現出來，這筆勢上的改變，也是我們欣賞的重點。

最後是所謂「個人化的書法」，顏真卿的時代已到了唐代中晚期，當時的書法家開始尋求「個人化的書法」，過去以王羲之為標準，但現在膩味了，想求新求變，而顏真卿的書法極具個性，比如說他的中鋒直下、他的藏鋒、他寫字要求力透紙背，這就是顏真卿和他人不同之處，他似乎並沒有刻意去追求筆劃本身的漂亮，也沒有追求筆劃結構的美麗，他在追求的是「以筆力勝」，就是以筆的力量來贏。

「個人化的書法」到了明代會發展的非常有特色，以後有機會我們再來聊明代書法的特性。

書法史中，精品中的精品

——黃庭堅〈寒山子龐居士詩帖〉、〈松風閣詩帖〉、〈花氣薰人帖〉

幾年前拍賣市場上，出現了黃庭堅的一件行草書作品——〈砥柱銘〉，一再喊價加價後，以新台幣二十二億的天價成交，創下了中國藝術品拍賣價位的新高。

〈砥柱銘〉抄寫的是唐代魏徵的文章，能拍得如此重磅身價，是因為黃庭堅最受推崇的書法就是行草書系統，所以很多寫行草書的書法家，都認為黃庭堅的作品，氣味很好、味道很好，很值得學習。

成交後，有學者提出質疑，認為〈砥柱銘〉可能是偽造的，理由是錯別字出現的機率太高了，但從前寫書法就是一種日常，既然是寫字，當然會不小心寫錯字，從前哪有立可白這種好東西？所以若不小心寫錯了字，就只好順手塗改，所以早期的書法作品裡常會看到錯別字，尤其是黃庭堅的作品，錯別字特別多，雖然〈砥柱銘〉也實在是錯太多字了！

當然，有人提出疑問的同時，也有人反對，雖然正反兩面的看法都有，但至少到現在為止，這件〈砥柱銘〉大致上被認為是黃庭堅的真跡。

這次成交的天價，也顯示了黃庭堅作品受歡迎的程度，黃庭堅這號人物在藝術史裡的身分地位是多麼地響噹噹。

按按這邊，按按那邊，看法兩極的〈神仙起居法〉開啟了新世界

黃庭堅的時代相當有趣，那是一個書法大師輩出的時代。

古代的書法品評理論裡，有一句話——「唐人尚法、宋人尚意」，指的是唐代的書法家，講究的是法度與法則；而宋代講究的則是感覺，所謂的「感覺」，就是「意」。

「法」，原則上比較講究筆劃的結構、整體的布局、書法本身字型之美，以及行氣的感覺。在欣賞顏真卿、柳公權、歐陽洵、虞世南、褚遂良……這些唐代書法家的作品時，應能感受到他們寫字的規矩和講究，這是唐代書法的大致特徵。

但到了宋代，書法開始講究求新求變了，名之為「尚意」，當然這種時代氛圍和趨勢轉折非一朝一夕形成，而是唐代中晚期就開始出現了，所以即便講究法度法則如顏真卿，也開始出現較具變化性的行草書，而到了宋代便成為趨勢和主軸。

關於「唐人尚法、宋人尚意」，這個書法史上的轉變時期，五代時有一位堪稱書法大師的楊凝式可作為代表。

楊凝式的家族累世為官，他有一件極具指標性風格的代表作——〈神仙起居法〉傳世，現存於北京故宮。文獻典籍評論楊凝式時，指其作品呈現的調性、樣貌，存在某種一致性，就是「不踐古人」，永字八法那一套講究一筆一劃一點的傳統書法結構，楊凝式已經不管了，寫字時完全筆意縱橫，點劃之間，就像畫畫一樣，在紙上輕重緩急之間，完全憑藉個人的感覺，意隨筆到，將感覺直接用筆寫下來。

楊凝式自己的題跋中提到，〈神仙起居法〉是他的師父傳授的：

神仙起居法。行住坐臥處，手摩脅與肚。心腹通快時，兩手腸下踞。踞之徹膀腰，背拳摩腎部。才覺力倦來，即使家人助。行之不厭頻，晝夜無窮數。歲久積功成，漸入神仙路。乾祐元年冬殘臘暮，華陽焦上人尊師處傳，楊凝式。

〈神仙起居法〉接近道家的養生之法，「行住坐臥處，手摩脅與肚」，就是讓你不管是走路、坐著，甚至是躺著，手都要不停地去磨擦肚子磨擦肚子磨擦肚子，磨擦背部磨擦背部磨擦背部；然後「才覺力倦來，即使家人助」，自己按不夠，但累了，再把你周遭倒楣的親戚朋友都使喚來，繼續幫你這裡按按那裡按按，天天做、月月做，做久了以後，「歲久積功成」就可以「漸入神仙路」。

喜歡楊凝式的人，很喜歡楊凝式，認為他寫字意氣縱橫，詭譎多變；但討厭他的人，則認為他變得太多太大了，認為他的字帶有某種氈裘之氣，就是像外國人一樣，亂七八糟、隨便塗抹。無論如何，楊凝式的作品在那個時代有某種吸引力在，因為他的字確實跟過去的書法有很大的不同，他總結了唐代書法的特徵，開啟了宋代書法的可能。

宋人講究的「意氣」是什麼玩意兒？

蘇軾曾說，「觀士人畫，如閱天下馬，取其意氣所到」，就是拿來解釋文人畫的生成；文人畫

和過去傳統宮廷畫風的不同處，正如你遠遠地看，馬都是一個頭四條腿，但靠近觀察每一匹馬的神態、動作和表情，就會發現有些馬比較溫吞一點，有些則比較跌宕些，「取其意氣所到」就是要能在作品中顯現出獨特的個性、味道，和感覺。

綜觀整個書法史的發展，宋代人確實不大重視筆劃的點、畫……等，所謂的結構之美，反倒比較重視通篇寫來，是否可以體現出藝術家創作的感覺、書法文字和內容乘載的情境是否能配合？這就是所謂的「意氣」。宋代和唐代的書法，差別是很大的。

北宋有四位並稱的書法大師，被認為很能代表北宋的書法風格，一般稱為蘇黃米蔡，蘇是蘇軾（蘇東坡，放縱，放得很開），黃是黃庭堅（既嚴謹，又有個人的感覺），米是米芾（既可保守溫文儒雅，又可放肆、肆意，可隨心所欲的任意使用兩種風格來寫字，這就是米芾具有衝突性的書法風格），蔡則有不同看法了，有說是蔡京，也有說是蔡襄（但無論哪一位，兩蔡與前幾位相比，相對都是比較嚴謹法度的寫法）。四位書法家，各自有各自的調性風格。至於究竟是蔡京，還是蔡襄？一般的看法應該是蔡京，但為何後來蔡京被除名，補上了蔡襄？因為歷史記述中，蔡京是奸臣，而以前在藝術品評時認為，一個人的人格與藝術作品應該要相對等，所以對於人格有問題的藝術家，評價都不會太高，即便蔡京書法再好，一開始被列為北宋四大家，但後人怎麼看蔡京都不順眼，不是字看不順眼，而是人格人品看不順眼，所以乾脆大筆一揮槓掉了蔡京，補上了蔡襄。

四位書法家中，名氣較大的是黃庭堅和米芾，但若以歷史定位，或是藝術史的認知，則是蘇東坡排名第一，因為他的知名度最高，在一般人心中，黃庭堅和米芾的名氣可能還稍次一些些，因

《知道了！故宮》　114

為黃庭堅和米芾多半都是書法作品，而蘇東坡則是書法之外還寫了許多文章，例如蘇東坡做了一首很有名的〈寒食詩〉，後來還寫成了〈寒食帖〉，全名為〈黃州寒食詩帖〉。

為何講黃庭堅還要特別提到蘇東坡？因為被稱為「天下第三行書」的〈寒食帖〉，後面有黃庭堅的題跋在上面，並且有人認為，這段題跋的表現，不比蘇東坡寫的正文地位來得差，這在書法史上相當少見，一般題跋的地位比較類似附註、筆記，重要性通常無法和本文相題並論，但黃庭堅在〈寒食帖〉上作的題跋，竟和本文被並稱「雙璧」，可見寫的有多好。

蘇東坡寫〈寒食帖〉時，其實內心是非常不愉快的，因為他被貶到黃州當官，寒食節無法回家掃墓。其實寒食節才是真正的掃墓節，清明節則應該只是個節氣而已，但因為寒食節的時間實在太難算了，是冬至後的第一百零五天，古人後來因為寒食節的時間與清明節相近，慢慢清明和寒食就結合在一起，再後來大家也漸漸忘了寒食，只記得比較好記的清明，清明於是竄位成為掃墓節。所以〈寒食帖〉的寒食，指的就是掃墓節的寒食。

自我來黃州。已過三寒食。年年欲惜春。春去不容惜。今年又苦雨。兩月秋蕭瑟。臥聞海棠花。泥汙燕支雪。闇中偷負去。夜半真有力。何殊病少年。病起鬚已白。

春江欲入戶。雨勢來不已。小屋如漁舟。濛濛水雲裡。空庖煮寒菜。破灶燒溼葦。那知是寒食。但見烏銜紙。君門深九重。墳墓在萬里。也擬哭塗窮。死灰吹不起。

——蘇軾，〈黃州寒食詩二首〉

之後，〈寒食帖〉輾轉到了黃庭堅手上。黃庭堅二十三歲考上進士，當時的蘇東坡出道已久，早就很有名了，黃庭堅想結識蘇東坡，寫了兩首詩送給他，蘇東坡看了詩後覺得黃庭堅很不錯，兩人一見如故，結為摯友，蘇東坡從此就像是黃庭堅的老大哥，兩人關係就在亦師亦友之間。

黃庭堅看了蘇東坡的〈寒食帖〉後有感而發，做了一個題跋，相當有趣。題跋裡先把蘇東坡捧上天，形容蘇東坡的詩作裡有李白的味道，但即便讓李白來寫可能也沒辦法寫得這麼好；之後又讚揚蘇東坡寫的字，同時兼有顏真卿和楊凝式的筆意，但就算叫顏真卿和楊凝式來，可能也沒法寫得像蘇東坡這麼好，最後一轉，說可是啊，在我看來，即便讓蘇老大再寫一次〈寒食帖〉，可能也寫不出來了。「哪一天啊蘇東坡看到我這題跋」，黃庭堅接著在跋語最後一句寫道：「應笑我於無佛處稱尊也。」意思是我黃庭堅寫的東西，其實也是不錯的，「在沒有釋迦牟尼的地方，自稱自己是天尊」，黃庭堅是藉著蘇東坡的〈寒食帖〉，大大捧了一下自己啊！

行草書可說是黃庭堅寫得最好的字。這題跋寫得相當好，行草書大字，已是黃庭堅書法成熟期的風格，通常題跋會寫小一點點，但黃庭堅的字甚至比蘇東坡的本文還大，內容也有趣，就因為題跋字很大，猛然一看會嚇一跳，甚至會以為主角不是蘇東坡，而是黃庭堅。本文和題跋，兩個的字都很好，所以並稱為雙璧。〈黃州寒食詩帖〉是台北故宮主要藏品之一，也是國寶級的限展品，若真有機會看到時，請各位一定要頂禮膜拜，仔細欣賞。

黃庭堅最具代表性的就是他中晚期寫的大字行書。事實上，黃庭堅楷書、草書、行書……各種書體都行，但一般認為最好的還是行草書。其實北宋蘇黃米蔡四大書法家的行草書，都被認為是他們最好的書法作品，這要從「宋人尚意」這件事來看，要表達一種感覺、一種意念、一種態

度，或是講究筆下的情境，用楷書很難做到這一點；寫草書，可能又放得太開了；而行草書，剛好很適合發揮之前講的「意氣」，所以宋代較好的書法作品，多半是帶點草書味道的行書，而擅此道的黃庭堅尤為箇中翹楚。

曾有人主張，蘇黃米蔡中，黃應該排第一，而不該由蘇占鰲頭，黃庭堅在書法史上的地位，為什麼這麼高呢？因為蘇軾的字有個性、有特色，但他的筆劃、點劃，事實上並不是那麼的好。反觀黃庭堅的字，能嚴謹也能放縱，一筆一點一描一劃之間，都極具書法的結構和運筆的感覺。以前人對黃庭堅的形容——「有法度的肆意」，既有法度也有肆意，運筆有法度，這點符合了書法家的口味；而能肆意，則是讓人感覺很好，也很符合欣賞者的品味。

所以書法家要求，寫字時要符合的規則和規矩，黃庭堅都有做到，真正寫出來時又能放得很開，這就是書法家和一般觀眾喜歡黃庭堅的原因。但黃庭堅之所以排第二，蘇軾之所以字還好卻能排上第一，是因為蘇軾文章很多，生活中各種曲折精采，使得他的名氣太大了。

一般認為，蘇黃米蔡之中，談練字論學習，都應該從黃庭堅入手比較好，因為黃庭堅的字既有法度、法則，又有方法，是學習書法的好範本。

黃庭堅一輩子「怎一個衰字了得」，但他不酸民不憤青

欣賞一個藝術家的作品時，最好能先對藝術家的人生有大致的認識，因為好的藝術作品，通常會體現藝術家的人生；在作品中，你會看到他的時代、他的一生，甚至是他對這個世界的看法，於

是我們才更能理解這位藝術家的作品好在哪裡。

黃庭堅是一個很有趣的人，蘇黃米蔡中，除了蘇軾之外，小故事流傳最多的應該就是黃庭堅。黃庭堅是虔誠的佛教徒，許多作品中都透出一股禪意，其實蘇軾和米芾從生活到作品也處處透出這味道，這與北宋時流行禪宗有密切的關係。北宋的大藝術家們，為何與禪宗的關係這麼近？有一種看法認為，這和北宋的「新舊黨爭」有關。

中國古代，並不存在所謂「藝術家」這種角色或身份，因為在那個時代環境，基本上是無法靠畫畫、寫字維生，所謂的藝術家，常是做官的閒暇之餘，或是出事貶官後打發時間生成的，所以不該叫藝術家而是文人或是官員，北宋四大家的蘇黃米蔡，便都是官員。

北宋時，「新舊黨爭」也稱「元祐黨爭」鬧得風風雨雨，新舊黨爭是王安石和歐陽修兩大系統的文人鬥爭，長時間鬥下來，有輸有贏，但不管是舊黨贏了，還是新黨贏了，總之只要一派上了台，就會想辦法貶斥另外一派人，持續了五十多年的激烈鬥爭，讓整個官場動盪不安。當時舊黨輸得多些，所以舊黨官員的人生多半都不順遂。人稱「三蘇」的蘇軾、蘇洵，和蘇轍，都被歸類在舊黨，是屬於歐陽修系統的文人，然而黃庭堅還認蘇軾為老大哥，當然也被歸類在舊黨。

黃庭堅家貧，年少發憤，二十三歲便考上進士當了官，人生理當是順遂的，但他的官卻越做越小，一路被貶到南方去，六十一歲死在廣西（現廣西壯族自治區），死後才被親屬友人扶棺，帶回老家安葬，下場其實還蠻淒涼的（當然淒涼是我們的看法，黃庭堅本人或許未必這樣想，因為他被一路貶官向南時，其實並沒有怨聲載道、怨天尤人），讀黃庭堅的《黃山谷詩集》，喜歡和不喜歡的評價兩極，但無論如何，讀黃庭堅的詩，你會發現頂多只透露出一點淡淡的落寞無奈，和

淡淡的哀傷，絕沒有那些指天罵地的網路酸民行為，簡而言之，他不是憤青。

黃庭堅最後被貶到戎州（現四川宜賓）時，並沒有想像中的怒不可遏，也沒有自怨自艾，反而是安然著手修葺自己的破官舍，還將自己的小書房命名為「任運堂」（一切任隨命運吧），荒涼之地待辦的公事不多，黃庭堅便以詩畫自娛，怡然自得，當地許多人敬佩黃庭堅，常跟他求字、求畫、求詩，與其說黃庭堅是一個地方官，不如說更像地方文壇領袖，興盛了當地的文風，據說黃庭堅茹素，不輕易發怒，或許我們能從〈寒山子龐居士詩帖〉中所體現出的意境情調，理解黃庭堅的人生。

黃庭堅自小勤練書法，和之前提到的楊凝式處境相似，那個時代紙和筆的供給都不足，據說楊凝式寫到紙筆不夠時，特別喜歡跑到廟裡的牆上練字，在他名氣大了以後，洛陽的寺廟只要一聽說楊凝式要來，就會特別將牆壁粉刷一新，恭迎他大駕揮毫。黃庭堅也一樣，自小家貧，但愛寫字的人連紙筆都沒有，實在是太痛苦了，所以長大後只要一有機會就忍不住現場揮毫，據說某日聚會，蘇軾、黃庭堅和幾位好友酒酣耳熱之際，黃庭堅興致一來，又當場寫起字，蘇軾看了黃庭堅的字之後沒說話，另一位朋友一開始也不講話，但後來忍不住對自信滿滿的黃庭堅說，你似乎沒看過懷素的〈自敘帖〉吧？黃庭堅愣了一下，問這位朋友：「為什麼這麼問？沒看過〈自敘帖〉有這麼重要嗎？」

原來黃庭堅早期的字較嚴謹，略為呆板，縮得比較緊，不像後來放得那麼開，台北故宮有一件黃庭堅早期的書法作品，以小楷寫成的〈苦筍帖〉，是黃庭堅寫他愛吃苦筍，但許多人勸他，吃苦筍對健康不好，黃庭堅於是寫了〈苦筍帖〉來反駁⋯⋯我就是喜歡吃筍子，你想怎麼樣！

余酷嗜苦筍。諫者至十人。戲作苦筍賦。其詞曰。僰道苦筍。冠冕兩川。甘脆愜當。小苦而及成味。溫潤積密。多嚙而不疾人。蓋苦而有味。如忠諫之可活國。多而不害。如舉士而皆得賢。是其鍾江山之秀氣。故能深雨露而避風煙。食肴以之開道。酒客為之流涎。彼桂玫之與夢乘。又安得與之同年。蜀人曰。苦筍不可食。食之動痼疾。使人萎而瘠。予亦未嘗與之下。蓋上士不談而喻。中士進則若信。退則眩焉。下士信耳。而不信目。其頑不可鑴。李太白曰。但得醉中趣，勿為醒者傳。

——〈苦筍帖〉

〈寒山子龐居士詩帖〉，哥抄的不是詩，是人生！

台北故宮現藏有黃庭堅晚年謫居戎州時，在他的居所任運堂抄寫唐代隱士寒山子與龐居士的詩作〈寒山子龐居士詩帖〉，但寒山子詩的第三首後半，以及龐居士詩都已經佚失，現今故宮收藏的這件詩帖，其實只剩下寒山子的部份詩作。

寒山子和龐居士都是禪宗的人物，北宋四家蘇黃米蔡四人，都和禪宗走得很近，黃庭堅和寒

後來黃庭堅終於有機會親見懷素〈自敘帖〉真跡，驚為天書，〈自敘帖〉乃以狂草書寫，放得非常開，之後黃庭堅功力突飛猛進，開始走向這種筆力縱橫大開大闔的路線，〈自敘帖〉現也收藏於台北故宮。

山子龐居士後來也成為好朋友。黃庭堅大筆一揮將二位隱士的詩作抄寫成了書法作品，原詩寫得很好，但黃庭堅的字更好，點畫用筆痛快淋漓，充滿飛動之勢，但卻又不失沈穩，在書法史上被評價為登峰造極的作品之一，已是黃庭堅自己獨特的書風及個性：

我見黃河水，凡經幾度清。水流如激箭，人世若浮萍。癡屬根本業，愛為煩惱阮。輪迴幾許劫，不解了无明。寒山出此語，舉世狂癡半。有事對面說，所以足人怨。君看渡奈河，誰是嘍羅漢。寄語諸仁者，仁以何為懷。歸源知自性，自性即知來。任運堂試

張通筆為法肇上座書寒山子龐居士詩兩卷。涪翁題。

　　　　　　　——〈寒山子龐居士〉

「我見黃河水，凡經幾度清。水流如激箭，人世若浮萍。」這四句寫得極好，雖然不是自己創作的詩，但黃庭堅下筆時，完全把自己的情感投射進去，寫「我見黃河水，凡經幾度清」時，黃庭堅內心的感慨一定很深，因為當時北宋的首都在河南汴京開封，但黃庭堅一直被往南貶官，只要他回汴京報到，就需要渡黃河，但每次渡河就表示又被貶官了，官越做越小，越做越遠，心情自然唏噓悵惘。「水流如激箭，人世若浮萍。」站在黃河邊，看著河水滔滔，彷若自天上來，然而「人世若浮萍。」黃庭堅感受到自己的人生就如飄在水面的浮萍，無常且無奈。

「我見黃河水」的筆觸平鋪直敘而有力，是標準書法家寫字的樣子，但在「凡經幾度清」的「幾」時，筆劃開始激動了起來，開始快一點了！很明顯感受到黃庭堅開始悲懷起自己仕途飄零。

在台北故宮站在這件書法作品前看「水流如激箭」，這幾個字，你會看到「水」、「激箭」的筆劃結構，彷彿就如水花飄濺一般，筆力縱橫、遒勁有力，正如黃河之水滔滔不絕，從天上洶湧而來的氣勢，「水流如激箭」的效果好似就正要躍出紙面。

黃庭堅編《神宗實錄》被攻擊貶官，元符二至三年（西元一〇九九—一一〇〇年），謫居當時的瘴癘之地戎州，你可以想像，孤燈煢煢下，黃庭堅邊寫邊嘆了一口氣，年少得志，卻落得踏上一路向南的貶官之路，到了這個字時，你可以從黃庭堅寫「人世若浮萍」的「若」這個字，很明顯的感覺到他之前運筆的剛強調性，到了這個字時，整個就萎縮起來了，像一隻受傷的小動物，捲曲成了一球、一團的樣子，「若」這個字寫得有氣無力，看起來就是很「弱」的感覺，單看這個字實在不像大書法家該寫出的結構和味道，但若通篇前後文看下來，到了「人世若浮萍」看似最弱的「若」字時，你會發現那是前四句裡寫的最好的一個字，因為他把那種三分哀傷，七分無奈，無可奈何的人生境遇，在「若」這個字完全表達出來。

「癡屬根本業，愛為煩惱阮。」人生為何這麼痛苦？因為癡、因為愛；癡是你的業力，而因愛受傷，是自己挖坑自找煩惱。「有事對面說，所以足人怨。」什麼話總毫不掩飾直說，自然容易得罪人，所以「顧人怨」啊。

「哥抄的不是詩，是人生！」黃庭堅在抄錄這首詩作時，將自己的感慨全都寫進書法的筆劃裡，一般認為，黃庭堅這手字非常好，既有書法家講究的結構與調性，又能呈現詩中強調的情感和意境，「宋人尚意」裡的意氣，黃庭堅在〈寒山子龐居士詩帖〉裡表達的相當精彩。回首此生，黃庭堅能說什麼呢？不過就是無奈地嘆一口氣，〈寒山子龐居士詩帖〉完全體現出這種「自我解嘲的

人生」。

台北故宮這份詩帖的卷尾，有一段龔璛於西元一三一七年（元仁宗延祐四年三月二十三日）所寫下的重要題跋：

思陵好山谷書。此卷嘗入紹興甲庫。後乃歸秋壑。圖記三。上為悅生。下長字。最下乃其姓名。卷首官印。德祐末。籍其家。凡入官者。皆有台州抵當庫印云。延祐四年三月廿又三日。高郵龔璛書。

南宋高宗喜愛黃庭堅，主要習寫他的字體。北宋結束進入南宋時，高宗試圖蒐羅父親宋徽宗由汴京內府散落出的書法字畫，同時也增加自己新的收藏，在當時南宋首都紹興（今杭州）建立內府存放這些藝術品，藏品上面都會蓋上「內府圖書」的用印。而「紹興甲庫」指的就是「紹興內府」、「甲庫」的「甲」則是倉庫等級的編號，想當然耳「紹興甲庫」收得是最好的東西。「後乃歸秋壑」，指的是南宋晚期權臣賈似道，號秋壑，他雅好藝術品，當權時獲賞賜〈寒山子龐居士詩帖〉，在上面蓋上自己的印章，但後來賈似道失勢，當時他住居所在地的台州（杭州天台）地方官奉旨抄家，沒收了賈似道的財產，又在上面蓋了「台州抵當庫記」印，於是〈寒山子龐居士詩帖〉和賈似道其他的收藏，最後又歸繳回南宋的內府，直到南宋滅亡後，內府收藏又流落到蒙古人（所以才會有龔璛的題跋）手中。

題跋之所以重要，是因為藏品的歷代擁有者可能會留下線索或紀錄（如：印章、題跋），我們

可從中追查出藏品流傳的過程，這些紀錄讓作品「流傳有序」，是驗明作品正身最好的方法，可追查

出藏品原本曾由誰持有，也可由此反推回去作品是否為真跡，所以歷代的題跋和款印向來是研究古

代書畫的重要項目。細賞分析作品上的題跋，就像聽「大家一起來說故事」，就像讀「文人們的集體

創作」，常可以從中得知作品輾轉流傳中經歷的事情，無形中也增加了可看性和故事性，不但沒有

破壞藝術品本身，還幫藝術品增色不少。例如賈似道當權時所搜羅的藝術品，現今也是台北故宮和

北京故宮收藏的一部分，因為賈似道官大、有錢、藝文品味又高，在中國書畫收藏史上，賈似道是

一號人物，所以作品上若蓋有賈似道的印章，一般都認為是書畫精品中的精品，東西不好，賈似道

是看不上眼，不會收的。

黃庭堅的作品，在人生的不同階段都顯現出不同的調性樣貌，雖然他的作品多半無法確知寫

成的時間，但還是可略分為早中晚期。〈苦筍帖〉從字體看來應屬早期作品，一般寫書法都從臨摹起

步，當時他便是以王羲之、歐陽詢、褚遂良等前代大師為主要臨摹對象，〈苦筍帖〉呈現較嚴謹的

風格完全可理解；後來在楷書之外，黃庭堅也寫行書、草書，風格開始逐漸轉變，行草作品〈花氣

薰人帖〉則屬較成熟時期的作品，以「氣韻」獲得世人的稱許。

除了〈寒山子龐居士詩帖〉，台北故宮還有另外一件黃庭堅的大字行書作品〈松風閣詩帖〉，一般

認為大字行書是黃庭堅最好的字，寫大字有時會太奔放，但黃庭堅這兩件作品卻顯得舒緩，他的大字

不會流於太狂放，會有「收」的部分。其中，〈松風閣詩帖〉在書法史上的地位很高，常被以「精謹」來形

容，因為雖是大字，但一筆一劃都嚴守書法的本分，嚴整規矩，但又不似〈苦筍帖〉那麼放不開，而

是舒緩的筆劃在紙面上呈現，是行書大字的典範之一，若要練黃庭堅的大字行書，一般都會以〈松

風閣詩帖〉為代表。至於〈寒山子龐居士詩帖〉則是晚期作品，有一派認為表現比〈松風閣詩帖〉更

上一層樓，因為筆劃更舒緩「自然」，更放得很開，並且已經走出了黃庭堅自己的風格，被認為是

「新創」書風。

黃庭堅的字為何被稱為是很好的書法字體？黃庭堅自稱，他被貶官四川途經長江水陸時，「舟

中觀長年盪槳，群丁撥棹」，黃庭堅搭船要到被貶官之處上任，搭船時間長了，百無聊賴的邊觀察

船夫划著槳，影響船身擺動的動作，居然悟出了書法的道理，成就大字行書的樣貌。寫大字行書

時，字體的筆劃拉得特別長，就像划船的槳，伸出船身在水中滑動的狀況一般。但這「舟中觀長年

盪槳，群丁撥棹」，怎麼似乎有些眼熟，唐代張旭「觀公主擔夫爭道、公孫大娘舞劍器」，張旭於

是悟到寫狂草的道理，成就了一代狂草大師。這……，黃庭堅是捏準了張旭告不了他抄（沿）襲

（用）這個故事吧。

另外，黃庭堅所抄寫的〈寒山子龐居士詩帖〉，也和原詩內容略有不同，原詩「癡屬根本

業，無明煩惱阬」，被黃庭堅改為「癡屬根本業，愛為（煩惱）阬」。你喜歡原詩？還是黃庭堅改過

的句子？在 Google 大神搜尋排行，目前由黃庭堅領先。

更改原作的內容，早在黃庭堅之前，就已有個著名的前例，唐代詩僧賈島〈題李凝幽居〉中的

「鳥宿池邊樹，僧敲月下門」，他為了後句中的「敲」字，是否該用「推」字替代，反覆思量，還撞上

了當時府尹大人韓愈的儀仗隊……，你選擇「推」，還是「敲」呢？黃庭堅主張「點鐵成金」說：「取

古人之陳言入於翰墨，如靈丹一粒，點鐵成金也。」黃庭堅好刪改古人名句，是一種習慣，改〈寒山

子龐居士詩〉並非特例，例如〈蘭亭〉「俯仰之間，已為陳跡」，也被黃庭堅改為「俯仰之間已陳

跡，暮窗歸去讀殘書。」後人將黃庭堅主張的「點鐵成金」，也稱為「奪胎換骨」。

不減蘭亭，直逼祭姪的〈松風閣詩帖〉

台北故宮山腳下，有一座仿中國園林的至善園，園內有一名為「松風閣」的亭子，移步至亭內，可見一塊複製黃庭堅〈松風閣詩帖〉的石碑；松風閣前的小池塘裡養了大白鵝，這是來自於「羲之觀鵝圖」的故事。據說王羲之看到鵝的脖子扭來扭去的，悟到了寫書法的道理，之前提過，書法的地位向來比繪畫來得高，從這至善園便可看出，亭子來自於書法的〈松風閣詩帖〉，池塘來自於王羲之的的典故，書法在中國藝術史的地位可見一斑，黃庭堅的地位亦可見一斑。

〈松風閣詩帖〉是黃庭堅自己做的七言詩，根據詩卷的說法，「松風閣」原本沒有名字，是由黃庭堅為其命名：「依山築閣見平川。夜闌箕斗插屋椽。我來名之意適然。」詩卷又提到：「東坡道人已沈泉。」可見得這詩應是寫成於蘇軾死亡（西元一一〇一年）後不久，當時五十七歲左右的黃庭堅正在宦海沉浮當中，整個國家也正經歷一場大變革，此時哲宗過世，徽宗即位，元符元年一〇九八年啟用黃庭堅為「鄂州監稅」（湖北），再兼「寧國軍判官北」，升任「舒州知州」（安徽），之後又立刻被下詔，升調回首都汴京為京官「員外郎」，但黃庭堅拒絕回汴京，請求改任郡官，或許他知道在當時紊亂的局勢下，當地方官比捲進崩壞的中央好些吧？最後以「太平州知州」（安徽）任用，短時間內黃庭堅看似一路高升，但旋即黨爭再起，才當了九天知州的黃庭堅又被罷免，改派去當廟公，主管「玉龍觀」。就在這樣的背景下，官途既然乖舛，黃庭堅於是和好友

遊山玩水，拜訪名勝古蹟，完成了晚年風格的代表作〈松風閣詩帖〉。黃庭堅是虔誠的佛教徒，一生遊蹤也多半和各地寺院有關，這天黃庭堅到了西山靈泉寺（湖北鄂州），夜宿精舍，聽了一夜松濤後，有感而發寫了〈松風詩〉，表達對現實羈絆的無可奈何，與懷念蘇東坡的心境。

〈松風閣詩帖〉本文的後面接了一長串題跋，從題跋中得知此作亦曾被賈似道收藏，因為和〈寒山子龐居士詩帖〉一樣，上面蓋了「悅生」、「台州抵當庫記」印。但在卷首則赫見另一顆紅通通的「皇姊圖書」印，這是元世祖忽必烈的曾孫女祥哥剌吉的收藏印。至大四年（西元一三一一年），祥哥剌吉的弟弟元仁宗即位，進號「皇姊大長公主」，她喜好藝文活動，收藏許多歷代名作，〈松風閣詩卷〉就是其一。元英宗至治三年（西元一三二三年）三月甲寅日，大長公主舉辦了一場「文人雅集」，邀集了文臣學士，在大都城南的天慶寺飲宴，會中由祕書監丞李師魯引導，漢人、蒙人、色目人……一同觀賞品題祥哥剌吉所收藏的書畫，事後袁桷還撰文記載此事，並且追記了曾經奉題的書畫名目，〈松風閣詩帖〉就在品題之列；另外在卷尾則可看到當時李泂等人的心得感想之跋文十四則。

〈松風閣詩帖〉亦被明代的大收藏家項元汴蓋了「天籟閣」在內的一堆印章，這真是在美人臉上刺了許多字啊！項元汴傾畢生之力所經營的天籟閣珍藏，死後還不到六十年，就在清軍攻進嘉興時（西元一六四五年）被千夫長汪六水掠奪一空，從此散失各地，之後輾轉為清初收藏家梁清標、安岐等收藏，〈松風閣詩帖〉因此成為梁清標的藏品，最後捐給清代皇室，歸入清室內府，可見〈松風閣詩帖〉，一直都是相當受重視的好作品，所以多由歷代主要的藏家所收藏。

〈松風閣詩帖〉被譽為「不減蘭亭，直逼祭姪。」，可見黃庭堅的大字行書歷史評價之高。讓我們回顧一下，王羲之的〈蘭亭集序〉被稱為天下第一行書，顏真卿的〈祭姪文稿〉乃天下第二行書，「直

逼祭姪」足見歷代書法家都認定這作品好極了，但到底好在哪？一般認為是在於書體的創新。之前提過，王羲之蘭亭系統的行書，從唐代開始就被認定是寫行書的範本，然而，「你寫蘭亭，我寫蘭亭，家家戶戶都寫蘭亭，大家都是蘭亭」，缺乏樂趣之餘，書法家開始試圖尋找自己的風格，因此當時的書法家都以「以古人筆法，創自家面目」作為好書法追求的目標。論及北宋蘇黃米蔡四大家，「自家面目」蘇軾是有的，但「古人筆法」則弱了些；蔡襄則是「古人筆法」太多，欠缺了「自家面目」；米芾的書法多變，方能與黃庭堅並列達成「以古人筆法，創自家面目。」的書法家代表。

〈松風閣詩帖〉習慣把筆劃拉長，長波大撇，提頓起伏，一波三折，使長筆劃顯得更有力道，像是「船夫搖槳」。行書屬於日常字體，寫的時候通常比較隨意，易顯得有些不那麼凝重，但黃庭堅為了求大字行書的力道，起筆轉筆收筆都是以楷書的筆法，中鋒直下，下筆沈穩變化含蓄，意韻十足，在寫到「東坡道人已沉泉」時，筆力特別凝重，結字也更加傾側，傳達出感傷好友逝去的激動情緒，被認為是「尚意書風」的典型。

國寶〈花氣薰人帖〉，這是用雞毛筆寫的嗎？

黃庭堅的七言詩〈花氣薰人帖〉是我所戲稱的「紅標米酒」，因為台北故宮最好的書法作品就是〈花氣薰人帖〉，它是國寶等級使用的是粉紅色標籤。我個人認為，台北故宮的收藏品，若是屬極品中的極品，前幾年台北故宮還曾拿〈花氣薰人帖〉來拍形象廣告，可見即便台北故宮有滿手的珍藏，但哪幾件才是指標性的心頭好？〈花氣薰人帖〉正是其一。

〈花氣薰人帖〉不管是在台北故宮、在藝術史的評價，或是藝術家的定位來講，都是一等一、最好的東西。〈花氣薰人帖〉尺寸並不大（縱三十點七公分，橫四十三點二公分），若拿〈寒山子龐居士詩帖〉（縱二十九點一公分，橫二百一十三點八公分）來比較，便可很清楚相對的比例。〈花氣薰人帖〉現在被裱成冊頁的形式，詩帖的內容原本是黃庭堅寫給朋友的一封信，後來被拆解、剪下來，獨立裝裱成現今看到的冊頁。

花氣薰人欲破禪，心情其實過中年。春來詩思何所似，八節灘頭上水船。

——黃庭堅，〈花氣薰人帖〉

此帖以草書寫成，但也不完全算是草書，更準確的說法應該算是行草系統。之前提過，北宋這些書法家擅長結合行書和草書，這種字體可稱之為「行草書」，較傾向於日常使用，例如記些心情雜感或寫日記等等。

〈花氣薰人帖〉的重要性在甚麼地方呢？有一個關於〈花氣薰人帖〉來源的故事是這樣說的，黃庭堅有個畫家好朋友叫王詵，台北故宮、北京故宮，都藏有相傳是王詵的畫作，他的作品風格是比較趨近於李成、郭熙系統的繪畫，屬於北方山水風格。

王詵很特殊，他不是一般的畫家，而是北宋開國功臣的後代，家族歷代為官，但傳到王詵這代，官已經越做越小了，但王詵還是不用考試，就當了宣州觀察使後來還娶了北宋英宗趙曙的女兒（蜀國長公主），成了駙馬爺，後來繼續升官，做到了駙馬都尉。但娶公主很厲害嗎？其實無論

是娶公主或是嫁王子，從來未必是一件太快樂的事，因為皇帝通常有許多個女兒，所以皇帝是你的老丈人不太罕見，真的還好而已；為了攏絡官員，皇帝經常都會把公主下嫁給官員們，藉以強化他們對皇室的向心力。

王詵雖是權貴之後，但據史書記載，他「十年不遊權貴門」，這句話很有趣，指的是即便王詵自己是權貴之後，但他卻看不起這些權貴，所以長達有十年的時間，他寧可跟藝文界的文青們密切往來，也不肯去權貴之家攀親帶故串門子。王詵跟蘇軾、黃庭堅、米芾，都是往來密切的好朋友，後來因為烏台詩案，蘇軾和他的朋友們通通被貶官，王詵自然也被連累，被貶為一個地方小官──昭化軍節度行軍司馬，就是從主官變成副官的意思；但王詵原本便將功名利祿看得很淡薄，貶官後更變本加厲認為，娶了公主又怎樣呢？

其實王詵運氣很好，蜀國長公主據說相當溫柔賢淑，並不是有公主病的那種公主，但王詵卻偏偏喜歡旁邊的小妾，而且據說小妾還時常當著王詵的面頂撞公主，王詵非但沒有斥責還袒護這個小妾，讓公主很生氣。甚至後來公主生病了，小妾和王詵居然就在病榻前肆意尋歡作樂，導致公主更加鬱鬱寡歡，之後就病死了。

宋神宗相當疼愛這位妹妹，得知妹妹去世後，罷朝五天。公主的奶媽向神宗告發了王詵，舉報他為人放蕩、行為不檢，皇帝大怒，並且把王詵的八個小妾，都改嫁到平常人家去，王詵本人則被貶到更遠的均州，後來又再貶到潁州，這與黃庭堅的為官遭遇一樣，一路向南貶謫，官越做越小。但王詵仍不以為意，不管世人的眼光，還是「快樂做自己」，這就是王詵。在王詵當官的生涯中，講好聽是「不遊權貴」，但究其實，這傢伙真的是一個文青，也因為如

此，他跟文人的關係很密切的。

〈花氣薰人帖〉的誕生與王詵有密切相關，據說王詵跟黃庭堅求詩、求字但黃庭堅或許是忙，也或許是懶，一忙起來便忘了這事。過了好一陣子，王詵居然派人送花給黃庭堅，黃庭堅一頭霧水，猛然想起王詵之前跟他要詩、要字，所以這是不好意思直接提醒，才派人送花暗示來著呀，後來黃庭堅只好寫信跟朋友抱怨王詵：

黃庭堅寄揚州友人王鞏二詩，前首提及：「王晉卿（詵）數送詩來索和，老嬾不喜作，此曹狡猾，又頻送花來促詩，戲答。」

說王詵啊「此曹狡猾」，居然差人送花來提醒我還欠他東西。討詩文討到都來送花這招了，黃庭堅只好寫了〈花氣薰人帖〉。「花氣薰人」四字，便是王詵送花來跟黃庭堅催逼這首詩的情況，內容其實很簡單，四句而已：

花氣薰人欲破禪，心情其實過中年。春來詩思何所似，八節灘頭上水船。

黃庭堅是佛教徒，禪修是他的日常，但「花氣薰人」打破了黃庭堅內心的平靜，且「花氣薰人」也點出了此刻正是春暖花開的時節，黃庭堅不自覺悠然悵惘「心情其實過中年」，黃庭堅想表達的是，我之所以還沒寫詩給你，唉！是因為即便我年紀沒有很大，但心情已經過中年了，日常該做的入定入禪功課，都被你送來的花害得我「欲破禪」呀！

我又不能把花給扔了，但其實我不是不想理你，只是想好好過我的人生，你就別來煩我行

嗎，你問我為什麼沒有寫詩給你，「春來詩思何所似」開春以來，一直都還沒寫什麼靈感啊。最後

一句「八節灘頭上水船」黃河支流的八節灘，是伊河一個險灘，水流湍急，水裡還有許多亂石堆

積，夏天水勢盛大，冬春時節基本上水流是很小的，但不管水流大或小，此處都甚難行船，「八節

灘」指水流分八段，「上水船」的「上」是逆水行舟，相當艱難的，黃庭堅是藉著行船八節灘，來解

釋他今年開春以來，感覺還不夠好，靈感還不到位，所以還沒法子給王詵寫詩字。

這首詩的字面意思是：王詵來求詩求字，黃庭堅賴皮遲遲沒給，這會兒被對方委婉送花來催

稿，黃庭堅沒好氣的回了信，還反過來嘲弄王詵，說你幹嗎弄個花來亂我的清修，我就是開春以來

還沒靈感給你寫字。但若能理解這首詩的背景，裡層所要表達的意思才最是深刻：黃庭堅其實在說

的是自己啊。讓我們來回顧黃庭堅的人生，一輩子一直被貶官，一輩子一直在掙扎，「花氣薰人欲破

禪」他只能在禪宗裡尋求內心平靜，對比暖暖春陽，黃庭堅反思檢視自己的人生，雖然此刻實際年

齡還不老，但在盡了人間的悲歡離合、看遍了生命中的百態、看穿了人性中的險惡，已經感覺到

「心情其實過中年」的涼意了。「春來詩思何所似」，作詩要感覺，要有情境的配合，感覺有了情境對

了才能寫詩，「八節灘頭上水船」，但對黃庭堅而言這是很艱難的，你看他人生的起伏，到底這是一個

什麼樣的世界？身為一個讀書人，一輩子拚讀書考科舉，好不容易終於金榜題名，原本該是人生勝

利組，但卻面臨一連串的險惡鬥爭，沒有理由，只是因為討厭你；沒有理由，只是因為你跟我不同

派別；沒有理由，我也是想要搞你；你若曾經歷人生的這些悲歡離合，若曾經歷這些狗皮倒灶的鳥

事，自然便能理解黃庭堅在說一個什麼樣的故事，這就是這首詩的深層意涵了。

再就書法字體來看，黃庭堅的這件作品被認為是極品，「花氣薰人欲破禪」一開始毛筆上的

墨比較飽和此二，寫「花氣」兩字時，相對還比較收斂一點，到了「薰」和「人」時，開始放得比較開了，到了「欲破禪」又相對平穩些。

第二行「心情其實過中年」，可以感覺黃庭堅下筆越來越快，越來越快，「過」到「中」，這中間直豎一筆直下，從上而下拉到底，可以感覺到雖然運筆速度很快，但一般人只要運筆速度一快，筆尖就會開始感覺有點散亂散漫，甚至會有點隨便，但黃庭堅這筆下來，一樣中鋒直下，呈現一波三折的效果，雖然細但卻不瘦弱，這是這個字好的地方。

「春來詩思何所似，八節灘頭上水船。」此時他寫字的速度又更快了，寫到「八節」時，你彷彿可以感覺到水花四濺，但到了「上水船」則是不暢快的，因為滔滔大浪，加上水中又多亂石，要逆水行舟，相當的艱難，一不留神船就撞翻了，這可是會粉身碎骨的，就因為艱難，所以「八節灘頭上水船」的時候，可以看到他的筆觸開始變得慢而謹慎，開始慢慢慢慢地用力，但即便慢「上水船」可是筆力萬鈞的在紙面上劃過，從字的內容，到筆劃的感覺，完全融合為一體！

我常常說，寫遺書和寫情書是不一樣的。好的書法必須體現出本身應有的調性跟感覺，就書法結構來看，〈花氣薰人帖〉便是標準的有情感、有力量的作品。

最後再看字體本身，有人說〈花氣薰人帖〉是標準的一筆書，從第一筆的「花」寫到「水船」，你會感覺到筆尖似乎已經沒有墨了。一開始的「花氣薰人」，筆墨非常的飽滿、暢快，到最後的「上水船」，雖然看似強弩之末，但細看卻又筆力萬鈞的，從「花氣薰人」時的飽滿，到「心情其實過中年」時，墨稍微少了一些，「春來詩思何所似」可以感覺到筆尖墨汁的量明顯又更少，因此開始出現飛白的痕跡，到了「八節灘頭上水船」時，墨已勉

強到幾乎沒有了。有人議論，以這個字看來，最後的「船」字寫完後，黃庭堅即便是想再寫一

個字，也萬萬不可能了，因為墨已完全耗盡，但你一定要仔細欣賞、用心感受「上水船」這三個

字，黃庭堅竟能做到筆斷意連的境界。

是不是真的就是一筆書？果然黃庭堅精算後，僅沾了一次墨，就寫完這二十八個字？事實

上關於這種說法還是有一些小爭議存在，但相當確定的是，從第二行「心情其實過中年」的「心

情」開始，黃庭堅的毛筆肯定就沒再沾過墨了，也就是說從「心」到「船」，是一筆寫完的，可以

從中感受非常高深的控筆功力。品賞〈花氣薰人帖〉的一筆一畫，從翰墨間彷彿看到了黃庭堅是多

麼了解他的那支毛筆上還有多少墨，可以讓他繼續寫字，這就是為什麼黃庭堅在蘇黃米蔡四大家

中，被認為是功力既好、意氣又好的書法家，他的基本功非常的扎實。

從這件作品可以很清楚地看出，黃庭堅在寫筆劃較少的字時，速度比較慢，寫到筆劃多的

字，速度則相對顯快。一般來講，筆劃少的字，書法表現上會弱一些，所以他慢慢寫，筆力萬

鈞，讓毛筆的力量顯得力透紙背；而筆劃多的字，直觀看來會比較厚重，所以黃庭堅採用比較輕

快的筆觸，讓字體不會顯得那麼厚重，於是筆劃少的字不會弱，筆劃多的字則不顯得太強，這是

一個書法家厲害的地方，在字體的大與小、筆劃的多和寡之間，取得了一個平衡點，這也是〈花

氣薰人帖〉值得欣賞的很大特色。

在讀〈花氣薰人帖〉時，要從黃庭堅跟王詵的故事開始，從詩表面的意思，看到詩深層的意

涵，從聆聽黃庭堅敘述自己人生的境遇，再繼而欣賞書法本身，看黃庭堅如何利用字本身書法的筆

劃，來跟文字配合，再來欣賞一個書法家，如何控制他的筆墨，來達到這個書法作品的效果。〈花

氣薰人帖〉一直被認為是精品之作，是書法史上很少有人能超越的意境和感覺。

還有另一派看法認為黃庭堅寫〈花氣薰人帖〉時，感覺起來字有點「側」。什麼叫做側？就是毛筆劃過紙面時，筆尖似乎有點不大受控，但這並不是書法家沒控制好，而是這個毛筆似乎有一個自己的偏側角度存在，「花氣」這兩字便有這種感覺，還有第三行的「年」字也是，你可以感覺到筆尖似乎有滑動的效果出現，為什麼會這樣呢？

宋代時最好的毛筆，是用兔子毛做的紫毫筆，但紫毫筆相當名貴，北宋文人莊綽，寫的筆記《雞肋編》內便提到，當時要買到紫毫筆是相當困難的，所以必須找一些替代的工具，「雞毛筆」便是其中的一種。但廉價的雞毛筆並不好用，沾水量也不好，你可以想像拿這種筆寫字，軟軟的雞毛筆尖會在紙面上亂滑，相當難以控制。有一派看法認為，黃庭堅從二十三歲之後就一直被貶官，而且一直在人口少、物資貧乏的南方當官，可能在這種狀況下，黃庭堅無法取得好筆，只能用廉價的替代品，因為筆尖比較不好控制，所以當他寫「花、氣」這些字時，你會感覺到書法家和筆尖互相對抗的過程，感覺那個字好像有點側、有點傾，有點斜，這就是一個好的書法家，在遇到不好的工具時，會想盡辦法駕馭它的過程，而這樣子傾側的感覺其實也挺有趣的，這是黃庭堅〈花氣薰人帖〉的另外一大特色。

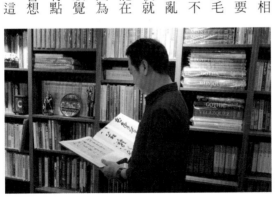

邱老師欣賞黃庭堅〈花氣薰人帖〉。

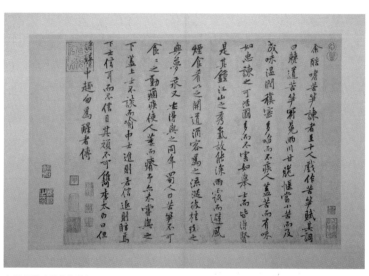

宋黃庭堅〈書苦筍賦〉。

文赤壁？武赤壁？傻傻分不清楚

——蘇軾〈黃州寒食詩帖〉、〈前赤壁賦〉

在華人的世界裡，唐宋八大家之一的蘇軾（號東坡居士），早已經成為不朽的傳奇；各式小故事和蘇東坡的詩文集，漸漸構築出了蘇東坡的多種樣貌：有文學大家蘇東坡、有書法家蘇東坡、有滑稽的蘇東坡，還有一肚皮不合時宜的蘇東坡。在「宋四大家」蘇黃米蔡中，蘇東坡排名第一，除了和黃庭堅亦師亦友外，台北故宮還有一件見證米芾與蘇東坡堅定友情的〈紫金研帖〉。

東坡不壞，米芾不愛？

明知米芾有潔癖，但這日玩世不恭的蘇東坡又起了作弄之心，先是在畫舫（即遊船，當時在江南很普遍，多做為遊幸、娛樂之用，船上除了吃吃喝喝，也安排有歌舞或戲劇表演，不免也會有船妓陪侍）灌醉米芾，讓米芾醉到無法下船，只好在畫舫上過夜，蘇東坡再刻意找來妓女陪伴，隔天米芾酒醒大驚失色，妓女啊，「半點朱唇萬人嚐」，怎能和有潔癖的米芾共度一宿呢！

另一個故事，摯愛硯台的石痴米芾，這天又收了個好硯台，也不管三更半夜了，興高采烈帶著硯台「叮咚叮咚」，登門入室拉著睡眼惺忪的蘇東坡一起賞硯。雖然好朋友分享好東西是好事，但此刻蘇東坡心裡直犯嘀咕，「搞甚麼鬼啊，大半夜叫我起床看硯台！」突然靈機一動，覷著

眼打量：「嗯⋯⋯這個硯台啊，不錯！」

米芾超開心：「對對對，當然不錯！」

蘇東坡繼續讚：「這硯台看起來感覺起來都不錯，石頭也不錯，樣樣美樣樣好。」

米芾頻頻如搗蒜：「當然美，當然好的不得了！」

「但是！」蘇東坡清了清嗓，話鋒一轉「得要試試這硯台發不發墨。」

蘇東坡這提議，基本上是用硯的基本常識：石頭材質好，雕工好，上面的題跋也好，但若居然不能發墨，縱使其他條件再好也沒用了！

米芾撫掌大樂：「試墨啊，當然當然，我去廚房打個水來試墨！」

蘇東坡嘻嘻笑：「不用不用，太麻煩了！」猝不及防地「呸！」了一口濃痰在硯台上，米芾目瞪口呆看著蘇東坡開適地的把那口痰唾，磨啊磨啊推勻在硯台上，還悠悠讚嘆⋯「感覺起來這塊硯台很發墨噢。」

米芾的臉色，從白轉青轉赤轉灰轉黑又轉白，恨得牙癢癢，但又什麼都不好說，看著那團被推得也太勻的「濃痰之墨」，哪敢拿回硯台啊！楞了半天才終於從齒縫勉強擠出一句「硯台送你啦！」悲憤的潔癖米芾於是空手回家了。

米芾拜石，痴到了極點，也可愛到了極點

某日，石痴米芾在路邊看到一塊石頭「哇！紋理真是可愛⋯⋯」，米芾覺得這塊石頭太美好

了，馬上讓隨身小侍童回家拿來朝服，在路邊穿戴整齊，就地恭敬地拜起那塊石頭來，邊拜還邊喃喃：「石兄啊石兄……」，被傳為笑談。

宋代何薳所著的筆記小說《春渚紀聞》中，記載了一則相當有名的米芾愛硯的故事：

一日上與蔡京論書艮岳，復召芾至，令書一大屏。顧左右宣取筆研，而上指御案間端研，使就用之。芾書成，即捧研跪請曰：此研經賜臣芾濡染，不堪復以進御，取進止。上大笑，因以賜之。芾蹈舞以謝，即抱負趨出，餘墨霑漬袍袖，而喜見顏色。

這段宋代就有的記載，講的是：書法「宋四大家」之一的奸臣蔡京，某一天和大書法家老闆宋徽宗討論書法，突然想到高手米芾，立馬詔他進宮來在大屏風上題字。米芾左顧右盼，拿了放在一旁的筆，徽宗指著桌上硯台跟他說「你拿去用吧」，一寫完字，米芾捧著硯台「噗通」一聲跪在皇帝面前，稟報「這硯台讓臣用過了，皇上繼續使用的話，不合適啊」，徽宗哈哈大笑，知道是石痴米芾想要這硯台的一個說法，當下便賞給了米芾。米芾手舞足蹈，高興的不得了，深怕皇帝反悔，匆匆忙忙抱著硯台出宮，此時硯台上還留有殘墨，沾得潔癖米芾袍袖、朝服整片黑，但喜孜孜地米芾一點兒也不在意。

雖然我們無法從史料中確認，徽宗賜的這塊硯是否就是大名鼎鼎的「紫金研」，但米芾愛硯的那副癲樣，已躍然紙上。

〈紫金研帖〉是台北故宮的藏品，但原名不叫〈紫金研帖〉，而是〈書識語（二）〉。〈書識語

（二）是米芾的個人生活手記，被後人裝裱成冊，其中第二卷便是〈紫金研帖〉，「紫金」二字，指硯台顏色偏赤紫色，表層還泛出金色的反光，「紫金研」因此獲名。而〈紫金研帖〉，則是米芾把蘇軾借走這硯台的故事，記錄在個人手記中。

北宋哲宗紹聖四年（西元一○九七年）蘇軾被貶謫到廣東海南島，那時的海南島遠得要命又荒煙瘴癘，可不是如今「不到海南，不知道身體不好」的觀光勝地。直到二○一年才又奉調北返，途中經過真州（現江蘇儀徵），順道拜訪正在當地任縣令的好友米芾，米芾開心的招待蘇軾在官舍住下，還拿出心愛的新收藏──謝安〈八月五日帖〉請蘇軾題跋，蘇軾借了米芾珍愛的紫金研（硯）來寫字，但離開時不僅並未歸還，據說蘇軾還交待兒子要將此硯一起陪葬。愛硯成癡的米芾怎可能甘心，數度向蘇東坡追討，雖然後來終於追回來了，但心裡還是不太高興，於是將這段往事寫下來，便成就了大名鼎鼎，帶點草書味道的行書字體〈紫金研帖〉：

> 蘇子瞻攜吾紫金研去，囑其子入棺，吾今得之，不以斂。傳世之物，豈可與清淨圓明本來妙覺真常之性同去住哉。

米芾表面上的意思是，蘇子瞻（蘇軾）把紫金研給借走了，多次追討未果，居然還吩咐他兒子，等他去世後要把紫金研一起陪葬。米芾篤信禪宗，〈紫金研帖〉的結論於是也帶有禪意……紫金研這等「傳世之物」（俗物），是沒資格與已經完成涅槃、修成正果的蘇軾葬在一起的！

我們想想，米芾可以穿著朝服，在路邊畢恭畢敬拜了半天石頭，還尊稱它大哥，所以這回

「紫金研」事件，米芾真正的意思是：我好不容易得到這硯台，這塊硯台是有靈性的，是要流傳給後世子孫的珍品，我絕不會跟蘇東坡一樣，拿硯台來陪葬。米芾雖愛蘇軾，但更愛石頭，因此更無法割捨「紫金研」呀！

西元二〇一年，蘇軾與兒子戲言說要拿「紫金研」陪葬，同年蘇軾就病逝常州，距北宋亡國只剩二十五年。

❖　　❖　　❖

再回頭看看這塊被蘇軾借走的「紫金研」，米芾在《寶晉英光集》是怎麼形容它的：

軍紫金硯石，力疾書數日也，吾不來斯不復用此石矣。

吾老年方得琅琊紫金石，與余家所收右軍硯無異，人間第一品也。端、歙皆出其下。新得右

米芾說，我在年紀很大（當時，五十歲以上即稱老年）的時候，好不容易得到一塊產地為琅琊的紫金硯石，和我過去的硯台一比，真是「人間第一品也」，即使是端硯或歙硯也比不上如此極品的一方硯台，一定不是一般人配得上使用的，這紫金研從前的主人有可能是王羲之吧⋯⋯

月之從星時，則風雨汪洋，文青味滿滿的從星硯

從前的文房四寶「筆墨紙硯」中，唯獨硯台是非消耗品，所以古代的文青世界相當重視硯台，有一方據稱是蘇東坡自用的「從星硯」，現藏於台北故宮，說明牌上寫著：（傳）北宋蘇軾端石從星硯。故宮的收藏品種類及品項很多，除了三個月輪展一次外，現存的文物大多經過專家一再鑑定，雖然過去被認為是蘇東坡使用過的硯台，但再次鑑定後發現了一些問題點，所以故宮在硯台的標籤前用了「傳」這個字。但這硯實在極好，一般而言我們就認定它是了。

從星硯不大，厚五點六公分，長十五點九公分，寬九公分，大約剛好可「一手掌握」，這是宋代一般文人雅士，日常用硯的標準尺寸，古代的文青們常需要隨身攜帶硯台用來寫字，體積太大自然不便帶出門；同理，太重也不行。這方從星硯的重量才一千一百八十克，即便硯台的厚度有五點六公分，但為了減輕重量，在製作時就把背面挖空了，所以實際的重量會看起來輕上許多。

這顆硯台的材質，是屬端溪老坑的端硯，老坑石頭的特徵是上面會有一些眼睛，那是石頭本身的結晶，但是在製作的時候，硯工僅會留下一顆眼睛在硯台正面的墨池裡，而將大部分的眼睛都留在硯台背面。之所以這樣做，是因為有眼的部分，雖可增加硯台本身的可觀性，讓它更漂亮，但由於結晶的成分比較平滑，若在硯面留下太多眼睛，可能會因太光滑而不好磨墨，所以硯工都會把眼睛留在背面或是側邊。從星硯的硯側，有蘇東坡自己寫的硯銘：

月之從星時，則風雨汪洋。翰墨將此，是似黑雲浮空，漫不見天，風起雲移，星月凜然。

從星硯，便是由硯銘的第一句「月之從星時」而得名。「月之從星時」硯池上留下的那顆眼睛凸起如月，硯背有著高高低低六十多根石柱，柱頂的石眼看似眾星撒落；「則風雨汪洋」硯池乘了水開始磨墨，就像在硯面上掀起汪洋風雨，「翰墨將此」要開始寫字磨墨了；「是似黑雲浮空」原本清澈的水磨成墨汁變黑了，在硯面上正如「黑雲浮空」一般；「漫不見天」月亮不見了，星星也不見了（還記得那顆留在硯池裡的眼睛嗎？剛加水時清澈見底，還看得到眼睛，但一磨墨之後，眼睛被墨遮住就看不見了），蘇軾繼續往下寫「風起雲移」，拿著毛筆在硯台上沾墨這個動作猶如風起雲湧；「星月凜然」硯面上剛剛磨的墨都被用掉了，所以原本隱藏在墨汁下被掩蓋住的那顆眼睛，又露出來了。

「從星硯」是材質相當好的端硯，刻工極其精巧，再加上有蘇軾的硯銘，非常巧妙的用文學性譬喻的手法，描述了磨墨、寫字的狀態過程，這使得從星硯也變得更文青了。

貴者不肯吃，貧者不解煮──舌尖上的「東坡肉」

「烏台詩案」是歷史上著名的文字獄之一，而蘇東坡就是因為烏台詩案被貶到了黃州（湖北）。

北宋神宗元豐二年（西元一〇七九年）三月，新舊黨爭時期，舊黨的蘇軾被貶官，由徐州（江蘇）調任湖州（浙江），以示薄懲，僅算是小貶官。被調任的蘇軾，在收到派令詔書之後，按當時慣例得回覆收到詔令，將遵旨辦理。但蘇軾卻是這樣回的：「知其愚不適時，難以追陪新進，察其老不生事，或能牧養小民。」細品文意，的確透出一股憤青不滿的味道，因此被先前結怨的御史大夫挑

語病大作文章，狠狠地參了蘇軾一本，說他「愚弄朝廷，妄自尊大」、「訕謗朝廷，言偽而辯，行偽而堅」等，直指蘇東坡藉著表面自貶，實則暗罵朝廷不懂善用人才。宋神宗勃然大怒，認為他恃才而傲，將其鋃鐺入獄，在天牢關了幾個月。蘇東坡自覺必死，於是和長子蘇邁約定，若聽到被判死刑的消息，在送飯時就以「魚」為代號，但某天蘇邁到牢裡送飯，竟忘了父親的囑咐，送來了一道魚，這可把蘇東坡給嚇個半死。

幸好最後這事有了轉圜，經太皇太后出面，力勸皇帝「豈有因盛世而殺才士」，蘇軾最後被改被貶謫黃州，以「檢校尚書水部員外郎兼黃州團練副使」充任，此案便是鼎鼎大名的「烏台詩案」，同案被牽扯者多達二十九人。包含黃庭堅、司馬光、曾鞏……等人都被貶官，牽連甚廣。

蘇軾從汴京前往黃州，途經鳳翔時，沒想到原本是政敵的鳳翔地方官陳希亮之子陳季常卻在半路相迎，原來是因為同情蘇東坡的遭遇，也佩服蘇東坡的文采，於是原屬新舊不同黨的雙方，遂化解了恩仇，成為忘年之交，日後雙方互有書信往來，大名鼎鼎的「河東獅吼」，便是蘇東坡寫信嘲笑陳季常的小故事。

陳季常喜好佛理，一談起佛法就滔滔不絕，他的妻子柳氏是河東人，個性兇悍。蘇東坡某次去拜訪陳季常，人還沒進門就聽到一陣怒吼，接著是柺杖摔落的聲音，蘇東坡大驚，衝進去想看看怎麼回事，卻看到柳氏正插腰瞪眼責罵陳季常，而陳季常則立在一旁簌簌發抖，唯唯諾諾不敢回嘴，蘇東坡見狀，忍俊不禁題了一首詩送給陳季常：「龍丘先生亦可憐，談空說有夜不眠，忽聞河東獅子吼，拄杖落手心茫然。」

另外，蘇東坡也經常與陳季常互寄收藏，彼此切磋琢磨，蘇軾的〈致季常尺牘〉，講的便是當

時文人間書畫交換及鑑藏的故事。

一夜尋黃居寀龍不獲。方悟半月前是曹光州借去摹搨。更須一兩月方取得。恐王君疑是翻悔。且告子細說與。纔取得。即納去也。卻寄團茶一餅與之。旌其好事也。軾白。季常。廿三日。

—— 蘇軾〈致季常尺牘〉又名〈一夜帖〉，台北故宮

抵達黃州之後，蘇軾一家人被分配居住在館驛「臨皋亭」（館驛，是供來往官員暫住歇腳的地方），此時蘇軾一家人生活拮据，北宋的犯官沒有薪俸，只有基本的配給，幸好他先前在湖州任縣令時，攢有少數積蓄，北宋縣令月俸十五貫（二千五百錢），但宋神宗時期物價高漲，銅錢貶值，十五貫換算不到一兩白銀。傳說蘇軾每月將僅有的錢分為三十份，每天取一份使用。

友人看不下去，向黃州太守要求撥給蘇軾一塊廢棄軍營附近的官田，讓他自己耕種，蘇軾一家人因而免於飢餓。蘇軾在當地農戶的協助下，臨時用一些木板，在這裡自己蓋了一間簡陋的屋子，因為落成時間在冬季的大雪中，所以自稱為「雪堂」，而雪堂的位置剛好又位於東坡，所以又稱「東坡雪堂」，自此蘇軾也自稱東坡居士。

雖然生活困窘，但「黃州團練副使」是個閒差散官，加上蘇軾是個有案在身的犯官，因此被要求「不許簽署公事」，還被當地的地方官就近看管，有點被軟禁的意思。但也正因為不管事，雖沒錢卻有大把時間，在黃州時期的蘇軾完成了許多重要作品，如〈前後赤壁賦〉、〈念奴嬌·赤壁懷古〉、〈黃州寒食詩帖〉等。著名的東坡肉也因此而誕生，他還寫了一首打油詩〈豬肉頌〉：「淨洗

鐺，少著水，柴頭罨煙焰不起。待他自熟莫催他，火候足時他自美。黃州好豬肉，價賤如泥土。貴者不肯吃，貧者不解煮。早晨起來打兩碗，飽得自家君莫管。」

天下第三行書——僅次於蘭亭、祭姪的〈黃州寒食詩帖〉

在凄冷蕭瑟的寒食節，被貶黃州第三年的蘇軾寫下了〈黃州寒食詩帖〉，惆悵孤獨的心情躍然紙上：

自我來黃州，已過三寒食。年年欲惜春，春去不容惜。今年又苦雨，兩月秋蕭瑟。臥聞海棠花，泥汙燕支雪。闇中偷負去，夜半真有力。何殊病少年，病起鬚已白。

春江欲入戶，雨勢來不已。小屋如漁舟，濛濛水雲裡。空庖煮寒菜，破灶燒溼葦。那知是寒食，但見烏銜紙。君門深九重，墳墓在萬里。也擬哭塗窮，死灰吹不起。

——蘇軾，〈黃州寒食詩二首〉

蘇軾先寫了兩首〈黃州寒食詩〉，之後再將這兩詩抄寫成了行書帶點草書味道的〈黃州寒食詩帖〉，這種字體寫來美觀又快速，是當時文人的日常字體。與趙孟頫齊名的元代大書法家鮮于樞，譽〈黃州寒食詩帖〉為「天下第三行書」，僅次於之前提過的第一行書王羲之〈蘭亭集序〉、第二行書顏真卿〈祭姪文稿〉。

還記得「宋人尚意」吧？〈黃州寒食詩帖〉的好，在於通篇的字寫來「感覺很好」，字體形態隨著情緒起伏而靈動變化，完全能配合詩的內容。

這首詩意相當的不快樂，寒食是祭祖的節日，但蘇東坡是個犯官，被困在黃州，朝不保夕，窮愁潦倒，三年都無法回鄉掃墓，因此每逢節日倍感懷鄉、備感傷感，抄寫這帖時自然也就相當不快樂。「年年欲惜春，春去不容惜」年紀大了以後，更容易感惜年華似水；「今年又苦雨，兩月秋蕭瑟」常有雨的寒食節，今年又苦於連綿兩個月的濕冷陰雨，明明是春天，卻是滿滿的蕭瑟秋意；「臥聞海棠花，泥汙燕支雪。闇中偷負去。夜半真有力。何殊病少年，病起鬚已白。」蘇東坡對海棠情有獨鍾，藉花自喻，將苦雨比喻為政治迫害，深深嘆惋被苦雨摧折的海棠，以凋落的花瓣來比喻自己身心受創的悲慘命運。

一般認為，蘇軾抄寫第一首詩時，書體比較收斂，可能心情還沒放很開，因此筆劃比較含蓄，但到了第二首，悲從中來對紙長哭，「春江欲入戶，雨勢來不已。小屋如漁舟，濛濛水雲裡。」寫雨勢兇猛，江水暴漲，寫自己的簡陋破屋，像茫然無依的小船，在茫茫大霧中掙扎求生，空蕩蕩的廚房，想生個火熱熱剩菜，才發現引火的蘆葦都被水氣打溼了，當初才華洋溢的天才少年，如今竟落得「空庖煮寒菜」、「破灶燒溼葦」的困境，猛然想起今天是寒食節啊！「君門深九重，墳墓在萬里。」烏台詩案讓我被貶到偏遠的黃州，有冤無處訴，連續三年都困在離老家很遠的地方，無法回鄉掃墓祭祖，烏鴉尚能反哺盡孝道，我卻無法照顧家族、照顧長輩，這一切該是走到窮途末路了吧！從「破灶燒濕葦」開始，到「死灰吹不起」，悲憤澎拜的心緒呼之欲出，書體奔放不拘，是標準的蘇軾風格，是蘇軾書法的絕佳之作。

細看蘇軾的字，不如黃庭堅和米芾那般嚴謹，他寫字時一如他的脾性，隨心所欲的揮灑，筆劃結構本身不能說美，只能說有個性。蘇軾寫字常未遵循古代書法的習慣，但最後呈現的整體效果居然如此之好，因為他將每個單字的情境灌注到字體中。以〈黃州寒食詩帖〉為例，「春江欲入戶，雨勢來不已。」寫到此處時，蘇軾的心情是萎縮的，所以字寫來亦是萎縮的，「小屋如漁舟，濛濛水雲裡。」這個字體看來就顯得如此之委屈，足見詩人心中有多委屈啊，到了「破灶燒溼葦。那知是寒食。」內心卻開始激動起來，因為他突然想起自己竟然忘了今天是寒食節。大剌剌的蘇軾，在冬至後第一百零五天的寒食節，你能想像在黃州需要自己耕田，連飯都吃不飽的蘇軾，哪還能靜下心一天一天計算日子，算到第一百零五天的寒食節。肚子餓了想吃飯，生了火才想到「那知是寒食」。我們看「破灶」兩字，是不是特別放大，那是一種自責，是情緒上的波動，最後寫到「君門深九重，墳墓在萬里。」內心情緒卻又突然從高昂變成低盪，整個感覺是萎縮的，一般認為寫到「死灰吹不起」這句時，細看「死」這字，蘇軾自己真覺得便是末路，再也起不來了。

國寶級的神作就不能吐槽嗎？大師就不會寫錯別字？蘇軾抄寫自己的寒食詩還寫錯字呢！且看第一首，蘇軾原抄寫成「何殊少年子」，但原詩應該是「何殊病少年」，所以蘇軾點掉「子」，在「殊」的旁邊添加了「病」。再看第二首「小屋如魚舟」的第一個字，蘇軾誤寫成「兩」，然後再把它點掉。為何蘇軾不換張紙來重新寫？其實古人並不像現代這麼重視作品上出現錯別字，王羲之〈蘭亭集序〉也有塗改處，天下第二行書顏真卿〈祭姪文稿〉更是通篇塗改亂成一團，這天下第三行書〈黃州寒食詩帖〉，比起來才錯兩個字，真是太客氣了。

〈黃州寒食詩帖〉一向享有極高的地位，歷代輾轉流傳在各收藏家手中，後來進了清宮成為皇室

收藏。咸豐年間，英法聯軍焚毀圓明園，此帖流入了民間，在同治時期被廣東人馮氏收藏，但馮家竟

遭火災，書帖的下端因此留下了火燒焦的痕跡。西元一九二二年被日本收藏家菊池惺堂收購，流入日

本，之後再被內籐虎次郎收藏，內藤在書帖中題跋：「予於丁巳（西元一九一七年）冬嘗觀此卷於燕京

書畫展覽會。時為完顏樸孫所藏。震災以後。惺堂寄收予齋中半歲餘。昕夕把玩。益歎觀止。乃磨乾

隆御墨。用心太平室純狼毫作此跋。愧不能若東坡。此卷用雞毫弱翰而揮灑自在耳。虎又書。」內藤

的這段題跋重要之處在於，之前認為〈黃州寒食帖〉前幾個字顯得彆扭放不開，內藤幫著辯解說，是

因為黃州買不到好筆，蘇軾只能用廉價的雞毛筆替代，「此卷用雞毫弱翰而揮灑自在耳。」可見內藤

虎次郎對蘇軾的推崇。

後經日本大地震，此帖被搶救出來，又再度輾轉流傳，西元一九五九年由民初的黨政要員王

世杰，從日本藏家手中收購後贈予台北故宮，成為故宮的鎮館之寶。王世杰的題跋，詳述了此件

國寶最後流傳的經過：「東坡先生此帖。曾權咸豐八年。英法聯軍焚毀圓明園之厄。厥後。沉入日

本。後遇東京空前震火之劫。詳見卷後顏世清。內藤兩跋。二次世界戰爭期間。東京都區大半

為我盟邦空軍所毀。此帖依然無恙。戰事甫結。予囑友人蹤購得之。乃購回中土。並記于此。後

之人當必益加珍護也。民國紀元四十八年元旦王世杰識于臺北。」

杜牧錯，杜牧錯，杜牧錯完換蘇軾錯——兩個赤壁

蘇軾的〈前赤壁賦〉和〈黃州寒食帖〉都是台北故宮國寶級的藏品，也是常被提出來討論的蘇

軾名作。但蘇軾其實弄錯了，他筆下的赤壁，並不是當初三國時代赤壁大戰時，周瑜大敗曹操的那個赤壁。

其實湖北省有兩個赤壁——文赤壁和武赤壁，「武赤壁」才是正牌的戰場，一般認為是位處於湖北浦圻，就在湖北黃州（即蘇軾被貶之處，現今的湖北黃岡）附近；而「文赤壁」，則要從唐代詩人杜牧的〈赤壁〉詩說起：「東風不與周郎便，銅雀春深鎖二喬。」杜牧不同意一般人對於三國的看法，不是站在蜀國那邊，就是幫著吳國，是天氣（指的是《三國演義》中的諸葛亮「借東風」）幫了周瑜，周瑜是運氣好才打敗曹操，也是因為絕世美女小喬和大喬，才不致於淪落為曹操的俘虜。杜牧是在黃州城外的赤鼻磯寫〈赤壁〉詩，但當地人唸「赤鼻磯」時，因為口音的關係，杜牧誤聽成了「赤壁」，從此以訛傳訛，一代又一代的騷人墨客（蘇軾也是其中一位），都誤將赤鼻磯以為是三國赤壁大戰的那個赤壁。

浪濤盡，被偷走的「缺字赤壁」裡的題跋與印章

壬戌之秋，七月既望，蘇子與客泛舟遊於赤壁之下。清風徐來，水波不興。舉酒屬客，誦〈明月〉之詩，歌〈窈窕〉之章。少焉，月出於東山之上，徘徊於斗牛之間。白露橫江，水光接天。縱一葦之所如，凌萬頃之茫然。浩浩乎如馮虛御風，而不知其所止；飄飄乎如遺世獨立，羽化而登仙……

——蘇軾，〈前赤壁賦〉

〈前赤壁賦〉中描繪蘇軾與友人夜遊赤壁，月色清亮，清風徐來，遙想千古風流人物，曹操橫槊賦詩「月明星稀，烏鵲南飛」，想當初曹操攻克荊州，奪江陵，江上戰船萬里乘風，旌旗遮蔽天空，何等英雄蓋世，而今安在？無論勝敗皆被滔滔江水洗盡，人生如夢，不如共享江水明月的無窮樂趣吧。

蘇軾四十七歲謫居黃州遊赤壁時，觸景生情有感而發，借八百多年前曹操吳英雄之事，作了〈前赤壁賦〉以紓襟懷。由卷末蘇軾自己作的題跋「軾去歲作此賦」得知，蘇軾親筆寫下此作應是北宋神宗元豐六年（西元一〇八三年），為了好友傅堯俞而抄寫。

此作表達了蘇軾對人生的感懷，文學性與藝術性俱臻化境，卷首有此一破損，缺了三十六字。蘇軾還特別交代傅堯俞別給人家看到，在自跋中繼續說道：「未嘗輕出以示人，見者蓋一二人而已。欽之有使至，求近文，遂親書以寄。多難畏事，欽之愛我，必深藏之不出也，又有後赤壁賦。筆倦未能寫，當俟後信。軾白。」可見歷經了烏台詩案，蘇軾因文字而受難之後，是多麼地憂讒畏譏，有如驚弓之鳥。

至於卷首缺損的三十六字，已由明代的大書法家文徵明補書，並且文徵明在下筆時，還力求模仿蘇軾筆跡，若站遠點欣賞這件作品，補字和原字跡並不會顯得太突兀。

會認為是文徵明在補書之後有題跋：「右東坡先生親書赤壁賦，前缺三行。謹按蘇滄浪補自序之例，軾亦完之。夫滄浪之書，不下素師，而有極媿糠秕之謙。徵明於東坡無能為役，而亦點污其前，愧罪又當何如哉。嘉靖戊午（西元一五五八年）至日。後學文徵明題。時年八十又九。」

第二個證據是，補書的三十六字旁有一行小字，是由明代的項元汴加註：「右繫文待詔補

三十六字」，因為大收藏家項元汴說是文徵明，所以大家也就都認為是文徵明補上的。但項元汴

並非沒有誤認的時候，補字時的文徵明已經八十九歲，後來有人研究補字的筆跡、筆順，與寫字

的習慣，目前有一派學者主張，可能是由文徵明的兒子文彭代筆。

題跋的部分，還有一個很怪異的重要關鍵：蘇軾寫成〈前赤壁賦〉，送給傅堯俞時是北宋元豐六

年（西元一〇八三年），但名聲如此顯赫的作品，經過許久的歷史傳承，多少文人經手、收藏，竟

都沒在其上留下痕跡？為何不見宋元時期的收藏題跋？也沒有元代至明代中期的收藏璽印？僅存

最早的第一個題跋，居然已是明代中晚期的文徵明所作？很多人認為，此卷的頭尾可能被裁切過。

頭尾被裁切過的推論，也可配合蓋在上面的印章來追查，〈前赤壁賦〉上最早的印章，是南宋

晚期重要收藏家賈似道的印章；南宋之後，作品上都沒有任何元代到明代中期的印章，之後就是

兩位明代中晚期的收藏家陸完，以及項元汴的印章。

過去收藏家的習慣，會在畫心和裝裱處蓋上壓縫章，但陸完與項元汴的壓縫章，都僅剩下

一半——「陸完全卿」章，僅存右半邊「全卿」章，「珍賞」那一半也不見

了，僅剩左半邊「全卿」兩字。這兩顆都是壓縫章，可見得這件作品的部分裝裱被拆掉了，所以原

本蓋在被拆掉的裝裱上的章就不見了。項元汴的狀況也一樣，有幾顆壓縫章，也都僅剩一半，如

「墨林山人」只剩「山人」、「平生真賞」僅剩「真賞」、「若水軒」僅剩「軒」……等，由此種種可推

測〈前赤壁賦〉被重新裝裱過，而歷代文人、收藏家的題跋，在這過程也可能被裁切掉了，僅留下

文徵明、董其昌等人的題跋。

但〈前赤壁賦〉上，明末清初的大收藏家梁清標的印章是完整的。除了前述種種證據，證明此作曾被重新裝裱外，我們還可從現存的印章狀態，看出另外一個重點：項元汴的收藏失散於明代晚期戰火之中，可能〈前赤壁賦〉流離後，便歸入梁清標的收藏，所以在梁清標之後的收藏章便都是完整的，由此也可推測，重新裝裱的時間點應該就在明末清初。

至於為何要割裂部分的題跋、印章？這是古董商一個很壞的習慣，他們經常會拆某些名作的題跋，接在另外一些偽作的後面，如此就可「以假作充作真作，高價出售」，就是這種惡習，導致許多名作的題跋被割裂。

失散的題跋和印章，雖然讓我們損失了許多解讀〈前赤壁賦〉流傳小故事的機會，但慶幸的是與清代皇室收藏有關的三位皇帝，乾隆、嘉慶、宣統的印章，在此作上都是完整的。

我走我自己的路，蘇軾的「蘇式風格書風」

蘇軾寫〈黃州寒食詩帖〉時，情感力量放得極強，相對於在寫〈前赤壁賦〉時，似乎情感力量就沒那麼強烈，但兩作同是蘇軾的代表作，都是國寶無疑。

在大書法家之前，其實蘇軾更被人熟知的身份是大文學家，蘇軾的書法是有個人特色的。之前提過同時代的米芾和黃庭堅，在書法基本功的功力上，似乎比蘇軾強些，因為米芾和黃庭堅一筆一劃寫來，都謹守著書法的方法原則，所以相對來說，大家比較喜歡米芾和黃庭堅。

但蘇軾是這樣看待自己寫的書法，他自稱：「我書意造本無法，點畫信手煩推求。」「我書意

造本無法」是蘇軾的優點也是缺點，缺點是蘇軾並不那麼嚴謹地遵守書法的結構，以及筆劃的原則。優點則是，蘇軾的字比較放得開，變化很大，以〈黃州寒食詩帖〉及〈前赤壁賦〉為例，蘇軾寫得隨心所欲，當情感來時可以大放大開，但是當感覺不好的時候，就縮得很細，寫字的時候有點傾側的感覺，這也是蘇軾的一個特徵。

「點畫信手煩推求」雖然看蘇軾寫字只是信手點劃，但蘇軾說，其實我還是很用心下功夫的。蘇軾在寫〈前赤壁賦〉時，字體相較於〈黃州寒食帖〉，顯得較為厚重，較為緩慢，字形偏扁，在書法史上稱蘇軾的字體「厚重寬博」。「厚重」指的是寫字速度比較慢，筆劃相對來說便顯得較為粗壯；至於「寬博」是指字稍微往橫向發展。這種「厚重寬博」的字體，和〈黃州寒食詩帖〉顯得較為輕快的字體，兩者完全不同。

據黃庭堅所言，蘇軾早年習於摹寫〈蘭亭集序〉，蘇軾的兒子蘇過則稱，蘇軾學的是王羲之、王獻之「二王」，但不管學的是〈蘭亭集序〉還是「二王」，都算同一體系，應可發現相關的筆法與結構。

父親書風的補充說明：「少年喜二王書，晚乃喜顏平原，故時有二家風氣。」直指蘇軾年輕時，喜學二王書法，但晚年則轉向了顏真卿的字體。顏真卿的字體較為凝重、守法度，所以晚年的蘇軾字體風格，常參雜有二王與顏真卿的書風習性。

但我們來看〈前赤壁賦〉，其字的結構和運筆的方法，似乎與〈蘭亭集序〉不同。從兒子蘇過對

〈前赤壁賦〉的字體節奏凝重，的確有顏真卿的味道，但並不是複製顏真卿的字體筆劃，而是複製顏真卿的「感覺」；至於顏字筆劃的嚴謹，在蘇軾的書法裡並不容易見到。

論起書法上的成就，或許〈黃州寒食詩帖〉評價較高，但〈前赤壁賦〉文化底蘊很深，文章本身的文學價值又高，對後世的影響力相當大，因此歷史評價自然也極高。

蘇軾個人的書法特色，在〈前赤壁賦〉時已開始成形，到晚年則更趨成熟，可說是完全擺脫了古法，創造出自我的風格。有人認為這可能是蘇軾在黃州時，因為物質生活條件不佳，寫字時必須「矮桌低書」，由於桌子低矮，蘇軾必須趴下來寫字，筆的握位相對就比較低，比較靠近毛筆這一端，導致運筆較不流暢，字體就顯得比較緊、比較凝重，兩撇間也拉得比較開但這也僅是推測，並無法百分百證實，只能說〈前赤壁賦〉相當具蘇軾個人風格調性。「我書意造本無法」，蘇軾傳達的意思已經很清楚了，別想從我的作品中找古人的方法原則，這是我自己的味道。

蘇軾〈黃州寒食詩帖〉複製圖，翻攝於捷運台北車站。

那些年，文青圈裡的換換愛
——米芾〈致景文隰公尺牘〉

在台北故宮的書法藏品中，北宋書法家的收藏以米芾的作品為最多，除了行書代表作〈蜀素帖〉外，還有〈致景文隰公尺牘〉，也被認為是米芾盛年時期的代表作之一。

米芾：「我說劉景文啊，想跟您買王獻之的〈送梨帖〉，開個價吧？」文青能這樣問嗎？當然不行！說到「錢」，就俗了⋯古時候的文青若看上了一件字畫，是要用「換」的。怎麼個換法？米芾寫的這封信就是一個典型範例。

〈中秋帖〉是王獻之寫的？還是米芾臨摹的？辦案追追追！

〈致景文隰公尺牘〉，又名〈篋中帖〉，「景文隰公」就是劉景文。劉景文是北宋大將劉平七個兒子裡的老么，劉平駐守在宋夏邊境，因力拒西夏，孤軍無援而殉國，七個兒子因此都得到了蔭封。但蔭封得到的官職，通常不如科舉考試來得高，在仁宗嘉祐年間，劉景文蔭得到的官銜是「左班殿直」，雖在朝廷當官，但卻是個不管事的閒差，後來獲得外派的機會，職稱為「饒州酒務」，這是當時的公賣局局長（北宋時，酒須由官府公賣，不允許私釀酒），管的就是賣酒的業

務，後來還被派去當督學（兼「撫州學事」）。劉景文是北宋時期的大收藏家，工資基本上都用在購買書畫典籍，是個典型文青，大名鼎鼎的王獻之〈送梨帖〉，就是他的收藏之一。

劉景文是蘇軾的好友，兩人私交甚篤，因此在新舊黨爭時被歸屬於舊黨，受到蘇軾拖累，王安石有一次到饒州視察酒務，原本要彈劾他，但看到屏風上所題的詩「呢喃燕子語梁間，底事來驚夢裡閒。說與旁人渾不解，杖藜攜酒看芝山」大為驚豔，非常賞識劉景文的才華，因而放他一馬。

北宋哲宗元祐五年（西元一〇九〇年）初冬，蘇軾在杭州任太守時和老友相見，當時劉景文五十八歲，老朋友相見感慨良多，蘇軾於是寫下了俗稱〈橙黃橘綠〉的詩送給劉景文⋯

荷盡已無擎雨蓋，菊殘猶有傲霜枝。一年好景君須記，最是橙黃橘綠時。

——蘇軾，〈贈劉景文詩〉

那年，是蘇軾在杭州知州（即「太守」，相當於現今的市長）任上的第二年，時值初冬，天始寒，荷花荷葉都已經凋零，菊花也謝了，僅剩無懼對抗寒霜昂然挺立。此情此景，讓蘇軾聯想起自己和劉景文也都年歲老大，仕途卻一路坎坷，一生多次被政治迫害而遭流放，顛沛流離於荒涼偏僻之地，此時鬢已星星⋯⋯但，畢竟還是灑脫曠達的蘇軾啊，筆鋒昂揚一轉，蕭瑟的冬景瞬間燦化為金黃鮮綠，他說老友啊，你可別太難過，看看眼前朝氣蓬勃的橙黃橘綠，這可是豐收的季節，正如咱倆此刻，是人生最成熟的時期，都是一年中最好的日子！

南宋初年，趙令穰在扇面上作了一幅畫，秋冬時節的江岸，岸邊種滿橘樹，樹上碩果纍纍，畫

中的果色就如〈贈劉景文詩〉中描述一般，黃果、綠實，詩意入畫，畫名即為〈橙黃橘綠〉。畫上有一題跋，是由南宋高宗親手將〈贈劉景文詩〉，抄寫在畫作左邊的詩塘上。宋高宗親自動手，就知道這首〈贈劉景文詩〉有多厲害了。

在官場上幾經波折後蘇軾翻身了，但他並沒記被連累的老朋友，上書推薦劉景文為官，終於在元祐六年（西元一○九一年），劉景文被任命為「隰州太守」（山西隰縣），這是生平中最大的官，但劉景文真沒享福的命，迢迢奔波，元祐七年才剛到任月餘，便因病過世了。

劉景文上任後，不曾忘懷蘇軾的舉薦之情，想要送個小禮物給東坡，正好這時，被王獻之的圈粉的米芾來信想索換劉景文收藏的〈送梨帖〉，劉景文想起蘇軾一直很喜歡米芾收藏的「硯山」，所以在開給米芾的交換名單裡面，便加上這一份「硯山」，偏偏不巧，米芾的硯山剛好被王詵借走了，米芾只好寫這封信〈致景文隰公尺牘〉向劉景文解釋。

芾篋中懷素帖，如何？
乃長安李氏之物，王起部薛道祖一見，便驚云：「自李歸黃氏者也。」
芾購於任道家一年，揚州送酒百餘尊，其他不論。
帖公亦嘗見也。如許，即併馳上。
研山明日歸也。
更乞一言。
芾頓首再拜。

景文隰公閣下。

——米芾，〈致景文隰公尺牘〉

米芾信中稱呼劉景文為「隰公」，可見當時劉景文已是隰州太守，而劉景文於西元一〇九一年被任命，我們又確知劉景文一〇九二年到任約一個月即過世，由此推估出此作完成時間點應在一〇九二年。

之前提過米芾，大家應該還記得這位穿著朝服，不顧路人的眼光，在路邊就地拜起心愛石頭的石癡吧，收集奇石、書畫，是米芾的個人興趣嗜好，北宋徽宗時，米芾還被任命為「書畫學博士」，負責分類、鑑定，和整理徽宗的收藏，徽宗本人已是此道高手，任用米芾擔當此一職務，可見米芾功力多麼強大。

據說，米芾喜歡收藏書畫古物的嗜好，幾乎是到了成痴的境界，因此只要是被他看上眼的，能借就借，欣賞之外，又臨摹一件一模一樣的，再將真品保留下來，卻把臨摹的作品還給對方。

米芾在自己的著作《書史》中記載，他太想要王獻之的〈送梨帖〉了。雖然王獻之名氣不如老爸王羲之的來得高，但米芾始終認為王獻之的字更勝一籌！

米芾為了要換到〈送梨帖〉，和劉景文談好的條件是「硯山被王詵借走了，劉景文你也鑑賞過我收藏的『懷素的字帖』，那可是好東西啊！原本是長安李家之物，我朋友王起部、薛道祖都

買就買；若買不到，能借則借；再借不到呢？就臨摹。總之米芾想要的東西，是無所不用其極一定要弄到手。據說，米芾有個壞習慣，有時候東西買不到，又遇上對方不願意交換，他就想盡辦法先借過來，

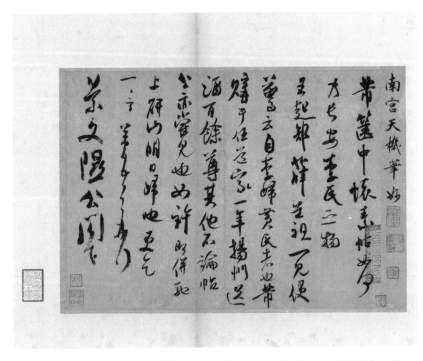

宋四家真蹟(冊)〈宋米芾致景文隰公尺牘〉，28.2cm×41.9cm。——**圖像授權**：國立故宮博物院 Open Data

知道，此帖從李家轉到了黃莘手上，我為了跟黃莘（即信中的「任道」）買到這〈懷素帖〉，別的不說，光從揚州送酒給黃莘當禮物，就送了一百多尊啊。這樣吧，如果你願意，除了原本說好的「歐陽詢二帖、王維雪圖六幅、犀帶一條、硯山一枚、及玉座珊瑚一枝」外，我再加碼一件『懷素的字帖』給你，一等王詵還我硯山，就立刻寄上給你，這樣可好？」

米芾在信裡提到的人名，都是當時藝文圈的大人物：長安李氏，本名李瑋，是北宋開國功臣的後代，娶仁宗長女兗國公主，被封為「駙馬都尉」，也是個駙馬爺來著，喜好收藏書畫，米芾在《畫史》中常提到他。王起部，本名王欽臣，曾經出使高麗，官做的大、文章又寫得好，結交的也都是千古風流名士，北宋著名的藏書家之一即為王欽臣所有。薛道祖，本名薛紹彭，官職為祕閣修撰（負責修官史），也是個書法家，台北故宮收藏有一些他的作品，在當時，書法的名氣和米芾並稱「米薛」，薛道祖和米芾有一事被記載下來：：

余家舊有花下一金盆，旁一鵁鳩，謂之金盆鵁鳩者是已。頃在都城，為元章借去，久不肯歸。於此得巨源書，聞元章下世，大可痛惜。此畫今亦不知流落何處，使人嗟嘆之不足。

──南宋岳珂《寶真齋法書贊》卷十三

岳珂，是「精忠報國」岳飛的孫子，在所著的《寶真齋法書贊》一書中提到，薛道祖家中有一張畫，畫的是「金盆鵁鳩」，畫中有一金質花盆，花盆中有花，花盆旁有一隻鳥（鵁鳩），這畫後來被「元章借去，久不肯歸」（元章，是米芾的字號），也就是說米芾把畫借走，久久不見歸還，薛道祖

慨嘆道，聽說米芾過世了，畫也不知道流落何方，真是太可惜了。

至此，我們可知，米芾在〈致景文隰公尺牘〉裡說，我手上這件懷素所寫的字帖可了不起了，王起部、薛道祖都曾鑑賞過它，兩個人都說：「這不就是長安李氏賣給姓黃的嗎？」黃氏，本名黃莘，字任道，皇祐五年（西元一〇五三年）登進士，也是當官的，黃莘當年從李瑋手中買下這件懷素字帖，後來黃莘又賣給米芾，「芾購於任道家一年，揚州送酒百餘尊，其他不論」，就是說，這字帖很珍貴，大家都看過，整封信裡，米芾花了一段篇幅，解釋這件懷素字帖的來龍去脈和證明其珍稀價值。

信裡提到的硯山現已失傳，我們無法確知其樣貌，但據米芾本人記載，硯山是「南唐李後主（西元九三七—九七八年）舊物，逕長踰尺，前聳三十六峯，大小如手指左右，中鑿為硯。」看來這方硯山大有來頭，曾是「千古詞帝」李煜的收藏，在南唐亡國後，硯山因而流轉數人，最後為米芾所得。

這方硯山長度超過一尺，硯工在硯山前方巧雕出聳立三十六座大小如手指的山峰，硯台中間鑿為硯池，蘇東坡覷覦這方硯山很久了，劉景文為了想送硯山給蘇東坡，於是跟米芾加碼：「你要我手上這件王獻之的〈送梨帖〉，就拿硯山來換吧。」米芾回信向劉景文解釋，說硯山被王詵借去未還，並再加碼一件懷素帖，眼看這些藝文圈的大咖們都將各自換到喜愛的心頭好，但遺憾的是劉景文到隰州後，一個多月就生病過世了，因此並未能成交。

米芾在《畫史》中，也提到這封信中許多相關人、事的來龍去脈。雖是一件未能成功的交易，〈致景文隰公尺牘〉還是一件極重要的書法作品，除了是米芾很好的書法之外，信中提到許多

當時大收藏家的人名，他們之間的交往互動，以及珍稀藏品流傳的過程……等。看書法作品時，除了欣賞文字之美外，書法所乘載的文字本身所記錄的故事，對後世的人來說，也是很珍貴有趣的。

起底！石癡米芾，皇帝奶媽的小孩

很多人認為，米芾癲得很可愛，天真浪漫，一輩子灑脫做自己，而米芾的為官之路，也很有意思。他的好友蘇軾是正途科舉考試，進士出身；而米芾的出身是「恩給」，因為媽媽是皇帝的奶媽，皇帝長大後就送給奶媽的兒子一個官做，因而米芾可說是靠著裙帶關係才當上官的，並非出身正途，這可能讓米芾有些自卑情結。他狷介的個性、不好相處的習慣，或者多少都與此有關。

所謂「朝中有人好做官」，拜媽之賜，米芾為官之途堪稱平順，官至「書畫學博士」、「禮部員外郎」，也不算太小。米芾不僅擅書法，精繪畫，鑑別書畫的能力更是米芾的重點強項之一，繪畫中有一種風格，稱為「米家山水」、「米氏雲山」或「米點（皴）」，據傳是米芾的長子米友仁研發的，米芾和米友仁都是北宋很重要的書法家及畫家。

米芾自小擅書法，天分甚高的米芾，據說學什麼像什麼，年輕時學習二王，雖然唐代中晚期就有人開始反對二王的書風，但從唐太宗就奠定的典範地位，不是這麼容易被動搖的，所以直到北宋時期，王羲之和王獻之父子在書法界還是擁有天神般的地位。米芾經由蘇軾的指點，開始學習二王，尤其對於王獻之的作品更是用功精勤，據說已經到了「至亂真不可辨」的境界。

但米芾對於古人書法的學習，絕不僅只是臨摹，更有自己獨到的體會，蘇軾用四個字「超邁入

神」，來形容米芾的書法，我們大致也可由這四字來理解米芾的書風，「超邁」指豪爽有感覺，「入神」指即便豪邁，但仍能獲得書法的神韻。

米芾傳世之字，以行書和草書居多，但即便他寫字寫得再快再豪邁，一筆一點一劃之間，仍謹守著書法的基本原則，從唐代開始，書法的基本原則便是從楷書而生，米芾寫行草書時，也不會因放得很開，就忘了書法的結構，單字本身還是極為漂亮，所謂「點畫所至，深有意態」。寫〈致景文隰公尺牘〉這封信時，米芾約為四十一歲，正值書藝臻於化境之時，通篇寫來字體輕鬆又好看，筆致瀟灑，結體俊邁。

米芾的書法在歷史評價裡，講究的是「勢」；「勢」是一種態勢、是一種態度、是一種氛圍、是作品完成後，整體行氣的一種形容詞，黃庭堅形容他的書法「如快劍斫陣，強弩射千里，所當穿徹，書家筆勢亦窮於此。」指米芾寫起字來，有如將軍俠客，持利劍，臨陣破敵，大開大闔揮擊砍劈，威猛暢快；又有如拉弓疾箭破空射出，既沉著又爽利，運筆迅速勁挺，如神射手般百步穿楊，歷代書法家都無法達到米芾這種功力。

對前輩書法家的學習推崇，除了王獻之〈中秋帖〉、〈鴨頭丸帖〉、〈送梨帖〉之外，米芾最愛的是顏真卿的〈爭坐位帖〉。〈爭坐位帖〉、〈祭姪文稿〉、〈祭伯文稿〉並稱三稿，是顏真卿的行草書作品，而三稿中最有名的，是台北故宮的國寶級展品〈祭姪文稿〉。但米芾獨排眾議，他不太喜歡〈祭姪文稿〉，反倒是更愛〈爭坐位帖〉，米芾說：「〈與郭知運爭坐位帖〉有篆籀氣，顏傑思也。」籀，指大篆，篆，指小篆，篆籀指古老的字體。

米芾認為，顏真卿寫〈爭坐位帖〉時，即便用的是行草字體，卻有著跟寫篆書大篆小篆時一般

的運筆行氣。一般行草字因書寫快速、雖爽利，有時會缺了凝重的氣味，但是〈爭坐位帖〉雖運筆

緩慢，筆下卻有千斤的態勢，力透紙背，是顏真卿很好的一種書風。

據《書史》所載，米芾曾臨習過〈爭坐位帖〉，至此，我們再倒回來看米芾的〈致景文隰公尺牘〉也使用行草字體，速度雖快，但運筆及結構亦有「篆籀氣」，不同於北宋文人日常寫信常用的

行草字，的確與〈爭坐位帖〉有相通之處，由此可知米芾確實受到顏真卿行書的影響。

其實，〈致景文隰公尺牘〉倒數第二行字「芾頓首再拜」寫得最好，寫到此處整封信也差不多完

成了。通常書法，一開始起筆寫第一行第一個字時，因為才剛沾墨開始寫，會稍微放不開，寫得

比較慢一些，但寫著寫著感覺來了，越寫越爽快，寫到最後時放得最開，而米芾這件〈致景文隰公尺牘〉亦是如此。到了信的結尾「芾頓首再拜」，連續頓挫，極富韻律，似跳舞一般，一筆一點一劃

間，感受到行雲流水的氣勢，且在有書法的「勢」之餘，米芾又不似一般行草書容易放得太開，而

是與顏真卿的筆劃結構如出一轍，把力量灌注了進去，最末一行「景文隰公閣下」改為鈍鋒，字大

於前，相較於前一行「芾頓首再拜」的流暢，以及後面字體放大這一部份的頓挫，一快一慢、一重一

輕、一爽利一凝重之間的對比，將整件作品拉上了最高潮。

一顆印章一句題跋，〈致景文隰公尺牘〉的流傳與評價

〈致景文隰公尺牘〉前的第一行字「南宮天機筆妙」，不是米芾寫的，是元代的大書法家鮮于

樞後來補上去的（鮮于樞與趙孟頫齊名，被譽為元代書壇巨擘，並稱二傑），鮮于樞寫的「南宮

天機筆妙」，不像一般的題跋，反倒像老師在評價學生的作業。米芾又叫「米南宮」，而「天機筆妙」，在前面王羲之的〈快雪時晴帖〉中曾特別提到，從前對於書法繪畫的品評標準，是用四個字「神妙能逸」來評斷，最早是「妙能逸」，而「神」是後來才加上去的，「神」這字，在某些時代段中，被認為是聊備一格，所以有時或稱「妙能逸神」，有各種的排列組合，而鮮于樞特別用「妙」來形容〈致景文隰公尺牘〉，可見他對此件作品的評價之高。

除了鮮于樞的題跋外，〈致景文隰公尺牘〉中還有一顆很特殊的印章，其實嚴格來說，只能算是半顆，而且印文模糊不清，蓋在整件作品的右下角。過去一直有人認為這方印章是宋代收藏這件作品時，蓋上的官印，有如內府收藏印的性質。但後來有人發現這半顆印章，上面模糊的的印文寫得是「司禮紀察司」或是「典禮紀察司」這幾個字。

但究竟是「司禮紀察司」或是「典禮紀察司」？後來被證實了，「司禮紀察司」這顆半印，並非宋代的印章，而是明代的騎縫章。但這還不僅僅是明代的騎縫章這麼簡單，「司禮紀察司」位高權重，明代「司禮監」或是「司禮太監」，或是「司禮監掌印太監」，在當時都是赫赫大名的，因為後來誕生的東廠、西廠，都和「司禮監」有關。

明代宦官伺奉皇帝及其家族的機構稱為「二十四衙門」，內設有十二監、四司、八局，「司禮監」是十二監之首，曾多次改名為「紀事司、內正司、典禮司、典禮紀察司」，而「典禮紀察司」一般認為應該就是前面提到的半印的所屬單位。司禮監的業務管理範圍，包含典禮糾察之外，當時的內廷書畫收藏也都歸司禮監掌管，書畫典藏要有登記簿，這是財產清冊登記簿的概念。

但為何印章只剩半顆？難道是裝裱過程中被拿掉了？後來發現不是的，根據前台北故宮玉器專

家那志良老師的說法，這顆印章是當初蓋上去時，登記簿就放在作品邊邊，即騎縫章所在的位置，章蓋就放在作品邊邊，一半的印章就蓋在財產清冊登記簿上，另一半蓋在作品上，用意就是作為以後財務清點時的勘合比照之用，所以這是一顆相當重要的印章。

後來發現，台北故宮的書畫收藏中，大概有幾十件作品上面蓋有這顆半印，這印章也證實了這些書畫收藏的前世今生，讓我們得以了解這些作品的流傳有序。

米芾〈紫金研帖〉。

藝術家皇帝的小確幸，慵懶的漁樵品味
——南宋高宗趙構〈書杜甫詩〉

暮春三月巫峽長，晶晶行雲浮日光，雷聲忽送千峰雨，花氣渾如百合香。黃鶯過水翻迴去，燕子啣泥溼不妨，飛閣捲簾圖畫裡，虛無只少對瀟湘。

賜億年。

——〈高宗書七言律詩〉（又名〈高宗書杜甫詩〉，台北故宮）

台北故宮這件南宋高宗趙構的〈書杜甫詩〉，寫來是如此暢快得意，無論從平穩的運筆，或是整件作品呈現出的調性，都絲毫感受不出當時趙構所面臨的時局危機。

你看，「暮春三月巫峽長，晶晶行雲浮日光」這幾個字多麼漂亮，但你可知在那當下，北方的金國和偽齊，正與南宋對峙，岳飛正在「精忠報國」、「還我河山」；然而皇帝居然在宮廷裡寫「飛閣捲簾圖畫裡，虛無只少對瀟湘」，讓我們閉起眼來想想，當時的皇帝心裡真想打仗嗎？真想「還我河山」嗎？

「泥馬渡康王」：故事力╳說服力╳圈粉力

藝術史上，像趙構這樣的藝術家皇帝並不多，趙構的皇帝爸爸宋徽宗趙佶，也是藝術家，但徽宗在政治上的歷史評價一面倒的相當負面，而趙構就不一樣了，他獲得的評價相當兩極，有人說趙構基本上就是個昏君；但也有另一種說法，認為趙構還算是一個中興名主，因為他至少穩定了南邊的江山，建立了一個新的國家。

除了歷史評價很兩極之外，趙構在位的時間相當長，當了三十五年的皇帝，之後禪讓給養子孝宗皇帝，當太上皇直到八十一歲才過世，生命史相當豐富。有個非常著名的故事「泥馬渡康王」，在民間流傳甚廣，講的就是趙構還是康王時，在金兵入關後一路南逃的過程中所發生的奇聞妙事。

「泥馬渡康王」有好幾個不同的版本，目前流傳較廣的版本是這麼說的：北宋末年，當時的康王趙構，被他的皇帝老爸徽宗派到金國軍營裡做人質，就在金兵押趙構北返的途中，讓趙構脫逃了，一路逃到了河北磁州，夜色已深，疲憊不堪的趙構夜宿在當地供奉崔府君的廟宇，睡夢中竟出現神人向他示警：「金國追兵就要追上你了！」趙構驚醒，跑到廟外一看，居然有一匹馬等在那兒，二話不說，立刻嘆通跳上馬背狂奔而去，跑啊跑，逃到了黃河邊，那馬咻地如騰雲駕霧一般載著趙構渡過了黃河，追兵追不上了，趙構成功脫逃。據說在渡河之後，那匹馬站在岸邊就不動了，趙構定睛一看，那居然是一匹泥塑的馬！於是有了「泥馬渡康王」的說法。

其實不管哪個版本的「泥馬渡康王」，都有一個共通的重點——「把趙構給神話了」，都點出

趙構能成功由金兵的追殺中脫逃，是有如神助，而這「神助」之說，讓趙構日後在建立新的國家時有了正當性！因為趙構登基的過程並不順遂，在當上南宋的開國君主前，他的皇帝爸爸和皇帝哥哥（徽欽二帝）都還活著……

話說，靖康二年（西元一一二七年）金兵南下攻破汴京（現今的開封），抓了徽欽二帝，北宋即將亡國，而當時被封為康王的趙構相當幸運的並不在開封府內，而是被欽宗任命為河北的兵馬大元帥。照理他應該帶著河北的兵馬來救援京師，但趙構並沒跟金兵打仗，而是率部隊竄逃，一下子跑到河北，一下子又跑到山東，「泥馬渡康王」的故事就發生在山東。

金兵抓了徽欽二帝撤退後，趙構就在南京的應天府（今河南商丘）即位，改元建炎，成為南宋第一個皇帝，後來又改年號為紹興，藝術史相關的書上都記載，南宋高宗紹興年間的藝術文化是很昌盛的，所以曾有「文藝紹興」一說，就是套自歐洲的「文藝復興」，用來比喻高宗時期藝文風氣之盛行。

但千萬要記得，趙構在當上皇帝的過程中，是一路奔逃的，即便在應天府即位了，金兵並沒就此放過他，而是繼續派兵追殺，所以趙構只好一路往南逃，跑到了揚州，又從揚州跑到杭州，再跑到溫州去，甚至一度還乘船出海避難，在溫州沿海漂泊長達四個月之久，最後才終於落腳到現在的杭州，建立了臨安府，那年已經是建炎四年（西元一一三〇年）。也就是說，從建炎元年到四年，一直有北方的兵馬在追殺，趙構則是一直往南逃，但在這段時間內，他的手下有好幾員大將，像岳飛、韓世忠、張俊等將領，負責北方的防禦工作。直到紹興二年（西元一一三二年），高宗才進駐杭州，最後到了紹興八年正式定都杭州，杭州也就此成為未來南宋一百多年的首都。所以在徽欽二帝都還

活著的情況下，趙構自己就登基，尤其活著的兩個皇帝其中一位還是自己的老爸宋徽宗，在這種情況下，他真的很需要「泥馬渡康王」這種君權神授的故事，來鞏固皇帝之位。

「防偽字體」！南宋高宗研發的防偽字體

這不是要談南宋高宗的〈書杜甫詩〉嗎？為何繞了一大圈敘述當時的時代背景和趙構面臨的處境？其實之前提過，鑑賞藝術作品時，無論品評的是一件書法，還是一幅繪畫，許多人只著眼在作品本身的線條多美，顏色多漂亮，或是整體的效果多好等等，當然這些都是藝術的基本要件，但博物館會將一件作品當作「鎮館之寶」，通常都有特別的用意和因素，絕不單純只是一件很美的作品，而更可能的是作品本身乘載了重要的時代意義與某種氛圍，或是體現出當時社會環境的某個面向。

就以趙構這件〈書杜甫詩〉為例，除了書法家皇帝趙構寫的字很漂亮之外，重點是這件作品呈現出的時代氛圍，最後落款的三個字，是用草書寫的「賜億年」，由此我們得知，這件〈書杜甫詩〉是趙構實賜給鄒億年的一件作品，「億年」是人名，姓鄒，宋高宗的近臣。其實更精確的說法是，在趙構一路南逃的過程裡，以及最終登基稱帝成為南宋高宗之後，鄒億年都是跟隨在趙構身邊一個可信任的對象。鄒億年之於宋高宗，就像李蓮英和安德海之於慈禧太后的意義，並不單純只是個一般太監，他與高宗的君臣相處，猶如魚水相得，密不可分。

此刻，我們再回顧一下趙構的時代，當時金國和南宋，基本上以黃河、淮河流域一帶為界線，分為南北兩個國家，可金國的人口並不多，打仗是一回事，要統治一個地方又是另一回事，所

南宋高宗趙構〈書杜甫詩〉，27.1cm×48.7cm。——**圖像授權**：國立故宮博物院

以當時的金國雖然打贏了，但並沒能力掌控北方新取得的大片國土。

一方面要控制新取得的土地，一方面又要和南宋對抗。這件事的關鍵處在於，「偽齊」與南宋對兩國之間爾虞我詐的過程，據說「偽齊」為了騷擾南宋的軍事指揮權，專門派人學趙構的書法字體，目的就是想以南宋高宗的名義發出一些「假的詔書，或是偽造的私函等等，用來騷擾各個地方，這是因為以前沒有電視、廣播，或是網路和手機等傳媒通訊，所以學寫假字體，發個假文件出去，就有可能會動搖南宋好不容易穩定的局勢！

而「偽齊」派人學南宋高宗寫字的風聲傳出來了，鄒億年得知這個消息後，急忙建議高宗寫字時，要換一種字體。每個人寫字都有自己的習慣和基本樣貌，這也是為什麼在講究科學辦案的現今，在刑事上也常常會有所謂作筆跡鑑定的工作，如 CSI 犯罪現場等，許多知名影視作品中都可見到筆跡鑑定的精采橋段。再回頭來看鄒億年勸高宗，跟皇帝老大苦口婆心諫言：「你的字要改變一下。」

而這件事很關鍵，因為趙構的徽宗皇帝爸爸，可是寫了一手漂亮的字，最著名的就是赫赫有名的「瘦金體」，但我們看趙構寫〈書杜甫詩〉使用的字體，卻完全不同於瘦金體。照理，趙構自小也該學爸爸寫字？那為什麼此刻要另外一種字體？就是為了要避免「偽齊」流傳出的偽造文件，動搖了南宋的國本，因此高宗皇帝的書法字體，就從原本的楷書系統，改變為較偏往王羲之系統的行草書字體。

在那個混亂的時代，岳飛正在「還我河山」，殊不知秦檜即將奉命敲下十二道死亡金牌，但就

《知道了！故宮》　174

在這樣的背景下，高宗皇帝居然寫了〈書杜甫詩〉。杜甫這首七言律詩描述的是春天時的景致，非常的快樂詩心，相當的平靜優閒，詩是好詩，高宗皇帝的字也寫得很好，這絕對是一件好作品。

但別忘了，那時正在打仗啊！而就在這樣的時代氛圍下，請想像一下當時的場景，那是煙花三月江南春季的某一天，可能皇帝早上起床看向窗外，春光旖旎、陽光明媚，心想著……哇，江南景色真是美好！但還記得嗎，趙構是一路南逃最後落腳在杭州，蘇杭景色自古又是文青們的最愛之一，在那個當下，皇帝靈光一閃想起了杜甫的這首詩，就順手寫了下來，送給在一旁為他備紙磨墨的太監鄒億年。

但為何皇帝當時會想到杜甫的詩？原因很簡單，趙構能當上皇帝，實在是個意外，他是徽宗的第九個兒子，而他的欽宗哥哥，也在徽宗退位後成為皇帝，趙構原本是沒機會當皇帝的，因為再怎麼輪、怎麼數，都排不到他。

從前宮廷裡教育皇子們的規矩是，未來較有機會當上皇帝的皇子，才有資格接受正式的帝王教育，至於那些看起來較沒資格，或機會很小的皇子們，所受的教育則較似一般文人。也就是說，趙構從小接受的是詩詞歌賦……等一般的文學教育，這最終也讓他成為了一個藝術家皇帝。

我們再回到春光明媚的那一日，如果不是趙構有非常深厚的文學素養，如何能詩興大發就想到這首「暮春三月巫峽長，晶晶行雲浮日光」，而且不但想到了，還順手把詩給寫了下來。皇帝寫詩時，當然不需要自己磨墨，當時鄒億年可能就站在皇帝身邊貼心伺候著，一邊幫皇帝磨著墨，高宗就拿著毛筆沾墨寫「雷聲忽送千峰雨，花氣渾如百合香」，你想想看，如果你是鄒億年，站在旁邊看著皇帝寫字，會說些什麼？「啊，這個字寫得太好了！」一邊湊趣兒，一邊鼓掌叫好，皇帝寫

一個字，鄒億年喊一聲「好！」，可能就在寫完的當下，皇帝一高興，順手就在末尾的地方，寫下「賜億年」，並將這件作品送給了鄒億年。高宗在「賜億年」這三個字的上面，還蓋上自己的大印「御書之寶」。從前皇帝是不簽名的，都以蓋章或是畫押來作為替代，而南宋高宗便是用蓋章的。

皇城的春光大好，但別忘了此刻苦命的岳飛正在「還我河山」！當皇帝神采飛揚寫下「暮春三月巫峽長，晶晶行雲浮日光。」，在這當下北方的金國和傀儡政權偽齊，正在跟南宋打仗，而皇帝居然在他的宮廷裡寫「雷聲忽送千峰雨，花氣渾如百合香。」，我們可以合理懷疑，趙構真的想要打仗嗎？真的想要還我河山嗎？

這是個很有趣的問題，因為這件作品呈現出來的，是當時高宗皇帝內心的心態，手下的將領正在奔波打仗，皇帝同時也正派人跟北方的金國和談（即所謂的「宋金議和」）。當時徽欽二帝已經被金國抓走了，高宗皇帝的媽媽和夫人們也都被抓走了，所以宋金議和的目的很簡單，高宗只想把自己的親人給換回來，於是他在杭州寫「燕子啣泥溼不妨」，不想打仗、只想議和，最終就發展成大家熟知的著名悲劇英雄——「精忠報國」的岳飛，被高宗皇帝授意給秦檜，發了十二道金牌叫回來處死了。

處死岳飛，雖然很多人把高宗皇帝罵死了，但你若反過來以高宗的立場來看，和談眼看就快要成了，高宗在杭州也已經穩下了半壁江山，皇帝的寶座可說是坐穩了，所以高宗皇帝的確有很大的可能，未必真想打仗、未必真想「還我河山」。

但始終不明白真相的岳飛，或許也曾大嘆「帝王心，海底針」？因為在台北故宮有另外一件書法作品，正是高宗皇帝寫給岳飛的〈賜岳飛手敕〉，這也是故宮一件很重要的藏品，高宗皇帝寫給

岳飛的這封信走的是王羲之蘭亭系統的字體，內容雖然講得是軍事，但趙構寫得情深意切，看起來跟岳飛簡直就是非常麻吉啊！

卿盛秋之際。提兵按邊。風霜已寒。征馭良苦。如是別有事宜。可密奏來。朝廷以淮西軍叛之後。每加過慮。長江上流一帶。風霜之際。緩急之際。全藉卿軍照管。可更戒飭所留軍馬。訓練整齊。常若寇至。蘄陽江州兩處。水軍亦宜遣發。以防意外。如卿體國。豈待多言。付岳飛。

——〈賜岳飛手敕 卷〉（行楷書，縱36.7cm×橫61.5cm），台北故宮

高宗皇帝在信裡慰勞岳飛戍守邊疆是多麼地辛勞，信的最後三個字，「付岳飛」，下面有個「天下一人」的畫押。這封寫給岳飛的信裡，高宗皇帝跟他娓娓殷切的訴說：你辛苦了，所有一切都靠你了，有什麼困難，你都可以直接line我，我是你最堅實最挺你的強大後盾。但就在發了如此推誠置腹的書信之後，高宗皇帝卻把岳飛召回來處死了！

雖然後來所發生的事情是個悲劇，但站在高宗的立場，或許覺得岳飛太白目了吧。首先，高宗控制不了岳飛的岳家軍，二來，岳飛一心一意想要「還我河山」，可是在那當下，高宗卻只想跟金國和談，好好過上安穩的日子，在這種勢態之下岳飛最終也只能走上被處死的不歸路了。

高宗皇帝最有名的兩件作品，〈書杜甫詩〉和〈賜岳飛手敕〉，都是台北故宮的國寶藏品，作品上蓋滿了章，可見歷代的收藏家有多麼喜愛這兩件作品。從字體來看，〈賜岳飛手敕〉算是蘭亭系統的字體，比較爽利尖銳、比較露鋒；至於〈書杜甫詩〉的運筆，看起來就稍微柔和了，也比較藏鋒。

單純相較這兩件作品，〈賜岳飛手敕〉應該是高宗皇帝較早寫的字，而〈書杜甫詩〉則是稍微晚一點才寫的。因為〈書杜甫詩〉，趙構寫起來很溫和，不再那般鋒芒畢露，這是一位書法家書法演進時的一種必然狀態。

鐵漢流淚時！美國艦長向岳飛致敬的二十一響禮砲

〈賜岳飛手敕〉曾經到過美國華盛頓展覽，當時的台北故宮副院長李霖燦，就是當年押運文物到台灣來的早期押送人員之一，據他的說法，早期台灣和美國還有邦交的時候，台北故宮每兩三年就會選出一批文物，送到美國國會山莊展出。某年就選中了〈賜岳飛手敕〉，但那時正在打八二三砲戰，原本台北故宮文物送到美國展出，都是由美國派軍機到桃園中正機場把文物接過去，但那年不敢讓文物坐飛機，怕被打下來，所以是由美國第七艦隊，從夏威夷派了一艘主力艦和一艘護航艦，到基隆專程來接這批文物，而那時的美國也正在打越戰。

李霖燦說，當時美國負責基隆押運文物的那位史密斯艦長，看來很不高興，對故宮的人員也相當不客氣，史密斯艦長言下之意是，在打仗的艱困時期，居然還耗費國家資源，來到台灣押運這些文物，因此艦長無論是對台灣押運文物的人員，或是整件事情，都完全的不以為然。

後來文物終於上船出海了，一路要回到美國的途中，按照慣例，艦長要邀請故宮的人員在艦長室裡用餐，參加船長之夜的晚宴 PARTY。就在開趴時，李霖燦想了一想，下令開箱！雖然這有違故宮的文物管理規則，可是他說當時的時空氛圍，他逼不得已就是必須做這樣的事情，下

令開箱也只取出一件文物——〈賜岳飛手敕〉。當時PARTY上都是美國的高級將領，李霖燦請大家將座位清空，拿出這一件珍貴文物，當然老美一個大字都看不懂，李霖燦當場解釋了關於誰是岳飛，以及岳飛最後的下場，再指著這封信，一字一行逐字翻譯，一開始著史密斯艦長還不以為然，吊兒郎當像個西部牛仔，然而當李霖燦一個字一個字解釋完後，艦長眼眶中泛滿了淚光，當場眼淚都快滴了下來，他對李霖燦誠摯表示「對不起，我錯了」。隔天上午，艦長讓全艦官兵在甲板上集合，請李霖燦再解釋一次這封〈賜岳飛手敕〉，當天美國這艘主力艦施放了二十一響禮砲，全艦官兵對岳飛行海軍軍禮致敬。

這封信很重要，因為這位史密斯艦長就是指揮官，跟當年的岳飛一樣，又都處於戰時，所以特別感同身受，過了幾天後，除了再次向李霖燦道歉之前的不禮貌，還跟李霖燦說，他回去想了半天，如果美國總統也願意寫一封像這樣的信給他「你是我兄弟，你知道嗎？有什麼事，你跟我講，我幫你做主。」他會為國家死而無憾。那麼岳飛呢？收了皇帝寫來這麼體己，字又這麼漂亮的一封慰問信，最終他亦死而無憾嗎？

罰寫五百遍！不重女色只愛書法的太上皇

趙構沒有兒子，但他並不是生不出孩子，據說趙構還是康王的時候，曾有兩三個女兒，只是後來都不幸過世了。在這之後，趙構就再也沒生過小孩，有一種說法是這麼講的，長達十一年的逃亡生涯，讓趙構心靈受創，這樣的際遇也讓他失去了生育能力。這是否為真？我們無法確知，但確定

的是趙構不近女色，或許也因為不愛女色才讓他節省了許多精力，在悠長的皇帝生涯中，得以有更多時間精進文學和書法藝術上的造詣。

趙構不愛女色有證據嗎？據記載，趙構五十六歲時想退休當太上皇，但因為沒兒子可以繼位，所以他選中一個養子，就是未來的南宋孝宗皇帝──趙昚。趙昚為何會被選中？據說高宗皇帝曾有好幾個繼承人人選，但他要考驗看看誰比較適合當皇帝，送給他認為比較有資格繼承皇位的宗室子弟們，過了一陣子後，於是就從宮中選了一些漂亮的宮女，送給高宗把這些宮女召回來詢問她們與這些宗室子弟的相處情形，據說唯獨趙昚對賞賜的宮女看都不看一眼，這就是後來的孝宗皇帝。在孝宗即位之後，趙構就當了太上皇，從此以文學書法終老一生。

據說，趙構雖然已經當了太上皇不問政事了，但他怎麼看孝宗的字都很不滿意，於是有一回自己臨摹了王羲之的〈蘭亭集序〉，然後命人將臨摹之作送給孝宗，順便交代：「須依此臨五百本」，這句話是叫孝宗臨摹〈蘭亭集序〉五百次，簡單來講，孝宗皇帝被太上皇罰寫〈蘭亭集序〉五百遍！這件事也點出了另一個重點，「高宗皇帝其實也學蘭亭系統」。

另外，趙構的皇帝人生，其實過得相當悠閒愜意，他對張志和寫的〈漁父詞〉心嚮往之，後來一時興起，自己也寫了十五首〈漁父詞〉，其中最有名的是第五首和第十二首：

第五首：

扁舟小纜荻花風，四合青山暮靄中，明細火，倚孤松，但願樽中酒不空。

第十二首：

誰云漁父是愚公，一葉為家萬慮空，輕破浪，細迎風，睡起蓬窗日正中。

現在台北故宮藏有一幅名為〈蓬窗睡起〉的作品，畫的名稱就來自於趙構所寫第十二首〈漁父詞〉中的「睡起蓬窗日正中。」。在太上皇寫了「睡起蓬窗日正中」後，南宋畫院畫家於是畫了一張〈蓬窗睡起〉，這張畫上有孝宗皇帝親手抄寫太上皇趙構的〈漁父詞〉，你可以看到孝宗皇帝的字，確實不是那麼好，所以被太上皇罰寫五百遍應該不算太委屈。孝宗皇帝的字即便不怎麼好，但從他的字型、筆畫結構，都可以看出也是出自蘭亭體系。

趙構的十五首〈漁父詞〉都有完整被留存下來，也正因第十二首詞句與〈蓬窗睡起〉畫作上的題跋相同，因此在清代時，有一度還被誤認為是高宗的作品。

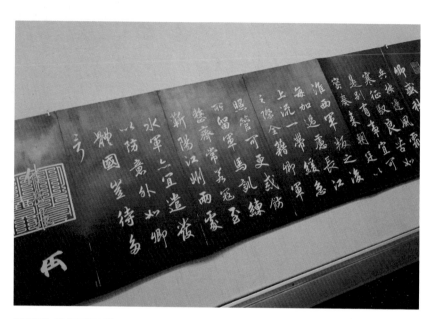

南宋趙構〈書付岳飛手敕〉。

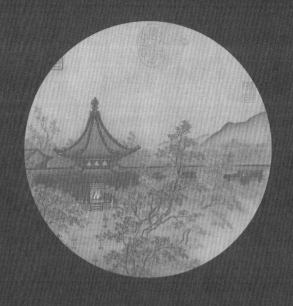

繪畫

繪畫與書法並稱為「書畫」，但繪畫的歷史比書法來得晚很多。大約從唐代開始，繪畫才開始慢慢擁有自己的地位，直到宋代才開花結果邁向極盛時期。

北宋畫院是個官方組織，由於帝王的喜好，所以從全中國各地海選招募畫家，這些畫家必須經過考試才能進入畫院工作。北宋徽宗時期編纂的《宣和畫譜》記載有「十畫科」，把畫家與作品作分類，這十個畫科依序為：「道釋門、人物門、宮室門、番族門、龍魚門、山水門、畜獸門、花鳥門、墨竹門、蔬果門。」羅列了魏晉至北宋畫家二百三十一人，作品六千三百九十六件。雖然這些畫家與作品並非全是宋代畫家，但從這麼精細的統計與分類可知北宋繪畫的興盛情況。

宋代以後，由於畫家的身分改變，職業畫家被文人畫家取代，文人繪畫興起。在此同時，繪畫又開始展開一場大變革，繪畫的文學性逐步加強，詩畫結合為一體，由於在畫幅上題跋寫字的需求，所以書法與繪畫結合，自此詩書畫三者合而為一。在明代中期以後，篆刻藝術興起，畫家在繪畫上題跋後用印成為慣例，自此「詩書畫印」成為繪畫欣賞的對象與內容。

東方繪畫與西方繪畫有個本質上的差異，對於東方的文人畫家來說，技巧的訓練並不是目的，而繪畫本身也只是一種手段，畫家們試圖運用繪畫來達成某種文人式的目標，明代稱這種繪畫為「文人畫」，但文人畫其實興起得很早，早在北宋就已經有類似的畫家試圖為繪畫注入另一股生命力。

文人畫家們透過繪畫表達出某種文學式的主題，並透過作品與古人取得某種發思古之幽情的聯繫。繪畫不只是繪畫，而是一種呼喚，對歷史的呼喚、對古人呼喚，與對人生的反省與沉思。

謎中謎？沉睡千年終於重現的鎮館之寶，居然是被亂入之作？

──范寬〈谿山行旅圖〉

近幾年台北故宮的鎮館之寶〈谿山行旅圖〉爆出一些真偽爭議，帶給台北故宮一些困擾，而吵得沸沸揚揚也非空穴來風，但是公說公有理，婆說婆有理，且這個爭議其實蓋有年矣，從很早前就開始了。〈谿山行旅圖〉這可是國寶耶！此事豈可輕忽，我們首先得從范寬到底是誰？〈谿山行旅圖〉如何可能是偽作？來細細推敲，爬梳線索。

過去的故宮三寶，主山堂堂的巨型山水畫

在十幾二十年前，台北故宮有所謂的「故宮三寶」，是三件書畫藝術類的精品文物，而且這三件都是巨型的山水畫，三張畫的名稱分別是：北宋范寬〈谿山行旅圖〉、北宋郭熙〈早春圖〉、南北宋交界時的李唐〈萬壑松風〉。這件引起爭議的〈谿山行旅圖〉是鎮館之寶之一，但台北故宮的藏品這麼多，鎮館之寶是怎麼定義出來的？其實，雖然台北故宮的收藏是跨領域的，五花八門都有，包含了書法、繪畫、玉器、陶瓷、青銅器、雜項、書籍、清代的公文書、各式的清宮檔案……琳瑯滿目，但這麼多類別當中，一般公認台北故宮最好的收藏，就是「書法」和「繪畫」這兩類，故宮所收藏的繪畫類部分是相當良好，書法類的項目更是拔尖的，這兩類收藏在世界其他博物館是看不到的。

台北故宮書法和繪畫的收藏，是奠基在清代皇室收藏的基礎之上的。一般公認，書法和繪畫的發展，是在北宋之後才開始大放光彩，書法的部分則稍微早一些，在唐代基本上就發展得不錯了，但繪畫在中國藝術史裡的發展相對來講比書法稍慢些，而繪畫類的藏品，以台北故宮來看，北宋時期的東西是最好的。北宋的繪畫，除了一般咸認是山水畫的起源之外，也是大師輩出的時代，也因此，台北故宮的北宋繪畫收藏，被認為是經典中的經典，精粹中的精粹，而在眾家精采紛呈的繪畫藏品中，又以三件非常大型的山水畫作為最經典的收藏品，就是所謂的「故宮三寶」。

以〈谿山行旅圖〉來講，它的尺寸非常巨大，台北故宮得用最大的展覽櫃，才能展示它。從前製紙的技術還不是很好，很少能見到這麼大的一幅畫，那時畫畫常是畫在絲織的絹布上面，絹布的寬度沒能做到太寬，但長度則是要多長就能多長，如果你拿兩三張絹布拼接起來的話，那麼寬度也就有了。而北宋之所以誕生了大型的山水畫，是因為北宋成立了一個官方單位——「翰林圖畫院」，裡面網羅了很多畫院畫家，大量繪製巨型山水畫提供宮裡懸掛展示的需求。

范寬〈谿山行旅圖〉、郭熙〈早春圖〉和李唐的〈萬壑松風〉，這三張大型山水畫被認為是傑作中的傑作，回顧中國的繪畫史發展，山水畫在中國繪畫中是比較特殊的科目。

西方繪畫初始以宗教畫、人物畫，或歷史畫……等作為主題，很晚期才出現風景畫。若以歐洲繪畫史來看，風景畫大約出現在荷蘭的黃金時期，十六世紀晚期到十七世紀初期才逐漸出現，而風景畫開始盛行，則要到第十九世紀由法國的巴比松派，以及後來的印象派推波助瀾之下，之後風景畫才成為歐洲繪畫的一個題目。中國繪畫史在發展初期就出現了山水畫，一開始雖也不是主要的畫科，但隨著時代的發展漸漸站上主流的地位。中國繪畫史上，在敦煌壁畫、漢代的墓葬壁畫與畫

范寬〈谿山行旅圖〉，266.3cm×103.3cm。——**圖像授權**：國立故宮博物院

　范寬〈谿山行旅圖〉——謎中謎？沉睡千年終於重現的鎮館之寶，居然是被亂入之作？

像磚石上，就都可以看到山水畫，但早期的這些「山水畫」並不夠成熟，或許因為透視學還沒發展，也無法掌握事物大小的比例，所以早期繪畫常有所謂「人大於山，屋高於樹」的情況出現，看起來是有一點奇怪，一點也不像真實的風景物件。山水畫的發展，從漢代到五代只是起步時期，到了宋代開始出現了類似真正寫生的山水畫作品。北宋初期，山水畫漸漸站上檯面，誕生了這一類型的繪畫，所謂「主山堂堂」，指的是一張立軸繪畫中畫一座很大的高山，這種主山堂堂的繪畫作品，氣勢相當懾人，一般認為五代時期就有類似畫作了，但最為興盛的時期應是在北宋。

從唐代開始盛產自然山水畫，對山川景物的歌詠，在早期的詩詞歌賦裡向來是主軸。唐代王維等詩人提倡的「詩中有畫、畫中有詩」，又把詩跟畫連結在一起，其實對於大自然的喜好嚮往，向來就是東方文藝思想史裡的一個大宗，可是從文學思想裡對山川景物的喜好，到能將這份嚮往落實到繪畫裡面，還需要一段發酵時間，所以唐代之後來到五代，據說山水畫就已經發展的很成熟了。五代時期有幾位大師，如董源、巨然、關仝、李成等早期山水畫的祖師爺，以山水作為他們的繪畫主題，而這幾位人物究竟有沒有真跡傳世？一直是很大的爭議，因為現在各大博物館的收藏中，雖然都可以看到一些號稱是董源、巨然、關仝、李成的作品，但經研究後證實了可能都只是仿作，那麼如今想看早期山水畫的真跡，要追山水畫的起源，該往哪兒追呢？我們現在可能還看得到的、比較趨近於早期山水畫的、也是畫得比較好的，就要看北宋時期的畫作了。北宋的山水畫發展成熟是奠基在前面所提的五代時期的大師們身上，然而既然這些大師的作品可能沒有真跡傳世，所以現在賞析山水畫時，北宋的畫作儼然成為一種典型代表。

雖然山水畫在五代就出現了，但直到現在都還不太清楚當時發展的真實狀況，為什麼到了北

宋，山水畫的發展會突飛猛進呢？除了對山水景物的歌詠入畫文思，積累醞釀已足，進入了最佳品賞期外，「翰林圖畫院」無疑也是助長的一個原因之一。翰林圖畫院是一個「職業畫家概念」的系統，這些職業畫家會根據專長做分類，分成十個繪畫科目——「十畫科」，其中一個畫科就叫做「山水門」，由此可知，至少在北宋的翰林圖畫院裡就有一類的畫家專畫山水畫，也可得知當時山水畫已成正式繪畫科目，北宋因此爆發了巨量的山水畫。

「十畫科」的正式分類出現在北宋較晚期，北宋徽宗《宣和畫譜》當中記載了十畫科總計列出二百三十一位畫家、六千三百九十六軸，這是藝術史上最大的一批繪畫收藏列表。這些畫家根據各自的專長項目被編進十畫科，這十個繪畫科目又被根據它們的重要性來做排名，有點像現在學校裡，英文、數學、物理、化學……常被認為比較重要，而歷史、中文等就顯得相對不重要，被認為比較重要的科目放十畫科的前面，比較不重要的往後排，由前往後的分類排序是：「道釋門、人物門、宮室門、番族門、龍魚門、山水門、畜獸門、花鳥門、墨竹門、蔬果門。」

十畫科排名第一的是「道釋門」，道是道家，釋是佛教，「道釋門」的畫家專畫道教、佛教人物，以及這些教派的相關事物，那麼又為什麼「道」被排在「佛」之前呢？那是因為北宋的皇帝，大都信奉道教的緣故。而「山水門」當時在翰林圖畫院十畫科雖僅排名老六，可一路走來，山水門卻是十畫科後來發展最好的，這或許是因魏晉南北朝以降，歌詠自然景物向來是騷人墨客們的熱播排行主題，而在畫家與文人結合之後，山水門的地位就漸漸水漲船高了，初始只是排老六的山水門，未來將漸次邁向主流大宗。「故宮三寶」的范寬〈谿山行旅圖〉、郭熙〈早春圖〉，以及李唐的〈萬壑松風〉都是北宋時期山水畫，而范寬是其中的佼佼者。

非職業畫家的范寬靠什麼維生？吃土當吃補嗎？

〈谿山行旅圖〉是公認的一幅北宋山水巨作，過去也被舉為故宮三寶之一，曾印製在台北故宮的門票上，宣傳的文宣內也時常可見這張范寬的作品，不過很有趣的是，我們對范寬的了解並不太多。據記載，范寬這位指標性畫家，跟同時代的李成，和稍晚於他的郭熙，合稱為李郭范「北宋三家」，但翻遍了文獻記載，范寬到底住過哪些地方？他家世背景如何？怎麼學畫？如何謀生？幾乎都語焉不詳。一般看法首先較確定的是，范寬應是陝西華原人（耀州），是陝西一個稍偏遠的城鎮，即使到了現代，該地仍不能算是商業行為活躍的大城市，所以北宋范寬時，華原這個地點應該也不繁華，後來推算出范寬活動的時間點約在西元九五〇至一〇三一年之間，這是第二件我們較有把握的資訊，再細察范寬的畫作以及後世的記載，他主要的居住活動地點該是在現在的陝西河南一帶，即關中地區，但除了以上這些外，其他傳說都大有問題。

事實上，現今連范寬的本名都不完全確定，因為在郭若虛的《圖畫見聞誌》，以及劉道醇的《宋朝名畫評》中，兩書的記載並不一致，關於范寬的本名有兩種主要說法：《圖畫見聞誌》中記載，范寬，字中立；而《宋朝名畫評》則記述，范中正，字中立，寬是綽號。這樣看起來，范寬的本名可能不叫范寬，可是到底哪一種說法是對的？至今無法確認。至於「寬」這個綽號，根據《宋朝名畫評》記載，范寬為人寬厚，所以大家都用「寬」這個字來形容他。

在范寬的時代，官方設立的畫院組織「翰林圖畫院」已正式運作，又簡稱為「畫院」，畫院內養了一大批畫家，通稱為「院畫家」，畫院畫家屬於專門畫畫的職業畫家系統，但范寬的名字不

曾出現在翰林圖畫院裡，所以，就是畫院外的畫家了，因此產生一個很重要的疑問？在西元十一世紀，就是范寬所身處的時代，一位非職業畫家的范寬究竟靠什麼維生？在北宋時期，基本上可能會去買一張畫，或是請畫家來家裡畫畫的人，不是皇室、就是貴族，別說繪畫並不是一般民眾的生活必需品，消費繪畫甚至也不是當時的文人的日常，所以當時的非職業畫家，究竟要如何維生？

沒有在畫院活動的范寬，被列名在北宋的非職業畫家系統裡，那麼何謂「非職業畫家」指的是不屬於畫院的畫家，當時北宋的大師級非職業畫家，除了范寬之外，一般被列出來的還包括：關仝、文同（做官的）、米芾（做官的）、米友仁（做官的）、梁楷，以上三位做官的，雖不是職業畫家，但不用靠賣畫為生，畫畫對他們來說或許只是休閒活動，至於梁楷早期是畫院畫家，因為個性瘋瘋癲癲的緣故，被稱為梁瘋子，或許無法適應北宋的官員習性，後來乾脆辭官回家吃自己，雖然離開官場後也繼續畫畫，不過梁楷因為生涯前半段屬於宮廷畫家職業系統的，所以跟范寬的狀況也不能相提並論？

無論是范寬學畫的背景，生活日常的交遊往來等資訊，宋代文獻中連片鱗半爪的線索也不見，提到的只有范寬的畫極好，《圖畫見聞誌》裡描述到范寬時用上許多形容詞「畫山水唯營丘李成，長安關仝、華原范寬，智妙入神，才高出類，三家鼎時，百代標程⋯⋯。峰巒渾厚，勢狀雄強、搶筆俱勻，人物皆質者，范氏之作也。」郭若虛以上都是形容范寬的畫如何之好，可問題是半點沒提到范寬的真實身世和生活日常，不過郭若虛倒是點出了一個重點，提到三位五代北宋之交的山水畫大師，即李成，關仝和范寬。

北宋晚期徽宗時期所編的《宣和畫譜》對范寬的大致生活描述得比較清楚一點了，但是否可信則見仁見智，因為這段記載的時間已遠離范寬的時代：

「（范寬）於是舍（捨）其舊習，卜居於終南、太華岩隈林麓之間，而覽其雲煙慘澹，風月陰霽難狀之境，默與神遇，一寄於筆端之間。故天下皆稱寬善與山傳神，宜其與關仝、李成並馳方駕也。」這段話說范寬在終南跟太華隱居時，觀察日月山川景物，時光的變化，將其入畫，畫得非常好，最後《宣和畫譜》再下個結論，說范寬跟關仝和李成，是可以並駕齊驅的。《宣和畫譜》內提到的「終南、太華」，就是秦嶺山脈的終南山與華山，這一帶是關中平原附近的山脈，所以後來推論范寬住在河南、陝西這一帶，可能便與《宣和畫譜》的描述有關。但疑點重重的是，《宣和畫譜》成書的時代比起《圖畫見聞誌》距離范寬的時代是更久遠了。離范寬時代越遠的記載反而越清楚，這點實在很令人存疑，所以《宣和畫譜》的記載是否可信？恐怕只能半信半疑。不過因為歷史文獻裡范寬的資料極少，即便對這些資料存疑，還是能列出來作為參考。

《宋朝名畫評》裡說：「范寬，姓范，名中正，字仲立，華原人。性溫厚有大度，故時人目為范寬。居山林間，常危坐終日，縱目四顧以求其趣。雖雪月之際，必徘徊凝覽，以發思慮。學李成，雖得奇妙，尚出其下。遂對景造意，不取繁飾，寫山真骨，自為一家。故其剛古之勢，不犯前輩。宋有天下，為山水者，惟中正與成稱絕，至今無及之者……」直說范寬本名范中正，寬就是由個性而來的綽號，這段話是這樣解釋的……說阿寬呢，隱居在山林間，成天不是遊山便是玩水。

據傳范寬一開始學畫，學的是李成，然而李成的時代稍早於范寬，兩人不曾存在於同一時空，所以范寬若要學李成，要怎麼學？范寬可能是看了李成的作品來學畫，但那個時代沒有博物館之類的地方可以臨摹，也沒什麼大藏家沒事拿作品讓你欣賞，那麼范寬如何能蒐集到，或是怎麼看到李成的畫？其實這是個大問題，但在《宋朝名畫評》的記載裡，只直接講明了范寬學的是李成，這就妙了，有沒有可能只是作者劉道醇自己的推測而已？

劉道醇在《宋朝名畫評》裡又接著論述，范寬雖然學李成學得很像，但還是沒法畫得和李成一樣好，所以范寬乾脆放棄摹仿，直接面對真山真水寫生，之後就自成一家，可以跟李成並駕齊驅了，此後，北宋畫山水的就兩個人最好，一個是李成，一個是范寬，後來也再沒有畫得更好的了。

《宋朝名畫評》這段描述是否可信？相比之下，《宣和畫譜》裡的范寬可能疑問還更大些，所以這些記載聊備一格，當參考就好。但不論哪份記載，都肯定了范寬很擅長畫山水畫，而且提到范寬的名字時，通常都與那些比范寬時代更早的大師們並稱，也因此可看出，范寬在歷史記載裡的評價之高，大概是無出其右者。

連隆哥都懶得蓋章的〈谿山行旅圖〉，真的是真跡嗎？

〈谿山行旅圖〉是台北故宮極重要的藏品，也是過去書畫類的故宮三寶之一，〈谿山行旅圖〉的身分地位之於台北故宮，有些類似〈蒙娜麗莎〉之於羅浮宮，也好比各博物館具典範地位的鎮館之寶。〈谿山行旅圖〉的「發現」是一個很有趣的過程，為什麼特別用「發現」這兩字呢？因為，我們很

確定〈谿山行旅圖〉是清宮的收藏，雖然這張畫畫很大張，畫得也很好，但從沒被當成是范寬的真跡來看待，後來輾轉運抵台灣，在過去的歷史記載裡，〈谿山行旅圖〉似乎不太被重視，其歷史評價和地位並不高，到底發生了什麼事而一夕翻紅？把時間倒轉回西元一九五八年八月五日，故宮書畫處長李霖燦驚天動地的「發現」。李霖燦回憶道：「記得一九五八年的那個秋天，我在畫中那一列行旅人馬的後面，於夾葉樹蔭之下，發現了范寬的兩字簽名，於是長久以來，一直困惑人心的一個問題，立刻真相大白⋯這幅巨軸是范寬之所作無疑。一塊中國繪畫史上的可靠基石，遂因之而得以奠定。」

據說當時發現的過程是這樣的，李霖燦當時是故宮的研究員，研究員負責策展，選件來展出，一九五八年的那一天，當時一位故宮的職員正由庫房裡搬畫出來準備佈展掛畫時，看見了簽名，馬上和也在現場的李霖燦討論，李霖燦拿了放大鏡，再三確認了的確是范寬的簽名，八月五日這一天之後，沉睡千年的北宋畫家范寬作品終於重現，〈谿山行旅圖〉成為故宮的鎮館之寶。

但解了一個謎之後，卻又引發了更多的疑問！〈谿山行旅圖〉曾經一直是清宮收藏，可是問題是，清代皇室並沒有特別注意到這張畫，以范寬在歷史上這麼大的名氣，能跟李成並稱的北宋山水畫大師，如果這個被發現的簽名可以證實這張〈谿山行旅圖〉是真跡，那麼過去這張畫為何不曾被重視？還有人統計了歷史紀錄中的資料：從北宋到南宋，范寬畫作數量越來越少，重點是，那些被著錄收藏的范寬畫作當中，沒有一件叫做〈谿山行旅圖〉⋯

徽宗《宣和畫譜》：內府收藏五十八件范寬畫作。

米芾《畫史》：親眼見過三十件范寬畫作。

鄧椿《畫繼》：記載十二件范寬畫作。

周密《過眼雲煙錄》：記載五件范寬畫作。

從北宋到南宋，居然一下子少了五十餘件范寬的作品，並且不管這些作品是怎樣不見的，從徽宗朝《宣和畫譜》到周密《過眼雲煙錄》的記載，沒有提到半件范寬畫作叫做〈谿山行旅圖〉，所以〈谿山行旅圖〉到底怎樣冒出來的？

更有趣的是，在過去的記載裡，幾件范寬畫作的名氣都比〈谿山行旅圖〉大；比如〈秋林飛瀑〉（台北故宮），還是〈雪山蕭寺〉（台北故宮）、〈臨流獨坐〉（台北故宮），這三件作品都被歸在范寬的名下，而且都被認為可能是真跡，但研究後發現，〈秋林飛瀑〉應是南宋至元初作品，不是范寬畫的，〈雪山蕭寺〉確定是南宋時期作品，「傳」范寬的〈臨流獨坐〉，可能是南宋初期作品，所以歷史上曾被提到比較有名的范寬畫作，都是南宋或是南宋以後的作品，跟范寬沒有任何關係，都是被假冒的作品，而這些被誤認為范寬畫作的名氣，都比〈谿山行旅圖〉大，更精確說，歷史記載中，根本就沒有〈谿山行旅圖〉的存在。所以，有關〈谿山行旅圖〉第一個謎題：如果是真跡，為何一直沒被提到？

第二個謎題：既然歷史記載沒提到〈谿山行旅圖〉這張畫，那麼研究的線索就只剩下印章了。〈谿山行旅圖〉蓋有數量很少的收藏章，在現在還可辨認的印章中，其中一顆印文是「忠孝之家」的印章是可能的線索，而這顆印章的主人應是錢惟演或錢勰。兩位錢氏的年代與范寬相近，生

活圈也重疊，所以，他們極有可能是〈谿山行旅圖〉的原始主人。

錢惟演（西元九六二─一〇三四年），五代時期吳越王錢俶次子。北宋初期，從父歸宋，曾任翰林學士、樞密使等，屬一級官員的身分。錢俶（西元一〇二四─一〇九七年），為吳越王錢俶後代，任鹽鐵判官、開封府尹。錢俶的官，就沒有祖輩的那麼大了，因為吳越王錢俶歸宋之後，按照過去的慣例，被封贈的官，雖然子孫都可以繼承，即蔭官，但一代會比一代小一些，而從這「忠孝之家」印章出現，甚至有人大膽假設，可能〈谿山行旅圖〉是范寬為錢家所畫的畫之一，不過因為沒找到史料來背書，這僅僅只是推測。

〈谿山行旅圖〉上蓋的印章數量相當少，北宋時期的「忠孝之家」這顆章後，下一顆印章居然就跳到明代董其昌的印章。董其昌是明代相當有名的書畫家，華亭派領導人，萬曆十七年進士，官至南京禮部尚書。董其昌看過〈谿山行旅圖〉，而且還臨摹過這張畫，董其昌將看過的一些比較好的畫，臨摹下來製作成畫冊，董其昌將其命名為《小中見大冊》，當中就收有范寬這張〈谿山行旅圖〉。

〈谿山行旅圖〉上還有董其昌的題跋：「北宋范中立谿山行旅圖董其昌觀」，看樣子，董其昌也不認為這張畫是范寬的真跡，因為董其昌有個怪癖，他喜歡長篇累牘的在鑑賞的作品上做題跋，他會發表個人意見，將他與這張畫的關係鉅細靡遺的寫下來，但這張畫，董其昌就寫了那行字：；而「觀」這字就有趣了，董其昌精於書畫，也精於鑑藏，他收藏了許多重量級的古代書畫作品，一般來講，他認定的真品，會寫下「董其昌鑑定」這樣的描述，而不是「董其昌觀」，所以董其昌應是不以為這畫為真，可大家說這是真跡，所以董其昌很滑頭地留下這題跋。

除了最早出現的「忠孝之家」印章外，跳過了南宋，跳過了元代，下一個承接北宋「忠孝之家」印章的，居然是明代中晚期的董其昌，我們要問的問題是，南宋時期的人，難道沒看過〈谿山行旅圖〉嗎？元代的人、明代初期的人，難道沒見過這張畫嗎？為什麼上面都沒有那些收藏章的存在？

繼董其昌之後，來到了明末清初的梁清標，〈谿山行旅圖〉的裝裱蓋有兩方清代私人收藏大家梁清標的章⋯⋯「蕉林祕玩」、「觀其大略」，這兩顆是梁清標個人使用的收藏章。梁清標（西元一六二〇—一六九一年），字棠村，號蕉林居士，明崇禎十六年進士，順治初降清，官至保和殿大學士，康熙三十年死亡。梁清標雅好圖書繪畫，他的書齋「蕉林書屋」收藏甚多，〈韓熙載夜宴圖〉、〈簪花仕女圖〉、〈洛神賦圖〉⋯⋯等，上面都蓋有「蕉林祕玩」、「觀其大略」這兩顆印章，但即使梁清標應該一度擁有〈谿山行旅圖〉，他對此畫卻並沒有太多著墨，所以可能梁清標也沒把此畫當成真跡看待，後來此畫突然出現在乾隆時期，並成為皇室收藏，可能是梁清標的長孫梁彬繼承祖父遺產後進獻。

眾所周知，愛蓋章的乾隆哥一旦收到傑作，總讓台下觀眾忍不住想大喊：「隆哥！不！手下留情啊。」想拉著他的手，請他別亂蓋章，但〈谿山行旅圖〉成為皇室收藏以後，卻只被蓋了一方清代皇室收藏章「石渠寶笈」，還有一方鑑藏章「乾隆御覽之寶」而已。

乾隆九年（西元一七四四年）下令編纂皇室收藏目錄《石渠寶笈》，至乾隆十年成書，共四十四冊，二十八函。而「石渠寶笈」這顆章出現在〈谿山行旅圖〉上面，可見乾隆九年到十年間，〈谿山行旅圖〉就被正式編進皇室收藏當中，但是呢，乾隆本人可能沒把它當真跡看待，因為

上面只被蓋了一方「乾隆御覽之寶」，翻成大白話就是「朕看過了」，可見被認為是次等作品，並不受重視。因為乾隆蓋章有個習慣「一璽三璽五璽七璽」，他有這種「一二三五七」的蓋法，而蓋的印章數量，決定了乾隆認為這件東西的重要性，其實這也算蠻幸運的啦，因為如果被乾隆認定是真跡，那就不得了了，美人臉上會被刺滿字啊！

另外還有一個線索，乾隆時期的收藏，每件作品都蓋有收藏地點印章，所以〈谿山行旅圖〉上還蓋有兩顆收藏地點章──「重華宮鑑藏寶」、「樂善堂圖書記」，這兩顆章相當重要，因為這是清代皇室的習慣，這件作品放在哪個宮殿，就蓋上那個宮殿的印章，比如說若該件作品放在當時乾隆最重視的「御書房」、「三希堂」等，就表示被認為是最好的作品。而重華宮是乾隆還是皇子時期的居所，乾隆的大婚也是在這裡舉行的，所以，重華宮或許對乾隆本人來說有某種的紀念意義吧？乾隆即位之後，重新裝潢重華宮，作為與大臣們舉行文人宴會時看戲的場所，可以理解成是一種「隆哥招待所」的概念，從重華宮的使用方式，可看出它並不是很重要的宮殿。重華宮主建築是樂善堂，曾是乾隆的書房，文青隆哥每年都在此舉行新春賦詩的儀式，〈谿山行旅圖〉當年便張掛於此地，乾隆也不認為這張畫是范寬的真跡，所以並不特別重視。

一七九九年，乾隆死亡後，由於嘉慶對於書畫沒啥興趣，分藏在紫禁城各宮殿的書畫，除了隨意餽贈大臣之外，都在清點後被封存於倉庫，直到宣統時期。

溥儀的回憶錄《我的前半生》記載：「我十六歲（西元一九二一年）那年，有一天由於好奇心的驅使，叫太監打開建福宮那邊的一間庫房……，我看到滿屋都是堆到天花板的大箱子，灰塵積得很厚，好像有幾百年都沒有人來過這裡，箱皮上有嘉慶年號的封條……」由溥儀的這本回憶錄

可推知，或許〈谿山行旅圖〉這一年來都是被封在箱子裡面的，所以上頭才幾乎都沒有其他印章的存在，乾隆之後就沒有任何紀錄了，二百多年來這張畫沉睡在倉庫裡。西元一九二二年，溥儀被迫離開紫禁城，他開始為出宮做準備，下令清點各宮殿的文物，同時以賞賜為名，將文物運出紫禁城。入宮伴讀的溥傑當時是靈魂人物，他利用每天入宮的機會，用隨身攜帶的書包將文物挾帶出紫禁城，據推測溥儀居住紫禁城的十三年間，總共帶出至少一千兩百件書畫類珍品，但〈谿山行旅圖〉卻不在這一千兩百件之列。一般認為〈谿山行旅圖〉沒被帶走的原因，是因為畫幅過於巨大，攜帶不便，但實際上，被帶走的文物當中也有大件的作品，所以更可能的推測原因是，溥儀或是當年清點宮中文物的官員，他們都不認為〈谿山行旅圖〉是真跡。

一九四八年十二月二十二日，國民黨開始撤離上海，由於情況緊急，上海倉庫的文物沒有全部撤離，經由四位專家：莊嚴、吳玉璋、梁廷偉、那志良挑選，最終選定繪畫三千七百四十四件作為第一批運抵台灣的文物，而〈谿山行旅圖〉雀屏中選，一九四九年一月，〈谿山行旅圖〉隨著這批文物抵達了台灣，抵台文物開始編造清冊，按照上海時期的編法，以「滬上寓公」分別造冊：「文物：滬字號。書籍：上字號。文獻：寓字號。公文：公字號。」〈谿山行旅圖〉當年以滬字號編號，再後來就是一九五八年發現范寬簽名的事件。在確定了是范寬的真跡作品之後，台北故宮開始重視這件文物，一九六一年五月二十八日，台北故宮應美國國會邀請，於華盛頓國家畫廊舉辦「中國古藝術品展覽會」，展出二百五十三件文物，之後於紐約、波士頓、芝加哥、舊金山輪展，於一九六二年六月一日結束，參觀群眾多達五十萬人，展品中最受矚目的便是剛發現范寬簽名的〈谿山行旅圖〉，而押運文物的李霖燦，應邀舉辦以范寬為主題的演講，展覽使得范寬這張畫

聲名大噪，被歸入故宮三寶之一。

一九五八年前，無論收藏者是誰，似乎都沒有人把〈谿山行旅圖〉當成真跡，記載少，沒什麼人關注這件作品。一九五八年〈谿山行旅圖〉爆紅，所以雖然一九三六年上海版《故宮圖錄》沒有收錄此畫，一九六三年重印圖錄，加入范寬〈谿山行旅圖〉，並以此畫作為封面。

我來，我見，我畫畫！一代宗師首倡「師心說」

不論這張畫的真偽，或是歷史流傳，這張畫本身就畫得非常好，除了當時主流的「主山堂」的構圖方式，巨碑式山水，〈谿山行旅圖〉之所以被重視還有更重要的原因，北宋徽宗下令編纂的《宣和畫譜》，詳盡記載了范寬的作品、風格與流派，這也奠定他的歷史地位：

「（范寬）喜畫山水，始學李成，既悟，乃嘆曰：前人之法，未嘗不進取諸物，吾與其師於人者，未若師諸物也。」

這段說的是范寬山水畫的意義。范寬喜畫山水，一開始學習的對象是李成，但學了半天後領悟到，臨摹李成的畫沒什麼意義，因為李成畫的也是真山真水，與其透過李成再去畫山水，不如把大自然萬物當老師，直接面對大自然萬物來寫生更為有用，而之後又加了一句，與其面對真山真水，不如直接面對我的內心；也就是說范寬作畫的方式是內心怎樣看待真山真水的，就把看待真山真水的感覺透過畫筆呈現出來，所以《宣和畫譜》的這段記載出現後，文人畫興起，從此范寬提出的「師心說」成為繪畫理論的主流，山水畫不再只是單純的風景寫生，而被視為一種內在意

念的表達方式。

而范寬這張畫的技巧也是相當好，中國傳統的水墨畫與西洋的風景畫有一個很大的不同點：西方的風景畫通常是畫家各彈各的調，每個畫家用各自的方法來寫生，這是西方個人畫風格的開始；

但是東方的山水畫裡面，在畫山、畫水、畫樹、畫所有的事物時，都有約定俗成的畫法，所以基本上學山水畫要先學一定的筆法筆觸。山水畫不是畫山石，就是畫樹，「皴法」和「夾葉」是山水畫的兩大筆法；以畫山來講，是山石的技法，筆法稱為「皴法」，而用來畫樹的技法，稱為「夾葉」。

「皴法」，水墨畫用毛筆沾墨，以線條畫出山石質感的筆法，常見的皴法：長短披麻皴、大小斧劈皴、捲雲皴、解索皴、荷葉皴、牛毛皴……。范寬的皴法主要有兩種，描繪遠山、中景山石的「雨點皴」（或綽號「雨打牆頭皴」、「牛毛皴」）（筆法是逆筆，從上而下，像下雨一樣，一點一點地把筆畫重疊上去）。另外，范寬用來畫近景，描繪水邊岩岸、石頭的筆法叫做「小斧劈皴」，和他的夾葉畫法一樣，這是觀察自然景觀寫生之後的結果，並無師承可言，「雨點皴」和「小斧劈皴」這筆法當時廣為眾人採用，范寬的「小斧劈皴」沒有「雨點皴」那麼受重視，後來就被援引為約定成俗的一種筆法，在法都不是范寬所獨有，不過由於范寬使用的方法很成功，後來就被援引為約定成俗的一種觀念與基本技巧長達千年之久。

「夾葉」，又稱為勾葉法，水墨畫用毛筆沾墨，以兩條以上的線條，畫出樹叢樹葉的筆法，清代以後成為水墨畫家學習筆法的範本書《芥子園畫譜》，曾列出二十七種夾葉畫法，但常見的夾葉畫法有以下幾種：介字葉、介字葉、梅花葉、菊花葉……。夾葉與皴法幾乎同時出現，范寬的夾葉畫法也是很特殊的，他在〈谿山行旅圖〉就運用大量不同的夾葉畫法，用以表現山腳下不同的樹

種林相的組成，而這些夾葉畫法幾乎跟後來的夾葉畫法是一模一樣的，因此，范寬被認為是夾葉的祖師爺之一。

范寬的時代，「皴法」和「夾葉」的技法都還未發展成熟，皴法真正成形，大約在北宋初期，范寬就是皴法的早期大師之一，〈谿山行旅圖〉裡的皴法和一些夾葉的畫法，成為未來皴法和夾葉的祖師爺，范寬於是以「皴法」與「夾葉」在山水畫的傳承裡帶來決定性的影響力。

同時在〈谿山行旅圖〉裡，確實可以看到范寬主張的「師心說」（或是「師心論」）的一種體現實踐，仰觀〈谿山行旅圖〉時，確有一股凜凜然的大山大水氣勢襲來，完全重現我們在面對大山時，油然而生的對大自然敬畏、景仰之心。

另外〈谿山行旅圖〉畫幅巨大，讓山水畫家系統佩服的五體投地。因為繪製小畫時，畫紙或是絹布可放置桌上，一眼看去綜覽全幅；而大型的畫，就必須有構圖、布置，有先行的、預想好的過程，范寬這張大畫掌握得非常好，所以一九五八年證實是真跡後，這張畫的地位更是立馬從醜小鴨變天鵝。

仿作？ 真跡？ 關鍵人物董其昌的滑頭暗示

西元一九五八年〈谿山行旅圖〉發現了范寬簽名，一躍成為台北故宮的鎮館之寶後，一直有人陸續地提出一些想法和看法，二〇一五年三月十六日，中國南京博物院副研究員龐鷗，在《揚子晚報》發表一篇文章，直指〈谿山行旅圖〉可能是假畫。此文一出，立刻引發中國學者的媒體論

戰，有人支持，也有人反對。龐鷗的質疑在三月份只是提出假設性的看法，但四月陸續發表專文提出質疑，直指〈谿山行旅圖〉是一件偽作，主要質疑點有二：

一是范寬不可能以綽號簽名：依據典籍記載，寬是綽號，他的本名是中正或中立。范寬在自己的作品上理應署名范中正或范中立，所以這是後添的偽款；第二個質疑點，范寬的簽名墨色怪異：范寬的簽名很小很小，隱藏在葉叢中，幾乎看不到，墨色偏淡，明顯與周邊樹叢的墨色不同，有可能是後添的偽款。而這兩點質疑是否可信？支持與反對方，至今持續論戰不斷中。

台北故宮《故宮文物月刊》三八八期，針對龐鷗的質疑，在「〈谿山行旅圖〉特展」的專文中，提出了回應：「究竟范寬、范中正、范中立三者，孰才是范寬的本名？其實，對於鑑賞他的作品，原非那般緊要，只因〈谿山行旅圖〉上被發現范寬二字款，才引發了研究者不同的解讀。……米芾《畫史》曾提及，范寬少年時所作一幅山水軸，就題有華原范寬款……既然少年時期即開始自署范寬了，那麼〈谿山行旅圖〉會提上范寬二字，又何足怪哉？」

如或有爭議，但就畫論畫，這是好畫，且讓我們看畫就好。

龐鷗的質疑雖然尖銳但也並非無的放矢，若您下次在看畫時，可發現墨色確實較淡。另外，究竟范寬會不會用綽號來簽名？這我們也不得而知。

且早在一九五八年發現范寬簽名之後，就陸續有人提出類似的主張。我個人認為，這張〈谿山行旅圖〉問題最大之處，其實是要看董其昌的另外一件〈仿范寬谿山行旅圖〉，董其昌將整張二公尺多的畫縮小了，編錄進他的《小中見大冊》裡，而董其昌的版本，不只是仿而已，而是非常仔細地臨摹，包含山的大小比例都像是拿尺量的一樣，等比例的縮小。范寬簽名的真跡在西元

一九五八年被發現，是於這張畫右下角的一隊商旅，旁邊的樹叢裡，而兩張圖在范寬簽名的附近：行旅商隊、樹叢、山石……兩件作品比較幾乎完全相同。所以，董其昌勢必仔細地看過原作，為何他沒有看到簽名呢？這才是最大的疑問。董其昌不但沒有仿簽名，還落款：「北宋范中立谿山行旅圖董其昌觀」，而不是「董其昌鑑定」，可見董其昌即便認為這張畫畫得很好，但自始至終並不認為這張畫是真跡。

有一種猜測是，這張偽造的簽名，是董其昌仿過畫之後才被添加的。那麼為何不大方簽名，要藏在樹叢裡呢？這就是偽造者很聰明的地方了，因為北宋畫家的簽名原則上都是隱藏在樹叢裡面，或是山石堆裡。為什麼早期的畫家要隱藏自己的簽名呢？原因很簡單，因為這些畫家大部分都是宮廷畫家，簽名簽的太大的話，皇帝看了不高興可就麻煩了，尤其宋代的宮廷畫家，原則上不太簽名，所以有可能是在明代，或是明代以後所加上的范寬簽名，但這個猜測沒有任何文獻資料可證實。

現今除了這張范寬的〈谿山行旅圖〉之外，其他只要掛在范寬簽名下的作品，大部分都被認為是後世的模仿之作，所以，或許我們可以這樣認定，最趨近大師真蹟的一張作品，就是這張〈谿山行旅圖〉。書畫鑑定是一件很嚴謹的工作，台北故宮遇到認為有問題的畫作，都會習慣性地在畫作名稱前加個「傳」這個字，這字就是告訴各位，這張畫有可能是後世臨摹之作，可是即便有這麼多質疑的存在，台北故宮這張范寬的〈谿山行旅圖〉前面，還沒有出現「傳」這個字，所以現在台北故宮的看法，應該傾向它還是真跡。

東方山水畫，五代關仝〈秋山晚翠〉局部，夾葉。

用國寶當抹布？來人啊！快報名「炫富」金氏世界紀錄！

——郭熙〈早春圖〉

范寬不是畫院畫家，而郭熙是北宋神宗朝很重要的畫家。

要進入翰林圖畫院的畫家，必須經過考試，畫院畫家是官職，領有官俸。郭熙不但是畫院的待詔，還是待詔們的頭頭；郭熙官作得挺大的，他是提舉官，是畫院畫家的領頭羊角色，郭熙也是翰林圖畫院招考新進畫家時的命題官，所以郭熙和翰林圖畫院的關係極密切深刻，在了解郭熙之前，必須先了解何謂「翰林圖畫院」，以及畫家們相關的大致情況。

為皇帝服務，被太監管理的明代宮廷畫家

之前提過，在中國藝術史裡，書法的發展比繪畫來得早許多。某種政府設立的類似學習書法繪畫的組織，或該說是容納藝術家的單位，在唐代時，就有「宏文館」出現了；宏文館不是以繪畫為主，而是以書法為主，所以是書院的性質，唐太宗愛好書法，所以設立宏文館，宏文館裡面設有教席，收有學生，所以類似教學單位。

唐代之後，繪畫逐漸發展起來，五代時就有知名畫家出現，出現了類似現代繪畫的雛型，而盛期發展是在五代結束後的北宋時期。北宋開國之初趙匡胤時代，就建立了畫院組織，但畫院並

非新設單位，而是抄襲自五代，尤其是西蜀、南唐的畫院，但歷史記載上，只知道西蜀、南唐有畫院，畫院的相關記載一概不太清楚。但據北宋郭若虛的《圖畫見聞誌》記載，提到五代時期的西蜀、南唐的畫院有一些畫家的活動，這些畫家有：石晉時期的王仁壽；西蜀時期的房從真、宋藝、阮知誨、黃筌等五人；後蜀時期人更多了，有黃筌、黃居寀、黃居寶、高從遇等十三人；到了南唐時期有徐熙、顧閎中、趙幹、趙昌等十一人，其中現在還存的畫作有顧閎中的〈韓熙載夜宴圖〉（北京故宮）、趙幹的〈江行初雪圖〉（台北故宮），都赫赫有名。據說徐熙、趙昌的作品亦有傳世的，可見五代時期的畫應該有一定的量存在。但歷史記載中，對於五代時期的畫院是怎麼組織的？如何招聘畫家？以及畫家在畫院中如何活動？都語焉不詳。所以，我們只知道有畫院，但真實的情況不明。

到了北宋宋太祖趙匡胤創立了新朝代，他就仿照了五代時期的畫院，設立了畫院組織，而這北宋畫院，在宋代的一本講宋代典章制度的《宋會要》中，有一則非常重要的記載，描述了畫院當初設立時的情況：

「（太宗）雍熙元年，置翰林圖畫院，在內中池東門裡，（真宗）咸平元年移在右掖門外。（哲宗）紹聖二年改院為局。」說宋太宗雍熙年間，畫院已有正式名稱為「翰林圖畫院」，一開始設立地點在當時北宋首都汴京，於皇城裡面的內中池東門裡，到了北宋真宗的咸平元年，將翰林圖畫院遷移到右掖門外，到了北宋哲宗紹聖二年，並且改翰林圖畫「院」為翰林圖畫「局」。這個記載相當重要，因為從《宋會要》的記述中，可以看到圖畫院在北宋時期的設立地點在何處，以及遷移的

郭熙〈早春圖〉，108.1cm×158.3cm。──**圖像授權**：國立故宮博物院

軌跡，另外，組織也不是簡稱為畫院，而是翰林圖畫院。

之後郭若虛的《圖畫見聞誌》也提到，北宋畫院直接繼承自南唐，初設稱為翰林圖畫院，後來改名為圖畫院，又改名翰林圖畫局，之後又改為御畫院，再改名為御畫局；從這樣的記載可看出，北宋畫院的名稱可能改來改去，但習慣上還是稱之為翰林圖畫院或圖畫院。所以翰林圖畫院當時正式的名稱就已經出現了。

那麼當時，是由誰來管理翰林圖畫院？根據《宋史・職官志》：「翰林院，勾當官一員，以內侍押班，都知充任。」由典籍記載可知，翰林院本身是管理機構，由太監充任首長，稱為「翰林院勾當官」，官銜為正六品都知。後來翰林圖畫院被改名為圖畫局，因為「局」的位階比「院」小一些，所以勾當官往下降一級，改為分設正七品正使一員、從七品副使一員。圖畫院（局）的正副使一般由太監充任，但是副使有時會由皇帝指派畫家任命。例如北宋末的李迪就曾任職圖畫局副使，可見得圖畫局的副使可能才是真正的宮廷畫家領導人。

《宋史・職官志》：「翰林院……總天文、書藝、圖畫、醫官四局，凡執使以事上者，皆在焉。」又說了，翰林圖畫院並不是只由畫家組成，是一個由相當多單位組成的組織，與御藥局、內東門司、管勾往來國書所、後苑、造作所、龍圖天章寶文閣、軍頭引見司等單位同隸屬於內廷的入內侍省。從這個組織構成可知，圖畫院是直屬於內廷的總務機構，類似歷代供奉內廷百物的官員——黃門，「黃門」是唐代開始出現的一個名稱，這也是為何宋代野史，稱呼翰林圖畫院的宮廷畫家為黃門官的原因。

略略認識了圖畫院的組織後，再來看圖畫院中職業畫家的構成。目前對圖畫院畫家官銜知之

甚少，一般只以「翰林院待詔、翰林院供奉」來稱呼。或許北宋皇室對圖畫院的畫家只是以傭奴之流予以僱用，所以對畫家職銜並沒有一定的制度，而是隨著皇帝的喜好授與官銜。已知的圖畫院畫家官銜分為九種：「御前祇應、待詔、祇候、藝學、祇應、博士、畫學正、畫學諭、學生」，不過這些官銜並沒有統一，且在每一個時代的名稱各異……。雖名稱沒有統一，但大致可從典籍的記載裡，了解圖畫院內不同職位的畫家大致的狀況；如圖畫院畫家有一種可以直達天聽的職位，稱為「御前祇應」，但曾獲得這種職位的人很少，目前僅知神宗朝崔白一人。《圖畫見聞誌》說北宋神宗朝的崔白：「未入畫院就已相知於皇帝，後進畫院蒙上諭，特免雷同差遣，非御前有旨，毋召。凡直接聖旨，不經有司者，謂之御前祇應。」

目前台北故宮存有崔白〈雙喜圖〉一作，據說崔白對於畫動物、花鳥類是一等一的高手。當時神宗很喜歡崔白，崔白進了畫院成了畫家後，直接給崔白「御前祇應」這個頭銜，還特別明白指示只有神宗本人可以召喚崔白，連圖畫院的太監頭頭「勾當官」都管不了崔白，就連甚受神宗賞識的待詔郭熙，也要由勾當官旨帶領才能見到神宗，可見得御前祇應的特殊身分。

另外，待詔、祇候、祇應這三種官銜是畫院的常設官銜，屬於一般的宮廷畫家頭銜。「待詔」層級較高，「祇候」及「祇應」的等級較低，待詔原本是北宋的文官系統專用的頭銜，後來逐漸演變成榮譽頭銜，最後成為畫院正式官銜。根據鄧椿《畫繼》記載：「北宋舊制，凡以藝進得官待詔出身，只有六種。即模勒、書丹、裝背、界作種、飛白書、描畫欄界。」

說的是北宋當時，祖宗傳下來的制度，只有六種人能以繪畫的技術獲得「待詔」的官銜：

「模勒」是指臨摹、勾摹等工作，好比在書法中從事雙勾、臨摹等工作的人，「書丹」、「裝背」、「界

作種」、「飛白書」、「描畫欄界」等，也各自是專門的繪畫技術。

低一點的頭銜「祗候」，是最常見的官銜，人數很多，北宋特稱為「入內侍省祗候班」，是指上朝時，一班一班的站，可見人數很多。前面提到的「御前祗應」則鳳毛麟角，根本只有一、兩個。比祗候稍微低一些的是「祗應」，但有人認為這職位不存在，可能是祗候的筆誤。

還有四種官銜「學正」、「學論」、「藝學」、「學生」，應是圖畫院的教學系統官銜，如同唐代的宏文館，宏文館是以書法為主，宏文館除了延聘書法家之外，也設置了學生讓書法家來教導。「學正」、「學論」在太宗朝就已經出現，但這是榮譽銜，「藝學」、「學生」才是正式官銜；「學正」、「學論」、「藝學」是由高而低的教學頭銜，「學生」則應是圖畫院每年招聘新血，剛考進來的年輕畫家們，因為沒有經驗，不了解圖畫院的要求，所以請老師指導這些新進的工作人員。徽宗時期，由於皇帝個人的藝術品味，所以極力擴充圖畫院，以上四種官銜的畫家充斥圖畫院。

宋徽宗甚至仿照太學組織，在翰林院正副使之外再增設「博士」，這種博士有別於勾當官，稱為畫學博士或是術學博士，以統領圖畫院教學。當時科舉考試也增設畫藝一科，以取天下畫藝卓絕之士，初入畫院的畫家稱為學生，之後逐步升遷為學正，宋代書畫藝術的興盛與皇帝對圖畫院的禮遇有關，這是歷代所不及的。北宋開國之初，對於圖畫院即禮遇有加，翰林院以圖畫院居首，宋代還有個特別的規定，官員上朝時，九品以上的官員穿綠色官服，五品以上穿緋（紅）色，三品以上穿紫色，但圖畫院雖多僅只有八品或是九品官職等級，按規定本應著綠色官服，但由於皇帝的特殊喜好，恩准這些畫家們可穿緋色衣服。到了北宋晚期，徽宗更進一步，允許畫院凡祗候以上得以「佩魚袋」，佩魚袋原屬主管職才能享有的特權，而畫院居然得以破例。

千里為官只為財，重賞之下必有勇夫

宋代藝術史中，翰林圖畫院是發展完善的關鍵繪畫組織，郭熙又是圖畫院中的關鍵人物，有關郭熙的記載都附屬於翰林圖畫院。

宋代藝文風氣極盛，與皇帝雅好藝術活動有關。宋代開國之初就對圖畫院的畫家禮遇有加，除了之前提過的官服可特例服緋外，還破格恩准可佩魚袋，所謂「千里為官只為財」，錢當然是關鍵，清官自然是有的，但有點錢不是更好嗎？原本圖畫院畫家以職等來說，等級並不高，以宋代的官場一般來說，七到九品工匠系統的官員薪水應該稱為「食錢」，但畫家支領的卻稱為「俸錢」，而不稱食錢，由此可知，北宋時期的畫家屬於文官系統，而不是工匠系統，當時畫家的待遇，比起做陶瓷的工匠，或其他各式技術工匠都來得好上太多，自然投考畫家官員的意願就更高些。

圖畫院的畫家領的「俸錢」又再區分為兩種；第一種是「俸祿」，以現代的理解可算是本俸，按官階支給年給錢以及米麥等實物，另一種為「職錢」，類似現代的職務加給，是按照職務另外附加的加給。圖畫院畫家同時支領以上兩種薪水，待遇所得甚至優於同等級的文官。北宋畫家薪資歷朝都有增加，除了俸錢之外還另外增加額外的配給：「增給錢」，以現代的理解，類似紅利，或說分紅、年終獎金之類的概念，時代越往後，各種補貼薪資越多，遠遠地超過同級官員的水準。增給錢一開始只有單獨的一項，但之後又再以這個項目，獨立出許多子項目。目前已知增給錢的項目，到了北宋晚期總計有二十五種：「茶湯錢、廚食錢、添支米錢、添支柴錢、添支料錢、折食錢（類似現代的誤餐費）⋯⋯」

畫家們的薪水並不是固定的，除了俸祿外，隨著受重視的程度而有增減。北宋中期普通等級

的待詔可以領到的薪水，大約每月可獲得六萬三千六百文，當時同等級的官員薪資不到他們的三

分之一：俸祿的部分，每月十千錢，另外補貼春天、冬天做衣服的布料（絹）各五匹，再補助紡紗

作衣服的綿花十五兩，嫌拿布匹、領棉花麻煩？沒問題，也可直接折合現金十千六百文，總共每

個月可領二十千六百文；職錢每個月可領十八千；增給錢的部分每月領十千（含料錢：十五千）；

以上加總便是每月領的驚人地六萬三千六百文，這是很大的一筆數字。

當時翰林圖畫院的畫家都在開封工作，此處便以當時開封的物價為標準，據孟元老《東京夢

華錄》記載，首都汴京（開封）當時米價每斗三十文錢，六萬三千六百文錢可以買到三百五十二石

的米，大約是現今的兩萬一千一百二十公斤。當時城肆中的高級酒家所供應的（米其林三星）餐

點，也不過開價：「羊羔美酒七十二文，煎魚、鴨子、炒雞兔、血羹、腰腎雜碎十五文。」讀者此

處便可想像，每個月六萬三千六百文錢是多麼好用的一筆數字。

圖畫院的畫家還不只領受以上好處，北宋初期，嚴格規定「入內侍省」（指在皇城內工作：

如翰林圖畫院、翰林書院、龍圖閣、天章閣……等單位）的官員，原則上不得離開京城到外地當

官，京官和外官彼此是沒有互相交流的，而翰林圖畫院的上級單位便是入內侍省。但自真宗朝開

始，翰林圖畫院開始恩准以放官，一開始限制圖畫院的官員外放當官，最高只能官至光祿寺丞，而

後再度放寬至國子監博士，到了徽宗朝建立出職放官制度，待詔五年出左班殿值，書藝十年出右

班殿值，左班殿值和右班殿值是當時朝廷內的一般官員，原本屬於雜流的畫家，擔任了十年的殿

值後，便得以三班借職出仕任官，借職出仕任官便是可以當地方官了，例如，（北宋山水畫家）蕭

照任雲州主簿（「主簿」是財務官）、（北宋山水畫家）張希顏任蜀州推官（「推官」是司法官）。

宋代考選畫家的制度相當嚴格，雖然大部分的畫家都是經過考試才進入翰林圖畫院，但也有一小部分，如郭熙，是用「推舉」進圖畫院。考試怎麼考呢？北宋徽宗於科舉考試增設「畫藝科」，畫藝科自此從一般非常規的考試科目，成為正式常設性的考試科目，這是中國唯一的例子，以科舉考試為畫院增加員額，可見徽宗對畫藝的重視程度。

那麼，何謂「畫藝科」？《宋史‧選舉誌》中記載：「併學生入翰林圖畫局。……畫學之業，曰佛道、曰人物、曰山水、曰鳥獸、曰花竹、曰屋木。以說文、爾雅、方言釋名。……」為何要特別提到「佛道」、「人物」、「山水」、「鳥獸」、「花竹」、「屋木」？因為每個畫家都有各自擅長的強項，擅長風景的，可能不擅長畫人物，鳥獸畫得精彩的，讓他畫佛道類未必知道該如何下手，要畫家樣樣精通，那是強人所難，也未必能達到好效果，所以考試採分科進行，於徽宗時代分類確立為「十畫科」。

考了試後，怎樣評定畫家考生們的分數高低呢？《宋史‧選舉誌》中又說道：「……畫之等，以不仿前人而物之情態形色，俱若自然，筆韻高簡為工。三舍補試、升降以恩推。如前法，惟雜流授官，止自三班借職以下三等。」說的是當年畫藝科考試評分的標準──好的畫不能抄襲別人，而是將自己的情感力量灌注其中，要畫的流暢自然、氣韻佳。

畫藝科的考試怎麼考？怎樣命題？其考題現今還有流傳。郭熙的兒子郭思寫了《畫記》一書，其中記載郭熙備受皇帝寵愛很夯很紅的那幾年，被任命為畫藝科舉考試命題官時出的考題：「吾（郭熙）為試官，出堯民擊壤題，其間人物卻作今人巾幘，此不學之弊也。」古代典籍中

多處可見「堯民擊壤」的記載，堯是史上重德愛民的明君，為政時四海昇平，百姓日出而作，日入而息，種田時「擊壤」，一邊拿著鋤頭鋤土，一邊開心唱歌，好一片和樂安康的景象，「堯民擊壤」四個字，便是歌頌太平盛世時，人民安居樂業的景況，也是當年郭熙的考試命題。來考試的畫家考生，就根據這四字來作畫答題，但據說當年畫家們作的畫都被郭熙打了下來，因為畫中的人物都「今人巾幘」，郭熙指出「堯民」自然該作古裝打扮，考生卻都畫了時裝，郭熙還對考生們發了一句評語「此不學之弊也」。郭熙的主張，也是宋代對藝術家的要求：畫家不能只是畫藝精湛，也該飽讀詩書，將豐富的人文涵養呈現在作品中才合乎標準。所以除了著名的「堯民擊壤」之外，宋代畫藝科考試，其他人命題的試題也都甚重文學性，而且特別偏重詩意特質，如：「野水無人渡、孤舟盡日橫。」

鄧椿《畫繼》卷一：「野水無人渡、孤舟盡日橫：自第二人以下，多繫空舟岸側，或拳鷺於舷間，或棲鴉於蓬背，獨魁則不然，畫一舟人臥舟尾，橫一孤笛，以意為非無舟人，止無行人耳，且以見舟子之甚閒也。」多數人都畫河邊沒有人渡河，一艘空船停在河邊云云，但當年考第一名的畫家，畫的是岸邊一隻船，船上杵著一位等著載客渡河的船夫，躺在船尾正吹著笛子，能得第一名是因為點出了其實不是「沒有人」，而是「沒有人渡河」，所以等待乘客中的船夫太閒了，只能吹笛子打發時間啊。

其他還有「亂山藏古寺」、「踏花歸去馬蹄香」、「竹鎖橋邊賣酒家」，都是很詩情畫意的題目，取材的標準不是以精細奪勝，而是以意境為上，以詩意入畫的宮廷鑑賞品味，開啟了中國詩書畫三者合一的濫觴。畫藝科不只是考試的科目，也呈現了當時的一種審美的標準，即畫家的高

超畫技不但是必備的，還須具備一定的文學素養。

神宗愛郭熙，一殿專皆熙作

藝術史關於書法家的記述常較詳盡，畫家的資料則相對較不足，因為一般來說，書法家都是文官系統出身，朋友之間交集往來密切，相關的活動紀錄原則上來說較多，所以對書法家的認知通常較清楚；而過往的畫家，以北宋來看，無論朝廷給畫家的待遇福利再好，通常還是被視為技術工匠階級，即便畫得再好，畫家本身的紀錄相對不多，但到了明清後，畫家和文人的身分結合了，紀錄便會完整些。

對大畫家郭熙的認識也一樣，時至今日，不太多，約生於真宗咸平四年（西元一○○一年，也有人認為郭熙生於西元一○二三年），八十餘歲還健在。郭熙早先曾為京師幾個重要的宮殿與寺廟繪製大型的屏風畫或壁畫，於北宋神宗熙寧元年（西元一○六八年），六十餘歲奉詔入圖畫院（就算郭熙生於西元一○二三年，進畫院也四十五歲了），中晚年才進入圖畫院為皇帝工作，起初被任命為「藝學」，作畫外也教導年輕新進畫家，由於表現優異深受皇帝喜愛，後來升遷為「翰林待詔直長」，待詔直長類似於圖畫院所有待詔的頭頭，神宗愛郭熙的畫，曾經「一殿專皆熙作」。郭熙當時製作了許多大幅山水畫，〈早春圖〉應該就是完成於那個時期。王安石變法後，新成立「中書省」、「門下省」和「樞密院」，都隸屬於中央政府組織中，牆上壁畫都懸掛郭熙的作品，可見郭熙在北宋神宗朝時確是獨領風騷的人物。

郭熙的相關記載，都是在宮廷活動時留下的一些紀錄。史料並未載明郭熙如何學畫，郭熙擅畫山水，根據記載推斷，應是沒有師承主要靠自學，早年風格較工巧，到晚年落筆益壯，爐火純青。郭熙著有一本畫論《林泉高致》，後來一些畫家們也將自己的畫作命名為〈林泉高致〉，可見郭熙在山水畫界的領頭羊地位。《林泉高致》中提出「高遠、深遠、平遠」的「三遠法」構圖主張，成為一種典範，對於山水畫的影響很大。郭熙畫山石多用「卷雲皴」指用毛筆畫石頭時，弧形的筆法，有點抖動的效果，正如風吹雲捲的形狀，據說是郭熙獨創的筆法；畫樹枝則如蟹爪下垂，筆勢雄健，水墨明潔，也是郭熙的正字標記。元代後所謂「李郭畫派」的兩位祖師爺，一個是范寬和郭熙都臨摹其山水畫作的老前輩李成，另一位就是郭熙。

元豐末年（西元一○八五年）隨著神宗的去世，徽宗即位，一朝天子一朝臣，郭熙的畫不再受重視，宮中懸掛的畫作大多被取下來，收到庫房中，甚至有記載說裱背工將庫房裡郭熙的畫一張一張裁開，當作一塊又一塊的抹布來擦桌子擦椅子，可能就是遭此一浩劫，北宋神宗朝創作量那麼大的郭熙，現存的畫作才會如此之稀有。雖然各大博物館都宣稱擁有郭熙的畫作，但目前為止證實為真跡的，應該碩果僅存只有一件，就是台北故宮郭熙的〈早春圖〉。〈早春圖〉在北宋滅於金後，所幸被留在金朝宮中，成為愛好書畫的金章宗的珍藏，明代初年，和〈谿山行旅圖〉一樣，收藏於內府，清代歸著名收藏家耿昭忠、阿爾喜普，後入清宮。或許因為大多數時間被保存於宮中，得以避免天災人禍，而流傳至今，成為畫史上最重要的作品之一。

郭熙作品大量被毀這件事，記載於南北宋交界時的鄧椿《畫繼‧卷十》：

「先大夫在樞府日，有旨賜第於龍津橋側。先君侍郎作提舉官，仍遣中使監修。比背畫壁，皆院

人所作翎毛、花、竹及家慶圖之類。一日，先君就視之，見背工以舊絹山水揩拭几案，取觀，乃郭熙筆也。問其所自，則云不知。又問中使，乃云：『此出內藏庫退材所也』。昔神宗好熙筆，一殿專背熙作，上即位後，易以古圖。退入庫中者，不止此耳。先君云：『幸奏知，若只得此退畫足矣。』明日，有旨盡賜，且命興至第中，故第中屋壁，無非郭畫。誠千載之會也。」

於是下旨：「喜歡就帶走吧。」最後倉庫裡的畫全都運去給了鄧家長輩。

落有四個款的〈早春圖〉，世界第一

郭熙的〈早春圖〉是台北故宮書畫類的「故宮三寶」之一。三件大家公認畫得最好的巨型山水畫，技巧都很好，另外兩件分別是范寬的〈谿山行旅圖〉和李唐的〈萬壑松風〉。因為當時紙張的製造技術還沒那麼成熟，要找大尺寸的紙相當困難，所以宋代的繪畫有八九成都是畫在絹布上，而紡織機織出的布要織多長有多長，但寬度有限，所以當畫家要繪製大型繪畫時，有時候要將兩塊或三塊布橫向拼接起來。將兩塊布拼接起來即是「雙拼」或稱「雙縑」，這樣畫要繪製多寬就可以多寬，〈早春圖〉和〈谿山行旅圖〉一樣，都是畫在雙拼絹布上，淡設色的大幅山水。

講的是鄧家長輩任職於樞密院時，牆上張掛的都是郭熙的畫作，但不知何故畫作都不見了，後來某天見人擦桌椅，用的不是一般抹布，而是畫上了山水畫的舊絹布，裁成一塊一塊來擦桌子椅子。鄧家長輩詢問了中使太監：「這是怎麼一回事？」中使答是這些布料取自宮殿裡的倉庫，被打下來的絹布裁了當抹布用。鄧家長輩於是上奏給皇帝，說這麼珍貴的畫拿來當抹布不合適啊，皇上

〈早春圖〉的畫幅左側中間，有一行小字隸書款：「早春。壬子年郭熙畫」，這行字經驗明正身，確認是郭熙的作品，小字的上方壓蓋有「郭熙筆」之印文，以郭熙活動的年代推算，這一年「壬子」是北宋神宗熙寧五年（西元一〇七二年）。在這行落款內，包含了畫題、畫作年代、畫家名，以及畫家自己的印章，這是世界上第一張包含了這四款資訊的山水畫，相當特殊彌足珍貴。〈早春圖〉上有郭熙的簽名顯得很突兀，因為北宋的畫家以宮廷畫家為主，原則上是不會簽名在畫作上的，而郭熙能在畫作上簽名，可見得郭熙對自己的作品很有把握，也足證郭熙有多麼受到宋神宗的重用，更重要的是開啟了未來畫家在自己作品上簽名落款的先聲。

從郭熙本人題跋可知，一開始此畫郭熙就命名為「早春」，早春約莫是三月天，畫的是河南、陝西這一帶剛開始春的景緻，即便三月開始回春，但氣候依然嚴寒，〈早春圖〉中樹枝上的樹葉都還沒長齊，呈現出些微蕭索寒冷的意境趣味。

〈早春圖〉上蓋的印章與〈谿山行旅圖〉相對而言較完整得多。〈谿山行旅圖〉上的印章與題跋都很少，導致於現行研究上有些障礙，而〈早春圖〉完全是另一回事，從郭熙本人、金代的印章……尤其是後來還進入清代皇室收藏，該有的都有，可從歷代的印章倒回去推算這張畫的輾轉流傳。

這張畫有兩組有趣的印章，第一組的第一顆印章為「御賜忠孝堂長白山索氏珍藏」，第二顆印章是「九如清玩」，第三顆印章是「也園珍賞」，三顆印章為一組，是索額圖的印章。索額圖，滿洲正黃旗人，是清代開國功臣索尼的兒子，官至太子太傅，領侍衛內大臣，甚至被封為一等侍衛，在擒鰲拜時立下首功，授索額圖國史院大學士，生平最大的功勳為平定三藩之亂（三藩是

指清初吳三桂、耿精忠、尚可喜等三支割據勢力的藩鎮），康熙九年任保和殿大學士，可見當年受重用的程度，從上面他蓋的印章推測，或許是康熙賞賜給索額圖，或是索額圖從民間購買蒐集來的。

但索額圖平定三藩，在蓋了索額圖印章的這同一張郭熙的〈早春圖〉上，卻同時出現了三藩成員——耿昭忠的印章。耿昭忠（西元一六四○─一六八六年）是耿繼茂的兒子，耿精忠的弟弟，字信公，當時正被軟禁在北京當人質，後來也娶了公主為妻，算是駙馬爺。這一組蓋在〈早春圖〉上的印章，包含了「丹誠」、「琴書堂」、「都尉耿信公書畫之章」、「公」、「信公珍賞」，都是很喜歡書畫藝術的耿昭忠的個人印章。但誓不兩立的索額圖與三藩子弟耿昭忠的兩組印章出現的同一張畫上，難道是當初耿昭忠收到了這件〈早春圖〉，興奮地跑去找死對頭索額圖在畫上簽名蓋章寫題跋？當然不可能！比較可能的狀況是，三藩之亂後，人質耿昭忠認為自己必死，於是將所有收藏除了送給友人外，又從中選出精品獻給康熙皇帝，〈早春圖〉就這樣進了紫禁城，有可能康熙又再賞賜給了索額圖……

郭熙的正字標記，「寒林蟹爪」畫龍脈氣勢

即使在北宋時期山水畫已相當興盛，但相對而言發展時間較短，所以范寬、郭熙，都面臨一樣的課題，沒有太多前輩大師的畫作真跡範本可參考，山水畫也還未真正定型，之前的大師各自有各自的風格技法，所以范寬、郭熙即便臨摹過李成的作品，但也都一樣，沒有太多從前的作品

可學習，畫法都可算是獨創的。

郭熙死亡後，進入南宋，南宋高宗皇帝並不特別喜歡郭熙，而是雅好李唐（約西元一〇四九—一一三〇年後）的畫，郭熙的作品自此被打入冷宮之中。高宗趙構（西元二一〇七—一一八七年）讚譽李唐可比唐朝李思訓（西元六五一—七一八年），一時畫人爭相傚效，其後南宋畫院中盡皆為李唐及馬遠、夏圭風格的延續。於是李郭畫風在南方的影響力湮滅不彰，僅北方金朝仍有畫家追隨李郭派的風尚。

但到了元初有一波新畫風興起，一般稱為「李郭畫風」、「李郭畫派」或是「李郭風格」；李，就是李成，郭，指的是郭熙。郭熙曾經學習李成，所以兩位並稱，但李成的畫作，幾乎沒人確定看過真跡，而郭熙至少還有作品傳世；所以李郭畫派學的並不是李成，或該說，是「透過郭熙來學李成」，可見郭熙影響力之大。趙孟頫（西元一二五四—一三二二年）倡復古，跨越南宋而學北宋李郭、五代董巨及唐人青綠等，趙孟頫廣學前賢的作風，對元代畫家有非常關鍵性的影響。

有一個說法是，郭熙這件作品是以龍脈的形象來構圖形成的，正如一隻龍盤旋而上；中間主山堂堂，左右兩邊各有小山，一眼看去就像畫面裡有個「十」字，「十」字中間那一豎，就像龍脈一樣整體往上升的氣勢，畫作呈現出強大的氣場。

郭熙畫山石時使用的筆法為「卷雲皴」，剛好與想呈現龍脈蜿蜒的型態配合起來極佳，而後人學郭熙筆法最多的是，畫樹木時使用的筆法為「蟹爪枝」，蟹爪枝現在有個綽號為「寒林蟹爪」，是郭熙的正字標記。「寒林」指秋冬時期樹葉凋零，只餘樹枝的蕭索零落樣貌，「蟹爪」則是畫小樹枝的畫法，小樹枝從上往下延伸，極似螃蟹腳，相當有特色。有個說法指稱「寒林蟹爪」是郭熙學自李

成，但李成的「寒林蟹爪」長什麼樣子？其實直至今日，我們都還找不到確認是真跡的李成作品，但據此一說可推演出，李成的畫作原則上筆法也使用寒林蟹爪，而郭熙又有一段時間學過李成，也引領了一派後來的畫家都學習跟隨了這筆法，可見這張畫對後世的影響。

整張〈早春圖〉呈現出來的效果非常驚人，氣勢極好！同樣是主山堂堂，范寬〈谿山行旅圖〉的主山堂堂畫的像石碑一樣，是立在那邊的一座主山，但郭熙〈早春圖〉的主山堂堂是運用「卷雲皴」，還有像龍脈一樣蜿蜒而上的構圖方式，使畫面彷彿晃動中，山不再是穩定不動的事物，而是氤氳蒸騰中的有機體，細節還處處透露出許多盡在不言中的意境，技巧絕佳。而究竟是什麼樣的意境？感覺？郭熙的兒子郭思，整理了郭熙的論述後集結為《林泉高致》，書中一再主張，畫家除了繪畫技巧好外，必須有文學素養。

受郭熙影響而嫡傳李郭畫法者各有所長，如曹知白（西元一二七一—一三五五年）〈群峰雪霽圖〉筆法秀潤，氣質文雅；唐棣（西元一二九六—一三六四年）「霜浦歸魚圖〉筆力遒勁，清朗俊逸；朱德潤（西元一二九四—一三六五年）〈林下鳴琴圖〉運筆佈墨，柔和婉約，諸家畫藝重現李郭。另陸廣（約西元一三三〇—一三六九年後）〈仙山樓觀圖〉，柔雋的雲頭皴法雖源出郭熙，然已蛻化而出，啟迪明人門徑。而擅長界畫的李容瑾（十四世紀）其〈漢苑圖〉也巧妙地將李郭樹石法參融於其畫中。此外，亦有參李郭樹法與董巨山石，渾然一體，傑出者如趙雍（西元一二八九年生）。上述兼容並蓄的作風，使李郭畫派在沉寂一段時間之後，於元朝再度呈現繁榮興盛的景象。

哥所體現的品味，就是南宋的皇室品味

—— 馬遠〈山徑春行〉、馬麟〈秉燭夜遊〉

南宋時期，有四位大畫家並稱「劉李馬夏」；劉是劉松年，李是李唐（或是李迪，也可能是李松），馬是馬遠，夏是夏圭。四位畫家各有擅長。台北故宮收藏了不少馬遠的畫作，〈山徑春行〉被認為是馬遠代表作之一。

虎父無犬子，響噹噹的五代畫家家族

之前再三提過，大部分的書法家是文人，文人後來又可能當官，人脈就會廣，朋友相對也多，相關的記載也較多；但畫家則不然，雖然到了宋代已有「翰林圖畫院」的代表畫家之一，但馬遠的相關紀錄卻不多，只知道這位畫家大約活動在西元一一六〇年，到西元一二二五年之間。只知道馬遠是河中人，河中在山西的永濟縣，可是南宋時期的山西永濟縣屬於金國轄區，所以馬遠祖籍雖在山西永濟，但他其實住在臨安（現在的杭州），推論可能是因為戰亂，馬氏家族往南方逃難，搬到了現在杭州一帶。而馬遠活動的時間，大約是在南宋光宗到寧宗時期，這是南宋的第三任及第四任皇帝，馬遠在光宗及寧宗兩朝，任職圖畫院的待詔。

之前提到北宋的「翰林圖畫院」是宋代的畫院組織，當時圖畫院網羅了許多傑出畫家，在優

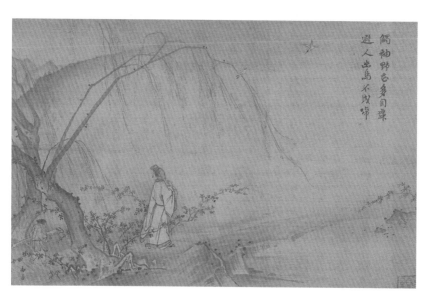

馬遠〈山徑春行〉，27.4cm×43.1cm。——**圖像授權**：國立故宮博物院 Open Data

厚的報酬下為皇室服務。南宋時期的圖畫院，基本上是延續北宋的組織，創設初期的畫家也大多來自北宋汴京（開封），待詔是畫院中最高等級的畫家。從相關記載得知，馬遠出生在一個世世代代都是畫家的家族；從馬遠的曾祖父馬賁開始，就已經是個畫家了，馬賁是北宋徽宗朝宣和畫院的畫家之一，最主要是以佛像畫為主；馬遠的曾祖父馬賁，則是南宋高宗朝紹興畫院。所以從曾祖父到南宋時期，都在畫院裡當畫家。到了馬遠的父親馬世榮、叔叔馬公顯，也都是畫院畫家，馬遠的哥哥馬逵也是畫家，擅長花鳥畫，而馬遠本人則是以人物及風景畫為主，馬遠的兒子馬麟也是畫家，這樣算起來，馬遠整個家族光是宋代就有五代的畫家，包含馬遠本人在內，總共五代七個人，可說是家學淵源。

所以其實馬遠學畫，你可以想像，他不必去拜師學藝，因為他的家族就是畫家家族，而馬遠任職圖畫院裡的待詔，是這個五代七人的畫家家族中名氣最大的一位，其次就是馬遠的兒子馬麟。另外，馬遠家族並不是一個簡單普通的畫家家族，而是有著工匠層次的，根據宋末元初的大鑑藏家周密所著的《齊東野語》，南宋高宗朝時期的馬遠祖父馬興祖，除了是畫家之外，還負責修復及謄寫內府所收藏的書畫作品，作為備查之用。

當年金兵攻打北宋首都汴京，徽欽二帝被抓走，原本汴京所收藏的一些古代書畫和善本書籍等文物，因此都流散在外。在金兵追擊下，南宋高宗一路由北向南逃，建立了新國家南宋，首都設在臨安（今杭州）。身為藝術家皇帝的高宗即位後，想保存先祖留下來的資產，盡量設法把由汴京失散的書畫作品從各地蒐羅回來。馬興祖在南宋高宗朝時負責內府，內府是當時專門收藏書畫善本、古籍文物的單位。

藝術鑑賞力的提升，其實沒什麼訣竅，只要看得多、摸得多、過手得多，自然會有一些基礎的瞭解。而馬興祖的工作除了畫畫之外，還負責修復。內府的書畫作品若有毀損，就設法修復，若無法修復，就重抄重畫一份，是一個人體影印機的概念。而這種古書畫的修復與騰寫工作，必須本身對於書畫的收藏，或是藝文修養達到一定程度，才有辦法勝任；總之，這不是一般畫家有能力辦到的。所以從周密《齊東野語》的記載，可得知馬氏家族至少從父馬興祖時期開始，就不再只是一個普通的畫工家族了。很可惜的是，由於從前藝術史對於畫家的記錄不多，即使像馬遠這樣五代有七個大畫家的家族，我們對於他的認知，還是只有少數片段而已。

南宋時期，對於馬遠的作品評價很高；人稱南宋四大家的「劉李馬夏」中，劉松年與李唐（或是李迪），算前輩畫家，所以馬遠及夏圭並稱為「馬夏」。因為無論是馬遠或夏圭，他們畫畫時有一個習慣，會在畫面中留下大片空白，再把作為主角的主景，擠到斜對角的空白處，讓畫面在一鬆一緊、一疏一密之間，形成很有趣的對比。一邊是虛的、完全放空的，另外一邊則是主景的所在，現今稱這類構圖方式為「邊角風格」，也就是宋元時期所說的「馬一角，夏半邊」；「馬一角」，就是形容馬遠畫畫時，常留下一角的空白，而「夏半邊」，則是指夏圭的作品畫面一半是實的，另一半是虛的。虛與實的對比，空白與主景對比，形成畫面上的趣味感。

馬遠和夏圭都是圖畫院的畫家，兩人應該是同事，而其中馬遠看來更受皇帝的重視。台北故宮收藏一張馬遠的〈乘龍圖〉，這是一張宗教繪畫，畫中的主角騎在龍背上，而這位主角的長相與當時的宋光宗皇帝極為相似，我們對比了〈乘龍圖〉與宋代所留下的這位皇帝的御容畫像後，發現相似度頗高。身為宮廷畫家，並沒有太多的自主性，原則上都是體察上意，皇帝喜歡什麼，他就

畫什麼。所以這張〈乘龍圖〉的主角能以當時皇帝的長相作為範本，可以看出這題目一定是皇帝指定的，因為古代的宮廷畫家如果未獲皇帝授意，或取得某種默契，就直接畫出來，是很危險的，萬一皇帝看了畫不高興，別說可能掉腦袋，抄家滅族都是有的，所以馬遠能夠這樣畫畫，可見得很受皇帝的寵愛。

關於馬遠是皇帝喜歡的紅人，還有一些關鍵紀錄可看出馬遠與皇帝，以及馬遠和其他皇族成員之間的關係。在馬遠現存的大部分作品上，都看得到寧宗皇帝或楊皇后的題跋，可見馬遠的作品應該很受重視，因為同時期其他畫家的作品上，並沒有像馬遠這麼高頻率的出現皇帝或皇后的題跋。

明末清初的書畫鑑藏家孫承澤，在所寫的《庚子消夏錄》提到：「馬遠在畫院中最知名。」還說「我們家藏有紅梅一枝」，這說的是他收藏有一張馬遠的畫，畫的是紅梅花，這張畫除了畫得很好之外，還有皇后楊妹子的題跋。真奇怪，為什麼皇后叫「妹子」？妹子在現代，是口語化的稱呼，可能管年輕的女子就叫妹子，但我們這位皇后，是真的就叫楊妹子。明代還有一位重要的書畫鑑藏家王世貞，他同時也是一位書法家、更是當時文壇領袖，所謂「後七子」之一（後七子是指明朝嘉靖到隆慶年間，主導中國文壇的七位重要文學家），是一位擁有多重身分的大人物。王世貞曾說：「凡遠畫進御，乃頒賜貴戚，皆命楊娃題署。」這個楊娃就是皇后楊妹子。「凡遠畫進御」，是指馬遠的作品畫完呈給皇帝看，或是皇帝要將畫賞給皇親國戚或有功大臣時，通常這位楊皇后就會在畫上作題跋。從王世貞及孫承澤的記載裡，可知以前的藏家就已經注意到宋代畫家這麼多，但作品上

會出現皇帝或皇后題跋的，馬遠算是排行第一。由此可知，馬遠當時的身分地位與受寵程度之高！

另外還有一個傳說，馬遠想扶植兒子馬麟進宮在圖畫院系統服務。當時新進的畫家，通常都屬低階如畫院學生這種等級，據說馬遠為了希望馬麟能盡速升官，常常在自己的作品中簽上馬麟的名字，再上呈給皇帝。雖然目前尚未找到直接證據，但現存馬麟作品中，有一部分的確有可能是馬遠的作品。所以目前有一派主張馬遠與馬麟的作品應該合起來看，因為他們的作品有可能都混在一起了。

這個故事也透露出另外一個訊息，這五代共七位畫家的馬遠家族，家學淵源，不需要去外面學畫；也不會有所謂「郭熙學李成，范寬學李成」的狀況，因為自家叔叔伯伯阿姨長輩們都是畫家，只需在家自學畫，以及馬遠把自己的作品當作是兒子的作品往上呈，可看出馬氏家族之間的關係相當緊密。

但即便馬遠及馬麟父子的名氣再大，由於從古到今，中國藝術史看待畫家，一般都將其歸類於技術工匠階級，相對留下的紀錄就比書法家要少多了。即便是馬遠，還好因為他是圖畫院的待詔，才能從圖畫院的記載裡，大致看出馬遠的人生。這是研究繪畫史一個非常大的誤點盲區，因為常常必須在對畫家認知不多的情況下討論作品，就可能會有所偏頗。

但至少可以確認的是，馬遠是宮廷畫家，而且在眾多宮廷畫家當中，唯獨馬遠的作品上，出現最多寧宗皇帝與楊皇后的題跋，所以他所體現出來的品味，應該就是一種皇室的品味。

文青楊妹子，真實版的小宮女升職記

楊妹子，雖然不確定是否為楊皇后的本名，過去還曾一度被誤以為是楊皇后的妹妹，但現今大都認為楊妹子就是皇后本人，而且可以確定的是，她曾在馬遠的畫作上題跋並自稱楊妹子。元代的吳師道在《吳禮部集》，題「仙壇秋月圖」詩注裏，有這樣的記載：「宮扇，馬遠畫，楊氏題詩，自稱楊妹子」。南宋寧宗皇帝有兩位皇后，楊妹子是第二任皇后，楊皇后過世後，被封為「恭聖仁烈」楊皇后，從這諡號的用字，可得知楊皇后多受寧宗重視。

據記載，楊妹子自小父母雙亡，幼年曾在戲班工作，因為頗具姿色又能歌善舞，所以被選進宮中當宮女，後來因為才藝雙全又兼有姿容，所以在宮中的地位逐漸重要。寧宗慶元元年，楊妹子被封為平樂夫人，兩年後升為捷好，屬於宮中中低階的女官，原本連姓氏都沒有，被封為捷好後，有會稽人楊次山，據說與楊皇后同鄉，自稱是楊妹子的哥哥，而楊妹子也認了這個哥哥，所以她後來就用了楊這個姓氏。慶元五年，楊妹子又高升為婉儀，再過一年又升為貴妃，可見多麼得寵。也就在那一年，寧宗皇帝的元配韓皇后過世了，當時有許多妃子的資歷都被看好是繼后的人選，但寧宗獨排眾議，扶正楊妹子為皇后。從官女子一路升遷，最終登上皇后大位的楊妹子，善於權謀、生性機警、果決能斷，上位後還曾聯合幾位大臣，誅殺了當時興兵北伐、權傾一時的宰相韓侂冑。

為什麼楊妹子能脫穎而出，被立為皇后？寧宗皇帝用「知古今」形容楊妹子熟稔文史，愛好藝術收藏。據說楊妹子不但長於詩詞，能書善畫，可能是因為她出身戲班的關係，所以喜歡寫些長

短調的詞句，南宋朝幾位重要宮廷畫家的作品上，都有這位皇后的題跋，馬遠、馬麟的作品很多都有這位皇后的手題真跡。清代編輯的《四庫全書提要》還可以看到她的著錄書目，但可惜的是她的詩詞文集作品並沒有流傳下來，現在也僅存少少的幾首詩詞，可供想像這位文采風流的皇后的才情而已。

元末明初的大文學家、大收藏家陶宗儀，在所著的《書史會要‧卷六》中曾提到：「寧宗皇后妹，時稱楊妹子。書法類寧宗。馬遠畫多其所題，往往詩意關涉情思，人或譏之。」這段記載很值得玩味，陶宗儀居然由「妹子」兩字，推斷楊妹子是寧宗皇后的妹妹，但近代研究已經證實，這是誤傳，只是陶宗儀望文而生義，其實楊妹子就是楊皇后。

另一方面，《書史會要》又提到，楊妹子的字與寧宗皇帝很像，馬遠畫中的題跋，很多人認為是寧宗的，但事實上是由楊妹子代替寧宗皇帝寫的，陶宗儀最後還說，雖然楊妹子有才，但是她的詩詞「詩意關涉情思」，指責她的作品都在談情說愛，太過於軟調，所以「人或譏之」譏笑楊妹子，雖然能詩能畫能寫字，但內容也不過就是風花雪月啊。且不論陶宗儀對楊妹子的成見，他到底點出了一個重點：馬遠畫上的題跋，很多是楊妹子所作。清代著名的詩人厲鶚，在《南宋院畫錄》也提到，南宋時期畫院畫家的畫作上，有一些寧宗皇帝的題跋，其實都是經由楊妹子來鑑定作畫題跋的，比如馬遠還有一件名作〈水圖〉，一般推測畫上的題字也是出自楊皇后之手。

《書史會要》、《六研齋筆記》裡也提到，當時寧宗皇帝如果要送畫給大臣，上面的題跋多由皇后代筆。台北故宮有一部分南宋畫家的作品上，就蓋有楊皇后的印章或是有她的題跋。楊皇后的印章有「坤卦印」、「坤寧宮翰墨」、「坤寧殿」，其中「坤卦印」就曾出現在李嵩的〈月夜看潮〉這

張畫上。

南宋寧宗朝的畫家李嵩在某年的中秋節，為皇室成員到錢塘江口的皇室林園「天開圖畫閣」觀錢塘潮順便賞月的宮廷活動，畫了一張扇面以作為記錄，楊妹子就在這件重要的南宋作品上題了兩句詩：「寄語重門休上鑰，夜潮留向月中看。」題跋旁邊就蓋了楊皇后的「坤卦印」，這張畫被命名為〈月夜看潮〉。

楊妹子的先生南宋寧宗皇帝趙擴，是什麼樣的人？大多數的皇帝能夠登基，通常是因為皇帝爸爸過世，但趙擴能當上皇帝，是他的光宗皇帝爸爸禪讓給他。所謂「禪讓」，是指前任皇帝退休，由下一任皇帝即位，如此一個朝庭裡會有兩個皇帝（皇帝與太上皇帝），而這似乎也成了南宋宮廷的傳統。南宋開國的高宗皇帝禪讓給孝宗，孝宗當了幾年皇帝之後，就禪讓給光宗；後來光宗再禪讓給寧宗，但據說光宗其實是在宮廷正殿被廢掉，所以光宗應該是不太情願地禪讓給兒子寧宗，傳說光宗因此抑鬱寡歡就病死了。是以寧宗能當上皇帝，其實是當時許多大臣在背後支持，甚至不惜發動宮廷政變，這也是為什麼寧宗即位後，會重用韓侂冑這類權臣的原因，寧宗皇帝非但但身處於戰亂時代，連皇帝的位子都是從政變與禪讓中得來的，相當混亂。

但南宋皇帝的藝文修養都很好，高宗、孝宗都是書法家，寧宗也擅寫書法、雅好藝術。所以寧宗皇帝喜歡楊皇后，極有可能是因為楊妹子是個文青，而他們的喜好也與南宋繪畫的品味有密不可分的關係。

這些人這些事，都對南宋指標性的宮庭畫家馬遠影響極大，因為宮庭畫家的畫作，代表著皇室的品味，馬遠的繪畫風格反映的就是當時皇室喜好的調性，知名畫作〈山徑春行〉，正是誕生於

這樣的時代背景。

馬一角，詩書畫三者合一的祖師爺

〈山徑春行〉，過去也有人稱為〈芳徑春行〉，但這不重要，因為畫的名字都是後來才取的。〈山徑春行〉，畫作尺寸並不大，是卷本，畫在絹布上，有點淺設色（中國繪畫依色彩的有無，大致分為丹青彩繪及水墨暈染兩個系統。「丹青彩繪」指的是用植物或礦物性顏料（色彩），稱為「設色」。設色又依其深淺、色調，再細分為青綠或淺絳），畫上沒有年款，所以只能從印章、題跋來做推測，應該是完成於楊妹子當上皇后之後。

南宋時期的宮廷裡相當流行禪宗，結合儒家思想的禪宗，在北宋時期只在米芾、蘇軾、黃庭堅等文人圈裡流傳；可是到了南宋孝宗時期，禪宗正式進入宮庭，到了寧宗皇帝，甚至還為禪宗正式建立「五山制度」（指評定禪院的等級）。此外，楊皇后對於禪宗更是禮遇有加，不但拿錢辦「水陸會」，禪宗當時很具影響力的人物如淨禪師（又稱道元，楊皇后又稱他為天童如淨，也是後來日本禪宗支派「朝動宗」的祖師道長），還曾在楊皇后的支持之下，以「臣僧」之名，在皇宮中舉行法會。

禪宗之外，在寧宗還是太子時，理學大師朱熹是他的老師。寧宗登基後，宰相韓侂胄不喜歡理學，雖曾一度禁理學，但禁令隨即就被推翻，理學在寧宗的支持之下成為皇室的主軸，於是大盛於寧宗皇帝時期。

由此可知，禪宗及理學，在南宋的皇室中非常受歡迎，也都對當時的皇室品味有一定的影響力。雖說禪宗、理學，聽起來不太一樣，但有一個共同的特質，便是講求內心世界的平靜，都主張「與其觀諸物，不如觀諸心」。所以「觀心」是當時皇室品味裡很重要的一件事情。

寧宗朝是南宋的戰亂時期，紹興議和之後，停戰多年的金國和南宋，在寧宗的權臣宰相韓侂冑主政之下重啟戰端，由南宋主動進攻金國，前後曾發動兩次大規模的戰爭，卻都以失敗（雙方停戰）收場，戰火甚至波及長江上下游一帶。兩國議和後，簽訂了南宋有史以來最喪權辱國的條約「嘉定和議」，主和派大臣史彌遠，聯合楊皇后暗殺了主戰派韓侂冑，砍下頭顱送給金朝，重新訂立不平等條約，這是宋金最後發生的大規模戰爭，自此兩國都沒有能力再啟戰端。

「嘉定和議」有多不平等？首先，雙方停戰，兩國回到以高宗紹興年間的國界為界；再者，宋金兩國重新議定關係，從原本的叔侄關係，變成伯侄之國，金國從叔叔進一步變成伯父，宋朝自然是晚輩侄子；最後，南宋的賠款還被提高更多了，每年賠給金國的錢從二十萬兩增為三十萬兩，絹布從每年給二十萬匹增加到三十萬匹，另外南宋還要再賠償金國打仗的軍備損失三百萬兩銀子。如此鉅額的賠款，讓國家經濟遭受重創，物價騰飛、民窮財匱、社會紛亂，或許也正因為如此，皇族成員轉而追求內心的平靜，理學與禪宗於是風行。

馬遠正是服務於這個時代的畫家，是寧宗朝最受皇帝寵愛的宮廷畫家，所以馬遠的繪畫品味就是當時皇室品味的代表。馬遠的〈山徑春行〉上面兩行題跋，寫的是「觸袖野花多自舞、避人幽鳥不成啼」，以前文人穿的是寬衣薄帶，外出春遊，袖子勾到了路邊野花，勾一下、碰一下，像跳舞一樣，花晃動了，所以「避人幽鳥不成啼」，原句是「觸袖野花多自舞、避人幽鳥不成啼」，兩句詩寫得淺顯易懂，意境卻極美。

本山林間沒有受到太多騷擾的小鳥，因為有人靠近，因為花被袖子觸動，鳥受到了驚嚇，突然從樹叢裡飛了起來。這兩句詩，一安靜一動作，各式各樣物件融合在一靜一動的畫面裡，有聲音有動作有想像。

有此一說，這題跋可能是在宋代時，套自另外一首詩的內容，因為「觸袖野花多自舞、避人幽鳥不成啼」只有兩句，但詩最少要四句。後來據學者研究，當時一位理學大師顯，有一首很有名的〈春日偶成詩〉，裡面有兩句「雲淡風輕近午天，傍花隨柳過前川」，很多人認為「觸袖野花多自舞、避人幽鳥不成啼」，有可能是從這兩句套用出來的，無論這推測是否合理，但都與南宋理學流行的狀況相呼應。至於畫面上的題跋，據說出自於寧宗皇帝的手筆，但也有人主張是楊皇后的字，因為從歷史資料來看，寧宗的許多題跋是由楊皇后代筆，台北故宮也說這是寧宗皇帝的字，我們當然尊重故宮的說法，但其實究竟是皇帝？還是皇后的字？也不是那麼重要了，重點在於〈芳徑春行〉這張畫裡，看得到這兩句詩所呈現的意境，而如前所述，馬遠的作品代表的是當時的宮庭品味。

〈山徑春行〉畫面中一位文人走在山徑上，可能正在春遊，身後的樹叢裡跟著一個小書僮，手上抱著一把琴。這文人從畫面左下角，延著一條小路往右前方前進，這張畫後來被取名〈山徑春行〉，是因為這看起來像是一個山徑場景。

將畫與「觸袖野花多自舞、避人幽鳥不成啼」兩句題跋對照，可發現詩與畫兩者是合為一體的，畫裡真的就看到一個文人，寬大的衣袖勾到了山徑旁的野花，驚動了原本在畫面左則柳樹上的兩隻鳥，一隻突然間飛起來，另外一隻還停在樹上。「避人幽鳥不成啼」有人出現，發出了聲

響，嚇到了鳥兒。

這是標準的馬遠式風格，將主景都擠到左下角，包含樹、包含野花、包含那一位文人，還包含後面的小書僮，又巧妙地點出了春天的「春」這個字──畫中的文人，頭上戴了一頂半透明的紗質文士帽，正合適春暖花開的氣候，文人的衣服略顯寬鬆，布料輕薄，是這個時節舒適的穿著。

文人上山郊遊，可卻沒忘讓書僮抱著琴一起爬山，為什麼？陶淵明的〈陋室銘〉裡，也提到在家彈無絃琴，「彈琴」是古代文人的生活情趣。你可以想像，這位文人上山春遊，走著走著看哪裡風景不錯，就隨興坐了下來，書僮立馬把琴捧到文人面前，文人於是就彈嗎？未必！因為那是一種情趣，單純只是一種意境。「此時無聲勝有聲」、「餘音繞樑，三日不絕」的重點都在「彈琴」，但不在於「彈」這個字，而在於能有這個意境。「琴」對古代文人來說是一個態度，並非真要練出怎樣的絕世技藝，而是呈現文人生活的樣貌，正如同「撫琴」、「玩鶴」、「焚香」，都是當時文人的生活雅趣。

畫面中，馬遠把所有的物件安排到左邊，右邊則是一片空茫，僅露出了一點山頭。這正是所謂的「馬一角，夏半邊」。有人曾形容馬遠作品的風格，說他「峭峰直上而不見其頂」，或絕壁直下而不見其腳，或近山參天而遠山則低，或孤舟泛月而一人獨坐」。「峭峰直上而不見其頂」說馬遠只畫一半而已，「或近山參天而遠山則低」這是指馬遠作品，通常都把前景畫很大，或後面整個虛掉，這形容的都是馬遠作品的風格特徵。〈山徑春行〉便可看到這種虛與實之間的互換，而畫面上感受到的虛實互換，其實與題跋「觸袖野花多自舞、避人幽鳥不成啼」或許有某種關聯性。

我們從當時流行的理學與禪宗思想來看這張畫，馬遠所體現的並不是一張紀實的風景畫，而是

一種虛無飄渺的意境，表達宋代禪宗及理學所強調的「與其觀諸物，不如觀諸心」，重視的是作品裡所能體現的人生價值與品味，這才是馬遠〈山徑春行〉真正想要表達的內涵。而「觸袖野花多自舞、避人幽鳥不成啼」這兩句題跋，雖不是馬遠自己的詩作，也非馬遠寫的字，但詩畫水乳交融，有一說這正是開啟「詩畫合一」的祖師爺。

因為北宋時，雖然翰林圖畫院的畫家考試，都是以詩歌來命題，但畫院畫家並不習慣在畫上寫字。郭熙〈早春圖〉偌大一張畫，郭熙僅在左邊角落的一棵樹下簽名，幾乎看不到它；范寬雖不是畫院畫家，可是在〈谿山行旅圖〉上簽名時，卻刻意將它隱藏到右下角的樹叢裡。從北宋畫家的簽名習慣，可看出當時並不習慣在畫上寫字，甚至還盡量隱藏自己的字跡，所以早期較少看到所謂「詩畫合一」的意境，雖說當時繪畫作品裡常藏有詩意，但這與真正在畫上題跋作詩，讓觀者藉詩賞畫的作法，在北宋尚不普遍。

但到了南宋，詩與畫就慢慢結合為一體了。細看〈山徑春行〉，你會發現在畫面左下角，眼睛幾乎看不到的地方，有馬遠的簽名，雖然這簽名依然簽的很小，但畫面右邊馬遠刻意留下大片的空白，卻有「觸袖野花多自舞、避人幽鳥不成啼」兩行大大的字寫在上頭，由此可推測，南宋時已開始將詩歌與繪畫搭配結合，在中國繪畫史裡，元代後所流行的「詩書畫三者合一」，或許早在馬遠的〈山徑春行〉就是個開端，是「詩畫合一」的過渡期範例，即將成為未來在元代以後畫家們試圖結合文學、書法與繪畫，邁向所謂「詩書畫三者合一」的濫觴。

其實，我個人一直認為馬遠的〈山徑春行〉很可惜，這張畫似乎在明末清初曾被重新裝裱，但不知何故，新的裝裱可能把原本畫上歷代藏家的題跋以及款印給裁掉了，所以有關這張畫過去的

收藏情況，以及歷代藏家怎麼看待這張畫的紀錄都很少。

現今，〈山徑春行〉被裱成冊頁，畫心就是這張畫，畫心以外的是明末清初時期的裝裱，畫上的題跋也只有寧宗皇帝（或是楊妹子）所寫的那兩句詩。上面蓋的印也不多，只剩下四顆印章，其中一顆已無法辨認，另外三顆印章分屬明末清初時的兩大收藏家：張孝思與梁清標。張孝思，字則之江蘇鎮江人（古稱為京口），據說善書法、喜畫畫，且富有，他的收藏從近代到唐代的歷代法書名作，宋元名畫等應有盡有。〈山徑春行〉就蓋有一顆「張則之」印，所以可知〈山徑春行〉曾是張孝思的收藏。但張孝思蓋章的時候，習慣將幾顆章蓋在一起，如同以前的藏家一樣不會只蓋一顆印章。張孝思有另外一個收藏章「張孝思賞鑒印」，他經常將這兩顆印章搭配使用。但〈山徑春行〉卻只有一顆「張則之」印，少了另一個「張孝思賞鑒印」，據推測原本可能蓋印位置，應該就在如今新的裝裱上面，可能被裁掉，所以看不到。〈山徑春行〉除了「張則之」印之外，還有另一位藏家梁清標的二個收藏章「棠邨審定」、「蕉林玉立氏圖書」，梁清標是明末清初的大藏家，范寬的〈谿山行旅圖〉原本也是他的收藏。

由此我們可得知，〈山徑春行〉原本屬於張孝思的收藏，後來轉到梁清標的手上，最後才成為清皇室的收藏。

名花？紅妝？燕支雪？海棠代言人蘇東坡

台北故宮裡，我最喜歡的一張畫，就是這件馬麟的〈秉燭夜遊〉。這張畫好的關鍵在於，是強

烈文學與繪畫結合的標準範例。這張畫，畫面不大，寬度只有二十四點八公分，高度二十五點二公分，是畫在絹布上的絹本，原本這是一把扇子的扇面，後來扇面被拆下裝裱成如今我們見到的冊頁。

馬麟〈秉燭夜遊〉是源自於蘇東坡的詩，南宋畫家馬麟，自然不直接認識北宋的詩人蘇東坡，馬麟這張畫更深刻的意涵就在所謂的「文學性」。文學對於繪畫的影響是東方藝術裡很重要的一環，古典詩詞與繪畫的結合，概念起始於北宋之前，從唐代大詩人王維「詩中有畫，畫中有詩」的概念開端，但真正的發展是從北宋開始。北宋圖畫院招生考試時，大都以詩為題入畫，但直接以詩題來作畫，更是到了南宋才達到成熟典型的階段。所以很多人主張南宋時期的繪畫比起北宋更溫柔婉約，〈秉燭夜遊〉便是擁有南宋繪畫特徵的典型代表。

北宋元封二年（西元一○七九年）十二月，蘇東坡因著名的烏台詩案被貶官，從湖州知府被貶為黃州團練副使，是個不被允許管事的閒官，他著名的詩歌、文學作品大部分也都是在黃州這七年間寫成的。蘇東坡到了黃州後，第一個落腳地點是城外山坡上的定惠院。來年春暖花開，睹物思鄉，心有所想，寫下了這首詩名好長的〈寓居定惠院之東，雜花滿山，有海棠一株，土人不知貴也〉。詩名清楚交待了住在定惠院的東邊，滿山花開，點出春天到了，其中有一株四川老家才有的海棠花，但「土人」（指的是當地的住民）不識得海棠有多嬌貴。

這首長詩的前幾句「江城地瘴繁草木，只有名花苦幽獨。嫣然一笑竹籬間，桃李漫山總粗俗。也知造物有深意，故遣佳人在空谷。自然富貴出天姿，不待金盤薦華屋」，蘇東坡形容黃州居所的環境「江城地瘴繁草木，只有名花苦幽獨」，當年赤壁大戰就在左近，大江東去的現場就在

馬麟〈秉燭夜遊〉，24.8cm×25.2cm。──**圖像授權**：國立故宮博物院 Open Data

　　馬遠〈山徑春行〉、馬麟〈秉燭夜遊〉──哥所體現的品味，就是南宋的皇室品味

城旁，所以叫「江城」，地處悶熱潮濕的南方，是「地瘴」，潮濕悶熱正適宜生長草木，所以「繁草木」；放眼望去，群花中只一株海棠「只有名花苦幽獨」，這句有自況的味道，比喻蘇東坡自己被貶到黃州做官的處境。「嫣然一笑竹籬間，桃李漫山總粗俗」，桃花、李花常是滿樹盛開怒放，數大易感價廉，相映一比，海棠開花量較少，更顯孤高，蘇東坡是拿桃李的俗來詠嘆自喻為海棠。

「也知造物有深意，故遣佳人在空谷。」蘇東坡自我解嘲，說上天造萬物都有它的用意，我今天之所以被貶官來這瘴癘之地，便如此地少見的海棠還開了花一般，是老天自有安排；「自然富貴出天姿」明寫海棠花美極，「不待金盤薦華屋」則是引用一個魏晉南北朝的典故，來自石崇講過的一句話「若使海棠能香，當鑄金屋以藏」，海棠花雖很美，但沒什麼味道，所以美歸美，視覺上滿足了，但嗅覺上似乎總少了一點點，所以石崇說如果海棠能有香味，他就要比照金屋藏嬌的故事，來珍藏種植這海棠花。而蘇東坡便援引且轉換了這一典故。

蘇東坡剛到黃州時，寫詩有個習慣，就是會為他的詩作，寫很長很長的詩名，將寫詩的背景在詩名中交待的很清楚。譬如他有一首詩，詩名〈上巳日，與二三子攜酒出遊，隨所見輒作數句，明日集之為詩，故辭無倫次〉，詩的內容講什麼不重要，重點是這首詩名，提到上巳日與二三子攜酒出游，其實就和他去賞海棠花是同一件事。相比對下可得知，蘇東坡是和幾個朋友一起去賞海棠，並且還帶了酒，時間則是上巳日，上巳日是春天，農曆的三月三，這就是當年蘇東坡賞海棠的時間點。

蘇東坡詠海棠詩不只一首，貶黃州的第四年他寫了另一首詩名只有兩個字〈海棠〉的絕句。而這首詩「東風嫋嫋泛崇光，香霧空濛月轉廊。只恐夜深花睡去，故燒高燭照紅妝。」被認為是蘇東

坡一系列海棠詩中最好的一首。（「香霧空濛月轉廊」，有另一版本為「雲霧空濛月轉廊」，都可以的）

「東風嫋嫋泛崇光，香霧空濛月轉廊」是指春天的風，慢慢地吹拂著，崇光指的是夕陽西下，天色將暗未暗，將明未明時，所以是傍晚到晚上的這段時間，那天有點小霧，月兒在天上，月光映照到廊柱，廊柱的影子在地上緩慢移動，「轉」這字，生動地連結出月亮在天上的運行。「只恐夜深花睡去」海棠花開的時間很短，「故燒高燭照紅妝」，紅妝是指海棠花開，粉粉的白、粉粉的紅的美姿，因為晚上看不到花，所以讓人趕緊把蠟燭點起來，要把握時間夜賞海棠哪！

南宋的畫家們經常以詩歌做為繪畫主題。馬麟的〈秉燭夜遊〉就是以蘇東坡這首〈海棠〉詩的意境來作畫，因為晚上賞花，所以畫名被稱為〈秉燭夜遊〉。

蘇東坡其它的詩裡也常提到海棠，譬如〈黃州寒食詩〉，大名鼎鼎的〈寒食帖〉，寫的就是蘇東坡的兩首〈黃州寒食詩〉。

「自我來黃州，已過三寒食，年年欲惜春，春去不容惜。」海棠花開了，宣告了又一個春天的到來，我蘇東坡來到黃州，轉眼已迎來了第三個寒食節。「今年又苦雨，兩月秋蕭瑟，臥聞海棠花，泥汙燕支雪，暗中偷負去，夜半真有力。何殊病少年，病起頭已白。」海棠花瓣被雨打落，地上泥濘滿地。夜裡，蘇東坡躺在床上，聽到花從海棠樹上落下的聲音，「燕支雪」就是胭脂雪，是蘇東坡用來描述海棠花開的名詞，因為海棠花開花時，花瓣紅裡透白，白裡透紅，在漫天飛雪中，恰如皚皚白雪上擦了胭脂，胭脂裡透了白雪的這種感覺；「泥汙燕支雪」花瓣掉落到泥地，胭脂雪被污泥沾染了，這裡還是以海棠花自喻被貶官落難到黃州的淒慘景況。海棠花對蘇東坡來講很重要，幾首詩下來，蘇東坡儼然成為海棠的代言人。

不完美小瑕疵，更美更可愛

再回到定惠院，定惠院的海棠是怎麼回事呢？

定惠院是蘇東坡剛到黃州時住的地方，舊址在黃岡縣城東南方，原本的樣子據說直到明代中期都還在，明代後被拆掉了。根據明弘治年間的《黃州府志》記載，「定惠院在府城東南，蘇子瞻嘗寓居，作海棠詩以自述，院廢。庚申（西元一五〇〇年）得故址，其茂林修竹，園池風景，宛如蘇子所言者。」說蘇東坡當年曾住在定惠院，還寫了海棠詩來比喻他自己。

明代結束到了清代，根據清光緒年間新編的《黃州府志》記載，當時黃州城內外，共有大小街道五十一條，其中有一條街道就叫「定惠院街」。清代中期，黃州城人口增多了，原本在城外的定惠院也被包到城裡來，定惠院也被拆掉了，原本所在街道被命名為定惠院街；之後又被多次改名為：定花院、定花園、定花苑、澱花園等。但無論怎麼改，可以發現原則上都還是以「定惠院」來命名，這是對於大文豪蘇東坡的一種尊敬。

搬離了定惠院之後的蘇東坡，在元封七年（西元一〇八四年）三月三日那一天重遊定惠院，寫了一篇遊記〈記遊定惠院〉。為什麼要重遊定惠院？一來是為了賞海棠花，二來是每一年上巳三月三，都是蘇東坡與朋友一起踏青郊遊的日子。說到上巳日，王羲之的〈蘭亭集序〉裡，「永和九年，歲在癸丑，暮春之初，會於會稽山陰之蘭亭，修禊事也」，也提到他是為了「修禊」日而去，所以蘇東坡與朋友們一起去遊定惠院和王羲之的蘭亭有相同的目的，都是為了三月三上巳日舉行的春遊活動。

〈記遊定惠院〉裡這樣寫：「黃州定惠院東小山上，有海棠一株，特繁茂。每歲盛開，必攜客置

酒，已五醉其下矣。今年復與參寥禪師及二三子訪焉，則園已易主。」蘇東坡每年去一次，因為一

年賞花一次，「五醉其下矣」他已經第五年到這個地方來了…但今年與參寥禪師，以及兩三個朋友

一起去拜訪這株海棠，才知定惠院的主人已經換了。而遊記裡這株海棠，應該就是海棠詩的主角

了。文中可看出，這海棠不是蘇東坡種的，只是蘇東坡年年都跑去賞海棠，並且還寫下海棠詩。

海棠其實分好些個不同品種，有木本、草本等，蘇東坡筆下的海棠應屬木本，長的像一棵小

灌木。而木本的海棠是沒有香味的，所以石崇才說：「若使海棠能香，當鑄金屋以藏。」蘇東坡詩

裡的海棠，正是定惠院裡沒有香味的海棠，可蘇東坡就是愛海棠，還拿「泥汙燕支雪」來自我比

喻。海棠沒有香味這事，確實給很多人一些遺憾，因為花開了，除了漂亮之外，若能帶點香味不

是更好嗎？然而這遺憾對於文學或藝術來說很重要，完美未必是一件好事，太美太完整，對於藝

術的創作，反倒可能沒留下足供思考或是靜下來的空白空間；太完美事實上並不那麼吸引人，若

帶一點小瑕玼，反而可襯托的更美，缺憾本身也是一種美。

宋代一位叫彭淵材的文人，還有所謂的五恨之說：「一恨鰣魚多骨，二恨金橘太酸，三恨蒪

菜性冷，四恨海棠無香，五恨曾子固不能作詩。」這段還挺好玩的，鰣魚是長江的一種魚，個兒不

大，但很好吃，被認為是最鮮美的魚之一；以前的人吃鰣魚是大事，幾年前我為鰣魚寫過文章，提

到當年鰣魚是用來進貢的魚，相當珍貴，被補了後裝進桶子一路往北京送，但雖然鮮美好吃，就是

刺很多骨頭很多，所以這是一恨也。金桔就是小橘子，看起來好看，聞起來也香，但吃起來真是酸

的不得了，所以二恨金桔味酸。蒪菜是長在海邊的一種海草，有點類似紫菜，雖好吃但性冷，吃多

了對腸胃不好，所以說三恨蕈菜性冷。第四恨就是前面提的海棠無香；第五恨太好笑了，曾鞏是唐

宋八大家之一，一般認為曾鞏寫的文章比詩好太多了，能寫這麼好文章的一個人，居然做詩不行。

到了民國後，張愛玲也套用這種說法，說「海棠無香，鰣魚多刺，紅樓未完」。是人生中的

遺憾，《紅樓夢》的後四十回是人家幫他續的，真正曹雪芹寫的只有前八十回而已，所以「紅樓未

完」張愛玲說這真太可惜了。

蘇東坡還有一個故事也跟海棠有關，宋代的筆記小說《春渚紀聞》裡，有篇〈營妓比海棠絕

句〉，是蘇東坡在黃州給營妓題詩的趣事。據說蘇東坡向來大方，每次宴會，總是「醉墨淋漓，不

惜與人」。喝得有點矇了，寫字時就更加自在放得更開，所以「醉墨淋漓」。「不惜與人」蘇東坡每

次寫完字，順手就送人了，或者人家叫他寫他就寫，並沒有寶貝自己的作品到不輕易釋人，這就

是隨和大器的蘇東坡。

但因地位懸殊，營妓李琪一直沒好意思向蘇東坡索取墨寶，直到在黃州第七年了，蘇東坡即將

離開黃州的某次送行宴上，李琪終於向蘇東坡說了心中的願望，且是在東坡酒酣時提出的，蘇東坡

乘興命李琪磨墨，拿了毛筆大筆揮就，在李琪的領巾上題了詩文兩句：「東坡七載黃州住，何事無

言及李琪？」蘇東坡小小開李琪玩笑，說我蘇東坡在黃州住了七年，為什麼沒給妳李琪寫過詩呢？

寫了兩句後，即「擲筆袖手，與客笑談」。

蘇東坡當場揮毫作詩，現場的人都圍過來看，但兩句寫完以後就不寫了，兩句不成詩嘛！大

家也覺得這兩句詩太過平淡，於是相互疑問：「語似凡易，又不終篇，何也？」心想這寫的太簡單

了吧！看來也沒什麼特別，為什麼只寫兩句不寫完？大家都很納悶。

宴會結束後，李琪忍不住了，怕蘇東坡跑了就求不到墨寶，當下跪拜在地求蘇東坡再續上兩句。蘇東坡哈哈大笑，隨即提筆又續寫：「恰似西川杜工部，海棠雖好不留詩。」蘇東坡拿杜甫比喻自己，說李琪雖然很好，但我七年來沒為妳寫詩，正如杜甫在四川住了多年，也沒為美麗的海棠寫過一首詩呀！

蘇東坡多次引用海棠，遊記裡也寫，筆記小說裡也提到，還又作詩又寫詞的，可見海棠對於蘇東坡來說有多重要。花這麼長的篇幅來講蘇東坡與海棠，是為了讓大家能更理解馬麟的〈秉燭夜遊〉，因為馬麟畫這張畫，從頭到尾就是依據蘇東坡對海棠的描述來畫的，所以先了解蘇東坡的海棠，才能夠看懂馬麟為什麼這樣畫。

界畫？墨染？撞粉？馬麟作畫功力一流

之前強調過，中國藝術史裡畫家的身分地位較接近所謂的工匠階級，歷史記載相對就少了，一直要等到元代後，文人繪畫興起，文人也成了畫家，記載才相對多起來，所以我們對南宋畫家馬麟的瞭解很少，史料對他的記載幾乎是空白，僅知他約活動於西元一一九五至一二六四年間，原籍河中（今山西省永濟），是五代馬氏畫家家族的成員之一，家族南渡後第三代畫家，居錢塘（今杭州），馬麟的父親馬遠是光宗、寧宗兩朝非常受重視的代表畫家，在畫院裡任職第一等級的待詔，所以你可以想像馬麟的人生，終生都與畫院脫不了關係。

馬麟師承家學，少見的幾則記載裡，說他擅畫人物山水花鳥，作品「用筆圓勁，軒昂灑

落」，畫畫爽快，用筆非常有勁道，據說畫風「秀潤處過於乃父」，指細緻微妙的處理比父親馬遠來的更好。但馬遠的官運似乎沒有父親好，寧宗時期，才勉強獲得「祇候」的職位，這是畫院裡的第二等級畫家，但還是頗得寧宗趙擴、皇后楊氏（楊妹子）的稱賞喜愛，常在馬遠、馬麟父子的作品上題字，但馬麟也可能是因為在父親馬遠的庇蔭之下的緣故。明代書畫家朱謀垔所著的《畫史會要》曾說：「麟不逮父。遠愛其子，多於己畫上題麟，蓋欲其章也。」

有一種說法，說馬麟的作品能獲得皇帝與皇后的題字，是因為對馬遠的喜愛而愛屋及烏。《畫史會要》曾提到「麟不逮父」，指馬麟不如他父親馬遠那麼好，然「遠愛其子，多於己畫上題麟，蓋欲其章也。」，但馬遠愛馬麟，盼馬麟成才，所以就在自己的畫上簽上馬麟的名字，用這種方法來提升馬麟的地位，這是《畫史會要》裡的記錄，可信嗎？因為我們對馬麟的認知很少，記載也非常少，找不到其它對比資料，所以這個記載或許可以認定為真的。但說馬麟不如馬遠好，這是《畫史會要》的說法，也是早期宮庭畫院裡看待馬遠跟馬麟的視角，但現在未必認為如此。若將現存的馬遠與馬麟的作品拿出來比較，我個人認為其實馬麟不比馬遠差，尤其這件〈秉燭夜遊〉更是馬麟的代表作。

〈秉燭夜遊〉沒有年款，畫面上僅右下角有三個很小的字，有馬麟的簽名「臣馬麟」，自稱「臣」可見得這是呈給皇帝或皇族成員用的扇面。台北故宮中有好幾件馬麟的作品，但這件〈秉燭夜遊〉一般被公認是他最好的作品之一。

馬麟完全忠實表達出蘇東坡海棠詩的意境，「東風嫋嫋泛崇光，雲霧空濛月轉廊。只恐夜深花睡去，故燒高燭照紅妝。」講的是夜晚賞花，馬麟為了表達黑暗中帶一點光線的效果，他先用「墨

「染」的方式，把整張絹布染了一遍。「墨染」，講白了挺簡單的，就像染布一樣，拿墨加水稍微稀釋，再層層疊疊染到你要畫的那張畫布或畫紙上，就會讓整張畫面像低沉的夜色中有微光一般，於是達成了蘇東坡海棠詩中夜景的氛圍。其實，在馬遠的〈華燈侍宴〉這件畫作上也使用過墨染的技法，可見這是馬氏家族經常使用的技巧。

除此之外，在這麼小的畫面裡，馬麟畫了一間跟圍牆連在一起的屋子，這間屋子在花園裡，而屋子的門是打開的，可以看到門裡坐著一個人，門外就是花園，園裡的海棠，繁花盛開。我們可以想像這屋裡的主人正叫喚僕人或小書僮，到花園將蠟燭點起來，因為「只恐夜深花睡去，故燒高燭照紅妝。」晚上要賞花，所以要在高高的燭台上點起蠟燭。馬麟畫了花園，也畫了點蠟燭的橋段，緊緊扣住了蘇東坡海棠詩的內容。在這麼小的一張畫裡，要塞進這麼多內容，畫房子、畫人、畫燒蠟燭，還要有花，甚至在夜空中還有一輪明月高掛，這是馬麟這張畫的情形與調性，二十五公分大小的扇面要塞進那麼多元素，馬麟沒辦法用毛筆筆尖慢慢地一朵一朵畫花，所以是用「撞粉」的技巧來畫出海棠開花。

什麼是「撞粉」？因為花的顏色有紅有白，所以馬麟的作法是拿紅色與白色的顏料，稍微混一下，製造出紅紅白白的效果，然後再拿起毛筆沾了顏料，用灑的方式直接灑在畫面上。你可能會疑惑這要怎麼灑？其實很簡單，他雙手各都拿著一支毛筆，右手的毛筆上面沾的是之前提到的「撞粉」，再以左手的筆用敲的方式，因為毛筆本身是軟的，一敲一震動，毛筆上沾附的顏料就被甩出來落到畫面上，於是看來就像是樹上開出了花朵。用「撞粉」的方法來畫這種微小的花，是馬麟很特殊的地方，也是畫這種小篇幅作品一種很好的特殊技巧。

但可惜的是，「撞粉」雖可快速畫出樹上盛開的花朵，但因是以「灑」的方式，把顏料灑到畫面上，所以缺點是沒能緊密跟絹布（或紙）結合，年代若久遠，「撞粉」就會慢慢掉色；歲月漫漫，這張畫距今約有一千年歷史，原本該是滿樹盛開的海棠，在馬麟這件〈秉燭夜遊〉的花朵，現在看來好像挺稀疏的，其實是當年的「撞粉」已經都掉得差不多了。但各位如果有機會到台北故宮親眼欣賞這張畫，仔細瞧瞧還是可以看出馬麟用「撞粉」畫花時的一些痕跡。

除了畫花之外，〈秉燭夜遊〉裡，馬麟也畫了一間屋子，因為「雲霧空濛月轉廊」，馬麟按照蘇東坡的描述，賞花地點並不在荒郊野外，而是從屋子裡望出去，「月轉廊」馬麟運用了他最得意的「界畫」技巧，畫了一間在花園裡的房子，圍牆邊有門廊，屋子的細節他都一起畫出來了。「界畫」這技巧很特殊，是古代畫家用來畫建築物的一種筆法，畫建築物要用到直線及橫線，若拿毛筆直接畫會有點抖，而且也畫不直；但用「界畫」的方法，就能很精準的畫出建築物的直與橫。到底要怎麼畫呢？首先必須用一支乾淨的新毛筆，筆尖還是很完整的，只在筆尖處塗，再另外找一支舊筆筆管對半剖開成半圓形，就套在那支筆尖沾了墨的筆下面，讓筆尖露出一點點就好，畫畫時手握著那支套著半圓形筆管筆尖沾墨的毛筆，就可以靠著尺來畫畫了，這種畫畫的方法叫做「界畫」。

無論用什麼材料工具來輔助，可畫畫的工具還是毛筆，毛筆筆頭是軟的，要畫出直線條是很困難的一件事情，而這件〈秉燭夜遊〉馬麟運用「界畫」的方法，很巧妙又精確地小小的畫面裡畫了花園、門廊，甚至連屋瓦都準確的畫出來，這就是馬麟〈秉燭夜遊〉三個很厲害的技巧⋯⋯一是「墨染」，第二是「撞粉」，第三是「界畫」。

綜觀全畫，馬麟把蘇東坡的海棠詩詮釋的處處到位；「雲霧空濛月轉廊」馬麟畫了一間有迴廊的屋子，迴廊上方的夜空中，畫了一個很小很小的、幾乎看不見的月亮，模糊的透出了點月光，因為「雲霧空濛」，指的是空氣中有一點點的霧氣，所以馬麟利用染的技巧，把月亮的稍微染淡一點，讓月亮看起來有點模糊、不太清楚，有點雲有點霧但是又有月亮出來，迷濛的意境處理得很好；「故燒高燭照紅妝」，紅妝指的是海棠，因為海棠開花時顏色是紅紅白白，紅裡透點白色，所以用紅妝來比喻。紅妝原指女生畫妝，古代化妝品主要是用三種顏色，黑色、紅色跟白色；白色用來把整張臉塗白，紅色用來畫胭脂，黑色則是用來畫墨眉，但最主要顏色還是紅與白，所以蘇東坡的比喻很是巧妙，用紅妝來比喻海棠開花，而馬麟也巧妙地把這段給畫了出來。

馬麟把蘇東坡的詩作完整落實在他自己的畫裡，當你在欣賞這張畫時，心中忍不住就會想到那四句詩「東風嫋嫋泛崇光，雲霧空濛月轉廊。只恐夜深花睡去，故燒高燭照紅妝」，這就是馬麟〈秉燭夜遊〉所要傳達的意境與價值，這張畫也被認為是繪畫與詩歌結合的完美範例，因為後來的文人畫家們會把詩寫在作品上，但在南宋馬麟及馬遠的時代，畫家們還不習慣把詩抄在畫上，所以〈秉燭夜遊〉畫作上沒有任何文字，但這張畫的感覺傳達的太好了，至少宋代的文人，一眼就能看出馬麟畫的是蘇東坡的海棠詩，這就是馬麟最厲害的地方，也是我最喜歡的馬麟作品〈秉燭夜遊〉。

南宋馬遠〈華燈侍宴圖〉。
——**圖像授權**：國立故宮博物院 Open Data

大時代的小故事：一張畫得不好，但很有趣的畫

──南宋高宗〈蓬窗睡起〉

七七三三七，唐代以來引領藝文風騷

台北故宮收藏有一幅名為〈蓬窗睡起〉的絹本設色冊頁，收在《名畫集真冊》的第一幅，冊頁的尺寸基本都不大，清宮舊題為〈（南宋）高宗蓬窗睡起〉。

〈蓬窗睡起〉目前的等級分類，並不被認定是國寶級文物，因為細看此畫，它的繪製技巧並不傑出，而且顯得風格平凡，所以也談不上有何代表性可言，不過它卻代表著某種南宋的繪畫典型，具有極重要的美學意義與歷史價值。

這件作品最特殊的地方是畫面右方帶有題跋，眾所周知宋代畫家並不習慣在畫面上題詩寫字，甚至絕大多數的宋代作品連畫家簽名的名款都沒有，一直要等到元代以後才開始有了在畫作題字的習慣，所以帶有題跋的宋畫是很少見的，而且是很特殊的現象。然而這件作品右方的題跋是一闋詞，這闋詞也正是清代認定這件作品出自南宋高宗之手的原因：「誰云漁父是愚公，一葉為家萬慮空。輕破浪、細迎風，睡起蓬窗日正中。」

這闋詞出自於高宗趙構在紹興元年（西元一一三一年）所作的〈漁父詞〉的第十一首，根據《寶慶會稽續志》的記載：「（高宗）紹興元年七月，余至會稽，覽黃庭堅所書張志和〈漁父詞〉十五

首，戲與同韻，賜辛永宗。」

以上這段話的原意是說：西元一一三一年，正在躲避金兵追擊的高宗皇帝流寓到了會稽（浙江紹興），在這裡高宗終於暫時得以遠離已經長達四年的戰禍，除了改元紹興之外，同時也開始遊山玩水，當時看了黃庭堅抄錄的張志和〈漁父詞〉十五首，高宗在飽覽江南景色欣喜之餘，也發思古之幽情，以〈漁父詞〉為韻，自己做了十五首〈漁父詞〉，並且把它抄錄下來送給陪伴在側的大臣辛永宗以為恩遇。

高宗向來喜歡書法，他習書的開始是從學習黃庭堅的行書入手的，所以對於黃體書風一直都很熟稔。雖然，紹興元年高宗看過的黃庭堅〈書張志和漁父詞十五首〉現今已經失傳，因此我們也無從推測這件作品的真實樣貌，只能以張志和〈漁父詞〉的意境判斷，這種內容應該很適合行書體，所以黃庭堅很有可能是以他最擅長的大字行書寫了這件作品，如同〈送寒山子龐居士詩帖〉那樣的書體一般，優美舒緩又不失大氣。

而唐代張志和的漁歌本來就一直享有盛名，其中那一首：「西塞山前白鷺飛，桃花流水鱖魚肥，輕箬笠、綠蓑衣，桃花流水不須歸。」詞意淺白而不輕浮，更是大家耳熟能詳傳唱千年的佳作。張志和的一生則充滿了傳奇性，很符合文人的口味與想像，傳說他出生時母親夢到有松入懷，隨即生下了這位晚唐最有名的文人。

張志和曾以明經科及第，深獲唐肅宗賞識，賜翰林院待詔，授左金吾衛錄軍參事，但之後退隱辭官，自號「煙波釣徒」。而晚唐張彥遠所寫的《歷代名畫記》更說到：「張志和自為漁歌，便畫之，甚有逸思。」如果張彥遠的記載沒錯的話，那麼張志和也是會畫畫的，只是沒有作品傳世而已。

南宋高宗〈蓬窗睡起〉，台北故宮所藏，絹本設色，24.8×52.3cm，見《名畫集真冊》第一幅。
——圖像授權：國立故宮博物院

西元一一三一年，高宗看了《書張志和漁父詞十五首》之後，一時詩興大發，在那年也做了十五首漁父詞，這十五首漁父詞（又稱為〈漁歌子〉、〈漁歌〉），現今收錄於《全宋詞》之中。其中比較有名的是第五首：「扁舟小纜荻花中，四合青山暮靄中，明細火，倚孤松，但願樽中酒不空。」以及第十一首：「誰云漁父是愚公，一葉為家萬慮空，輕破浪，細迎風，睡起蓬窗日正中。」

而這第十一首就是現今出現在台北故宮收藏的〈蓬窗睡起〉右側的行書題跋，這也是清代認定這件作品是高宗親筆御書御畫的主要原因。

不過，以〈蓬窗睡起〉的題跋字體看來，雖然是趙構最擅長的行書體，但是筆畫顯得有點凝滯焦結，而且結字總覺生硬彆扭，眉目之間生澀失真，點畫之間亦遠遠不如現存所有其他高宗書跡那樣舒緩自然。所以，以筆跡而論，這應該不是高宗的親筆御書。最重要的證據除了書風不像趙構親筆所書之外，在題跋的後方有一個朱文篆體方印，印文是「壽皇書寶」，這顆印章的主人正是高宗皇帝的養子，也就是南宋第二位皇帝宋孝宗在淳熙十六年（西元一一八九年）退位以後，被尊為「至尊壽皇聖帝」時所使用的印章。

高宗是在五十六歲（西元一一六三年）自動退位，因為沒有子嗣所以把皇位禪讓給南宋孝宗，自己則退居為太上皇，一直到西元一一八七年才壽終，得年八十一歲。而孝宗本人其實也很愛好書法，根據史料記載，他自己曾向大臣說：「朕無他嗜好，或得暇惟讀書寫字為娛。」

事實上，在藝術史上的地位孝宗確實遠遠不及高宗，但比較起其他朝代庸庸碌碌的帝王而言，孝宗還算得上是一位書法名手，他傳世的其他書跡也尚有可觀之處。所以，台北故宮收藏的這件〈蓬窗睡起〉上面的題跋其實與高宗無關，它應該是孝宗的親筆御書。

至於畫作本身則與上述這兩位帝王也沒有關係，以細密用筆的特徵與虛實相掩的構圖而言，應該是出自當時的紹興畫院某位宮廷畫家之手，雖然不是非常獨到的傑作，但也算是一件四平八穩不失規矩的典型宮廷繪畫。

而以畫作本身與孝宗題跋搭配的關係看來，這件作品的重要性其實不在於它本身，而是在這位不知名的南宋宮廷畫家在創作之初，可能就被要求留下空白之處以待孝宗題跋，而且在一開始的時候應該有十五件作品，每件作品也應該都被要求必需得配合高宗的十五首〈漁父詞〉而作適當的繪畫。

這個推論雖然沒有直接的證據可以證實，但是以孝宗與高宗的關係而言，這是極有可能發生的事，因為孝宗不但得位於高宗的禪讓，而且以太上皇自居的高宗要再過二十六年才過世，所以這位孝宗其實是一直生活在高宗陰影底下的皇帝，這也是為何歷史上都把孝宗朝作是高宗的延續的主要因素。而高宗對於孝宗雖然不至於事事干預，在國政上以高宗的藝術家性格而言本來就不太搭理，但是他對於孝宗則一直都認為他的書藝不夠精進，尚有待加強的空間。

在歷史上記載這兩位帝王之間互動的關係，大都以書法作為交流，高宗曾多次把自己得意的書法〈急就章〉、〈金剛經〉賜給孝宗，而孝宗也很知趣的進上了自己寫的〈草書千字文〉以為感謝。高宗甚至還曾親自臨寫王羲之書法之後送給孝宗，並且告訴他「需依此臨五百本」。寫五百次的王羲之？這句話不只是高宗晚年力學王書的證據，而且也是他希望孝宗能夠到達這種境界的想望。

台北故宮收藏的〈蓬窗睡起〉，就是在這種書藝交流的情況下誕生的作品。孝宗在西元

一八九年退位之時，高宗已經至少過了兩年之久，或許是當年高宗禪讓之情與過去融洽的二十六年相處，使得他下令畫院畫家以〈漁父詞〉為題畫下十五件作品，並且親自書寫作為想念吧？但是，事實真相是否就是如此，我們還是沒有直接證據，所以無法證實，一切也都只是推測而已！只能是推測而已。

但高宗〈漁父詞〉的出現，是很具有歷史意義與價值，因為身為帝王之尊又是個大書法家與宮廷藝術主要的贊助人，他的想法與作為動見觀瞻，趙構所作的〈漁父詞〉無論詞意是否雅馴，這十五首〈漁父詞〉的出現就已經具有劃時代的意義了。

「漁父」一詞不是宋代所特有的，它可上推到《楚辭·漁父》屈原與漁夫的故事，在這個故事中，憂憂惶惶徘徊於江邊的屈原遇到打魚的漁父，作者藉由兩人的對話說出曠達的人生態度：

（漁父曰）聖人不凝滯於物，而能與世推移。世人皆濁，何不淈其泥而揚其波？眾人皆醉，何不餔其糟而歠其釃？何故深思高舉，自令放為？

漁父莞爾而笑，鼓枻而去，乃歌曰：「滄浪之水清兮，可以濯吾纓；滄浪之水濁兮，可以濯吾足。」遂去，不復與言。

自從《楚辭·漁父》之後，歷史上歌詠漁父的文章數量之多，幾乎可用車載斗量來形容，漁父不再是一種職業稱謂，而是已變成某種曠達以自適的情境與心情的代名詞。時光荏苒，隨著各類文體的演進，最後〈漁父詞〉在唐代晚期成熟，它首先被引入唐代的教坊之中，編為歌舞，到最後也逐

漸在文人圈內開始大量的流傳，而催化這種歌行體的人就是唐代自稱「煙波釣徒」的張志和（約西元七三〇—八一〇年），他的漁歌甫一出現，立刻成為這種在宋代被稱為「七七三三七」的詞牌代表（「七七三三七」指的是這闋漁歌的字數，總共五句，由七、七、三、三、七個字排比而成）。

唐代張彥遠《歷代名畫記》：「張志和自為漁歌，便畫之，甚有逸思。」自此，漁隱漁歌從唐代以來便成為藝文創作的對象。

張志和的一生視名利如塵土，不肯屈服於富貴，放蕩江湖之間，再加上隨遇而安的生活態度，使得他與採菊東籬下的陶淵明、梅妻鶴子的林逋一樣，都成為「隱士」這類文人的典型，他的漁歌不僅寫景寫情，同時也是這種生活態度的寫照，因此自晚唐至今傳唱千年而不墜。

宋代開國以來，漁歌就已開始在文人雅士的圈內流傳，宋代文人不只讀漁歌同時也寫漁歌，漁歌在此時已成為文人圈的共同嗜好與嚮往。當時的漁歌這類的歌行體裁有時被稱為〈漁歌子〉或〈漁父詞〉，而翻開全宋詞可以發現幾乎每位作家都有寫過以歌詠其志，其中周紫芝的作品乾脆把漁歌始祖張志和寫入他的作品之中：「好個神仙張志和，平生只是一漁蓑。和月醉，棹船歌。樂在江湖可奈何。」

從宋代漁父詞的發展來看，這類體裁一開始是在民間或文人間流傳，因為以漁歌的內容與起源來說，實在不適合宮廷藝術的創作目的，所以北宋的皇室藝術之中並沒有發現有這類型的題材發酵。但是時至南宋初期，西元一一三一年（紹興元年），南宋開國君主高宗趙構以漁歌為主題，連寫十五首漁父詞之後，過去漁歌不及於皇室的藩籬就已被打破，再加上高宗不只作詞，還親自抄錄賞賜給大臣以為優遇；而西元二一八九年之後的幾年之間，南宋第二位皇帝孝宗再命宮廷畫家以

高宗漁父詞為題連畫了十五張作品，孝宗本人再親自抄錄高宗漁歌於畫卷之上以為流傳，自此以後〈漁父詞〉的地位已完全確定，它已不再是歌行文體或戲曲表演，而是已經成為南宋審美品味的一環。

研究〈漁父詞〉，「辛永宗」也是關鍵人名。高宗皇帝當年寫完〈漁父詞〉後，便將這件作品送給大臣辛永宗。辛永宗是南宋開國之初的中興四將之一，但後來因獲罪被除名。南宋初期任「神武中軍統制」，是指揮一支地方軍（神武中軍）的指揮官，可能因戰功彪炳一路高升，紹興年間官任「江南西路兵馬副都指揮使」。

後來辛永宗與秦檜不睦，據說他被誣告「冒俸」，說他冒領了遠超過原本應得的薪俸，因獲判有罪被抄家，下場慘到「一簪不留」，家產被沒收到連頭上一根髮簪都留不住，最後流放到廣東肇慶而死。

因為〈蓬窗睡起〉沒有簽名，所以無從得知是出自南宋哪一位宮廷畫家之手？但至少知道，畫上的題跋是孝宗親筆所書，而那首詞是高宗寫於紹興元年。

〈蓬窗睡起〉的重點並不在畫作本身，而在於畫作所反應的時代意義與歷史價值；雖然這張畫本身的繪畫價值不很高，孝宗親手題跋的書法水準，也遠不及早兩代的北宋徽宗與南宋高宗，但其所呈現的文化意義卻很重要。這張畫誕生於一個很特別的時間點，散發出典型南宋初期的時代氛圍所造就的氣質。

一廿往南，朕逃！朕逃！朕再逃！

「紹興元年七月，余至會稽，覽黃庭堅所書張志和〈漁父詞〉十五首，戲同其韻，賜辛永宗。」南宋首都在杭州，會稽與杭州分別位於錢塘江南北兩岸，會稽在江北、杭州在江南，兩地相距有好一段距離，高宗皇帝為何到會稽？單純只想遊山玩水，體會會稽的水鄉景致嗎？從當時陪同在高宗身邊的是武官大將辛永宗，可以推測真正可能的原因，也許是要巡視軍情。

紹興元年（西元一一三一年）高宗剛定都臨安（杭州），為何隨即跑到會稽？在此之前，當時的南宋還處在悲慘戰亂中，時間點往前再推約四、五年，北宋欽宗靖康二年五月一日，金兵攻陷首都汴京（開封），北宋滅亡。當時還是康王的趙構，被分封在應天府南京（河南商丘），正在組織勤王之師，準備與金兵對抗。然而就在當下，金兵卻俘虜了徽欽二帝，以及大量的皇族成員與後宮妃嬪，徽宗皇帝的兒子，排行第九的康王趙構就在應天府被擁立為高宗皇帝。

康王趙構是在戰亂之中，意外當上了皇帝，改元建炎。高宗知道自己打不過金兵，只能一路南逃，展開了長達四年流亡皇帝的生涯。建炎三年（西元一一二九年）一月，南宋跟金國兩國還在戰爭中，當時高宗趙構在揚州，大將韓世忠兵敗，高宗慌忙一路又再往南出逃，連龍袍、冠冕、印璽、公文都來不及帶，逃到了建康（南京）。之後，改建康為行都，但金國部隊緊追不捨，南京已在長江以南了，但金國大將完顏宗弼，仍然兵分四路，一路往南追殺。

高宗還為此寫信給完顏宗弼：「以守則無人，以奔則無地。」身為皇帝，竟寫信跟敵軍將領示弱說：「我想守，但是我沒有人可以守，我想逃，但我也沒地方可以逃。」希望對方可以「見哀而

赦已」，高宗皇帝其實想要和談，但是金國並沒有理會。

當時在南京的高宗，後有金兵追殺、顛沛流離，但身邊的禁軍將領居然叛變了！起因是南宋新建成，高宗分封大臣被認為不公，導致禁軍將領苗傅、劉正彥，藉口皇帝被權臣宦官蠱惑，不但誅殺皇帝身邊近支大臣與親信宦官，還逼迫高宗將皇位禪讓給年僅三歲的兒子趙旉。苗劉兵變整整亂了兩個月，高宗形同被軟禁，史稱「苗劉兵變」。高宗皇帝唯一的兒子趙旉，據說就在苗劉兵變時，因驚嚇過度不久就生病過世，趙構因此絕後，這也是為什麼後來高宗要用養子做為繼皇帝。

你可能會問，皇帝怎麼可能只有一個兒子？但高宗就真的只有一個兒子！時間回到建炎三年一月，就在苗劉兵變前兩個月，韓世忠兵敗當下，傳說當時高宗正在床上與妃子相親相愛，卻突然聽說韓世忠兵敗，當場驚嚇過度，據說從此無法生育。

建炎三年四月，苗劉兵變剛被大將張俊、韓世忠強平。同年十一月，金兵將領完顏宗弼旋即率四路大軍渡過長江，宋軍兵敗如山倒，各地紛紛淪陷，高宗又開始了顛沛的逃亡生涯。整整四個月，乘船沿著東南海岸在海上四處躲藏不敢上岸，最後只好來到溫州；高宗之所以坐船逃往海上，可能認定金兵是來自東北的遊牧民族，應不擅水軍，但未料金兵依然緊追在後，當時完顏宗弼宣稱就算「搜山檢海」，也要抓到高宗皇帝。

建炎四年二月，金兵開始組織水師，但出師不利，遇到大風暴損失慘重。當時南宋軍隊分水陸二軍進擊：水軍由韓世忠率領，陸路由岳飛率領，雙方決戰，金兵慘敗後退兵回長江以北。但撤退時，金兵一路燒殺擄掠，能帶的全帶走，無法帶走的放火燒毀，南宋原本的首都建康（南京），與附

近的鎮江、杭州、蘇州、紹興等地，全都淪為焦土。

建炎四年（西元一一三〇年）中，高宗皇帝在溫州，研判金兵兵敗元氣大傷，一時應無法再南下，於是想回到原本的首都建康。但一方面，建康離長江以北的金兵太近；再者，經過金兵的燒殺擄掠早已殘破不堪。所以將首都又往南遷至杭州，把杭州改名為「臨安」，定為臨時「行都」，改元紹興元年（西元一一三一年）。此後南宋開始了偏安江南一百五十年的小朝廷。

回到之前提的，高宗是在紹興元年七月寫了〈漁父詞〉，這時的南宋尚未太平。因為直到紹興八年的紹興議和為止，偏安江南的南宋都不平靜，時刻都處在緊張的備戰狀態中。從紹興元年開始，主戰派大臣，如岳飛，就藉著金兵往北方撤退的機會，一路從長江以南往北進攻，收復了部分陝西及河南地區的失去。所以，紹興元年七月，當高宗皇帝渡過錢塘江抵達會稽（現紹興）時，這一帶之前都是宋金主要戰場，可想而知當時應該還是滿目瘡痍的廢墟。所以高宗皇帝寫作〈漁父詞〉的時間，必然非遊山玩水的心情，而是巡視軍區，審視部隊。

但當下，高宗還是寫了看似愉悅的〈漁父詞〉，這就是以下我們要探討的高宗的心境問題。

太上皇高宗爸爸，和他的太上皇孝宗兒子

高宗皇帝寫的〈漁父詞〉，再由繼位的孝宗皇帝親手將〈漁父詞〉題到〈蓬窗睡起〉這張畫作上。

高宗是很長壽的皇帝，享壽八十一歲，一般認為他的個性很軟弱，甚至說他是昏君；尤其為了談判紹興八年的議和，他殺了岳飛以取悅金國，也被萬世所唾棄。不過也有人說當時的大臣秦

檜才是真正戕害忠良的幕後黑手，但若不是皇帝允許，秦檜沒有那麼大的權力，應該也不敢這樣做，所以真正背後的影舞者正是高宗皇帝本人。

殺岳飛、取悅金人，導致高宗被萬世唾棄，認為一代名將就這樣冤死，真是太可惜了。不過也有人認為高宗功不可沒，因為紹興議和至少換來一百五十年讓長江以南的居民可休養生息。紹興八年之前，長期的戰亂，南宋基本上已形同焦土，所以紹興議和確實為南宋建立了短暫的和平。

但因為岳飛、因為高宗被擁立為帝後，就一路南逃多年，因此這位皇帝一直被認為是個昏君。南宋詩人林升的詩作〈題臨安邸〉：「山外青山樓外樓，西湖歌舞幾時休？暖風熏得遊人醉，直把杭州當汴州。」就極盡挖苦了高宗，這是當時一般輿論的代表。詩作前幾句乍看之下，是形容西湖山水美景與歌舞昇平，但最後一句「直把杭州當汴州」，就是罵高宗皇帝，真的把杭州當汴州了？真的把偏安江南，作為終身的事業了嗎？這首詩道出了當時百姓對於高宗的看法，指責他太軟弱了，無心北伐。

元代時重修宋史，當時的史官脫脫，評論了南宋高宗，說其人「恭儉仁厚，以之繼體守文則有餘，則以撥亂反正，則非其才也。」就是說高宗個性守成可以，但要撥亂反正是辦不到的，換句話說是指高宗能力不足。

這位文青皇帝，書法寫得很好，詩也做得不錯，但似乎無心國政，所以高宗也許就是不想打仗只想平安就好。

作為一個文青皇帝，高宗確實留下了幾件足以傳世的書法佳作，現今保存在台北故宮的〈高宗書七言律詩〉（又名「高宗書杜甫詩」，收入《宋元寶翰冊第一幅》，絹本）就是這樣的一件作品。

這是抄錄自杜甫的七言律詩，內文是這樣寫的：「暮春三月巫峽長，晶晶行雲浮日光，雷聲忽送千峰雨，花氣渾如百合香。黃鶯過水翻迴去，燕子啣泥溼不妨，飛閣捲簾圖畫裡，虛無只少對瀟湘。賜億年。」

全文以高宗最擅長的行書體寫成，書風較為嚴謹工整，這很近似北宋四家之一米芾的風格，詩詞內容雖然不是高宗本人的作品，但是高宗的書體與詩詞內容卻非常搭配，我們讀此件作品，真會覺得江南水鄉的婉約景致迎面撲鼻而來。

另外，紹興元年七月所寫的幾首〈漁父詞〉：「睡起蓬窗日正中」、「但願樽中酒不空」，當時岳飛正在力抗金兵，身為皇帝的趙構不思如何興兵北代，卻希望能睡起蓬窗日正中……，這其實也正體現了高宗一心希望求和偏安的想法。

從〈漁父詞〉來看高宗皇帝的時代，南宋初期主戰的四大名將全都被罷黜，辛永宗被抄家到「一簣不留」，岳飛則死得極慘；「上之所好，下必效焉。」如果皇帝是這樣的偏安想法，下面官員如何還能有積極進取的心態？當時整個時代氛圍也因此導向「小確幸」的退隱思想。

兩宋時期，〈漁父〉、〈漁隱〉的隱逸思想發展到極致，成為一種獨特的時代風尚。化名耐得翁的作者為《東京夢華錄》寫的補遺篇《都城記盛》描述，宋代文人雅士、戰亂時面對昏君，他們能做什麼？當時的文人雅集，就是文人以「漁父習閒社」為名的聚會。「漁父習閒」學習漁父不問江湖世事的想法，在當時非常普及，導致當時在野文人處世淡泊；在朝為官者，則韜光養晦。朝隱、市隱當道，「隱」成為當時的文青時尚。整體宋代的文人圈充斥著「事不關己莫開口，話不投機三句多」的隱逸人士，從上到下，從皇帝到朝臣，整體氛圍都是如此。我們再回頭看南宋高宗的〈蓬窗

睡起〉，應該就較能體會當時的時代氣氛了！

身為書法家皇帝，高宗早年曾苦臨過黃庭堅與米芾：「高宗初學黃字，天下翕然學黃，後作米字，天下翕然學米。」而中晚年之後則苦學王羲之與魏晉筆法。這幾位書法家都擅長行書，也以行書最具個人特色，這也是為何高宗皇帝傳世的書跡，幾乎都是行書的原因所在。高宗趙構《翰墨志》：「余自魏、晉以來以至六朝筆法，無不臨摹、眾體備於筆下」、「意簡猶存取捨，至若禊帖、測之益深，擬之益嚴，以至成誦。」我們之前提到王羲之〈蘭亭集序〉時，有介紹〈蘭亭集序〉又稱為〈禊帖〉。趙構表白自己有多愛〈蘭亭集序〉，又說了「余自束髮，即喜攬筆作字，雖屢易典刑，而心所嗜者，固有在矣。凡五十年間，非大利害相仿，未始一日捨筆墨。」趙構說自己五十年來勤練字，基本上從沒停過。明代書法家陶宗儀《書史會要》也說：「高宗善真、行、草書，天縱其能，無不造妙。」、「或雲初學米芾，又輔以六朝風骨，自成一家。」說趙構很厲害什麼字能寫，一開始學習米芾，後來就學魏晉南北朝時期的字。

紹興三十一年，金國撕毀「紹興議和」，戰事再起，南宋先敗後勝，苦戰之後在「采石之役」大破金兵。雖然打了勝仗，但已民窮財竭，不到一年後，紹興三十二年（西元一一六二年）六月十一日，高宗皇帝做了一件大家都沒辦法想像的事情，他寫退休書，以「老病倦勤」為由，將皇位禪讓給養子建王趙昚（南宋孝宗），五十五歲的高宗皇帝就批准自己退休當太上皇。

高宗書法的黃金時期就是在他退位成為太上皇的期間，據《宋史》卷三十二《高宗紀》記載，紹興三十二年，趙構自稱「太上皇」，退居「德壽宮」，到了八十一歲才去世。五十五歲到八十一歲，長達二十六年的太上皇生涯，時間和精力都揮霍在藝術中，這段時期他的書法趨於成熟，南宋的藝

術無論是書法、繪畫，此時也都很興盛，因為皇帝喜歡！

據說他臨摹〈蘭亭集序〉，每寫完一本，就將臨本送給皇子、皇侄和朝中大臣們觀摩學習。傳說高宗還曾親自臨寫王羲之書法後送給孝宗，並且告訴他「需依此臨五百本」。寫五百次的王羲之？這句話不只是高宗晚年力學王書的證據，而且也是他希望孝宗能夠到達這種境界的想望。

一時之間，南宋掀起了學書法的狂潮。據馬宗霍《書林藻鑑》：「高宗初學黃字，天下翕然學黃字，後作米字，天下翕然學米字，最後作孫過庭字，而孫字又盛。」高宗一開始學寫黃庭堅字的時候，全天下人都學寫黃庭堅；後來高宗改學米芾，所以大家又改學米芾的字；最後高宗還學習草書，學寫孫過庭的字，所以孫過庭的字又突然間變成重要的字了。

根據《宋史》記載，高宗禪讓的理由是因為太祖趙匡胤託夢，要還政給太祖一系的子孫（孝宗是七世孫）。但其實真正原因是趙構沒有親生兒子，所以必須在宗族子孫中找接班人。孝宗與高宗的關係非常親密，堪稱父慈子孝的典型範例。孝宗即位之後立即為岳飛平反，掃平秦檜黨人一黨的黨人）。同時孝宗也力圖振作再啟戰事，雖然最後仍以不勝不敗收場，金國與南宋兩敗俱傷，但大致看來，孝宗在位時國家政局穩定繁榮，是一段很短暫的安定時期。

孝宗當了二十五年皇帝之後，淳熙十四年（西元一一八七年）十月，高宗死亡，孝宗痛哭兩天無法進食，還說雖然高宗不是我的親爸爸，但比我的爸爸還親，所以要主動服喪三年。對孝宗而言，這本該是獨立執掌國政的大好機會，但僅過了不到二年，在淳熙十六年（西元一一八九年）二月，孝宗就將皇位禪讓給兒子光宗皇帝，便自稱太上皇閒居「慈福宮」（後改名「重華殿」），再繼

續為高宗服喪；光宗紹熙五年（西元一二九四年），孝宗死亡。

一般推測，〈蓬窗睡起〉題跋的時間點，應該就是孝宗皇帝當太上皇的時候。

一般推測，〈蓬窗睡起〉題跋的時間點，應該就是孝宗皇帝當太上皇的時候，約西元一二八九年至一二九四年之間。孝宗在高宗過世後，或許因為內心悲傷，或者是感念高宗傳皇位給他，所以題了高宗的〈漁父詞〉「誰云漁父是愚公，一葉為家萬慮空，輕破浪，細迎風，睡起篷窗日正中。」在〈蓬窗睡起〉這件畫作上。雖然作品本身並不算是傑作，在畫的左下角，畫了一葉漁舟，船上有個漁人正打哈欠。

〈蓬窗睡起〉剛剛睡醒的漁人正在打哈欠，就這麼畫有什麼了不起呢？但，這就是整張畫的意境與情調。我們回頭看看高宗到孝宗這一段時期，從高宗的〈漁父詞〉，到孝宗找宮廷畫家畫了〈蓬窗睡起〉，再把〈漁父詞〉題在畫上，當時是南宋短暫的承平時期，可能在一個大時代的動亂中，大家想在內心裡尋求一點寧靜，南宋的時代與退隱氣氛，在整件作品中躍然於紙上，而這可能就是〈漁父詞〉真正想在畫作裡傳達出的意思。

但，一般人或許可以這樣子盼想，可身為皇帝的孝宗，若還想要「睡起篷窗日正中」，可能就有一點過份了。但話又說回來，這張畫確實是一個很顯著的例證，用畫來傳達背後的真實故事。我想再次強調，其實一張好的畫作，不是只求單純畫面上的美觀；有時更重要是能體現出整個時代氛圍，反映當時人們真實的內心世界，而這件〈蓬窗睡起〉，就是一個大時代縮影，很顯著的案例。

善用故事行銷力！讓乾隆都買單的經典案例大公開

──黃公望〈富春山居圖〉

元代畫家黃公望畫了一張被譽為「畫中之蘭亭」的國寶級大作〈富春山居圖〉，現今保存在台北故宮，這件作品的名氣之大，還有人為它拍了同名電影。

撲朔迷離的八種說法，黃公望到底是何方神聖？

先生不知何許人也？我們對黃公望的了解很少。相關記載蕪雜，各家說法相互牴觸，很少有黃公望同時期的文獻記載，無論是他本人和朋友的紀錄都很少；大部分都是他過世後，甚至是過世了好幾百年後才出現的記載，所以很多資訊都是靠後世的文獻記載再推測出來的，因此是否可信也是個疑問。

現在一般的說法，黃公望出生於西元一二六九年，西元一三五四年過世，字子久，號大痴，或大痴道人，或是一峰道人。黃公望的籍貫，最常見的說法在元代平江路常熟州（現江蘇常熟）（元代夏文彥《圖繪寶鑑》：「黃公望……平江常熟人。幼習神童，科通三教，旁曉諸藝，善畫山水。」），除此之外，歷史記載還有另外共七種說法。

有一說為衢州（現浙江衢州），出自元代夏文彥《圖繪寶鑑》的另一個抄本《神州國光社本》；

有一說為杭州（現浙江杭州），黃公望的友人王逢《題黃大癡山水詩》：「大癡名公望，字子久，杭人。」有一說為松江（現江蘇松江），元代鍾嗣成《錄鬼簿》：「黃子久，名公望，松江人。」有一說為永嘉（現浙江溫州），元末明初文學家陶宗儀《輟耕錄》卷八：「黃子久散人公望，自號大癡，又號一峰，本姓陸，世居平江常熟，繼永嘉黃氏。」有一說為富陽（現浙江富陽）；明代的《明一統志》卷三十八：「黃公望，富陽人。」明代凌迪知《萬姓統譜》也說黃公望是富陽人；有一說為徽州（安徽黃山）；明代萬曆年間陳善《杭州府志》則又說黃公望是「徽州人」；最後還有說是莆田（現福建莆田）；清代乾隆年間《大清一統志》卷五十九：「黃公望，莆田人。」《婺縣志》卷三十：「（黃公望）相傳莆田巨族，一云常熟陸神童之弟。」這是把黃公望搬得家最遠的。

　總之，研究黃公望的資料原本就不多，但關於他籍貫的說法又有各種出入，連他的朋友說法都不一。

　傳說黃公望原本姓陸名堅，因家境貧困過繼給黃姓人家，黃家主人年老無子，直盼有人繼承家業，於是收養同鄉陸家之子。據說黃老爺子看到黃公望之後大喜說：「黃公望子久矣。」所以進了黃家的陸堅，就改名為「黃公望」，字「子久」。

　這說法最早可能出自元末明初陶宗儀的《南村輟耕錄》：「常熟陸姓，出繼永嘉黃氏。」《南村輟耕錄》簡稱《輟耕錄》，是陶宗儀的見聞錄，記載了他日常所見所聞的奇聞軼事。）但這可信嗎？有依據嗎？至少黃公望本人沒這麼說過。但此一說法，卻備受後人推崇又廣為流傳，這可能因為陶宗儀是大文學家，我們雖存疑，但也只好當真。

　查找元明兩代著作，黃公望的相關記載中並無陸氏子之說，包含元代鍾嗣成《錄鬼簿》的明代

抄本（早期以手抄本流傳）在內，《錄鬼簿》的年代是最接近黃公望生存年代的著作，但也都沒有這種記載。

到了清代初期，手抄本的《錄鬼簿》成了手刻木版的印刷本時，曹楝亭刊本《錄鬼簿》卻記載：

「黃公望本姑蘇陸姓，名堅，髫齡時，螟蛉溫州黃氏為嗣，因而姓焉。其父九旬時方立嗣，見子久，乃云：黃公望子久矣。於是改姓黃，名公望，字子久。」這看來應該就是後人說故事，加油添醋來著。

清代錢陸燦著的地方志《常熟縣誌》，又進一步說黃公望的繼父居住在常熟小山（虞山），黃公望「本陸氏子，少喪父母，貧無依，永嘉黃氏老無子，居於邑之小山，見公望姿秀，異之，乞以為嗣，公望依焉，因用其姓。」

從元到清，這幾百年時間，黃公望的故事就這麼傳越離奇了。我們耙梳史料的過程中，有個重要原則：如果時代越晚記載反而越清楚完善，即必須存疑。民國初年疑古史派的代表學者顧詰剛先生，就提出所謂「層累造成說」，意思就是A把故事說給B聽，B又把故事說給C聽，C又繼續說給別人聽，A、B、C都為了讓故事好聽，而不斷加油添醋，因而時間越往後推，就說得越完善，但是對於這樣的史料，我們就必須存疑。只是我們雖然對黃公望的身世有疑問，卻並不表示要推翻它，而是要等待更多相關紀錄被發掘後，才能更進一步推理論定。

另外還有一則傳說，黃公望幼年時就非常聰穎，讀書過目不忘。這資料最早出自《畫史會要》：「幼聰穎，應神童科，經史二氏九流之學無不通曉。」自此所有相關紀錄都說他是神童。

一開始，我是相信這資料的，畫家是個神童有何不好？但問題就出在「神童科」是科舉考試的

一種，也稱「童子科」，從漢代的察舉（漢代選拔官吏的制度稱為察舉）就已經有「童子科」。宋元時期，「童子科」限制十三歲以下的兒童才能應考，如果考取就可以不經過「書院」的過水，直接報考「鄉試」，或是直接到各地官府，經過試用後成為「吏」，但不是「官」（「吏」是基層公務員），這個考試類似現代的公務員初等考試；簡言之，鄉試是正式科舉考試的第一階段，而「童子科」有點像是預備考試。一堆古人說，黃公望考過「童子科」，但我個人認為這段紀錄相當可疑。

因為黃公望十一歲（元至元十六年，西元一二七九年）時，南宋與元軍在廣東崖山進行最後決戰而敗北，大臣陸秀夫背著八歲的小皇帝趙昺跳海身亡，南宋滅亡。而在此之前的三年（西元一二七六年），當時黃公望八歲，元代的軍隊就已經攻陷長江至太湖流域附近區域，南宋的勢力僅維持在偏遠的福建廣東一帶，黃公望家鄉常熟，這個區域在更早之前就已經是淪陷區。然而，蒙古人在入主中原之後，就取消了科舉考試，一直到征服中原七十五年後才又重新舉辦科舉。

也就是，哪來的「童子科」考試！當時打仗都來不及了，根本就不可能有「科舉考試」存在。查閱相關的歷史記載，無論南宋末年，亦或是元代初期都沒有舉辦科舉考試的紀錄，尤其在此之前，黃公望只有八歲，也不太可參加童子科考試，所以我個人認為這段記載並不可信。

當然，雖無科考，但西元一二九三年，黃公望二十四歲時的確曾在杭州，受到浙西廉訪使（全名：肅政廉訪使，道一級監察司法官）徐琰的任用，擔任地方小吏（書吏）；徐琰到杭州任官，可能需要當地參謀，所以有人推薦黃公望作他的幕僚。而且黃公望後來又成了大畫家，大人物都需要一些傳奇故事，因此就不難想像，有人偽造了神童故事，口耳相傳地留下這段誇大其實的假新聞。

徐琰是詩人，也是當時文壇領導人之一，他的交友圈很廣，除了文人周密、畫家高克恭之外，還有個好朋友：趙孟頫。趙孟頫是著名的書法家、畫家、文學家，他當時也在杭州，透過徐琰的關係，黃公望認識了趙孟頫。

黃公望尊趙孟頫為師，自稱「松雪齋中小學生」。松雪齋是趙孟頫的書齋，因此後來許多紀錄都說他是趙的學生。但當時黃公望很年輕，兩人輩分年齡相差太大，應該不可能是真正的師生關係，黃公望只是尊他為師，這與認他為師是兩回事。

此時的黃公望也開始進入江南地區的藝文圈，可能是透過徐琰等人的交友關係，他與曹知白、王蒙（這一位也是元代大畫家）等人都有接觸。尤其是曹知白，他是當時李（成）郭（熙）畫派的領導人之一，兩人年紀差不多，所以成為終生好友。

而當時，在徐琰幕僚中的還有倪瓚的哥哥倪昭奎，透過他的關係，黃公望可能也在此時認識了倪瓚，而倪昭奎本人是一位全真教的道士，所以日後黃公望投入全真教，可能是受到倪昭奎耳濡目染的影響。傳說，黃公望還曾經身穿道服去上班，引起徐琰的驚訝與小小不滿。從大都（北京）派駐江浙的徐琰，任期滿了以後便回去了，黃公望等幕僚也因此解職。

元朝第四位皇帝仁宗即位後，在次年（皇慶二年十一月，西元一三一三年）下詔恢復「科舉考試」，此時元代自成吉思汗以來已經有七十五年沒有舉行過科舉。首場科舉考試的「鄉試」於延祐元年（西元一三一四年）八月二十日在全國十七個考場舉行，錄取三百多人；次年（延祐二年，西元一三一五年）在大都（北京）舉行會試，同時通令全國各行路省，薦舉沒有參加鄉試，但有賢能者試用為鄉吏。

傳說，四十六歲（一說四十三歲，或三十七歲）的黃公望在延祐二年又受到薦舉而擔任小吏，薦舉他的人是張閭；張閭又名章閭或張驢，他是元代的大貪官，據說元代著名的雜劇《竇娥冤》描述的地痞流氓張驢兒就是影射張閭，當時他負責清點江浙地區的田地賦稅，可能在此地因公務之便結識了黃公望。

後來，張閭調任大都（北京），升官為「中書省平章政事」，此時黃公望可能隨同張閭一起到大都。一年後，張閭再度派任江浙地區，升官為「江浙行省平章政事」，此時黃公望很確定就在張閭的幕僚中，負責田地田籍賦稅清點。不料張閭藉著清點土地的機會大搞貪污，西元一三一五年九月（此日期的記載有點混亂，應理解為西元一三一五年前後的一、兩年之間）張閭因為侵吞田產而逼死九人，導致民反，天怒人怨、抗議不斷，事情爆發之後張閭被捕，黃公望也因此被牽連下獄，關了兩、三年，甚至可能長達五年。

黃公望被釋放的時間沒有確實的記載，推測當時他已經五十多歲，如果這年齡記載可信，黃公望在獄中被監禁應有四、五年之久。由於他是從犯，因此並未遭虐待，此案後來也了不了之。後人之所以知道黃公望曾經被關，是因為他與詩人楊載有書信往來。楊載的詩作〈次韻黃子久獄中見贈〉：「世故無涯方擾擾，人生如夢竟昏昏；何時再會吳江上，共泛扁舟醉瓦盆。」

楊載應該是黃公望擔任徐琰幕僚時認識的，兩人是多年好友，楊載於西元一三一四年通過鄉試，一三一五年考上進士，在獄中的黃公望得知楊載一路過關斬將，登上進士，心中一定十分感慨。

黃公望出獄後試著重回官場，楊載把他推薦給松江知府汪從善，但這件事無疾而終不了了

之，可能汪從善因張驢事件想要避嫌，而未能任用黃公望。之後，黃公望放棄仕途，在杭州、蘇州一帶賣卜維生，成為一個算命師，浪蕩江湖之間，不再關心世事。

大約六十歲左右，黃公望投入全真教（中國道教的重要派別），成為道士，拜金月岩為師，重新開始人生的新旅程。元代有部份文人畫家之所以進入全真教，是因為此教與元代皇室關係密切，教眾可獲得較好的待遇，且其教義中有儒家思想，相對來說也讓當時的文人較願意接受。

黃公望的師尊派系如下：王重陽、丘處機、李志常、王溪月、金月岩。當時黃公望與張三丰、冷謙等人都有往來，同時黃公望也與老師金月岩一起編纂了幾本道教典籍。傳說，黃公望在這段時間，曾到蘇州文德橋邊開了自己的道觀「三教堂」，三教指的是儒釋道三教。但這個道觀維持不久，黃公望隨即又放棄了宗教事業到處雲遊，開始尋找自己的人生，推測可能是他的個性比較文青，不適合嚴謹的宗教生活。

黃公望從四十多歲到六十多歲的二十多年間，幾乎不曾作畫，似乎隨著放棄官場的同時也放棄繪畫，直到他遇見危素，才又被拉入藝文圈，再度重提畫筆。危素（西元一三〇三年─一三七二年），字太樸、雲林，江西金溪人，元代至正時期累官至「翰林學士承旨」，明初洪武年間，任職翰林院的「侍講學士知制誥」，都是皇帝身邊的中央官員。危素是當時很重要的書法家、收藏家，《書史會要》記載：「危素善楷書，有釋智永、虞永興（世南）典則。」他與吳鎮、黃公望很熟，黃公望在危素的收藏中，看到許多的重要作品，據說危素的收藏有顧愷之、王蒙、荊浩等。

黃公望與危素之間有個故事，明代張泰階編撰的古畫著錄《寶繪錄》記載，當時危素家藏有數十張宋代好紙（宣紙），他特別請黃公望用這些紙作畫，但黃公望可能是因為太久沒有畫畫了，所

以遲遲沒有動筆，六年後才完成了〈秋山圖〉，可惜的是，現在已經看不到〈秋山圖〉的原畫了。

約七十歲左右，黃公望隱居在杭州西湖南邊的小山，結廬而居，取名「大痴庵」、「庵」的宗教意味很濃厚，後來黃公望就根據此庵之名，自號「大痴、大痴道人」。

元至七年（西元一三四七年），七十九歲的黃公望離開杭州，回到老家，在富春山居住：「至正七年，僕歸富春山居」（黃公望富春山居圖題跋）。富春又名富陽，在杭州西南，因境內有富春江流經而得名。黃公望在此居住的房子，名為「小洞天」。有人說黃公望因為年紀大了所以想回老家，但另有一說是，當時向他索畫的人很多，黃公望應接不暇，所以才從杭州西湖邊遷居到富春山。但此時，黃公望不是長居在富春山，而是經常離開一段時間再返回，這段期間他最常回到出生地常熟（琴川）虞山一帶，遊山玩水。

魚翼和魚元博合著的《海虞畫苑略》記載一則黃公望在虞山到齊女墓旅遊的故事，說他夜半乘舟載酒而行，想讓酒水冰涼適飲，便以繩索綁酒甕丟入水中拖行。但到了齊女墓，想把酒甕從水裡拉起時，繩索竟然斷裂，只能眼睜睜看酒甕沈入水中，此時黃公望大笑，聲動山河……（但這件事只能當作參考，有後人附會的嫌疑，並不十分可信，當時黃公望已經八十多歲，想必得非常健康才能笑聲震動山河吧！）

元惠宗至正十四年（西元一三五四年），黃公望在杭州去世，享年八十六歲，相當之高壽。黃公望從六十多歲重拾畫筆，正式作為一個畫家，到八十多歲去世，一共畫了二十年。

黃公望去世十四年後，元代滅亡，在此之前，元代已經進入末期，各地叛變蜂起戰亂頻繁……至正十一年（西元一三五一年），徐壽輝、陳友諒已經自立山頭，據地與元代對抗。

至正十二年（西元一三五二年），二十五歲的朱元璋加入濠洲郭子興的「紅巾軍」。

至正十五年（西元一三五五年），農民起義軍領袖韓林兒（紅巾軍領袖韓山童之子）自立為王，號稱小明王。

至正二十八年（西元一三六八年），朱元璋部將徐達攻陷大都，惠宗北逃，元代滅亡。

由此可見黃公望的隱居，與當時的時代紛亂也是有關係的，他出生於南宋晚期的動亂之中，又死於元代末年的戰亂時期，可以想像紛亂的世局使得他的作品總是透露出隱士與避世的意味。

冤枉啊！是皇上沒眼光，不是臣沒眼光！

乾隆十年冬，乾隆皇帝收到一件上面有黃公望題跋的手卷，當時稱之為〈山居圖〉（現今稱為〈子明卷〉，收藏於台北故宮博物院），因為畫作上有黃公望的簽名，所以乾隆把它編入《石渠寶笈》，認為這件作品是黃公望真跡（《石渠寶笈》是清代皇室收藏品的紀錄）。

〈子明卷〉的命名由來，則是因為畫作上題跋：「子明隱君將歸錢唐（塘），需畫山居景，圖此贈別。大痴道人公望。」至元戊寅（西元一三三八年）秋。」「子明」是誰，大家已經不清楚了，黃公望畫了此圖送他歸隱，所以一般稱之為〈子明卷〉，而又因為題跋上有「山居」二字，於是乾隆將其命名為〈山居圖〉，但至於乾隆怎麼收藏到這幅畫的，他並未說明。

黃公望為元四大家之首，乾隆對〈子明卷〉非常珍愛，常置左右，甚至幾次下江南也帶在身邊。從乾隆十一年到乾隆六十年，長達五十年間總共寫了五十六則題跋，整張畫上滿滿都是他的

字，到最後沒有地方可寫了，又在裝裱壓縫處寫下……「以後展玩，亦不復題識矣。」（王羲之〈快雪時晴帖〉也有幾乎相同的題跋）可見乾隆愛這幅畫真是愛到心坎裡了。

但是，乾隆收到〈子明卷〉後過了一年（乾隆十一年，西元一七四六年），他又買到另一卷黃公望的手卷〈無用師卷〉，此圖與〈子明卷〉幾乎完全相同，這下子，咱們乾隆爺苦惱了，究竟哪件為真跡？哪件是摹本呢？乾隆皇帝說：「丙寅冬，或以書畫求售，多名賢書跡，則此卷在焉。」

當時乾隆因為先前的〈子明卷〉的先入為主印象，主觀認定眼前的〈無用師卷〉是贗品，但是乾隆還是買下了〈無用師卷〉，由其大臣梁詩正在畫上代為題跋：「此卷筆力荼弱，其為贗鼎無疑，惟畫格秀潤可喜，亦如雙鉤下真跡一等，因并所售，以二千金留之。」古人鑑定書畫時以筆觸、力道爽利者為真，所以乾隆皇帝認為〈無用師卷〉的筆力較弱，必為臨摹（也就是所謂「雙鉤」）的作品。盡管如此，但這幅畫與另一些作品是一起出售的，因而知道乾隆還是花了兩千兩銀子買下來。從這裡我們也可以知道乾隆所收藏的作品並不都是臣民進貢的，他也會花錢購買。

至於〈無用師卷〉的命名也是來自畫上的題跋：

至正七年。僕歸富春山居。無用師偕往。暇日於南樓。援筆寫成此卷。興之所至。不覺亹亹。布置如許。逐旋填剳。閱三四載。未得完備。蓋因留在山中。而雲遊在外故爾。今特取回行李中。早晚得暇。當為著筆。無用過慮。有巧取豪敓者。俾先識卷末。庶使知其成就之難也。至正十年（西元一三五〇年）。青龍在庚寅。歜節（端午）前一日。大癡學人書于雲間夏氏知止堂。

這段題跋是「歇節」的前一日所寫，歇節就是端午節，可見題跋的時間點是至正十年五月四日。那麼無用師是誰呢？根據記載：鄭樗，字無用，號散木，元代全真教道士金志揚的弟子，黃公望的道友晚輩，人稱「無用師」。

鄭樗與黃公望皆為道士，當黃公望在富春江邊隱居時，或許無用師就是跟著他一起前往。傳說鄭樗擅長書法，尤其是漢隸，但他的書法名氣不高，藝術史幾乎不談論這位書法家，他也沒有可信的作品傳世。

由於乾隆主觀認定〈子卷〉是真跡，所以他原本就在〈子明卷〉寫著：「偶得子久山居圖，筆墨蒼古，的系真跡。」但一年後，他得到了〈無用師卷〉，雖認定是假畫，自己不作題跋，但他還是不免有點疑慮，又題字：「有古韻清香，非近日俗工所能為……（待）他日之辨。」

不過到了乾隆五十年，他終究一口咬定〈子明卷〉是真跡。

〈無用師卷〉僅有梁詩正代題，但他在題跋上強調，這是乾隆授意要他寫的，暗示著其實梁詩正雖是揣摩皇帝之意，但心裡有底，知道這可能才是真跡，但不敢明言。後來甚至還奉命把〈無用師卷〉編入《石渠寶笈》，而列為「次等」，〈子明卷〉則被列為「頭等」，一直到嘉慶時期重編《寶笈三編》，才還給〈無用師卷〉應有的地位。

梁詩正（西元一六九七─一七六三年），雍正八年登一甲第三名進士（也就是所謂的「探花」），乾隆即位後重用梁詩正，堪稱乾隆最信任的大臣之一，可說是乾隆的「文膽」；歷任吏部尚書、戶部尚書，官至「翰林院掌院學士、南書房行走協辦大學士」。

我想梁詩正代乾隆題跋時，心中一定是猶豫忐忑。先不說畫作本身，我們來看看〈無用師

卷〉這幅畫作上有幾位明代大師的題跋，不是短短的兩句話，而是好幾百字的長篇大論，可見他們都認為這是好作品。古代的書畫鑑定，題跋是很重要的關鍵；因為題跋常常寫出畫作的流傳過程以及題跋者對此畫的評鑑。

〈無用師卷〉的題跋中，要數明末清初的書法家鄒之麟的最重要，他盛讚此畫：「余生平喜畫，師子久。每對知者論，子久畫，畫中之右軍也，聖矣。至若〈富春山居圖〉，筆端變化鼓舞，又右軍之蘭亭也，聖而神矣！」評價之高，比喻黃公望在繪畫界的大師地位，便如書法界的王羲之；而黃公望的所有作品中，〈富春山居圖〉又是其中的佼佼者，地位好比王羲之的〈蘭亭集序〉。

而明四家之一的沈周，則說：「以畫名家者，亦須看人品何如耳。人品高，則畫亦高，故論書法亦然。明代一般認為藝術家本人的人品要高，畫如其人，人如其畫。」

董其昌也讚歎地說：「吾師乎！吾師乎！」

由此可知，〈無用師卷〉的評價極高，現在都認為它是真跡，而〈子明卷〉才是摹本。梁詩正當時看了這些大師的題跋，心裡怎麼能不忐忑呢？他是清代很好的大臣，也是文學家、藝術鑑賞家，但乾隆皇帝看走眼，他奉命代皇帝題跋，卻因而背上罵名，是不公平的，所以我一定要替他說說話。

沈周：大癡黃翁在勝國時，以山水馳聲東南，其博學惜為畫所掩，所至三教之人，雜然問難，翁論辯其間，風神竦逸，口若懸河，今觀其畫，亦可想見其標緻。墨法筆法，深得董、巨之妙。此卷全在巨然風韻中來。後尚有一時名筆題跋，歲久脫去，獨此畫無恙，豈翁在仙之靈，而有所護持耶？舊在餘所，既失之，今節推樊公重購而得，又豈翁擇人而陰授之耶？節推�吾蘇，文章政事，著為名流，雅好翁筆，特因其人品可尚，不然，時豈無塗朱抹綠者，其水墨淡淡，安足致節推之重如此？初翁之畫，亦未必期後世之識，後世自不無楊子雲也。噫！以畫名家者，亦須看人品何如耳。人品高，則畫亦高，故論書法亦然。弘治新元立夏日長洲沈周題。

文彭：右大癡長卷，昔在石田先生處，既失去，乃想像為之，逐還舊觀，為吾蘇節推樊公得之，是成化丁未歲也。至弘治改元，節推公覆得此本，誠可謂之合璧矣。今又為吾思重所得，豈石田所謂擇其人而授之者耶。思重來南京，出二卷相示，為題其後。隆慶庚午四月，後學文彭記。

董其昌：大癡畫卷，予所見若檇李項氏家藏〈沙磧圖〉，長不及三尺，婁江王氏〈江山萬里圖〉可盈丈，筆意頹然，不似真跡。唯此卷規摹董、巨，天真爛漫，複極精能。展之得三丈許，應

接不暇，是子久生平最得意筆。憶在長安，每朝參之隙，征逐周台幕，請此卷一觀，如詣寶所，虛

往實歸，自謂一日清福，心脾俱暢。頃奉使三湘，取道涇裡，友人華中翰為餘和會，獲購此圖，藏

之畫禪室中，與摩詰〈雪江〉共相映發。吾師乎！吾師乎！一丘五嶽，都具是矣。丙申十月七日，書

於龍華浦舟中，董其昌。

邵之麟：余生平喜畫，師子久。每對知者論，子久畫，畫中之右軍也，聖矣。至若〈富春山

居圖〉，筆端變化鼓舞，又右軍之蘭亭也！聖而神矣！海內賞鑒家，願望一見不可得，餘辱問卿

知，凡再三見，竊幸之矣。問卿何緣乃與之周旋數十載，置之枕籍，以臥以起…陳之座右，以食

以飲；倦為之爽，悶為之歡，醉為之醒。家有雲起樓，山有秋水庵，夫以據一邑之勝矣。溪山之

外，別具溪山，圖畫之中，更添圖畫，且也名花繞屋，名酒盈樽，名書名畫，名玉名銅，環而拱

嶽有真形圖，而富春亦有之，可異也。當年此圖，畫與僧無用，追隨問卿，護持此卷者，亦是一

戲耶？國變時，問卿一無所問，獨徒跣而攜此卷，嗟乎！此不第情好寄之，直性命徇之矣。彼五

僧，可異也。庚寅畫畫，題畫人來，又適庚寅，可異也。雖然，餘欲加一轉語焉：繪畫小道耳，巧

取豪奪，何必蜃記，載之記中也。東坡不雲乎：冰上偶然留指爪，鴻飛那複記東西。問卿目空一

世，胸絕纖塵。乃時移事遷，感慨系之，豈愛根猶未割耶。龐居士不雲乎…但願空諸所有，不欲

好棒棒的故事行銷，〈無用師卷〉的坎坷流傳

現在普遍認為是真跡的〈無用師卷〉，根據黃公望在元至正十年五月四日完成〈富春山居圖〉後所留下的題跋，可以知道此畫應是鄭先生請他畫的，在他信筆塗抹，修修改改完成後不久，應該就歸無用師鄭樗所有。

後來元末戰亂，此畫可能流傳民間，一百多年後，在明成化年間（西元一四八七年之前）成為沈周的收藏。依當時慣例，得到一幅好作品，要請人在上面題字，但沒想到沈周請人在畫上題字時，此人的兒子卻把畫匿起來，謊報被偷走了。後來，沈周居然發現這件作品在蘇州的市集上被人以高價求售，他相當著急返家籌錢，但卻被同樣雅好書畫收藏的好友樊舜舉早一步買走，沈周無可奈何，只好以「背臨」的方式，依靠記憶力臨摹，重畫一件〈富春山居圖〉作為紀念。沈周版本的這件〈富春山居圖〉，現藏於北京故宮，這些資料就是從此畫作上的題跋得知的。

再過九十年後，萬曆二十四年（西元一五九六年）董其昌買到了〈富春山居圖〉，他非常高興，盛讚這張畫是「吾師乎！吾師乎！」。董其昌是很重要的書畫鑑定家，經過他鑑定的作品其實都不錯。後來，董其昌到晚年時（崇禎九年，西元一六三六年）又把這件作品質押給宜興人吳達可。書畫質押，本來也是常見的事情，只是不知道董其昌是為了什麼原因，可能就是缺錢？但運氣不佳，不久後董其昌就過世了，所以沒能把畫給贖回，自此這件作品便歸吳家擁有。

吳家是傳統的書香世家，也是大地主，家世顯赫富有。吳達可死後，〈富春山居圖〉歸兒子吳正至（字之矩，西元一五八九年中進士）所有，他們父子兩人都是明代晚期的大收藏家。吳正至在畫面紙張接縫處蓋上七個壓縫章「吳之矩印」，這幾個章也是鑑定很重要的關鍵。〈富春山居圖〉是個手卷，是由好幾張紙拼接起來的長軸，所以有接縫黏貼的地方。

吳正至去世後，〈富春山居圖〉歸第三個兒子吳洪裕所有，吳洪裕可以說是個典型的文青，他非常喜歡這件作品，甚至愛到了「置之枕藉，以臥以起，陳之坐右，以食以飲」。就是睡覺、吃飯的時候，時時刻刻都要放在旁邊欣賞！

清順治七年，吳洪裕死前要求將他喜歡的幾件書畫收藏火化陪葬，包括：唐寅〈高士圖〉、智永〈千字文真跡〉、黃公望〈富春山居圖〉。但據說在火化時，侄子吳子文趁吳洪裕昏迷神智不清時，偷偷踢翻火爐、搶救回〈富春山居圖〉、〈高士圖〉；但也有一說是他直接從火爐中搶救出〈富春山居圖〉，因為這些畫是手卷，捲起來燒的，吳子文才得以偷天換日的放進其他的手卷，這段故事實在是蠻戲劇化的。

總之，結果是〈千字文真跡〉已燒毀、〈高士圖〉大部分已經燒毀，僅存最後一段的「梁楷筆法」、黃公望〈富春山居圖〉比較幸運，僅燒毀前面一小段，後段留下幾個火燒的燒孔。

之後，由〈富春山居圖〉裁切下前面燒毀，但尚殘存的一小段約五十公分，重裱為獨立的〈剩山圖〉（現藏於浙江省博物院），後面的部份修補過燒孔後就是現存的〈富春山居圖（無用師卷）〉（現藏於台北故宮博物院）。

吳家在康熙八年，把〈富春山居圖〉的前半段〈剩山圖〉，賣給收藏家王廷賓，從此〈剩山

圖〉消失在歷史上，直到對日抗戰時期才又出現，被書畫家吳湖帆購得，最後轉售給當時的浙江省文管所（就是現在的浙江省博物館）。

乾隆十一年，吳家把〈富春山居圖〉的後半段（無用師卷），以兩千金（兩千兩白銀）讓售給乾隆皇帝，當時的吳家應該是吳子文的後代。有人認為，吳家可能是很會說故事，他們不過是為了抬高畫價而編造了〈富春山居圖〉的流傳過程，但這也算是一種很好的行銷手法吧！

孰真？孰假？六百多年來爭論不休！

〈富春山居圖〉是否完成於西元一三五〇年？一直是個很大的疑問。

反對者認為，根據黃公望自題「未得完備」一語，表示這幅畫仍然不斷地在修改。黃公望與一般畫家作畫習慣不大一樣，他總是把畫帶在身邊，看哪裡的風景不錯，就停下來做畫，今天畫兩筆，明天畫三筆，慢慢添、慢慢加，可能一直到西元一三五四年，黃公望八十六歲去世為止都沒有完成。所以，這件作品雖然原本是為鄭樗所畫，但因為未完成，也就一直未能歸鄭樗所有。

贊成者則認為「未得完備」只是自謙之辭，古代的文人總是表現謙虛委婉，就是所謂「曖曖內含光」！所以「未得完備」不過就是黃公望的自謙而已，根本不足為奇。

如果相信第一種看法，讀者就會衍生出一個問題：〈富春山居圖〉全貌究竟應該是如何？這當然沒有人能回答，不過這其實還是小問題，下面的爭議才是數百年來爭論不休的大問題。

〈子明卷〉和〈無用師卷〉目前並存於台北故宮，現今一般學者都傾向認為〈無用師卷〉是真跡，而〈子明卷〉則是出自明代末期的摹本。這一論點是根據畫作的筆觸判斷〈無用師卷〉較為圓潤，而〈子明卷〉顯得較生澀，以及黃公望題跋的筆跡來鑑定的結果。

明代中晚期收藏風氣興起，因此有人買，就有人賣，只要有商業利益存在，就會有複製的摹本出現。當時在蘇州有一批民間畫家，特別善於模仿名畫，這些複製品後來還被統稱為「蘇州片」。由於這批畫工在臨摹時，眼睛一邊看著真跡，一邊照著描繪，所以筆觸會顯得較為生澀而不順暢。同樣的，臨摹題跋的字跡，看起來也就比較怪異。但是，乾隆皇帝反而認為〈子明卷〉的筆觸較為有力，而據此認定它才是真跡，可見人人都不免有其主觀的認定。

但卻也有人持不同看法，反對者認為〈子明卷〉與〈無用師卷〉都是真跡，而且〈無用師卷〉是依據〈子明卷〉為底本而作的，這是為何〈子明卷〉比較生澀，而〈無用師卷〉用筆純熟的緣故。這個論點的基礎是：黃公望六十多歲才重拾畫筆，之前有二十多年幾乎不曾作畫，所以剛開始畫〈子明卷〉時難免比較彆扭。

此論點也是言之成理，畢竟這兩件作品都是元代的，現在誰也無法鐵口直斷，提出百分之百的證明，因此我們也在此提出，一併供讀者參考。

另又有一派主張表示，〈富春山居圖〉作畫的地點並非富春江！因為黃公望在題跋上只說他住在富春山，並未說他畫富春江。而且，富春江的出海口是平地並沒有山。但不管是〈子明卷〉或是〈剩山圖〉，畫卷最右端開頭的地方畫的都是一座小山，不是富春江出海口的「平沙五尺」樣貌。雖說富陽地區最著名的河就是富春江，而且元代畫家作畫即使是實景寫生，畫中景物也未必百分之百如實

景，但那座山也實在是太不合理。因此，有人就提出黃公望作畫的地點是瑞安的飛雲江，因為瑞安

也在富陽附近，而飛雲江的出海口確實有座山。

至於所謂「平沙五尺」一語，則是出自清代畫家惲壽平問吳子文，〈富春山居〉最前端被燒毀

的部份，黃公望到底畫了什麼？吳子文回覆「起手處寫城樓睥睨一角卻作平沙，禿鋒為之，極蒼

茫之致，平沙蓋寫富春江口出錢塘景也。自平沙五尺餘以後，方起峰巒坡石。今所焚者，平沙五

尺餘耳。」（《甌香館集》卷十一）。但是持反對意見的人認為，吳子文不過為了幫他的收藏品說故

事，「平沙五尺」只是想當然耳的信口開河而已。

然而反對者則認為，黃公望的題跋明明寫著：「至正七年，僕歸富春山居無用師偕往。暇日

於南樓，援筆寫成此卷。」富春山的山腳下就是富春江，這時間地點黃公望都寫的很清楚，根本不

用討論。

黃公望在明清之際被推崇為元代四大畫家之首，而〈富春山居圖〉的筆法、意境、情調確實都

對後代文人畫有極大的影響。評論家們認為，黃公望的個性、人生經歷、作品風格，都足以為萬

世之楷模，對他確實是推崇備至。但就因為〈富春山居圖〉是大師之作，歷史記載的各家鑑定與評

論就難免有溢美之詞，甚至彼此之間還有衝突矛盾之處，這是大師名作必然會面對的處境；像上

述作畫地點的爭議，收藏家吳子文之說是值得參考的，但飛雲江之說近來也受到熱烈討論，爭議

尚未停歇。

總而言之，關於此畫的種種爭論由於證據不足，只能各說並存，實難一錘定音，所以，我們

就借用乾隆所言：「（待）他日之辨」吧！

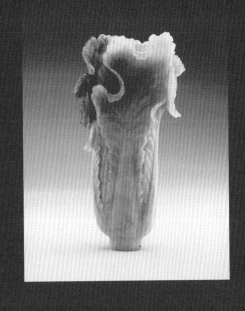

陶瓷青銅雜項

在過去的藝術史當中，器物類類的文物以青銅、玉器、陶瓷為大宗也最受重視，而這三類的文物與文人生活密不可分，在過去它們不只是被欣賞的對象而已，同時也是文房陳設，在古代文人生活當中，扮演著「雅集清玩」的角色。

南宋時期，江南文人在自家的園林與書齋中流行「四事」：焚香、點茶、掛畫、插花。這四件事被認為是很雅致的生活享受。在進行時，青銅或陶瓷製的香爐、陶瓷茶具、花瓶，以及各種小擺設都是常見的用具，這些陳設當中可見到青銅、玉器、陶瓷的應用與審美的方式。

從宋代以後，文人書齋中常見到各種「文玩」小擺飾作為裝飾與玩賞的對象，歷代詩詞與話本中也常看到作者對於這些文玩的描述，曹雪芹在寫《紅樓夢》當他描述到大觀園裡各屋子的樣貌時，經常長篇累牘地敘述屋子裡陳列的文玩，青銅、陶瓷、玉器在《紅樓夢》裡不但是一種品味，也已經是生活家飾的一部份了。

隨著廿世紀考古學的發展，原本在藝術史當中屬於比較少人關注的器物類文物，因大量的出土而一躍成為現今藝術史的主流。而研究者的關注對象也從精緻的文玩轉向庶民生活。所以，文物的研究範圍與內容也隨著擴展，除了傳統的三大類，增加了各式各樣的內容，竹木器、泥器、石器、漆器、琺瑯等等，多彩多姿的對象使得文物研究成為現今的顯學。

台北故宮的器物類文物過去大多來自清宮舊藏，這些器物大抵不離「文玩」的本質，但現今的故宮透過捐贈、購買等管道，已逐漸脫離清宮文物的範疇，逐漸建立起自己的體系與收藏。

文物，不只是單純的擺飾與被欣賞的對象，而是承載了歷史價值與古人真實生活樣貌的縮影。器物與書畫等同，有一樣的定位與價值，在過去、在未來都有一樣的意義。

走過路過，千萬不可錯過的故宮「酸菜白肉鍋」

——毛公鼎、翠玉白菜、肉形石

上菜囉！但，毛公鼎可不是普通的飯鍋

故宮新三寶「酸菜白肉鍋」，上菜！酸菜白肉鍋當然要：有個鍋「毛公鼎」，有塊肉「肉形石」，還要有顆白菜「翠玉白菜」；但以藝術上的價值來論這三件文物，真正國寶級的展品只有毛公鼎，然而被大家「看紅的」翠玉白菜和肉形石，其實只是重要文物或一般文物。

「鼎」本就是很重要的「國之重寶」。「毛公鼎」的材質是青銅，高五三點八公分，口徑四十七點九公分，深度為二十七點二公分，重三十七點四公斤。有句話說「問鼎之輕重」，是指國與國之間互探敵情。「鼎」基本上是越重越好，因為鼎的材質是青銅，而在中國商、周，及先秦等早期時代，青銅來自於金屬冶煉技術之後的成果，青銅不只用來做鍋子，也是製作武器與貨幣的材料。所以鼎越重，代表青銅使用量越多，也就表示國力越強盛。不到四十公斤的毛公鼎，並不算非常重，目前已知最重的鼎為「司母戊方鼎」，又稱為「后母戊鼎」，現收藏在中國，高一百三十三公分，重八百三十二點八四公斤，將近八百三十三公斤，遠遠比毛公鼎重得多。

但毛公鼎雖不很重，卻相當重要，其重要之處在於它的銘文。鼎上的銘文字數是存世青銅器中最多的。鼎上通常會鑄造銘文，銘文字數的多寡很關鍵，因為鼎上的銘文通常會敘說當年製作的原因，以及

為了什麼事件而製作的相關紀錄。

毛公鼎的字數約有五百字。是不是剛好五百字？有說是四百九十七字？或四百九十九字？有人講是五百字？但台北故宮對外的資料是「腹內鑄銘三十二行五百字」，那我們就以故宮的資料為準。但會有字數的差異，是因為周代使用的文字為大篆，而大篆的某些字體我們有時無法辨識，在這種情況下，有些字可能就會被認成一個字或兩個字，這才會出現字數上的差異。

毛公鼎的銘文分為七段，總共寫了三十二行，而這篇文字的內容很重要，因為它是一篇冊命（是一個國家的王，對於他的大臣、貴族所下的命令）。

毛公鼎的冊命，是關於西周周宣王與他的叔叔毛公瘖的命令，也有人認為是毛公歆，這是因為大篆字體解釋的問題，但不管是毛公瘖或是毛公歆，「毛公」是很確定的。周宣王任命他的叔叔毛公處理國家大小事務，還任命毛公的家族成員擔任禁衛軍以保衛王室。為了感謝毛公對國家的貢獻，周宣王賜給他許許多多的酒食、衣服、車子、兵器等各項禮物。

毛公為了表達感謝，就將這篇本質為任官令的冊命，鑄到了鼎上，作為讓子孫永保之祭器。

余生王若曰：「父瘖！丕顯文武，皇天引厭厥德，配我有周，膺受大命，率懷不廷方，亡不閈於文武耿光。唯天將集厥命，亦唯先正略又厥辟，屬謹大命，肆皇天亡，斁臨保我有周，丕鞏先王配命，旻天疾威，司余小子弗彶，邦將曷吉？跡跡四方，大縱不靜。烏乎！肄余小子圉湛於艱，永鞏先王。」

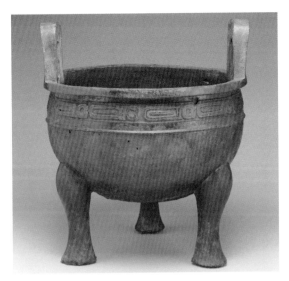

毛公鼎，青銅，通高53.8cm，徑47.9 cm，腹深27.2cm，重37.4kg。
——**圖像授權**：國立故宮博物院

王曰：「父瘖！今余唯肈經先王命，命汝亟我邦我家外內，憂於小大政，屏朕位，虩許上下若

否雩四方，死毋動餘一人在位，引唯乃智，余非庸又昏，汝毋敢荒寧，虔夙惠我一人。雍我邦

小大猷，毋折緘，告余先王若德，用仰昭皇天。申恪大命，康能四國，欲我弗作先王憂。」

王曰：「父瘖！雩之庶出入事於外，敷命敷政，藝小大楚賦。無唯正昏。引其唯王智，迺唯是

喪我國。歷自今，出入敷命於外，厥非先告父瘖，父瘖捨命毋有敢憙敷命於外。」

王曰：「父瘖！今余唯申先王命，命汝極一方，宏我邦我家。汝顜於政，勿雍建庶人？毋敢龏

芭，龏廼侮鰥寡。善效乃有正，毋敢湎於酒。汝毋敢墜，在乃服，恪夙敬念王威不惕。汝毋弗

帥用先王作明型，欲汝弗以乃辟，陷於艱。」

王曰：「父瘖！已曰及茲卿事寮、大史寮，於父即尹，命汝司公族╳叄有司、小子、師氏、虎

臣、╳朕執事。以乃族干捍吾王身。取卅。賜汝╳╳一鹵，裸圭瓚寶，朱市╳、╳黃、玉環、玉╳、金

車、賁爰較、朱亂、╳╳、虎╳、熏裏、右厄、畫╳、畫╳、金甬、錯衡、金踵、金豪、束╳、金

弼、魚箙、馬四匹、╳╳勒、金歔、金膺、朱╳二鈴。錫女茲，用歲用政。」

毛公瘖對揚天子皇休，用作尊鼎，子子孫孫永寶用。

中國古代的青銅器，除了重量必須要重，上面的銘文文字還要越多越好，因為這些銘文主要記錄一些國家重要大事。目前已知上面有長篇銘文的青銅器，毛公鼎的字數最多，達五百字左右，排行第二的「散氏盤」三百五十七字，第三名「大盂鼎」二百九十一字，再者「虢季子白盤」一百一十一字，所以毛公鼎的銘文整整比排名第四的虢季子白盤多了將近四百字；這四件青銅器因為都是清代晚期發現的，並稱為「晚清四大國寶」。

毛公鼎的最後一句是這樣寫的：「毛公瘖對揚天子皇休，用作尊鼎，子子孫孫永寶用。」這句雖是客套話，但其實也很重要，表達毛公對於天子的任命非常感念，所以鑄造了這個鼎，鼎上不但鑄了王室的任命，同時要他的子子孫孫繼續珍視它。「子子孫孫永寶用」，是真要拿毛公鼎來煮飯嗎？當然是作為祭祀時的禮器之用。

毛公鼎，必須先知道一些基本知識，「鼎」從新石器時代開始，也就是商代之前就已經出現。早期的考古挖掘，無論是南方或北方的遺址，都曾出土過以陶土做成的小型鼎，但這類鼎應該就是食器。鼎的形制多為「圓」禮樂制度的一部分。周代還發展出「列鼎制度」（指形制相仿，但尺寸大小依次遞減的鼎）。周代的禮制規定「天子九鼎，諸侯七鼎，大夫用五鼎，士用三鼎」；九、七、五、三的數字之分，就是指在祭祀時，你的身分地位限定了你可以使用幾個鼎。同一組列鼎的外型都一樣，但排列則必須是由大至小。據說周天子用九個鼎，諸侯則降一級用七個鼎，卿大夫用五個鼎，士大夫則只能用三個鼎。由此可知，周代用鼎作為禮器來祭祀已發展得極為成熟。商、周以來，列國鑄造的鼎越做越大，作為禮器使用的鼎則又更大，無論是祭祖、祭天還是祭地，鼎越大越好！

《左傳·成公十三年》：「國之大事，在祀與戎，祀有執膰，戎有受脤，神之大節也」。今成子

惰，棄其命矣，其不反乎？」「祀」指祭祀活動，其儀式莊嚴而隆重；「戎」則是指戰爭相關的軍事行動，對一國而言通常都是在不得以的情況下才會採取的戰略舉措。由《左傳》這句話可知「祭祀與戰爭」一國家真正的大事，就是二件事，可見祭祀對於周代人有多重要，在周代或周代以前，國與國之間戰亂頻繁，而鼎就是在祭祀時所用。

《左傳》這段記載的起因是，周簡王九年（西元前五百七十七／八年）時，魯成公和周簡王手下的諸侯接受了王命，到當時的洛邑來晉見天子（洛邑就是毛公鼎發現的地點），要會同幾位霸主，一起攻打秦國（麻隧之戰）。

出發前，照慣例天子要舉行祭祀，祈求戰事順利。儀式完成後，周簡王將祭祀所用的肉分贈諸侯，成肅公（子爵，周王同姓）接受天子給的生肉時不夠恭敬有禮，在旁邊的劉康公（子爵，頃王之子、定王之弟）見到這情景，立即批評了成肅公「祀有執膰，戎有受脤，神之大節也。今成子惰，棄其命矣，其不反乎？」，祭祀時接受膰（熟肉），征伐時接受脤（生肉），這是對鬼神的大禮節，今天你成子（成肅公）看來心不在焉，不是很恭順的樣子，是不要命了嗎？

這件事跟「鼎」有關，因為祭祀時，熟食裝在鼎裡，所以從這段周簡王的相關記載可看出鼎為祭祀之用。

「毛公鼎」是毛公在接受王命後，恭敬地將鼎鑄造出來，然後讓「子子孫孫永寶用。」要家族永遠記得、珍視這件事，所以非常確定毛公鼎不是一般的飯鍋，而是禮器。

是國家重要文書，也是書法基本練功字帖教材

「晚清四大國寶」的定義與青銅器上的字數多寡有關，由此訂出的四大國寶之首就是毛公鼎。毛公鼎為什麼重要？有人曾統計，不管是考古挖掘出土的，或者從以前流傳至今的傳世周代青銅器，加總起來大約有七千件。而這七千件西周青銅器之中，又以毛公鼎的字數最多，不但字數多，而且字寫得雍容大度又極工整，銘文的結構（即文章內容的結構）也很完整，看起來不會顛三倒四難以分辨，所以毛公鼎被認為是研究周代文化的珍貴史料。

甚至有人還說，毛公鼎所記載的五百字內容「抵得過一篇《尚書》」。《尚書》記載的是先秦的史料，而毛公鼎上的銘文就像是《尚書》裡的一篇文章，因為它記載的就是周代時的一件重要事件。清代著名的書法家李端清也曾稱讚毛公鼎的重要性：「《毛公鼎》為周廟堂文字，其文則《尚書》也」，學書不學《毛公鼎》，猶儒生不讀《尚書》也」。李端清是清代晚期，當毛公鼎被發現時，為毛公鼎做銘文的人。李端清說《毛公鼎》以內容看來跟尚書很類似，《毛公鼎》的銘文就像尚書中的一篇文章一樣，記載了周代很重要的典章制度。篆書分為大篆和小篆，《毛公鼎》的字體屬於大篆系統，李端清又表示寫篆書就要學《毛公鼎》，因為《毛公鼎》的字雍容大度、端莊平穩，因此成為書法史上的珍貴史料，被認為是學寫大篆的基本練功字帖教材。寫書法的人不學《毛公鼎》，李端清說那就好比自稱是讀書人卻沒讀過《尚書》是一樣的意思。

毛公鼎是禮器，又是周宣王頒給毛公的，加總這幾個因素來看，如果不把它列為國寶，那什麼才叫國寶？但如果你仔細看遍毛公鼎上面的銘文，就會發現，雖然很確定裡面有提到毛公，但

遍尋全文卻也找不出到底是誰頒佈了這個冊命給毛公，在毛公鼎的銘文中，對周王的稱呼都是只有「王」這個字而已。西周時期有這麼多王，到底是哪一個天子頒佈了這篇冊命給毛公？周宣王是西周時期倒數第二位天子，西周宣王的父親是周厲王，過去還有一派主張毛公鼎裡講的「王」是周屬王，不過一般的看法，大家還是認為應該是周宣王。

為什麼可以說一般認定毛公鼎是周宣王時期所鑄？在青銅器的斷代研究上，不同的時代有不同的樣式，以毛公鼎來說，它作為判斷的最重要依據，事實上並不是樣式。現有的七千多件西周青銅器，有一部分是帶有年款，可直接看出是哪一年鑄造的，雖然毛公鼎本身沒有鑄造年代，但那些有年款的青銅器，上面可能有字，而文字在不同時間點有其不同的寫法，文字字型、結字結構都會隨著時代而演進。後來大家對照了現存的七千多件西周青銅器當中，有年款的青銅器之後，從書法風格去做推斷，一般的看法都認為毛公鼎有可能是在周宣王時期鑄造的。當然這個看法其實也不能夠百分百確定，這也是為什麼有另一批人認為毛公鼎有可能是鑄造於周宣王之前的時代。

周宣王的那些年，這些人，那些事

周宣王姓姬，本名靖，靖的寫法有兩種，一是安靜的靜，但也有人寫成靖。姬靖是西周第十一代君主，他的爸爸是周厲王，他的兒子是西周的亡國之君周幽王，也就是說周宣王的時代已經是西周晚期，快要結束的時代了。

司馬遷寫《史記》，記載了一篇周宣王的事蹟，在《史記・周本紀》記載，周厲王時西周已邁入

了晚期，周厲王施政倒行逆施，導致國家腐敗，又爆發了幾場天災，當時的百姓是怨聲載道、民不聊生。

西元前八四二年發生暴動，人民衝進了王宮，試圖殺掉周厲王，周厲王嚇壞了當下就抱頭逃離鎬京（現今的西安附近），沿著渭水一路逃到彘（現今的山西霍州）才停下來。民眾攻入王宮找不到周厲王，轉而去找太子靖。

太子靖當時並沒有跟著周厲王一起離開鎬京，而是一個貴族召穆公把太子藏在自己家裡。但憤怒的民眾沒找到天子，又發現太子竟然被召穆公藏了起來，於是包圍召穆公的家，要求交出太子。但召穆公不願交出太子，又被民眾逼得沒辦法，只好用自己的兒子替代太子，交給民眾，憤怒的民眾殺了召穆公的兒子，才讓太子因而倖免於難。

太子靖後來登基即位，是為周宣王，為了感念召穆公的恩情，所以重用召穆公來輔佐國政。同時期，還有另一個貴族周定公也被重用，和召穆公共同輔佐周宣王的國政。據說召穆公和周定公都做得很好，所以在周宣王登基初期，有一小段時間國泰民安，史稱「召周之治」或「宣王中興」。

不過，周宣王在位期間，即便有召穆公和周定公輔佐，但由於國家的根柢早已不穩固，加上周邊列強、部族頻繁入侵，西周的戰爭其實從沒斷過。雖然周宣王即位早期，「召周之治」讓國家大致上還算平靜，但權力使人腐敗，周宣王也不例外，在位後期也開始和他父親周厲王一樣，不聽人勸、好大喜功、濫殺大臣、聽信讒言，屢戰屢敗後，國家就衰敗了。

周宣王三十八年，國家衰敗殘破，周邊部落國家姜戎（西戎的一支部落）進攻西周，甚至還佔領了當時的首都鎬京周邊的皇室專屬田產，於是周宣王集結了一些貴族要對姜戎開戰，但居然眾

不敵寡，大敗，周宣王勉強逃離戰場，一路躲藏，最後逃到現在山西太原暫時避難。這場戰役稱為「千畝之戰」，對西周王朝是非常關鍵的一場戰役，西周的王室精銳喪失殆盡，自此西周一敗塗地無力振作，宣王之子周幽王即位後不久，西周便走向衰亡。

儘管歷史上對毛公家族沒有太多記載，至今我們也無法確認毛公究竟是誰？是毛公歆，亦或是毛公瘖？更無從得知毛公家族的情況。但從毛公鼎內文來推測，周宣王對毛公說：以後我頒出去的各式文書、命令，如果沒經過你毛公首肯，那麼我就是一個壞天子。

這裡我們從賢士對周宣王的故事，倒回去推測毛公鼎大致的情況：周宣王對毛公是如此的言聽計從，如此的禮賢下士，所以毛公鼎上的銘文很可能是周宣王即位初期時所頒發的冊命。當時他任命了毛公歆（或瘖）來管理國政，同時毛氏家族的成員也是周宣王的禁衛軍來源，這樣看來，毛公鼎應該是在周宣王初期或中期時候所鑄造的。

周宣王有幾件有趣的故事，其中有個故事發展為成語「姜后脫簪」。《烈女傳》舉了周宣王的皇后為例子，記載了一則「姜后脫簪」的故事，姜后是姜姓的家族成員之一，她是齊侯的女兒，周宣王娶她為妻，成為周宣王即位初期的王后。

據說周宣王即位之初，經常早睡又賴床晚起，時常疏於朝政。姜后為了勸誡周宣王，所以把自己身上的耳環簪子等飾品都摘掉，穿著一身破爛衣服跑到「永巷」請罪。「永巷」是封建社會裡，前任天子過世以後，他的妃子或是宮女的去處，也是關罪犯的地方。姜后跑到永巷去請罪時，還讓自己的奶媽轉告周宣王，是她讓周宣王起了淫逸之心，才使得君王疏於朝政；君王好色將必然引起鋪張浪費，長此以往天下就會大亂，這就是她請罪的原因。周宣王聽後大為感動，從此勤於朝

政，這就是大名鼎鼎的「姜后脫簪」的故事。

《史記》也有一段記載跟周宣王有關係，就是大名鼎鼎的「褒姒亡國」的故事。周幽王時，一位御史大夫陽父查了以前的歷史記載，在古老的夏朝（夏朝是否存在，現今仍有爭議），有兩條神龍自稱是褒國國君，從天而降，停留在夏王的庭院中，打死不退。夏王請人占卜後得到開示，說無論殺死龍或趕走龍都不好，唯獨有收集神龍的唾液封存在盒子裡，才不會得罪龍。這盒子收存了龍的涎沫後就沒被打開過，一直到了周厲王時代的後期，他實在太好奇了，於是命人打開盒子想看裡面到底裝了什麼，但一打開盒子，原本裝在裡面的龍唾液突然之間變多了，還滿溢了出來，直接流到地上，溢滿整個皇宮，怎麼都清除不了……周厲王嚇壞了，於是決定用巫術來對抗盒子裡流出來的龍唾液。他命女人赤身裸體對著盒子大聲呼叫，涎沫化為黑色的蜥蜴滿地亂跑，最後蜥蜴不見了，消失在後宮一名七歲童女身上。

女童長大後，居然未婚懷孕，生了個小女孩不敢養，便將她遺棄在路邊。周宣王時期，有一首歌謠是這樣唱：「檿弧箕服，實亡周國。」檿弧是弓箭弓士的意思。周宣王聽到這謠言，很生氣，在街上看到一對夫婦正在賣弓箭，就要處死他們，這對夫婦聽到消息連忙逃走，就在逃往褒國的途中看到被丟在路旁的小女孩，起了同情心便收養了她，這個小女孩就是後來的褒姒。後來褒國人褒姁犯罪，因為成年後的褒姒長得很漂亮，褒姁便將她獻給周幽王抵罪。周幽王因為寵愛褒姒，導致了西周滅亡。各位應該都聽過「驪山烽火台傳說」，據說褒姒從來不笑，但有次看到人誤點了烽火台，她居然哈哈大笑，之後周幽王為了取悅褒姒，就三不五時派人去點烽火台。到了周幽王晚期周邊的部族入侵，周幽王緊急下令點燃烽火台，要通知各地諸侯派兵回來救駕，但沒有

成功，因為大家早就不信任烽火台了。

這段來自《史記》的紀錄並不太可信，因為是厲王打翻了裝有龍涎的盒子，褒姒才因此誕生，但後來有人推測後發現有疑點，因為厲王死於西元前八二八年，而褒姒是在西元前七七九年進了幽王的後宮，那麼褒姒成為幽王之妃時，最少也已四、五十歲了，這個年紀的女性，在那個時代應該很難被稱為絕世美女，因此龍涎一事應該只是傳說。但從褒姒曾經被拋棄，並被商人夫婦拾得的記載看來，她可能是一名出身寒微的女性。

一般認為，褒姒姓祀，但也有人說她姓姜，是貴族杜伯和周宣王的愛妾偷情之後所生的私生女。周宣王曾命杜伯訪查此事，但杜伯自己（可能）犯案，又自己辦案，後來當然不了了之。但最後事跡還是敗露，杜伯被殺死，領地也被沒收，褒姒被人帶走逃到褒國，被撫養長大。周幽王三年時，以褒姒之名嫁給周幽王，成為周幽王的第二任皇后。

另外有段記載跟書法有關係，也和周宣王有關係。《漢書‧藝文志》「史籀大篆」裡說：周宣王曾命太史作了《史籀》十五篇，作為太史教授用的教材，《石鼓文》是目前僅存最近似《史籀》篇的文字。秦始皇統一了天下後，覺得沒有統一的文字，施政起來很麻煩，所以他命令李斯作《倉頡》七章，趙高作《爰歷》六章，太史令胡毋敬作《博學》七章，把毛公鼎上的大篆簡化以後，成為現在所看到的小篆，作為全國規範字帖。

毛公鼎的坎坷身世：公說公有理，婆說婆有理！

毛公鼎並非清宮文物，而是由農民在種田時被挖掘出去並輾轉流傳民間好一陣子之後，才進了中央博物院，最後隨著故宮文物一起來到台灣。在民間流傳的毛公鼎，關於發現與流傳的過程有不同的說法，公說公有理，婆說婆有理，但大致上內容是相符合的，只有小小的歧異。從這些說法中，我們整理兜攏出內容大致比較符合一般認知的毛公鼎流傳過程。

據陝西省岐山周原博物館研究員賀世明先生的考證，毛公鼎是清道光二十三年（西元一八四三年，也有一說是一八五一年；但原則上一般比較認同的是道光二十三年），在陝西岐山縣的董家村，由村民董春生種田時，在村子西邊田裡挖出來的。

董家村位於現在陝西省寶雞市的附近，而現在的寶雞市就有一個青銅博物館。一直以來，寶雞地區陸續都有挖掘出土大量的窖藏或陪葬青銅器，此地向來都是西周文物出土的大宗地點。但西安市長安區才是古代鎬京的所在位置，而寶雞距西安還有一段距離，但為何這些文物在寶雞被發現，而非發現於西安？一般看法都傾向認為，寶雞可能是周代最主要的祭祀舉行地點，在祭祀結束之後，他們會順手把青銅器埋到土裡，也因此寶雞有各種墓葬，更有青銅之鄉一說。因此道光二十三年，董家村的董春生會挖到毛公鼎並不足為奇。

當年還沒有所謂文物法，誰挖到就是誰的。北京永和齋古董商蘇兆年、蘇億年兄弟聞訊趕來看貨，一看不得了！這鼎雖不大，但是鼎內有著密密麻麻一大篇古文字，雖然當時還不認得鼎裡的大篆文字，但他們知道這東西不得了，應是個「寶鼎」，於是就以白銀三百兩購得。白銀三百

兩，可是很大的一筆錢啊！在當時只需花十幾、二十幾兩銀子就可以買個丫環，買一間普通的屋子了不起才幾十兩銀子，而一、兩百兩銀子已經可以買一大間豪宅了。

買下了毛公鼎，古董商蘇氏兄弟要把鼎從村子西邊運到村南邊時，被村民董治官攔下，說是這鼎挖出來的地方位於他和董春生兩家相交的地界上，所以堅持自己應該也有一份，憑什麼只給董春生銀子？雙方大吵，僵持不下，買賣於是沒做成。

古董商蘇氏兄弟豈肯善罷干休，回到岐山縣後，便出資賄賂了岐山縣衙門的縣知事於是就找個罪名把董治官給抓來，據說羅織的罪名有兩條，一條是私藏國寶；第二條罪名更荒唐，說你董治官是平民百姓，豈敢取名「治官」，這有犯上作亂之罪，當堂就令董治官改名為「治策」，還把他用鐵鍊吊拷了一個多月，迫令其招供藏鼎之處，再派武裝人員去將鼎取出，裝上單套轎車，披紅放炮，運往縣衙門，古董商蘇氏兄弟立即出重金三百兩銀子，將毛公鼎悄悄買走，運回北京永和齋的古董店。

蘇氏兄弟想找到買家，於是毛公鼎在北京古董店的風聲傳開了，據說當時名畫家張燕昌之子張石瓠見過毛公鼎，覺得真是好東西，於是將鼎裡的銘文摹繪成雙鉤圖，寄給當時很重要的一位金石學家徐同柏（金石學是指研究古代的大篆及小篆文字系統，是清代才開始受到重視），徐同柏研究金石文字，正需要樣本，收到　石瓠寄來的毛公鼎銘文拓片後，得以寫成了《周毛公鼎考釋》一文，這是研究毛公鼎的開始。

毛公鼎在道光二十三年被發現以後，又過了九年，可能開價過高，據說一直留在北京沒被賣出。咸豐二年（西元一八五二年），毛公鼎輾轉落入西安古董商蘇億年之手（這一段各家說法不

同，但很確定此時毛公鼎已經在蘇億年手上）。他寫信向北京著名金石學家兼收藏家陳介祺告知此事。陳介祺收到信後馬上匯來白銀一百兩，言明以五十兩作為貨款，五十兩作為運費，讓蘇億年雇車專程送至北京。陳介祺見到此寶鼎之後，發現價值超出他的預想，極為高興，又賞蘇億年白銀一千兩，並把此鼎鎖藏於祕室。陳介祺根據《周毛公鼎考釋》，又經過深入研究：毛公鼎的年代？內容寫些什麼？最後寫了一篇《銘文考釋》的文章和題記。

毛公鼎進了陳家之後的近百年間又屢經變故。據王殿英、王厚宇、魏女勇娥等學者調查，陳介祺病故後，陳家的後代就把毛公鼎賣給清末重臣端方。辛亥革命爆發後端方被革命軍所殺，端家家道中落，端方的小妾想把毛公鼎典押給天津華俄道勝銀行，但銀行聽人說這鼎是假的，就派人前往陳介祺的家鄉山東濰縣調查，找到了陳介祺當初收到毛公鼎時鑄造的仿製品，兩相比較後，斷定端方家中的毛公鼎確實為真品，就接受典押付款，並把鼎收入倉庫祕存。

經過一番曲折，毛公鼎開始引起外國人的注意。英國記者辛浦森，欲出價美金五萬元向端家求購，美國人福開森（代表美國大都會美術館和各大博物館在中國收購文物的文物販）積極從中說合。但由於當時的五萬美元僅合四萬塊銀元，端家嫌開價低沒有出手。同時，社會輿論也紛紛認為毛公鼎是國寶，反對端家賣給外國人。所以端家沒賣成，毛公鼎還是押在華俄道勝銀行。

到了西元一九二六年，當時北平的大陸銀行總經理談荔孫認為毛公鼎放在外國銀行不妥，所以毛公鼎於大陸銀行，在取得端家的同意之後，由談荔孫代辦向天津華俄道勝銀行贖出毛公鼎，改存至大陸銀行。

毛公鼎向端家表示，萬一有一天外國銀行倒了，國寶將可能流落到國外！因此願以較低的利息質押

不久之後，北京的幾個大收藏家，包含了國學館館長葉恭綽與鄭洪年、馮恕合股集資向端家

買下毛公鼎。西元一九三〇年，鄭洪年、馮恕兩人讓出股份，毛公鼎遂歸葉恭綽一人所有，但仍

存於大陸銀行，後來葉恭綽遷居上海，毛公鼎也一同轉移。

西元一九三七年抗日戰爭爆發後，上海淪陷了，葉恭綽匆匆前往香港避難，毛公鼎及葉家收藏

的書畫都未能帶走。當時，葉恭綽在上海討的一個小姜潘氏意欲侵吞葉恭綽在上海的家產，後來就

打起了官司；潘氏主張毛公鼎是她的，而葉恭綽說不是。西元一九四〇年，葉恭綽致電在昆明西南

聯大任教授的姪子葉公超，讓他赴上海代替葉家主持這場訴訟。葉公超從昆明回上海前，先到香港

見了葉恭綽，據說葉恭綽當時囑咐葉公超：「美國人和日本人兩次出高價要購買毛公鼎，我都沒有

答應。現在我把毛公鼎託付給你，不得變賣，不得典質，更不能讓它出國。有朝一日，可以捐獻給

國家。」

當葉公超到上海應訴之時，潘氏已向日本憲兵隊密告葉家藏有國寶毛公鼎及珍貴字畫，日本憲

兵隊馬上前去搜查，但萬幸的是一開始先搜出一些字畫，接著就搜出兩支自衛手槍，毛公鼎當時就

藏在葉恭綽的床下，可能是國寶有靈吧！竟未被發現。日本憲兵因搜出手槍而注意力轉移，對查找

毛公鼎之事有所疏忽，但葉公超卻因手槍被查出，而被以間諜罪逮捕，關押在牢獄四十九天，雖多

次遭刑求鞭打，但葉公超始終沒有說出毛公鼎的下落。後來為了脫身想出一計，密囑家人鑄造一

只假鼎交來給日本憲兵隊，並由他的哥哥葉子剛以重金作保才獲得假釋，但仍受憲兵隊監視。後

來葉公超終於在一九四一年帶著毛公鼎逃到了香港，並將毛公鼎完好無缺地還給葉恭綽。

不久香港被日軍攻陷，葉恭綽不得已又帶著毛公鼎輾轉回到上海，當時他年紀已大又生病，葉

家也家道中落了，在萬般無奈之下，只好又將毛公鼎押給銀行，後來才被上海富商陳詠仁出資買下。西元一九四五年抗戰勝利後，陳詠仁把毛公鼎捐獻給國家，一九四六年春，毛公鼎由上海運到南京，轉由當時的中央博物院收藏。那一年剛好是蔣中正的六十歲生日，由當時還在南京的中央博物院與教育部於西元一九四六年十月聯合舉辦「文物還都展覽」一個月，這是毛公鼎的第一次對外展出。

由於毛公鼎從一開始的發現、背景故事到輾轉流傳的過程，所以在西元一九四六年時毛公鼎就已成為重點文物、國寶級文物，不過當時還沒有所謂的國寶，因為「國寶」是一種故宮文物分類的等級，但酸菜白肉鍋裡，確定「鍋子」毛公鼎是最先成名的，在一九四六年當時便是最受矚目的文物。一九四八年國共內戰時期，當蔣中正發現大勢已去，下令南京博物院及故宮博物院將所藏的珍貴文物遷運台灣時，毛公鼎就包含在預備遷運的文物之中。

之後毛公鼎來到了台灣，並在西元一九五七年三月，故宮文物在台灣第一次對社會大眾開放參觀時，與翠玉白菜及肉形石，一起公開展出，這次展覽不僅有肉、有菜、還有一個大鼎，這就是「酸菜白肉鍋」一說，合體成型的關鍵。

被看死的帥哥&被看紅的肉與菜

台北故宮的翠玉白菜與肉形石，現在的名氣很大，可謂是「人氣國寶」；「人氣國寶」是指人氣很旺，但並非故宮文物分類等級的「國寶」。我個人一直認為，翠玉白菜與肉形石是「被看

紅」的。

被看紅的白菜？被看紅的豬肉？其實歷史記載裡有一個「被看死的帥哥」，可以拿來參照比對。這則小故事在《世說新語》〈容止篇〉第十九章：「衛玠從豫章至下都，人聞其名，觀者如堵牆。玠先有羸疾，體不堪勞，遂成病而死，時人謂看殺衛玠。」說的是西晉時有個大帥哥衛玠，才華橫溢、長相俊美，猶如「璧人」（璧就是玉璧，古人對於玉的標準，基本上色要清白，不能有雜色、白斑，以單色玉為佳，而單色玉中又以白玉最受喜歡），「人聞其名，觀者如堵牆」，無論到哪裡都引起眾人爭相圍觀，要一睹他的翩翩風采，但衛玠從小就體弱多病，最後「體不堪勞，遂成病而死，時人謂看殺衛玠」。衛玠無法負荷大家的圍觀，最後被大家看死了。這也就是「看殺衛玠」這個成語的來源。

《世說新語》的說法是否誇大我們不得而知，但衛玠因被看而累死，台北故宮則有文物因為被看而紅，就是大名鼎鼎的翠玉白菜與肉形石。

「璧」是玉器，從衛玠這位「璧人」，我們回頭來看台北故宮兩件跟玉有關係的文物，一件是翠玉白菜，另一件是肉形石。翠玉白菜並不大，有點扁扁的，是緬甸的翡翠；而肉形石比翠玉白菜更小，真實材質是來自內蒙古的瑪瑙。大家很喜歡這兩件玉器，只要進故宮一定要去看，它們不但沒像衛玠悲慘的被看死，反而被看紅了！

翠玉白菜與肉形石，在故宮都屬玉石類，編制則屬於器物處，雖被歸在玉石類，但肉形石其實是瑪瑙，現代對於「玉」有科學的認定標準，若是以現代標準來說，肉形石根本就不是玉，但古代世界對玉的認定，跟現代不太一樣。

翠玉白菜，緬甸翡翠，長寬18.7cm，寬9.1cm，厚5.7cm。
——**圖像授權**：國立故宮博物院 Open Data

肉形石，內蒙古瑪瑙，長5.73cm，寬6.6cm，厚5.3cm。
——**圖像授權**：國立故宮博物院 Open Data

從考古資料可知，新石器時代以來的各地文化遺址，都有各式各樣的「玉製品」出土，有時是陪葬品，有時可能是禮器，有時只是裝飾品，大大小小形制不一，但材質都是玉；中國南、北兩大遺址，如北方的紅山文化，南方的良渚文化，都有大宗玉器出土。玉器出現得很早，數量又多，無論以種類或出現的頻率來看，都可見中國是一個愛玉的民族。

商代結束進入周代之後，開始出現一種說法，用「君子如玉」來比喻君子的德行。這並不是說君子像玉一樣珍貴，如前面講的，中國古代對玉的認定標準，要單色玉而且越白越好，越沒瑕疵、沒斑紋越好；而君子的德行，就如同一塊玉，該是純白無瑕，不容有一點玷污。我們從「君子如玉」，可以看出玉在當時社會的地位，它開始與士大夫文化相連結。

從考古出土文物，可見周代祭祀時的禮器也出現有大量玉器，《周禮‧春官‧大宗伯》記載：「以蒼璧禮天」、「以黃琮禮地」，是指祭天祭地時用的就是玉器；從考古文化學的角度，也可見當時的貴族，無分男女，身上都佩有各式裝飾用的玉串飾，由此可見「玉」在周代的上流社會已相當普遍。

但古代對於玉的認定標準其實很寬鬆，「石之美者謂之玉」簡而言之「漂亮的石頭就是玉」。所以若把早期考古出土的各式各樣玉器送去檢定，你會發現，好些「玉」都不是玉，可能只是單色漂亮的石頭而已。

從「石之美者謂之玉」來理解古代玉器，就能明白為什麼現代的大理石，被拿來做廁所的地板，或用來鋪捷運站的牆壁……，雖然現在看起來大理石好像不值什麼錢，也沒什麼特別，但在古代世界裡，認為白色大理石很漂亮，被稱為「漢白玉」。出土玉器中，有一大部分看起來像是玉

石，但檢定後發現，是半寶石類的「蛇紋石」、「玉髓」、「瑪瑙」……居多，其中尤其以「蛇紋石」更是廣泛出現。這也就是為什麼，肉形石分明是瑪瑙，但在故宮的分類裡則屬於玉石類。

古代世界裡喜歡單色（越白越好）的玉器，這種單色玉大多屬於軟玉系統，產地很多，但以「和闐玉」為代表。和闐玉是傳統玉器的典型，因為第一夠白，第二單色，第三好的和闐玉幾乎沒有任何瑕疵，看起來就像是一塊脂肪，所以也被形容為「羊脂白玉」。另外，台北故宮也收藏有一種清代來自新疆地區的「痕都斯坦玉」（痕都斯坦是清代對北印度地區的通稱），這種玉也是單色（通常是青白色）的軟玉。

故宮裡的那顆翠玉白菜，則是翡翠類的硬玉，古代中國沒有生產翡翠，大多是來自中南半島各藩屬國的進貢。除了翠玉白菜之外，故宮還收藏許多如手鐲、項鍊、配飾、朝珠……等各式玉石，你若曾經仔細欣賞這些玉石文物，就會發現，清代的喜好還是以單色玉為主。像翡翠這類玉石，顏色青青白白，有綠有白混雜在一起，有的上面還會斑斑駁駁，有時候裡面則會有一些石花、石脈紋，也因此清代人並不是很喜歡這類型的翡翠玉石。

所以，翡翠通常都被琢磨到只留下綠色的部分，再製作成鼻煙壺的蓋子，或小珠珠，或小配件，或是當做大的白玉項鍊、白玉墜飾等旁邊的配色之用，甚或是朝珠上串珠中的兩顆珠子，或者是掛在身上的香楠木配飾上面的小裝飾之用……，這就是早期翡翠的運用情況，數量並不多。

也因為這原因，常可聽到對於翠玉白菜的負面評價，說玉質質地並不好、水頭不夠，或是顏色不夠綠……等，但其實現在品評翡翠的水頭，指的是玉石看起來的滋潤度，這都是現代的審美標準，並不適用於清代或清代以前，這是兩套不同的玉器評判標準。翠玉白菜的質地好不好？如

果真以翡翠的標準來看，確實並不是很好；至於肉形石呢，則根本就是一塊加工過的瑪瑙，而瑪瑙現在的價格相當便宜。但這類的評價並不適用於古代玉器認定的標準，若以現代玉器標準來評斷古玉器，其實並不客觀。

我們再回顧「看殺衛玠」，若「好玉的標準」是單色、越白越好、不能有瑕疵，那「翠玉白菜與肉形石」，在古代世界來看的確不夠好，但為何現在這麼受歡迎？因為是上好的「巧雕」手法，是天工造物和巧匠靈感的完美結合。

慢著火，烤出世界上最貴的一塊五花肉

肉形石就是一塊瑪瑙而已，但「石之美者謂之玉」，瑪瑙也很漂亮，從前許多玉器都是瑪瑙，所以肉形石以古代世界的認定標準也算玉。

肉形石在清宮檔案的記錄相當簡略，唯一的記載，是貢給康熙作為禮物之用，康熙便收進內府中。所以在清康熙年間，肉形石就已成為紫禁城的收藏。為什麼蒙古人要送禮物給康熙皇帝？在清兵入關之前，其實滿蒙兩族向來世代交旗的旗主，進貢給康熙作為禮物之用，唯一的記載，肉形石在清康熙年間，由內蒙古阿拉善左好，並且還通婚，即便入關之後，蒙古人受的待遇還是比漢人來得好些，蒙古人在滿清任官的人數也不少，所以送禮給皇帝相當合理。

但為什麼送一塊肉形石？你想想，皇帝需要什麼？你要送皇帝沒看過的、喜歡的。從故宮的清宮內府檔案可看到一些記載，各地大臣在皇帝生日，或是國家節慶時，都送了些什麼樣的禮物

給皇帝……台灣巡撫就曾送皇帝地瓜、竹筍……等土產，也送過皇帝在紫禁城沒看過的猴子、土狗……，無非是希望新奇有趣的禮物，能讓皇帝龍心大悅。肉形石，想必也是這般原因送到了康熙手上。

根據《清宮內務府造辦處檔案總匯》中的活計檔的紀錄，說肉形石雖為天然形成，但這塊肉形石剛送到清宮時，可能康熙或是內府的工匠覺得：「哇，它真像塊肉！」但還是有一些不太相似之處，所以曾經過幾個步驟被加工，讓它更像一塊紅燒肉。

首先，這塊肉形石原本的油潤度可能還不太夠，所以人工「加工提油」讓表面的油潤感更好一點。「加工提油」有可能真拿去浸油，或是打臘、打臘，現在稱之為「拋光」，總之是用各式的方法讓「肉的感覺」更好一點。之後又覺得這塊石頭的顏色依然不那麼像肉，所以再「文火烤色」，在這塊石頭上塗一點色料，再用很低溫慢火烘烤，讓顏色可以滲進玉石裡，讓它更像肉。最後是這塊肉上的毛細孔，還差一些些就很像豬肉了，所以再用巧雕的手法雕出表面的毛細孔。根據活計檔記載的三個步驟：第一「加工提油」，之後「文火烤色」，最後再「雕鑿肉皮毛孔」，經過了這些加工過程，它看來就完全像一塊肉了！

這塊肉，經過儀器鑑定，質地已經確定是隱晶質結構石英岩石礦物，一般被稱為瑪瑙玉髓原石，化學成份為二氧化矽，它百分百就是一塊瑪瑙而已。現今內蒙古和廣西都還有出產長得像肉的瑪瑙，各個地方的玉石攤販、古董攤、攤商都有販售，價錢也不貴，更算不上是珍罕的石頭。可是故宮的這一塊瑪瑙那層層疊疊的結晶，又經過巧雕加工後像極了一塊肉，就挺稀罕的了。

在當時的紫禁城裡，像乾清宮、御書房……這些宮殿的桌上、壁間、櫃子裡都擺飾有一些

文玩（即有趣的小裝飾品），這也是為什麼文玩類的文物，佔了台北故宮收藏的很大一部分，而文玩中最著名的代表就屬多寶格了。多寶格裡放的東西其實都不能用，純粹就只是有趣好玩，所以有人曾形容，多寶格就像是「皇帝的玩具箱」。這塊肉形石在清宮裡的地位，應該就是用來點房間內的裝飾品，是屬「擺件」的「文玩」，尺寸小巧，放在手上就可把玩，相當符合文玩的基本標準。

清宮向來都很喜歡這類小巧有趣的小玩意兒，甚至內府就有專門生產這類文物（雕核桃、雕象牙、鐘錶製造……等）的單位，這類文玩通常用來作為宮廷中的裝飾，或是皇帝拿來餽贈送禮之用。慈禧太后出殯時，她的陪葬品清單也提到棺木內放置有巧雕「瓜果」（有西瓜、有白菜，都是用玉石刻出來的）。所以原本清宮就喜歡這樣的文玩，於是阿拉善左旗的旗主，投其所好送了這塊肉形石給皇帝。

翠玉白菜上的螽斯。

送皇帝一塊「豬肉」擺件，即便它形似豬肉很有趣，但怎麼看都還是覺得很奇怪？其實這還有另一個原因，就是滿人嗜食豬肉！在清兵入關之前，當時滿人在重要儀式典禮、婚喪喜慶時，主人都會準備一口豬，宰殺清除了內臟之後就用水煮，滿人稱這樣的「白水煮肉」叫「大肉」，這是一種重要的食物，豬肉對滿人來說是一種美食。主人會自己動刀切大肉，根據來參加宴會賓客的身分地位高低，分給圍坐的賓客朋友，這是滿人的生活飲食習慣，即便在清兵入關之後，清宮內還是一直維持有吃「大肉」的傳統。

為什麼「肉形石」會出現在清宮中，而且還很受喜歡？一般推測，可能正因為滿人喜歡吃豬肉，而肉形石看起來就像方方的、滷過的一塊肉，所以就成為有趣的擺飾，也就出現在清宮檔案裡了。但從僅有寥寥幾行字的記載，也可看出這塊肉形石就只是個一般的文玩擺件而已，清宮並沒很珍視它。

◈　　◈　　◈

翠玉白菜是「胖娘娘」的嫁妝？

翠玉白菜也沒很大，寬九點一公分，厚五點七公分，寬度約是厚度的兩倍，可看出這件擺設是扁的。這白菜的質地為緬甸翡翠，內府的玉工利用玉石本身的色澤分布，盡量不浪費石材，把它巧雕成一顆白菜；白的部分是白菜梗，綠的部分是白菜葉，菜葉上面還有兩隻蟲。

翠玉白菜的兩隻蟲，過去一般都把它理解為「螽斯」。詩經裡有句吉祥話「螽斯衍慶」，在過去是常見的宮廷題材，喻意「百子千孫」，不只翠玉白菜，各式文物也都常用到螽斯題材，早在宋代螽斯就被畫進畫裡了。比較常見的是螽斯與瓜果畫在一起，瓜果是蔓藤類的植物，是取其「瓜瓞綿延」來與「螽斯衍慶」對比，這是古人用以祝賀「多子多孫，多福氣」的吉祥話。

翠玉白菜是兩個顏色，有白有綠。白色的翡翠基本上比較不討喜，但翠玉白菜當年的玉工極巧妙地利用了翡翠上的花紋、顏色，把它刻成一顆「青白顏色」的白菜，現在一般都將其解釋為女子的「清白」。不過，青白色寓意女子的清白？或者「螽斯衍慶」說是百子千孫？這些都是後加的推測，翠玉白菜到底有沒有這樣的寓意，我們並不知道，因為典籍中並沒有記載。

關於白菜上那兩隻蟲，現在還有一派說法認為不是螽斯，而是一隻「螽螽（蟋蟀）」，與一隻「飛蝗」。若真是這樣，就不能以「螽斯衍慶」的意涵來解釋白菜上刻的兩隻蟲了。所以有此一說，從康熙時期以來，清宮設宴款待賓客勸酒時，會擺設鳴蟲在盒子裡，利用蟲叫聲來勸酒。這類的盒子稱為螽螽罐，有瓷桶、紫砂盒或竹筒……等，現在台北故宮也存有這類文物。清宮養蟋蟀、鬥蟋蟀，其實還挺常見的，翠玉白菜上一隻是蟋蟀，一隻是蝗蟲的說法，是根據它們的形狀來推測的。但這說法是否可信？同樣的清宮檔案裡並沒有記載，所以這也只是現今的推測而已。

白菜上的那隻螽斯（或是螽螽），左邊的觸鬚斷了大約一公分，但由於這蟲實在刻得太小了，即便你到了故宮，一時之間也看不出觸鬚斷了。故宮文物的觸鬚被弄斷了，這可是不得了的大事，因此就有人講：「哇！故宮，你搬家把我們的擺設給弄壞了！」但據故宮的說法，早在西元一九六五年的檔案照片裡，就已見觸鬚是斷的。但一九六五年之前到底發生什麼事，就沒有記錄

了。而根據當年負責故宮文物搬遷的前輩老師的說法，觸鬚早在清宮時期就已經斷裂。斷裂的觸鬚到底怎麼回事？因為早期根本沒有相關記載，所以現在成了羅生門，只是在清宮中就已經斷裂的可能性比較高，我也認同這種說法，故宮大致以上也公認這種說法。

其實一般認為，肉形石在清宮中的地位，可能比翠玉白菜還來得高一點，因為這顆白菜在清宮檔案中完全找不到半個字的記載，東西明明是從紫禁城搬出來的，可是完全沒有任何記錄，到現今都還搞不清楚這顆白菜的來龍去脈。

據當年負責文物搬遷的故宮前輩老師的回憶，這顆白菜是在西元一九三二年日軍要入侵華北前夕，當年擔心如果日本人到了北京，可能會進紫禁城搶東西，故宮因此已經在準備南遷的時候意外發現的。但這顆白菜，在當時看來似乎就已經被遺忘多年了，發現它的地點是在紫禁城東六宮的「永和宮」，被找到時這顆白菜似乎已在清宮中放了很久，上面積滿北京特有的灰塵。（北京特有的灰塵，即便是皇帝住的紫禁城裡，也仍常常沾滿灰塵）。故宮前輩老師提及當年發現這顆白菜時，上面佈滿很多灰塵，是插在一個花盆裡，旁邊還有一根紅珊瑚作為配色之用。珊瑚插在花盆裡，跟這顆白菜配在一起，白菜是綠白的，珊瑚是紅的，紅白綠三個顏色配在一起，似乎也挺好看的。

因為沒有任何記載，所以也只能從發現地點來推測這顆白菜的身世，「永和宮」是光緒皇帝的妃子之一瑾妃的居所，她在永和宮住了三十五年，所以一般都說這顆翠玉白菜是瑾妃的嫁妝之一，但這說法也只是推測，並沒有任何足以佐證的記錄。因為永和宮不只瑾妃住過，在瑾妃之前

還有好幾位清代妃嬪住過，而且清宮內並不是每個房間裡陳設的文物，都有帳冊

記載的，通常是被認定比較重要的東西，對於文玩類擺件（肉形石是擺件，翠玉白菜也是擺件之

一），清宮檔案並沒有記載得這麼全面；因為擺件時常會隨著賞賜或是裝飾而移動位置，因此清宮

檔案未必都有紀錄。

曹雪芹的《紅樓夢》，故事雖然是虛構的，但有一重點是提到賈府出了一位賈貴妃（是賈寶

玉的姐姐）。根據《紅樓夢》的描述，賈老太太年節時入宮朝賀，去見孫女貴妃時，宮中賞賜朝

珠、花瓶這些小擺件給賈老太太和王夫人（賈貴妃的奶奶和媽媽），這就是前面提到的清宮小擺件

有時會隨著賞賜就送到宮外去，所以清宮檔案未必有記載。

到底這顆翠玉白菜是否真是瑾妃的嫁妝？還是在瑾妃住進永和宮之前，就已經存在永和宮

裡，作為裝飾之用了，其實我們並不知道。不過瑾妃是真的住在永和宮，而且還住到清代滅亡為

止，這是確定的。瑾妃在清宮中是僅次於慈禧太后，以及後來的隆裕皇太后，在清晚期的皇宮內

廷裡，是排行第三的人物，所以地位還蠻高的。

西元一八九九年，瑾妃與妹妹珍妃一起被選為光緒皇帝的「嬪」，就被安排住在東六宮的永和

宮，珍妃則住在東六宮的景仁宮，六年後兩人升格為「妃」。漂亮的珍妃妹妹後來被逼跳井而香消

玉殞，這是個悲劇，不過姐姐瑾妃則命運大不同。光緒二十年時，珍妃得罪了慈禧太后，兩人都

被降為「貴人」，一年後瑾妃再升格為「妃」，繼續住在永和宮，維持了她的地位，但是珍妃則被監

禁。到了宣統皇帝溥儀登基之後，珍妃雖然死了，但瑾妃被升格為「貴妃」，溥儀退位時，她再升

格為「皇貴妃」。隆裕皇太后過世之後，瑾妃成為後宮裡的第一號人物，可她一直沒搬家，並沒有

並沒有因為成為後宮中的第一號人物，就搬去比較好的宮殿，而是一直住在永和宮，直到過世為止。

瑾妃是位蠻有趣的人物，雖不受光緒皇帝的寵愛，但慈禧太后喜歡她，隆裕皇后也不討厭她。因為瑾妃生性沈穩，向來不太愛講話，也就不太具有威脅性，在永和宮裡安安靜靜過自己的生活，也因為謹守本分，所以在清宮中的地位一直穩固。據說瑾妃吃不慣清宮飲食，她原本來自於禮部侍郎家族，你可能覺得很奇怪，皇宮中吃的東西，應該會比瑾妃原本的娘家更好，但其實未必，因為清代皇宮中隨時喊傳膳，所以御廚準備的都以蒸煮的食物為主，如此食物才可以隨時上桌。據說瑾妃吃不慣清宮這種燜煮軟爛的食物，永和宮裡有個小廚房，她在永和宮的三十五年時間，經常自己開小伙，有時甚至還會差遣太監到宮外採買食物，當時北京的「天福號」有道名菜「醬肘子」，據說瑾妃很喜歡，經常差人去買。她也常親自下廚，在永和宮招待清宮成員。也可能因為愛吃做的飯菜送給皇城內的重要人物，有時也會賞賜給大臣，因此大家都很喜歡她。的關係，瑾妃後來吃得胖胖的，還有個綽號叫「胖娘娘」。

西元一九二四年瑾妃在永和宮病逝，享年五十三歲，那一年紫禁城正鬧得天翻覆地，當時溥儀被趕出紫禁城，瑾妃的棺木還在清宮裡。最後是當時的北洋政府，以皇太妃的身分，將瑾妃的棺木下葬到光緒皇帝崇陵的妃嬪陵園中，瑾妃墓至今尚在。之前有人說這顆翠玉白菜可能是瑾妃的嫁妝，也未必是空穴來風，只是目前為止沒有任何檔案紀錄，不過瑾妃算是天天面對那顆翠玉白菜看了幾十年，這基本上應該是沒有問題的。

瑾妃在永和宮住了三十五年。永和宮是紫禁城內廷東六宮之一，位於承乾宮與景陽宮周遭，在明代原叫「永安宮」，後來才改名永和宮，明代時是妃嬪居所，清代時則改成后妃的居所。康熙時

期，孝恭仁皇后住在永和宮；到了道光時期，靜貴妃住永和宮；咸豐時期，咸豐的妃子麗貴人、班貴人、鑫常在，都住過永和宮；到了光緒年間，瑾妃住進永和宮長達三十五年，一直到溥儀被趕出紫禁城為止。所以永和宮前前後後很多妃嬪住過，如此看起來，那顆白菜或許可能老早就放在永和宮裡了。

永和宮雖然不大，但也是一個完整的清代宮廷小院落，是個坐北朝南的四合院，從永和門進去後，有個小庭院，庭院周遭圍繞著一圈屋子，而前院的正殿就是永和宮。永和宮有五個門，東西兩側各有三間配殿，配殿又各有耳房，這是前面的第一個區塊。後面還有第二個區塊是「同順齋」，這是永和宮的後院，同樣也是個四合院建築，一樣面闊五間，東西兩側一樣有配殿各三間，也各有耳房，而後院的這個四合院建築裡，西南邊有一個水井，井上還蓋有一個小井亭，這些就是整個永和宮的配置。簡單來講，它是由兩個四合院所組成的，大門永和門進去的第一個正殿是永和宮，永和宮後院是同順齋，就是瑾妃居住的地方。

瑾妃要見朋友、舉辦交誼活動，原則上都在永和宮舉行，而同順齋則是她自己的生活區；後院的永和宮屬於會客區。根據當年故宮前輩老師的回憶，翠玉白菜是從永和宮裡的一個小房間取出來的，這間小房間可能是後院同順齋的附屬建築，也就是從配殿拿出來的，不過當年負責文物搬遷的故宮前輩老師已經過世多年，他回憶錄裡描述的小房間到底是什麼樣的地方？我們已無從確認，雖然當年我也曾親自問過老師，但他當時的記憶也已經有點模糊了……，所以翠玉白菜的真實來歷，將永遠是一個無解的謎。

想看？讓你一次看個夠！爆紅的白菜與豬肉

翠玉白菜與肉形石，原本只是清宮中的眾多擺件之一，地位並不高，但為什麼爆紅，突然成為現在故宮的人氣國寶？大家進了故宮若沒看到翠玉白菜，幼小心靈彷彿受到重大創傷，其實在故宮的分類中，它們只是「重要文物」，是來到台灣之後才突然變得有名。

西元一九三三年，日軍進入華北的前夕，故宮擔心日本人進了北京後可能會搶奪紫禁城文物，所以開始打包並一路將故宮文物往南搬遷，以躲避戰火。這期間，搬遷過好幾個地方，在搬往西南之後，曾經又一路回到南京上海，但就在抗戰勝利後，緊接著國共內戰爆發，西元一九四八年在戰亂中開始把文物搬遷到台灣。但當年不是只搬遷故宮文物，還包含南京的中央博物院（毛公鼎當年就是中央博物院的收藏品），以及中研院的文物，還有一大批圖書、文獻、各種善本古籍、清宮檔案……等等，從西元一九四八年陸續分批搬到台灣。之所以分批，是因為運送的船隻。

除了載運故宮文物之外，還要載運部隊與一些重要物資，所以故宮文物無法獨佔當時的航運資源。

由於暫放在碼頭邊的文物實在太多，倉促中就先挑選了精品運送，當時故宮的二十一位工作人員，分為三批共押運了四千四百八十六箱文物抵達台灣，但這竟然只佔當時在碼頭邊文物的四分之一而已。當初其實是想一次次慢慢搬，可是當第三批搬完之後，海上航線就此斷絕，從此再也沒有第四批，來不及搬運的四分之三的文物，都只能暫存碼頭倉庫。

運抵台灣的四千四百八十六箱，並不全是故宮的文物，而且還分為幾個不同地點存放，有點雜亂。西元一九五○年四月，故宮文物暫存台中霧峰北溝，作為第二個臨時存放點。霧峰北溝四面

環山，擔心可能遭飛機轟炸，因此在山溝邊挖掘一個U字形防空山洞，把故宮文物暫時存放在洞裡，但因為還是放不下，所以又建了四棟庫房，用來存放文書檔案與一部分善本書籍，同時也新建了簡易的職工宿舍等等附屬設施。

直到西元一九六五年，台北外雙溪的故宮新建築落成之後，才把故宮文物再由霧峰北溝搬遷至台北現址。從西元一九五〇年到一九六五年的這十五年期間，故宮文物都存放在霧峰北溝，而翠玉白菜與肉形石的爆紅，就是在霧峰北溝時期一段有趣的際遇。

霧峰北溝的原始建築，現今只有庫房山洞尚在，但一部分也已崩塌，至於地上建築則早已全毀。西元一九九九年的九二一大地震，將那些在一九五〇年代所建的地上庫房、倉庫、附屬建築全部震塌，所以後來索性就全拆光了，西元二〇一四年，台中市政府公告將「北溝故宮文物典藏山洞」，登錄為歷史建築，永久保存作為歷史記憶。

其實，霧峰北溝已全毀的地上建築，與翠玉白菜及肉形石，曾有一段非凡的聯繫。一九五〇年代，押運文物來霧峰北溝的二十一位官員，當時主要工作是清點登錄這四千四百八十六箱文物，因為原本從北京紫禁城搬家時是有文物清冊的，但由於搬來台灣的文物只有原本的四分之一，所以必須另外清點造冊作編目。這一清點造冊的工作，從西元一九五一年「兩院（故宮、中央博物院）存台文物清點委員會」成立後，進行簡目性質的文物帳籍，直到西元一九五四年，足足花了三年才完成。這也建立了台北故宮最早的清冊《國立故宮、中央博物院理事會點查兩院存台文物點查清冊》，成為日後盤點的原始清冊，這清冊裡便開始有了這塊肉與這顆白菜，這是肉形石及翠玉白菜被記錄的開始。

據老故宮人的回憶，前幾年在霧峰北溝時期，當時並沒有對外的展覽室，只是挖個山洞設法把文物放裡面。這些來自紫禁城的珍貴文物，當時看過的人並不多，台北的官員們一個個都想一窺文物長什麼樣子，所以經常有上級長官前來參觀，三不五時就到霧峰北溝來個一日遊，藉著文物清點的藉口，想來親眼目睹一下紫禁城文物的樣貌，以前從沒看過皇帝用的東西，多麼具有指標性意義啊！所以長官來時，很多人就得開箱關箱，把文物拿出來給他們看，看完後又得收回去，又得來個包裝關箱，挺麻煩的。所以清點完成後不久，西元一九五六年，霧峰北溝乾脆成立「文物陳列室」，整出一個臨時性的小型陳列室，讓想看的人都可以一次看個夠。

因此，西元一九五六年五月，由台中霧峰的望族林家捐地，美國自由亞洲協會（亞洲基金會的前身）的援華基金捐助下興建了「北溝文物陳列室」並於西元一九五七年三月對外開放，這是故宮文物在台灣第一次對社會大眾開放參觀。

但這並不是故宮文物第一次對民眾開放，其實早在南京時期，甚至更早在溥儀被趕出紫禁城時，故宮文物都曾對一般民眾開放，所以這算是第三次或第四次開放民眾參觀。可是霧峰北溝的文物陳列室很關鍵，因為它當初對外開展的時間是西元一九五七年三月，當時有一個比較微妙的情況，「北溝文物陳列室」是棟臨時的建築物，不僅沒有空調、沒有燈光設備，在物資缺乏的時代，能蓋一個文物陳列室已經很了不起了，當然就只有一間房子、幾個櫃子，就這樣展出了。在這種簡陋、設備不足的情況下，要選出哪些文物來展出？故宮人員的想法很簡單，盡量選一些不受光害，也不受潮溼影響的文物，能滿足這些條件的，就是比較不容易損壞的玉石類、青銅類的文物，至於書法或繪畫類文物也就不太適合展出。

翠玉白菜、肉形石，與之前提到的毛公鼎就是在這些條件設定之下，雀屏中選了，可當第一次要展出時，才發現翠玉白菜狀況很多。因為白菜原本在永和宮被發現時，是插在盆子裡的，結果當時盆子找不到了，有可能是搬家的時候，只選精品，所以那個盆兒基本上就沒能隨同白菜一起來台灣。這可就糟糕了，西元一九五七年五月，這白菜原本應該展出的樣子，是直挺挺插在盆子裡的，但此刻沒有盆子，而白菜自己又站不穩，放在桌上還會滾來滾去。為了安全起見，後來故宮前輩老師跟當時中華商場的古董店家討論之後，決定幫翠玉白菜配置一個木頭架子，設法把白菜臨時給架起來，讓它呈現微微四十五度斜角，不但可將白菜固定住避免受損，也因地制宜想辦法解決了展覽問題。

後來翠玉白菜與肉形石，就這樣展出了。肉形石原本就有一個銅架子，所以展出基本上沒問題；而白菜這樣架起來展出，放著也不會壞，而且還不會受光害及潮溼的影響。沒想到展出之後，白菜與肉竟一夕爆紅！於是我們現在認為它們是「人氣國寶」，故宮文物這麼多，一九五七年之後，大家突然間都只認識了那顆白菜及那塊肉。

西元一九五七年時，台灣民眾平均的教育水準不高，國小畢業就算了不起，能夠自己寫字就算是文青。而故宮文物的根基在於乾隆皇帝個人的收藏，乾隆的收藏基本上又是一種文青標準的收藏，所以要看懂故宮文物，沒有三兩三，肚子裡沒一點墨水，如何看得懂故宮收藏的那些文青喜愛的詩詞歌賦，甚或是王羲之的〈快雪時晴帖〉？

所以即便位於霧峰北溝的故宮文物陳列室已經對外開放展出了，可是大部分的展品文化含量太高，一般民眾看不懂，當年沒有導覽員的設置，也沒有語音導覽來解釋文物，更沒有學術著作

娓娓道來緣由，也沒有《故宮文物月刊》。所以以當年的特展來看，一般人走進霧峰北溝文物陳列室，即便把〈黃州寒食詩帖〉放在現場，一般人也無法理解蘇東坡寫〈黃州寒食詩帖〉的意義，但是白菜與肉就在這種情況之下，突然間爆紅了！

因為，那塊肉看起來還真像是一塊軟嫩入味滷肉，而那顆翠玉白菜看起來也很像是一顆真的白菜！對於當時絕大多數在務農的台灣人而言，這是每天日常飲食之所需啊，在那個大家都吃不太飽的年代裡：「哇，那塊肉長得真像香噴噴的滷肉！那白菜看起來也太好吃了吧！」你看故宮的那顆翠玉白菜，跟你家裡種的白菜有什麼差異？看不出來吧？

所以當其他文物都看不太懂，可唯獨看懂了白菜及肉的情況之下，翠玉白菜與肉形石就被大家口耳相傳，被大家的眼睛給看紅了，它的超人氣可不是今天才剛剛開始，而是從西元一九五七年就一直紅到了現在。所以從此之後，翠玉白菜與肉形石，就這樣莫名其妙成為大家口中的國寶。

其實，故宮文物分類為三個等級：一般文物、重要文物及國寶。翠玉白菜與肉形石都只屬於第二級的「重要文物」，但以實質價值來說，應該是屬於一般文物。西元二〇〇九年，當時的故宮院長就曾對外表示，翠玉白菜其實不是國寶，但如果大家都同意，她也不反對將白菜升級為「國寶」。這說法其實是對的，確實翠玉白菜與肉形石的文化含量及歷史意義並不那麼高，只是因為它們是故宮的超級人氣展品，才會這麼受到大家的重視。故宮的寶物很多，白菜及肉確實還排不到位，不過由於它們從一九五七年就已紅到現在，也因此現今大家所認識的故宮，都還是以翠玉白菜及肉形石為代表，但這也沒什麼不好，故宮裡有大家都喜愛的文物，也算是一件好事吧。

錯把國寶當狗盆？乾隆刻字題詩，為真愛洗清白

——汝窯「北宋汝窯青瓷水仙盆」

溫潤如玉、造型典雅的瓷器精品，就在我們身邊

現今全世界不足百件（約七十多件）的汝窯瓷器當中，被認為最好的一件就是台北故宮「北宋汝窯青瓷無紋水仙盆」。台北故宮有二十一件清宮舊藏的汝窯瓷器（北京故宮僅有十七件，是由各地徵集而來）。原來，離我們最近的地方——國立故宮博物院是全世界最大的汝窯收藏地點！而且這二十一件汝窯都是現存的七十多件當中的上品，「無紋水仙盆」更是唯一精品。

瓷器是東方特有的器物，英文名稱 China 也是因為瓷器是東方特有的器物而命名。歐洲到十八世紀才發展出瓷器取代陶器，因為他們一直沒有學會神祕的高嶺土配比，只好加入長石，後來才發展出另一種配方的「骨瓷」。馬可波羅曾到景德鎮想要觀察瓷器製作，可惜沒有成功。

宋代是瓷器的全盛時期，到底這個無紋水仙盆為什麼好？哪裡好？原則上有三大特點：一是釉色純正，通體呈現天藍（青）色，其二是釉面沒有開片紋路，最後是它的造型典雅。由於汝窯是先燒素坯，之後再上釉進行二次燒，因為胎體與釉面的膨脹收縮系數不同，冷卻時釉的收縮率大於胎體，導致釉面開裂，稱為「開片」。這原本是瓷器燒製過程中的缺點，但人們掌握了開裂的規律性，讓開片釉變成了一種裝飾。

開片是多數傳世汝窯瓷器常見的特徵，所以也被認為是汝窯鑑賞的重點之一，但還是會有例外，這件台北故宮收藏的〈汝窯青瓷無紋水仙盆〉，就現存傳世汝窯瓷器中，唯一件通體施釉均勻，只有底部有六處支釘燒痕，完全沒有任何開片紋路，釉色沉靜自然的絕世精品！

居然有人不識貨？把國寶當作狗盆？

古代宮廷中養貓養狗很常見，南宋陸游：「猧子解迎門外客，狸奴知護案間書。」猧子，是小狗。狸奴是小貓。這件瓷器以前被認為是宮廷內養「猧」的餵養飼料盆，真是有眼不識泰山。乾隆本人為了幫寶盆正名，還為這件水仙盆寫了詩，刻在盆底。

乾隆御製詩：

官窯莫辨宋還唐，火氣都無有葆光，
便是訛傳猧食器，楚杆卻識蓁恩償。
龍腦香薰蜀錦裌，華清無事飼康居，
亂碁解釋三郎急，誰識黃虬正不如。

除了題詩正名，或說是破壞文物，不過這是乾隆的私人收藏，也不好多說，乾隆皇帝甚至為這件水仙盆製作專門陳設的木座（附抽屜），還有專用的收藏木盒，小抽屜內附有乾隆親自臨寫的

《乾隆御筆書畫合璧》冊八開，包含了北宋四家：蘇東坡、黃庭堅、蔡襄、米芾的作品。足見這件精品可是與名作一樣備受重視。

雨過天青雲破處——絕美的顏色啊！

一般而言，北宋五大名窯「汝、鈞、官、哥、定」（另有一說是八大窯系，以長江為界，北方的鈞汝窯（過去認為汝窯在窯區劃分中屬鈞窯系）、定窯、耀州窯、吉州窯（也有一說是磁州窯）。南方：龍泉窯、建窯、景德鎮窯、越窯）之首就是「汝窯」。汝窯是來自河南的瓷器，又分為「汝官窯」、「汝民窯」兩大系統。做得好的被御用指定為官窯，同一地點但不是用來燒官方瓷器的，就是民窯。汝官窯燒製時間很短暫，僅北宋晚期出現，之後因為戰亂就停止了，從北宋哲宗元祐元年到徽宗崇寧五年（西元一○八六—一一○六年），約二十年左右，所以數量極少。官窯燒製的瓷器專供皇室使用，有嚴格的品質控管，不良品當場敲碎銷燬。這從汝官窯遺址中發現有青瓷碎片堆積層，約數公噸，就可印證當時銷燬瑕疵品的狀況，以及對於品質的要求。

汝官窯的胎釉特徵在於燒製工藝與同時代的其他青瓷不同。胎料的二氧化矽和氧化鋁比較高，胎土淘煉細膩，胎骨呈現香灰和淺灰色，胎體內有大小不一的氣泡。釉料層厚而潤澤，加上汝州當地盛產瑪瑙，傳說汝官窯以瑪瑙作為釉料配方之一，相當高級精緻。在陽光下，會發現釉內散布微弱的紅斑，這是與其他地區生產的青瓷不同的特徵之一。

北宋汝窯青瓷水仙盆，高6.9cm，口徑23cm，足徑19.3×12.9cm。——**圖像授權**：國立故宮博物院

數量稀少，所以彌足珍貴

南宋時期，汝窯已經是當時的珍稀瓷器。南宋葉寘《坦齋筆衡》記載：「本朝以定州白瓷有

芒，不堪用，遂命汝州造青窯器，故河北、唐、鄧、耀州悉有之，汝窯為魁。」

清雍正時期，曾經清點過紫禁城舊藏的汝窯器，總數三十一件。

但汝官窯的瓷器，現今傳世的數量極為稀少，西元一九八七年，上海博物館出版有關汝窯的專

著，說明當時公私收藏的汝窯瓷器，總計有六十五件。但一九八七年後，隨著研究與發現，數量逐

步提昇，現今有各種說法，六十七件、六十九件、七十九件……。總之數量約在七十件上下，這是

一般的共識。

但最近有人認為，總數遠超過此數，因為西元一九八七、一九八八年，河南寶豐縣清涼寺遺

址挖掘的過程中，傳說曾有一批完整的汝窯瓷器出土被民間收藏，西元一九八八年在清涼寺村附

近的蠻子營，曾經出土過一批瓷器，後來被收繳了四十七件，不過大部分都留散民間。

台北故宮博物院有二十一件清宮舊藏的汝窯瓷器（北京故宮十七件），所以是全世界最大的收

藏地點，這二十一件汝窯更是現存的七十多件當中的精品，「無紋水仙盆」有「汝窯之王」之稱。

汝窯身世之謎撲朔迷離，經過漫長的歲月，二十一世紀才解開

汝官窯燒製時間很短暫，加上戰亂，真正的產地一直是個謎團，過去只知道它位於河南省的

某處，傳說中的汝窯地點有三個：寶豐縣清涼寺、汝州市張公巷、汝州市文廟。

現今經由考古挖掘已經知道，汝官窯應該就是「河南省寶豐縣清涼寺村汝官窯遺址」，後兩個地點比較可能是汝民窯，但它的發現過程卻是二十一世紀初期才真正確認⋯⋯

還好，有瓷器專家們鍥而不捨的努力與堅持

西元一九五〇年代，北京故宮陶瓷專家陳萬里等人，根據文獻資料的記載，確認了北宋晚期「汝州」的位置，到河南省寶豐縣進行調查，但很可惜沒有找到汝官窯遺址，不過陳萬里還是認為寶豐才是汝官窯的真正地點，因此寫了《汝窯之我見》。這是第一次確認汝窯位置的相關記載。但一般人認為汝州因為名字與汝窯接近，所以較有可能，但實際的位置似乎還有爭議。

西元一九六〇年代，葉喆民等人，依據陳萬里的腳步，又進行了幾次小規模的調查，但在寶豐縣還是沒有找到「典型」的汝官窯瓷片作為佐證。西元一九七七年，葉喆民再度出發前往寶豐縣調查，這次他找到一片足以作為標本的瓷片，並且用儀器驗正，與博物館收藏的汝官窯瓷器相同，但這個發現並沒有引起重視，因為只有一片瓷片，並非遺址，證據稍嫌薄弱。

西元一九八五年，葉喆民參加「中國古陶瓷研究年會」到日本演講時，再度發表西元一九七七年發現汝窯瓷器碎片。這一次，終於引起廣泛的討論，自此汝官窯是否位於寶豐縣便成為一個重點研究項目。西元一九八五至一九八六年間，寶豐縣開始進行大規模的調查，在十公里的範圍內發現了十多座古代窯址，不過，比對瓷器碎片與現存汝窯瓷器之後，還是沒有找到汝官窯存在的確

實證據。

好險，王姓工人眼尖又心好，案情終於水落石出

西元一九八五年，當地陶瓷廠王姓工人聽說附近村民無意中挖出一件瓷器，趕過去查看，原來是一只盤子（或稱「洗」）是用來洗手的器皿）。由於這個盤子有著奇怪的釉色，王姓工人當即拿出六百塊錢買下盤子，雖然有點殘缺，他還是拿到上海博物館與館藏汝窯對照鑑別，館方覺得這盤子可能真有來頭，因此上海博物館便努力勸說王姓工人將該盤子捐獻給國家，並且仔細詢問他發現的地點。西元一九八七年五月，上海博物館依據王姓工人的描述，在寶豐縣清涼寺採集到四十六件碎瓷片，與之前發現的汝瓷洗，首度了汝官窯遺址的發現，引起當時一片轟動。

西元一九九八年，河南省考古隊再次出發挖掘。此時，清涼寺一個村民也在家挖地窖，挖出了一些瓷片，於是報告考古隊。考古隊獲得申請後，在村子的便道和院內進行了試探性挖掘，沒想到，在不到七十平方公尺的區域內，就挖掘出數千片天青釉瓷器碎片，可以復原的器物約二十餘件，瓷片堆積層厚達十公分，而且全部都是天青釉瓷片，同時還有燒瓷器時所需的工具，例如「匣缽、支釘、墊圈、火照」等製瓷工具也同時出土。

西元二○○○年六月，開始搬遷村民並展開大規模的挖掘，汝窯的燒造區終於真正獲得確認！一共發掘窯爐十五座、作坊二座、澄泥池二個、釉料坑二個，面積十五萬平方公尺，幾乎包括整個清涼寺村。汝官窯的身世之謎終於解開！

北宋汝窯青瓷無紋水仙盆。

另外，從一九五〇年至二〇〇〇年的五十年間，在寶豐縣的挖掘過程中，發現一件完整的汝官窯瓷器，是高十九點六公分的「汝窯天藍釉刻花鵝頸瓶」，目前收藏在河南省博物院，其餘都只有瓷器碎片，可見當時因為控管嚴謹，所有不夠精美的瓷器均被打破。這也是完整的瓷器非常稀有的原因。所以說這件汝窯水仙盆真是台北故宮的光榮與驕傲！

十億八千萬買了創下天價的「雞」！憑什麼這麼貴？

──明成化窯雞缸杯

哥成交的不是酒杯，是紀錄，是土豪氣勢！

明成化窯的雞缸杯不大，是瓷製的酒杯，杯子上彩繪兩組子母雞，有公雞、母雞，還有小雞，並以牡丹及萱草將兩組圖案分隔，只要將杯子轉一圈，就會看到兩組子母雞的圖形。西元二〇一四年四月，香港蘇富比拍賣一只「明成化窯雞缸杯」，最後由上海藏家劉益謙以十點八億台幣超得，創下當時瓷器拍賣的歷史紀錄，舉世譁然（此天價記錄，在西元二〇一七年被北宋汝窯筆洗超越）。這只小巧的鬥彩酒杯，一躍成為中國瓷器史裡非常著名的一個杯子。但現今存世的雞缸杯至少有十九個，但若是與成化窯類似的酒杯則至少有一百個，這杯子真這麼好、真有這樣高的價值嗎？

在明憲宗成化年間所燒製的鬥彩酒杯，其實有各式各樣的圖形：畫成子母雞的稱為雞缸杯，畫葡萄藤的稱為葡萄杯，畫人物的稱為人物杯，畫花卉、蝴蝶的稱為花蝶杯。雞缸杯、人物杯、花蝶杯、葡萄杯，這些在明成化年間所燒製酒杯，只是花紋不一樣，現在加起來全世界至少還有一百個，收藏在世界各地的博物館及私人藏家手中。

雞缸杯是否畫成子母雞的圖像並不重要，重點在於它是一種「鬥彩」瓷器，而這種瓷器生產自江西景德鎮。自西元一世紀的東漢時期開始，位於江西省浮梁縣的景德鎮就已經開始燒製瓷器，至今

仍是中國製瓷業的重鎮，一直有「瓷都」之稱。（景德鎮有歷史記載的第一個地名是新平鎮，但歷代曾

多次易名：新平、新昌、昌南……。到了北宋，真宗皇帝將自己的年號「景德」，賜給昌南鎮，從此

就以真宗的年號為名至今。）景德鎮的陶瓷發展，到了唐代開始進入高峰期，但所燒製的瓷器是以青

瓷為主，青色的瓷器以鐵作為著色劑，若是燒得好，看起來便像玉一般，所以有「假玉」之稱。據清

代《浮梁縣誌》記載：「（唐高祖）武德四年，有民陶玉者，載瓷入關中，稱為假玉器，獻於朝廷。」可

見唐代景德鎮已經有很高的燒瓷工藝！

景德鎮窯，到了北宋成為八大窯系之一，之前在介紹汝窯水仙盆時曾提到，北宋時期中國南北

各地原本就在燒瓷的窯址，若是燒得很好，有一部分會被指定為官窯；而景德鎮一部分的窯，在宋

代就被指定為官窯，為皇室及政府單位燒製瓷器。宋代燒製的官窯瓷器，底部通常寫有款式，當時

在景德鎮燒製的瓷器，底款就是「景德年製」，景德鎮瓷因此得名。

景德鎮從漢代開始，經歷了唐、宋、瓷器燒製的規模越來越大。到了元世祖忽必烈時期，在景

德鎮不但將一部分窯局指定為官窯，還設置了管理單位「浮梁瓷局」、「將作院」來管理景德鎮。元代

時的浮梁瓷局是由正九品縣官管理，縣官同時兼任陶官正史，並設置兩個從九品副史，其中一個

專門掌管景德鎮瓷器表面要畫的花紋，而掌管畫花紋的單位稱為「將作院」，這也是陶瓷史上第一

次設置正式官員，負責監造瓷器。另外，當時還藉由戶籍制度到全國各地嚴格篩選製瓷工匠，派

遣到景德鎮不但有正式官員管理，工匠還是來自全國各地最好的人選，因此

景德鎮在元代發展成為全國最大的窯址。當時景德鎮燒製給宮廷使用的「樞府瓷器」，分為三種：

「青花」、「釉裡紅」，以及結合青花與釉裡紅的「青花釉裡紅」瓷器。

元末戰亂，景德鎮窯曾熄火一陣子，到了明代初期，朱元璋繼承了元代的制度，在景德鎮重新設置正式的政府組織「御器廠」，專門燒製皇室使用的瓷器，並派遣內廷宦官充任御器廠的陶官，在景德鎮管理燒瓷，以作為宮廷祭祀、賞賜、貿易⋯⋯之用。所以景德鎮自宋代被指定為官窯後，到元代設立正式管理單位浮梁瓷局，到了明代又設御器廠，一直都是專責燒製瓷器給宮廷使用的官窯。

到了明宣宗時期，瓷器需求更大，御器廠再次擴建，窯位由二十個擴增至四十八個，並嚴格督促陶官，若燒製的瓷器未達標準，有瑕疵或做得不好，一律現場打碎，不准送出窯廠，在嚴格的品管下，景德鎮的製瓷技術一日千里，成為各地窯址的典範。

清康熙時期，御器廠改稱為「御窯廠」，管理景德鎮的官員也從元代的九品官、明代的宦官，改為由五品文官任「監陶官」（當時一般縣官只有七品），專門管理景德鎮的御窯廠，並指定景德鎮為唯一的官窯，直到清宣統三年，御窯廠解散⋯⋯

景德鎮歷經宋、元、明、清四朝都是官窯，因此對於製瓷工藝的品質要求很高，雞缸杯就產自景德鎮，燒製的年代是明憲宗成化年間，所以一般稱為「明成化窯雞缸杯」。

鬥彩（五彩）是彩瓷的一種，雞缸杯就是「彩瓷」，一件瓷器上有多種顏色稱為彩瓷。二十一世紀的現在，彩瓷隨處可見，家裡隨便一個飯碗也都有很多顏色，單色瓷器反倒少見。由於現今都是使用電動窯、瓦斯窯，或是用電腦控溫來燒製瓷器，要做這種多彩瓷器很容易，但在清代以前想燒製多彩瓷器，技術上難度很高，成品率非常低。彩瓷是一般的通稱，明代沒有「鬥彩」這個名稱，當時稱為「五彩」，所以叫「鬥彩雞缸杯」或「五彩雞缸杯」都對，因為鬥彩這名稱是清代才發

明化化鬥彩雞缸杯，高4cm，口徑8.3cm，足徑3.7cm，彩繪兩組子母雞圖。
公雞、母雞率領小雞覓食於野地。

——**圖像授權**：國立故宮博物院 Open Data

明的，但是鬥彩或五彩，都是指一個瓷器上有多種的顏色。

宋代瓷器原則上都是單色瓷，從原始青瓷一直到宋代的瓷器，無論是白瓷、黑瓷或青瓷，都是單一顏色，也就是說元代以前的瓷器都以單色為主。」但也許有人會說：「不對啊！宋代的鈞窯、建窯，都出現過不同的顏色，並非都是單色瓷器。」但其實鈞窯、建窯之所以出現不同顏色的原因，並不是因為一個瓷器上使用了不同的釉料，而是同一種釉料在不同溫度控制下所產生的氧化還原變色現象，這是單色瓷的窯變、結晶現象。建窯基本上是結晶，而鈞窯則是因為窯變。但不管是窯變或結晶，並不是多種不同釉料的展現，而是單色釉的一種變化，所以宋代瓷器原則上還是屬於單色瓷的系統。

到了元代，瓷器的燒製才真正開始進入多色釉，也就是多彩、鬥彩這種釉料的運用。蒙元時期從成吉思汗開始，帝國的轄區非常遼闊，從亞洲一直到中亞、中東地區，是一個多民族、多文化的國家，各個文化之間有著非常強烈的交互影響。當時所引進的外國釉料，首先發展出以鈷為著色劑燒製出的「青花瓷」，因為燒出來的瓷器是藍色，所以通稱為「鈷藍釉」，也就是我們講的「青花」。這種顏色的出現，與未來鬥彩的發展有非常重要的關係，鬥彩成化窯雞缸杯，原則上就是從青花發展出來的一種瓷器。

青花釉從元代一直到明、清，由於釉料產地來源不同，原則上分為四種：「蘇麻離青」、「回

青」、「平等青」、「浙料」。元代從伊朗、敘利亞引進了「蘇麻離青」（這是波斯語的音譯），這種釉料與埃及藍釉及中東藍釉有非常密切的血緣關係，是中國最早的青花瓷釉料來源，從元代初期一直使用到明代早期。後來可能因為戰爭等因素，釉料無法送到中國，所以只好尋找替代的釉料，大約從明代中期就開始使用產自新疆的「回青」，但到了明代中晚期，回青又斷絕了，之後則改用江西產的釉料「平等青」，到明末清初，也在浙江發現了青花釉料「浙料」。

江西的「平等青」、浙江的「浙料」是屬於國產釉料，但回青、蘇麻離青在當時都算是進口釉料。雖然不同時代採用不同的釉料，但原則上它就是青花瓷基本的色料來源。青花瓷是以白瓷為基礎發展出來的，就是瓷胚（瓷器的骨架、瓷器的胎體）先做，再將青花釉畫到瓷器上，最外層再罩上一層透明釉，然後入窯燒製，最後燒出來的青花釉料呈現的是藍色，所以一般稱為青花。在元、明、清，長達有近七百年期間，青花瓷這類器種大量被製造，所以青花瓷可說是中國瓷器史上，接續宋代單色瓷之後的下一段很重要的發展。

元代開始出現青花瓷之後，景德鎮的陶工就嘗試結合青花與釉裡紅兩種不同的釉料，將它燒在同一件瓷器上，這就是多彩瓷器的起源。所謂的「青花釉裡紅」，就是將青花（鈷藍釉，藍色）與釉裡紅（銅紅鈾的一種，燒製後會呈現紅色）兩種不同顏色的釉料，結合在同一件瓷器上。另也有一說，指「青花釉裡紅」在南宋末年就已經出現了，但一般都認為是元代才開始燒製。

古代用磚、泥堆起來的窯很原始，裡面燒煤、碳，溫控很是困難。尤其是結合了銅紅釉與鈷藍鈾的青花釉裡紅，由於不同的釉料所需的燒製溫度不同，青花瓷的溫度大約是一千三百度左右，而釉裡紅則只需要約一千兩百五十度，但這也都只是平均數；因為不同來源的青花，或是不

同釉裡紅的配方，在燒製時所需的溫度都會有差異，這時完全要靠窯工燒窯的經驗來判斷及控制。青花釉裡紅的燒製由於溫控很困難，所以失敗率非常高。元代時即便已經開始出現有青花釉裡紅，但由於溫度控制上的困難導致釉裡紅燒出來原本應該有如紅寶石一般深紅的顏色，但我們現今走進各大博物館所看到的元代釉裡紅瓷器，卻都是醬色，是深咖啡色帶點紅，這也是元代青花釉裡紅經常呈現出的樣貌——該藍的不藍，該紅的不紅。

元代的青花釉裡紅，是彩瓷的祖師爺，還處於嘗試的階段，由於溫度控制很困難，此時的青花釉裡紅，因為釉料在燒製過程中會在瓷器表面產生流動的現象，釉色的流淌也導致瓷器的花紋糊掉了，這就是早期青花釉裡紅的嘗試結果。到了明代，景德鎮改良了青花釉裡紅的燒製技術，發展出所謂「鬥彩」瓷器，雞缸杯就是鬥彩，它是建立在元代青花瓷的基礎上，但運用了不同燒的工藝。日本人稱這種工法為「二次燒」，是指同一件瓷器不是一次燒製，而是要入窯燒兩次，將不同溫度的釉料利用入窯燒製次數的不同，結合在同一件瓷器上，簡而言之就是要燒兩次或兩次以上。二次燒的技術發明之後，中國製瓷工藝就正式進入了彩瓷的世界。

鬥彩究竟怎麼做出來的？鬥彩的工序，在第一次入窯燒製時，使用的是「釉下彩」的技術，陶工先將瓷胚做出來，也就先把瓷土捏成所需的器型（例如一個盤子或瓶子）將瓷胚稍微陰乾之後，就直接在瓷胚上畫青花（青花的釉料燒製後原則上會變成藍色的，所以先畫青花），青花畫完之後，再罩上一層透明釉，就入窯做第一次的燒製，青花由於是在透明釉下面，所以稱釉下彩。第一次燒青花相對比較簡單，一個瓷器胎骨的部分，就是拉胚的部分，溫度是一千三百度，青花釉的溫度也是一千三百度，而外面罩著的透明釉也大約是一千三百度，所以可以一次燒出來。胎骨與外面的透明

釉，溫度大約都是一千三百度，第一次燒成，稱為「高溫釉」。

第一次青花燒成之後，等冷卻開窯，再把青花瓷拿出來，然後在透明釉的上面再填上第二層的顏色，並入窯做第二次的低溫燒製，第二層顏色就有紅、黃、藍、綠等，這些比較低溫的釉藥，原則上只需用八百度來燒製，稱為「低溫釉」。最後同一件瓷器上就會出現不同的顏色，稱為彩瓷。採用二次燒是因為，燒青花需一千三百度，如果直接把不同顏色的釉料都一併畫上去一起燒，到了一千三百度的高溫，那些不同顏色的低溫釉藥就會被揮發，不會留下顏色。

鬥彩或五彩這種彩瓷，其實在燒製技術上相對比較簡單。之前元代的青花釉裡紅，因為是一次燒出來，所以成品率很低，但明代的鬥彩改良為二次入窯燒的方式，就能比較準確掌控品質，此後中國就很少做單色瓷器，明代也正式進入了彩瓷的世界。但彩瓷的誕生絕對是建立在元代的青花上，沒有元代的青花瓷器，就不會有後來的鬥彩，或是其他五彩瓷器的誕生。

◆　◆　◆

明代鬥彩瓷器的發展分為三階段：明初的明宣宗宣德時期，為「發展期」，景德鎮成功燒製了鬥彩瓷器，為日後彩瓷的發展打開了新的途徑。現存鬥彩最早的樣本年代，就是宣德時期）當時在景德鎮所燒製的一個盤子，現在還收藏在西藏博物館，據說是明代皇帝送給西藏的禮物。明英宗景泰年間、正統年間，為「停滯期」，鬥彩瓷器的發展似乎沒有太大的進步，數量也不多。大量出現鬥彩瓷器是在明憲宗成化年間，為「高峰期」，當時景德鎮製作鬥彩的技術已完全成熟，技

法也更為細緻，高溫燒製的釉下青花與低溫處理的釉上多種顏色釉料，都能巧妙完美拼鬥在同一件瓷器上，也製作出各式鬥彩瓷器。走進台北故宮，就會發現展出許多明成化窯的鬥彩——天馬罐、龍紋盤、酒杯、酒壺……等，因為成化年間燒製了很多，所以講到鬥彩就會以成化窯為代表。

想當年一對雞缸杯可買三個潘金蓮，還找錢噢

鬥彩雞缸杯聲名鵲起是因為西元二〇一四年在香港的一場拍賣會，當年這只小杯子拍出了十點八億台幣，這不僅是出乎眾意料之外的天價這在當時更是創下了中國瓷器拍賣的最高記錄！也因此雞缸杯成為鬥彩瓷器的代表，但雞缸杯究竟是什麼？它真能代表明憲宗成化年間的製瓷工藝及品味嗎？

從明宣德開始一直到明代結束，在元代青花瓷的基礎上所發展出的彩瓷工藝，就是所謂的鬥彩。明代每一位皇帝都製造很多的鬥彩瓷器，但現在這燒製於明成化至萬曆年間的鬥彩雞缸杯，卻變成了明代鬥彩的典型代表？但翻遍明代相關紀錄，其實對於這個雞缸杯並沒有太多描述。

這雞缸杯最早出現的記載，是在明神宗萬曆年間的《神宗實錄》（明代每位皇帝都有人跟在身邊，記錄他每天發生的大小事，就像是日記一樣，稱為實錄）。在《神宗實錄》裡有一段記載：「神宗時尚食，御前有成化彩雞缸杯一雙，值錢十萬。」明神宗皇帝吃飯時，桌上就放有雞缸杯一對，這對酒杯當時價值十萬錢。「錢」指的是明代的小銅錢、小平錢，這是明代最小的貨幣單位。

同樣在明萬曆年間，舉人出生的文學家沈德符的筆記小說《萬曆野獲篇》寫到：「成窯酒

杯，每對至博銀百金。」意思是成化年間所製作的酒杯，一對價值一百兩銀子。《神宗實錄》說它「值錢十萬」，《萬曆野獲篇》說這杯子「博銀百金」，明代時的貨幣制度，十萬錢就是一百兩銀子。

一對杯子值錢十萬，一個杯子就要五十兩銀子，到底一百兩銀子或五十兩銀子在明萬曆年間是什麼樣的概念？萬曆皇帝的首輔大臣張居正，退休告老還鄉時，皇帝很大方地賞賜給他一筆退休金二十兩，對你沒看錯，就是這樣而已。身為國之重臣，皇帝感謝你一輩子為國効勞，退休金也不過就是二十兩，可見雞缸杯值一百兩銀子算是挺貴的。

我們再看另一本成書於萬曆年間的小說《金瓶梅詞話》第六十回，提到西門慶當時資助了朋友常峙節買房子，常找到了一間臨街可做生意的店面，前後四間，只要三十五兩銀子，西門慶拿了五十兩銀子交代應伯爵（也是西門慶身邊的朋友之一，專為他幫閒抹腳、招攬說事）說：「你吃了飯，拿一封五十兩銀子，今日是個好日子，替他把房子成了來吧。剩下的教常二哥門面開個小本鋪兒，月間撰（賺）的幾錢銀子兒，夠他兩口兒盤攪過來就是了。」從《金瓶梅詞話》的這段記載，知道五十兩銀子當時除了可以買一間房子，剩下的錢還能拿來開一家店。但雞缸杯一個就要價五十兩銀子，比較起來算是大價錢了。

另外在《金瓶梅詞話》裡提到，潘金蓮十五歲時被賣給張大戶。買一個潘金蓮回家，長得漂亮，身材好，又能彈琴刺繡，簡單來講是個上等丫嬛，潘金蓮賣多少錢？當時她的身價是三十兩銀子，但這算是貴的。潘金蓮被西門慶納為妾之後，西門慶為她買了幾個丫嬛，其中有個叫春梅的漂亮丫嬛，買進來的身價是十六兩銀子，另外還買了個做粗活的丫嬛秋菊，身價就只有六兩銀子而已。透過這幾個例子就可看出，一對雞缸杯當年要價一百兩銀子，真是挺貴的吧！

前面提過，明憲宗成化年間燒製了很多這種酒杯，杯上畫了母子雞的就稱為雞缸杯，還有畫葡萄的葡萄杯，畫人物的人物杯，畫花卉蝴蝶的花蝶杯，這類杯子在當時最少就有四種不同的花紋，據推測應該是使用在皇室宮廷的宴會中。明《神宗實錄》記載，萬曆皇帝吃飯時面前有一對雞缸杯，我們可以據此推測，或許在後來的明憲宗成化年間所燒製的這四種不同花紋的酒杯，是在宮廷宴會中，給不同身分的人所使用的杯子，而雞缸杯有可能就是皇帝用的酒杯。

這種杯子產自江西景德鎮，明代在此設置了御器廠專責管理，燒製專供皇室使用的瓷器，而雞缸杯就誕生在此處，只是由於歷史的記載很少，我們並不很清楚真實情況。但無論是人物杯、葡萄杯、花蝶杯、雞缸杯，明成化年間的鬥彩酒杯，現今存世的總數大約有一百多件，其中雞缸杯則只有十九件，台北故宮就有六件，私人藏家手中有三件，外國各博物館有十件。能夠在外面被買賣

（西元二〇一四年香港蘇富比拍賣的那只雞缸杯）其實就是私人藏家手中那三件的其中一件。

明代大量生產鬥彩瓷器，除了酒杯之外還有酒壺或茶壺，也有盤子、罐子……等各式各樣的產品，所以雞缸杯的鬥彩並不算是明代的特例，它只是一系列鬥彩瓷器當中的一件而已。鬥彩瓷器從明宣德時期開始出現，盛期在明成化年間。清代乾隆皇帝雖然曾經下令景德鎮窯工仿製雞缸杯，但成品不佳。我們知道乾隆是個文青皇帝，很喜歡作詩，他的《御製詩文集》裡有一首詩〈御題仿古雞缸杯〉，其中四句是這樣寫的：「朱明去此弗甚遙，宣成雅具時猶見。寒芒秀采總稱珍，就中雞缸最為冠。」，為什麼會有仿古雞缸杯？其實清初不只乾隆，好幾位皇帝都曾下令景德鎮官窯，仿明代雞

缸杯來燒製清代的雞缸杯，但成品都不是很好，所以乾隆很感慨「朱明去此弗甚遙」明代離清代也沒

有很遠啊，「宣成雅具時猶見」明宣德與成化年間，燒製很雅的瓷器，現在（清代）都還看得到，「寒

芒秀彩總稱珍」描述這東西很漂亮，最後一句說「就中雞缸最為冠」，乾隆也認為這一系列明代所生

產的鬥彩瓷器中，雞缸杯做得最好。雞缸杯在鬥彩瓷器當中這麼有名，固然與二〇一四年那次香港

蘇富比拍賣會把這個雞缸杯的身價推到頂峰有點關係，但從乾隆皇帝的御題詩中可知，其實雞缸杯

在清代就已經被認為是很好的東西了。

至於雞缸杯上為什麼畫母子雞，其實有各派說法，有說：雞是十二生肖之首，取吉祥之意；

有一說來自《詩經》的「雞棲于塒」，是天下太平的概念；也有一說是明憲宗為了討好屬雞的萬貴

妃；還有一說是成化元年為雞年，「雞」與「吉」是諧音，所以取吉祥之意……，說法很多。但這

種酒杯其實不只畫雞，也畫人物、花蝶、葡萄，因此關於圖形的來源，不妨就當成是裝飾紋樣來

看，或許比較恰當。雞缸杯在台北故宮是常態展出的文物，故宮為了讓大家知道雞缸杯不是只有

一種圖樣，所以把人物、花蝶、葡萄杯都一併展出，只要走進故宮就可以一次看到四種不同

的杯子，而這四種杯子，原則上也就是明代宮廷宴會時所使用的杯子。

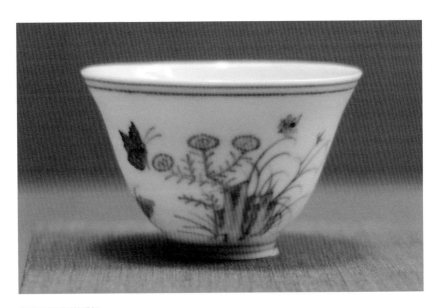

明代成化鬥彩花蝶杯。

後記

這是對聯經出版公司的編輯講的話

這本書的集成，我得先要對聯經出版公司以及編輯群說聲謝謝謝，由於常藉口課務演講繁忙雜務冗多，一本這樣的小書居然拖搞近兩年才得以出版，真的很感謝編輯對我的耐性與忍耐，像我這種人大概是出版社最頭痛的人物之一吧！

這是對讀者講的話

另外，有件事要對讀者先說明的，這本書的內容來自我上課時的講義與錄音，之後再依據錄音檔整理為文字。所以內容的語氣比較像講話時那種無厘頭式的口吻，而不是寫文章的行文方式。由於我上課或說話方式時常東拉西扯天馬行空，陳芝麻爛穀子地講，請讀者見諒再三。

盡信書不如無書，這是因為作者學養不足或是歷史時空的限制，導致有錯誤的認知而做出錯誤的結論，但是吃個燒餅都會掉芝麻了，何況是要寫本書呢？但我始終相信大至人生態度小至到巷口小七買個泡麵，都是可以有容錯的空間，聖賢的標準太高，凡人俗人改過就好。所以，這本書應該有很多錯誤的地方還沒被發現需要修正，也請讀者海涵。

邱建一藝術講堂

知道了！故宮：國寶，原來如此

2020年2月初版
2020年12月初版第四刷
有著作權・翻印必究
Printed in Taiwan.

定價：平裝新臺幣580元
精裝新臺幣780元

編　　著	邱	建	一
口述整理	衣	比	石
插　　畫	柘	榴	君
叢書主編	李		芃
校　　對	櫱	看	看
整體設計	蔡	曉	正

出　版　者	聯經出版事業股份有限公司	副總編輯	陳	逸	華
地　　　址	新北市汐止區大同路一段369號1樓	總 編 輯	涂	豐	恩
叢書編輯電話	(02)86925588轉5317	總 經 理	陳	芝	宇
台北聯經書房	台北市新生南路三段94號	社　　長	羅	國	俊
電　　　話	(02)23620308	發 行 人	林	載	爵
台中分公司	台中市北區崇德路一段198號				
暨門市電話	(04)22312023				
台中電子信箱	e-mail：linking2@ms42.hinet.net				
郵政劃撥帳戶	第0100559-3號				
郵撥電話	(02)23620308				
印　刷　者	文聯彩色製版印刷有限公司				
總　經　銷	聯合發行股份有限公司				
發　行　所	新北市新店區寶橋路235巷6弄6號2樓				
電　　　話	(02)29178022				

行政院新聞局出版事業登記證局版臺業字第0130號

ISBN　978-957-08-5191-5 (平裝)
ISBN　978-957-08-5473-2 (精裝)

國家圖書館出版品預行編目資料

知道了！故宮：國寶，原來如此/邱建一編著．
衣比石口述．柘榴君插畫．初版．新北市．聯經．2020年
2月．352面．14.8×21公分（邱建一藝術講堂）
ISBN　978-957-08-5191-5（平裝）
ISBN　978-957-08-5473-2（精裝）
[2020年12月初版第四刷]

1.藝術史　2.藝術欣賞　3.中國

909.2　　　　　　　　　　　　　　　　107016945